「如果我可以成為一部分的你，我想要選擇做你的眼淚，從你的
心裡懷胎，在你的眼中誕生，活在你的臉頰，死於你的嘴唇。」
 ——佚名

"If I could be any part of you, I'd be your tears.
To be conceived in your heart, born in your eyes,
live on your cheeks, and die on your lips."
 ——unknown

CRYING GIRLS

哭泣女孩

《哭泣女孩》計畫緣起

「記錄下最悲傷的那一刻，是不是就能夠繼續往前走了呢？」

帶著這樣的疑問，攝影師徐聖淵花了六年的時間，跨出台灣走訪北京、上海、京都、香港、沙巴等地方，用相機凝結了超過五百位亞洲面孔的女孩最悲傷的時刻。

透過閱讀《哭泣女孩》，你間接蒐藏了素未謀面的女孩們生命中最黑暗的旅程，打從心底為她們心疼著、鼓勵著，好奇她們現在過得好不好？這些即使與你擦肩而過都不見得認得出來的面孔，與你的生命因此產生了一種奇妙的牽絆。

好好哭一場，讓眼淚帶走傷心的副作用，繼續勇敢的面對自己，面對人生，就算糟糕的事還是會發生，至少我們並不孤單。

「我最希望的還是把哭泣女孩帶到大家身邊，讓這些真實的故事與眼淚陪伴你度過生活的歲月，與照片中的陌生人一起留下那些難過到讓人流淚的片段。」

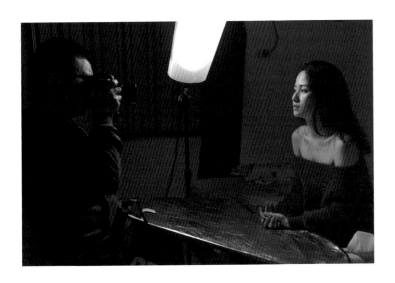

《哭泣女孩》創作理念

　　我想藉由「哭泣女孩」探討的是攝影者與被攝者之間模糊不確定
(ambiguity)的關係，會選擇「悲傷」作為主題是因為我覺得「哭泣」
是一種私密的情緒，如果一個人願意在你面前展露這個部份，某種程
度上代表你們的關係很親密，或者，他很信任你。但是，實際上並不
一定是如此，觀者甚至包括攝影者本身都不會知道這個「哭」到底是
真哭還是假哭，因為照片就只是照片，攝影也永遠無法給我亦或是你
一個確切的答案。

This project is discussing the ambiguity relationship between
the sitter and the photographer. "Sadness" is one of the most
private emotion of human being. If someone is willing to cry in
front of you, it suggests that you may have close relationship
but the truth might just not like it. The audience or even the
photographer him/herself can never know whether the tears
are real or not. "Photography" is not about a certain but many
answers.

自 序

／

「致我們終將失去的膠原蛋白」

／

徐聖淵

＊本文原為參選北京衛視節目《我是演說家》講稿

現場所有的朋友們大家好，我是小徐，徐聖淵，我是一名攝影師，偶爾也會兼差當個藝術家，我今天來到這個舞台上是想來跟大家分享一件我花了六年終於在今年剛完成的作品——《哭泣女孩》故事攝影集。

　　我在2010年底從英國念完攝影碩士之後回台開始創作這件作品，除了台灣之外期間還曾經到了日本、香港、馬來西亞、北京、上海來拍攝，三年前我人生第一次踏上北京以及上海就是因為拍攝這個計畫，嗨，在北京的哭泣女孩們，如果妳有看到這一集，還記得我們在朝陽區竟園相處的時光嗎？我想跟妳們說，妳們的眼淚我都好好地收著了。真的很高興在這本書即將正式出版的時刻可以重新踏上這塊土地跟大家分享我這一路上嚐盡的苦澀眼淚。

　　《哭泣女孩》這個計畫是我在網路上邀請素昧平生的女孩們來到我的鏡頭前大哭一場，用眼淚正視自己最私密的悲傷，向過去的自己道別，然後堅強的在人生的道路上繼續走下去。很像是一種另類的告解室，而我就化身為那位傾聽她們悲傷的閨密暖男。

　　一開始我是希望能夠拍攝到一百位哭泣女孩來完成這本書，沒想到拍著拍著就超過了五百位，這是我對作品質量的要求以及堅持，日本攝影大師森山大道也說過一個觀念就是「先有量才有質」。

　　很多人知道我在拍《哭泣女孩》之後，第一個會問我的問題是「為什麼你要拍哭泣女孩呢？」在我回答這個問題之前，讓我來先分享一個讓我印象很深刻的故事：

　　有一次，在台灣的時候，有位哭泣女孩跟他的兄弟姊妹三人一起到我家拍攝，簡單的寒暄了一下就準備要開始拍了。只是女孩才剛坐下來準備要醞釀情緒我連燈光都還沒調好時，女孩的妹妹就接到一通電話然後走進拍攝的房間轉交給她，突然間，我看到她神情緊張表情大變的說出：「什麼？弟弟出車禍了？好，好，我馬上過去。」我一聽就知道事情肯定嚴重了，她急急忙忙地掛了電話然後很不好意思的跟我

說抱歉，事發突然，她們必須要先離開趕回彰化，我當然是說：「沒關係妳們趕快去吧！」就這樣，我們兩人見面不到十五分鐘，她就消失在我的人生之中，我本來以為我這輩子可能再也不會見到她了。

我還記得她們離開一段時間後我在 Facebook 上傳訊息給她說：「希望妳弟弟平安。」時間是十月二十號下午五點四十八分，直到隔天凌晨的兩點十七分我才收到她回覆我說：「謝謝你，但他過世了，今天很抱歉。」

我當下對著電腦螢幕看著那冷靜的淡淡的十三個字噤聲無語。

那是我第一次感受到死亡原來離我們那麼近，我跟她弟弟中間只隔著一個人的距離，我永遠也忘不了她接到電話時的表情，那種恐懼、慌張的感覺，就在我眼前三十公分的距離真實上演，而上一秒的我們還在過著平淡無奇的人生時，有一條生命就在不遠處消失了，沒有了，停止了。

後來有一天，過了一個月左右，我收到女孩從 Facebook 傳來的訊息：

「還記得我嗎？我是 NINI，上個月要拍哭泣女孩，突然接到弟弟車禍過世而離開的女孩，弟弟的後事辦完了。」

「我搬到台北了，這段期間一直想著那天的一切，我不想忘記弟弟，想記念著那一天，那一刻，我失去弟弟的那一天，10/20 中午在你家接到弟弟的噩耗。」

「如果可以，我想回到那個地方，拍下未完成的照片，弟弟生前知道我要去拍攝哭泣女孩，一直期待著照片，不僅完成未完成的照片，也想紀念那一天那一刻那一個地方，我永遠不想忘記我是在那時候失去弟弟的，謝謝你。」

「但如果不方便，希望也不要造成你困擾，謝謝。」

怎麼會不方便呢？這是我莫大的榮幸啊！我在心裡這樣想著。

後來女孩跟我約在她二十五歲生日那天留下了眼淚給我收藏，當作是送給自己的生日禮物，用另外一種方式讓她的弟弟繼續活在我們的心中。而如今這位哭泣女孩更是已經辭掉原本工程師的工作成為一位創作歌手，她跟我說，想要用自己創作的音樂療傷並陪伴與她有同樣遭遇的朋友，我真的覺得替她感到開心，也希望自己面對創傷時能夠跟她一樣堅強、勇敢面對傷痛。

而這個故事，也只是我聽到的那麼多的真實故事之中其中的一個，還有許許多多的哭泣女孩都藉由拍攝這個計畫而得到療癒，身為作

者，其實我自己也從女孩身上得到了許多勇氣。

在去英國念書之前，我的外公因為腦中風而得了阿茲海默症，也就是俗稱的老人失智症，所以從台中搬來跟我母親、也就是他的女兒一起住在台南，那是我人生當中唯一一次機會跟自己的外公長時間相處、生活在一起，但是他卻已經不再是我小時候每逢過年就去開開心心要紅包的那位外公了。

很多電影都用過阿茲海默症作為主題，但是在我看來往往都是過於輕描淡寫、避重就輕，完全無法真實呈現這個疾病帶給身邊的人有多大的壓力，藥物的治療頂多是延緩程度加重的時間而非根治，這是一種不可逆而且是長期、永無止盡直到生命終結的那一天為止的痛苦，尤其是對周遭至愛的親人們，你們知道嗎？重度的老人失智症是會產生被害妄想症、以及暴力傾向的行為，我每天晚上睡覺的時候都要聽著外公在床上一直重複的哀叫，又或者是看著外公全身赤裸地在浴室對想要幫他洗澡的看護揮拳攻擊，眼神充滿著疑惑以及憤怒，一次又一次的大喊：「你幹嘛？你幹嘛？」

這是我第一次知道，原來我們人類是可以連自己是誰都不記得的。

死亡是公平的，我們每一個人都會死，或者我們真正應該要問的是：「死了之後我想要怎樣被人們記得呢？」

身為一位創作者，我就很想要留下一件代表作品是值得被記住的，即便我待會走出攝影棚就被車子撞死但是還有這件作品可以代替我繼續存在這個世界上持續的被討論，這些來拍攝過的哭泣女孩會記得我是誰，我也會記得她們是誰，女孩的故事就是我的故事，我的故事就是她們的眼淚。

而聽完這篇演講的你們，在今天過後或許也會幫我記住——「我是誰」。

如果我的生命因為我做的這件事情幫助了這些女孩而產生了意義，那我想我也應該可以理直氣壯的說：「好險，沒有白走這一遭」了吧？這也是為什麼我這樣想要完成這件作品的原因之一，每次女孩拍攝完時對我說的那句「謝謝」，就足以支持我繼續走下去，也因為她們的分享，讓我學習到怎樣去勇敢的面對自己的人生。

所以，在這個地方我也想邀請各位朋友一起來思考一下，你想要成為怎樣的人？你想要怎樣在這個星球寫下一篇屬於你獨一無二的故事呢？

謝謝大家的聆聽，我們有緣再見。

男孩vs.女孩的眼淚

徐聖淵對談大A

大A

台北人、雙子座。曾任記者，因愛情中的跌撞而成兩性暢銷作家，更是許多人的感情諮商師。Facebook粉絲專頁人數逾三十萬。作品：《誰想一個人？單身戀習題》、《純情書》、《我們不要傷心了》、《前女友》等。新作《我·可愛了》，方智出版。

粉絲頁 搜尋關鍵字「我是大A」
微博 搜尋關鍵字「台北的大A」
Instagram 搜尋關鍵字「我是大A」
網站 www.missbiga.net

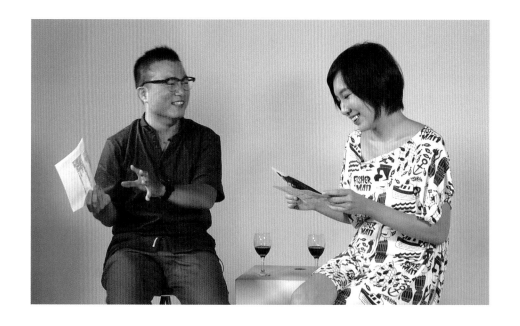

大A 當初小徐說要找我對談，我就一直在電腦前面偷笑，想說：你膽子真的很大耶！不知道我會問出什麼東西嗎？

小徐 當然不知道，真的不知道。

大A 而且我對你的人生真的沒有什麼興趣（笑）。那先來第一個好了：你有沒有在女生面前哭過？

小徐 老實說，在拍哭泣女孩之前，印象當中是真的沒有，但是在拍過程中，當她們在講故事的時候，我就很常在一旁邊聽邊哭。

大A 你是哭還是鼻酸？

小徐 是真的會流眼淚，因為真的滿感性的，所以就會哭出來。而且很誇張的是，有時候她們還沒有哭，我光看她們微妙的表情變化，甚至只是眉頭抽動的時候我就已經有點……在掉眼淚了。大概是我自己有很多故事在那邊演吧。

大A 人家吃麵，你在那邊喊燒。

小徐 真的，真的！真的會這樣子。

大A 所以你的眼淚是為了這些哭泣的女孩？不是為了女朋友或什麼嗎？

小徐 女朋友當然也有過，但一開始並不是，都是被她們的故事感動，尤其是和父母之間的親情。

大A 你真的好纖細喔！

小徐 那不然怎麼會拍這個東西呢？

大A 所以基本上你不能去醫院工作，你整個就是太投入了。

小徐 也有可能因為我媽是護士的關係，所以就是對於「生死」這種東西一直都有接觸過，比較敏感……
那大A妳覺得男人可以愛哭嗎？可以動不動就哭嗎？

大A 我覺得這不分男人女人耶！動不動就愛哭的女人也很令人反感。就也會覺得……很怕她缺水。這不是性別的問題，愛哭也可以是很可愛的，像你會為了哭泣女孩的故事感動，或者有人看了什麼電影，流下很感動、動容的眼淚，我覺得那個是很可愛的。但是如果你是一個很容易被言辭傷害，或是很容易受傷、很玻璃心，那我就會覺：哇！你的人生充滿了人工淚液啊！

小徐 妳會對這種人，不管是男生還是女生，刻意地迴避嗎？

大A 會，因為我比較怕情緒很滿的人，我會覺得好累，壓力好大！
小徐你算是一個滿感性的男生，但大部分的男生其實不太哭

的，那你的男生朋友……我很想知道，到底是因為他們不夠感性，還是他們在偽裝、在忍？

小徐 我覺得應該是教育的關係吧！好像男生都不被允許哭，覺得哭就是很懦弱，或是說「很怪」。不論是自己躲起來哭，或是在別人面前哭，男生都會覺得不太對勁。其實我還真的沒有看過我的男生朋友哭過……咦？（思索幾秒）對，沒有沒有！真的沒有！反而是我自己會哭。甚至有過我的男生朋友講他自己的事，結果我在那邊掉眼淚的，對，所以反而是……

大A 我想我們今天對談完之後，就不要再見面了。偶爾寫封信讓我知道一下你的近況就好了。（笑）

小徐 像前幾天聽我媽在講我阿公阿嬤，說其實我阿嬤根本不愛我阿公，他們都是因為戰亂，到台灣才結婚、在一起。她說我阿公晚年臥病在床的時候，因為夫妻之間沒有愛，所以我阿嬤對阿公的態度其實不是很好。我就覺得好可憐喔！眼眶就有點濕潤。我連聽這樣的東西也會去想像那種感覺。但一般來說，很難跟朋友有辦法聊到那麼深入，不論是男生或是女生。

大A 我覺得男生跟男生之間本來就比較少會聊到深入的東西，也不是說他們討論的內容不深入，而是他們好像比較不去聊一些太內心的東西。所以你完全沒有看過你的男生朋友會這樣子？

小徐 對，都沒有，都沒有。

大A 想必是因為他們不信任你吧？

小徐 也不是啊！我覺得就是剛好沒有，可是如果他們最近有親人過世之類的變故就有可能。一般都不會。那妳咧？妳的女生朋友有聊到抱在一起痛哭？

大A 抱在一起痛哭是你吧？我們又不是拔河隊，不用吧，又不是要組隊比賽。抱在一起哭是不至於啦，但是你知道人生總有一些時候，比如失戀之類的……那就是陪伴啊，但不會抱在一起哭。

小徐 所以她們也會陪妳哭？

大A 會啊！就是互相，互相陪伴啊。

小徐 我覺得這就很像我在拍照的時候。我等於是這些女孩的朋友，在聽她們訴說悲傷的故事。在那當下，對那些哭泣的女孩而言，我就是陪伴的角色。

大A 那你就是「國民閨密」啊！

小徐　國民閨密！（笑）

大Ａ　就是無論男生女生都會在你面前坦露心事。

小徐　對，沒錯，沒錯。

大Ａ　你當初為什麼會想要拍哭泣的女孩？因為沒有女人願意為了你哭？

小徐　有一點這種感覺。我那時候去英國念書，其實是抱著失戀的心情去的。那時候是……呃，喜歡一個女生很久但是沒有追到，那種狀態。上課的時候老師放了一位藝術家的作品，他是荷蘭的觀念藝術家，有個錄像作品叫做《I'm Too Sad to Tell You》，是藝術家拍自己本人哭的樣子，大概兩分多鐘的默片，就是一直哭一直哭一直哭。在上課的 PowerPoint 裡，它變成一個平面作品，像是明信片：正面是他自己哭的照片，翻過來寫說「I'm too sad to tell you」，好像是想要寄張明信片給別人，但是因為太難過，又不知道要跟他講什麼。

那當下我有被打動到。因為我覺得，雖然我外表很像一個愛開玩笑、有幽默感的男生，但是其實內心的悲傷是……說不出口的，也應該沒有什麼人可以跟我有共鳴。類似這樣的一個心態下，就想用「哭泣女孩」這個主題來表達我的悲傷。某種程度上也是想對「女生」這種生物有多一點認識。

但是到了後來就演變成：好像真的只有我有辦法完成這件事情，可能是我個性的關係吧。它不只對我是一種療癒，對那些女生來說也是。

大Ａ　就是有人願意聽她們好好地把這些事情說出來。

小徐　對，她們有些傷心的事情就放在我這邊，再也不會跟別人提。我印象很深刻，有個女生是拍完就跟我講：我的故事只能留在這個房間裡，不能再傳出去。所以也沒有收錄在書裡。真的就只有我跟她記得這件事情。我覺得這些作品，如果能夠對她們有幫助，就滿有意義的。不論這本書有沒有賣（暢銷），但對雙方來說，都有一個很深刻的回憶在。

大Ａ　其實我會覺得書啊，有時候它的意義不只是閱讀，其實是一種陪伴，有些書是陪伴你走過這段日子的。

小徐　是。尤其是我，為了這次對談，我有去把妳的書再翻出來看，先看了《前女友》，新看完的一本是《純情書／給戀人的60封信》。因為我剛好回台南，就跟我媽說：「天啊！我覺得大Ａ的

這些心情，其實很多都跟我的哭泣女孩有重疊過！」其實妳就代表了很多哭泣女孩的心情。

大Ａ 對，但我現在已經是哭泣的……

小徐 現在已經是另外一個階段。

大Ａ 哭泣的婦孺。

小徐 妳的書封面有寫：「就算你不記得，也會有別人記得……」

大Ａ 對，就是「我很在意過你」。

小徐 對對對對對！這個感覺讓我非常有共鳴，我這本書其實也是有類似這樣的想法。

大Ａ 你大概聽了多少哭泣女孩的故事啊？

小徐 總人數少說有五百個以上。

大Ａ 哪些故事讓你印象最深刻？

小徐 印象最深刻，呃……因為我們最近在整理逐字稿，有一篇我自己也覺得很感動。她講她父親過世……因為她爸那時候臥病在床，她晚上在病房陪他，然後看到他爸握著她媽媽的手說：呃，真的是很對不起啊，生了這種病，之後如果走了，留下這個重擔、兩個小孩給妳，真的很對不起……然後她媽媽說，兩個人相愛就是相欠債，而她爸這輩子的債已經先還完了，所以先走了……那個女孩就說：那個畫面對她來說，就是「愛情的模樣」。

光看逐字稿，或是聽她講的話，真的是……妳能想像那個畫面，妳能親耳聽到這樣的對話，真的是很難得。你甚至不一定有機會能聽到自己爸媽講這樣的一段話，甚至也不知道自己這輩子有沒有可能對一個你心愛的人，講這麼刻骨銘心的台詞。就是……愛、愛情，到底是什麼？是這本書一直反覆在談的。真的很微妙。

大Ａ 愛情就是婚前才會出現的東西啊。婚後的愛是一種……出於一種人道你知道嗎？

小徐 （笑）人道畜養嗎？

大Ａ 回到《哭泣女孩》上。你聽了五百多個故事，花了一段時間來拍攝，然後整理逐字稿……你覺得拍完這些女孩之後，對你的改變是什麼？

小徐 哇！我覺得對我改變，真的是……

大Ａ 　有幸跟我對談？

小徐 　（笑）這真的也是，不然沒有機會啊！不然有什麼理由可以跟大Ａ對談呢？

大Ａ 　你可以來我家對談，但如果你哭的話我就揍你。

小徐 　哈哈哈⋯⋯我覺得是看事情比較多一點寬容度吧。聽了這麼多故事之後，你會發現有些人是因為背叛而哭，有些人是因為被背叛而哭等等，慢慢我會覺得：這一切都是人性，沒有絕對的對或錯。像有些女孩是她背叛了男友，可是她回憶起來又發現，其實是前男友去過酒店⋯⋯所以，所以很難說耶⋯⋯我覺得變成在看事情的時候，沒辦法立刻去判斷說她是真的是不好，或是⋯⋯

大Ａ 　就是可能不會像以前一樣，很快下結論斷定是非對錯。

小徐 　嗯，例如「偷吃就是不對」啊之類的。

大Ａ 　其實後來會發現，有些東西真的只是人性上的軟弱吧？那你會想要拍男人嗎？在拍了這麼多女生之後。

小徐 　其實我有想過男人的主題，要拍的話，應該用「哭泣女孩」的對立面，可能是 Angry Men 之類的。大家在這樣的社會裡，對很多事情有不滿，而你最不滿的事情是什麼？我就把他們大罵髒話當下的表情拍下來。

大Ａ 　我覺得可以用「Sad Men」。因為我覺得 angry 是很立即的情緒，像「哭泣女孩」，它其實是一個想哭的想望，是一直潛伏在妳身體裡的，但是 angry 好像是一個很突然，失控的狀態⋯⋯
　　　那，你拍過的那些女生，後來都過得好嗎？

小徐 　其實哭泣女孩當中有人來拍過三、四次。每次都是為了不同的理由哭，但是也有失戀拍完之後兩個禮拜，就跟新的人在一起的。也有這樣的事情。但目前看到的，就我還有聯絡的女生來說，都還不錯。尤其是最近，有人剛生了小孩，然後嫁去香港，也有回台灣⋯⋯我講一下她的故事好了。她在跟香港的老公結婚之前，打 Facebook 電話跟我說：她姊姊上吊自殺，但她隔天要拍婚紗，她真的不知道該怎麼拍下去⋯⋯但是最近，這件事情過了之後，她也有小孩要生出來了，也過得很好，我就覺得替她還滿、滿開心的。知道了她們的故事，又看到她們現在過得很好，我都有一種很欣慰的感覺。雖然說不一定有聯

絡，但默默地在遠方關心著她的動態。

大Ａ 我也可以體會這種感覺。像我出第一本書的時候，就會有些人開始follow我，到了譬如說現在，大概五年了吧，就會有人私訊給我說：「欸，大Ａ，我結婚了。謝謝，謝謝妳。」或者是：「大Ａ我結婚了，我生小孩了。不會再有想不開了」這種事情。就會很開心，覺得「很放心」。你懂那種感覺。

小徐 我懂。

接下來我要問大Ａ一個很有趣的問題，相信大家也會很期待妳的回答。「如果妳只剩下最後一次落淚的機會，妳會為什麼事情而哭？」

大Ａ 最後一次落淚的機會？

小徐 對，妳明確知道這輩子只能再哭這一次而已。

大Ａ 是我之後要進行淚腺割除手術了嗎？

小徐 類似啦，可能跟惡魔做交易之類的。妳覺得妳會選擇什麼事情？

大Ａ 為了我的親人吧，可能是為了爸媽或是孩子，就是讓他們知道我的情緒，知道我其實很難過。現在我會覺得，真的可以影響我很大的，就只有親人了。人生已經沒有別的搞頭了。

好吧，我來問你最後一個問題：你覺得「哭出來之後就會沒事了」嗎？

小徐 她們的話，當下通常會是好多了，會覺得舒服。因為她們經常是哭著來，拍完之後笑著離開，通常都是這樣。

大Ａ 至少有釋放。

小徐 至少釋放一下，有時候會想通一些事情。有些人可能還是不敢跟阿公講些內心話，但哭完的當下我就有鼓勵她們要回去講，去改善那個關係。也會覺得哭出來，等於她們要逼自己去面對她們本來想逃避的問題。必須直視自己的內心，不然的話也哭不出來。所以哭完會沒事，我當然希望真的，真的可以沒事久一點。不要再又某一天打電話來說：小徐我可不可以再來拍，可不可以請你來什麼之類的。

大Ａ 所以就是「想哭就打電話給你」？搭著捷運到新店再哭。（笑）我覺得哭出來之後，重點是「真的沒事」。

小徐 就是可以坦然地，再去述說那件事情。

大Ａ 或者承認自己就是脆弱。

小徐　或是承認自己真的做錯，承認自己真的是沒有那麼完美，其實那都會是件好的事情。

大A　對。

小徐　就像妳剛剛問說我有什麼改變，我覺得就是發現其實大家都不完美啊！每個人都會犯錯啊。其實我們就是很普通的人類，都一定會有做錯事情的時候。

大A vs. 小徐快問快答影片：

youtu.be/4O8iJfpSWKU 或搜尋「GBOOKSTW」頻道

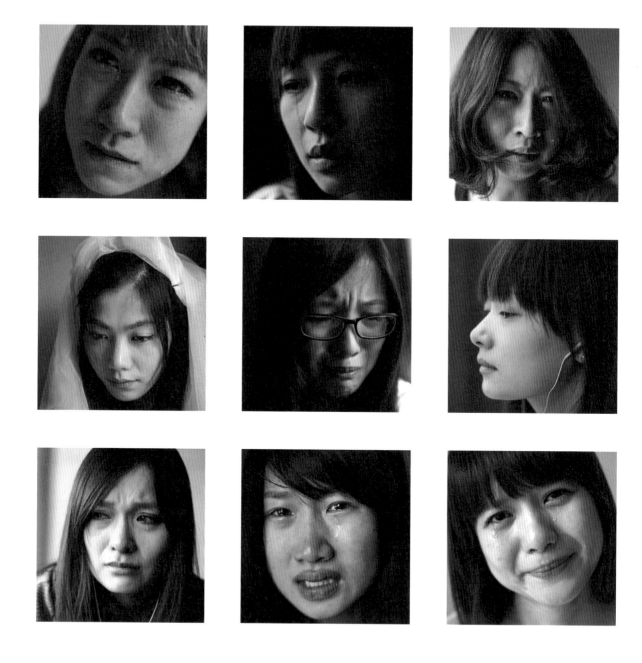

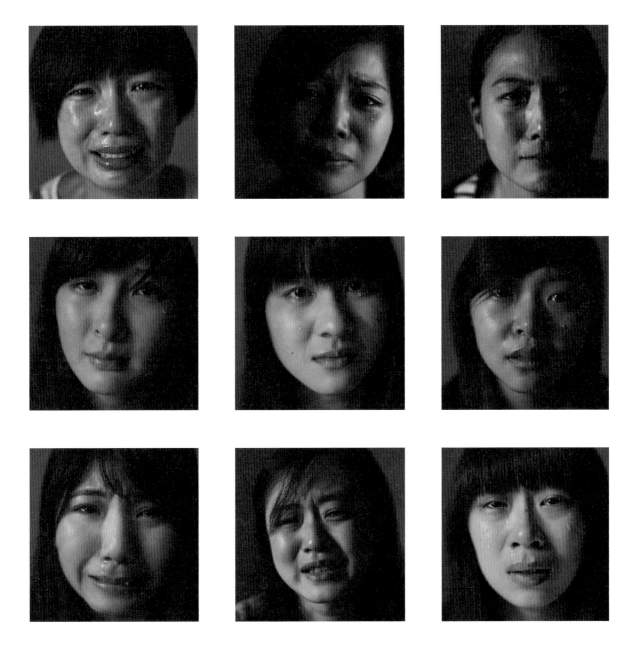

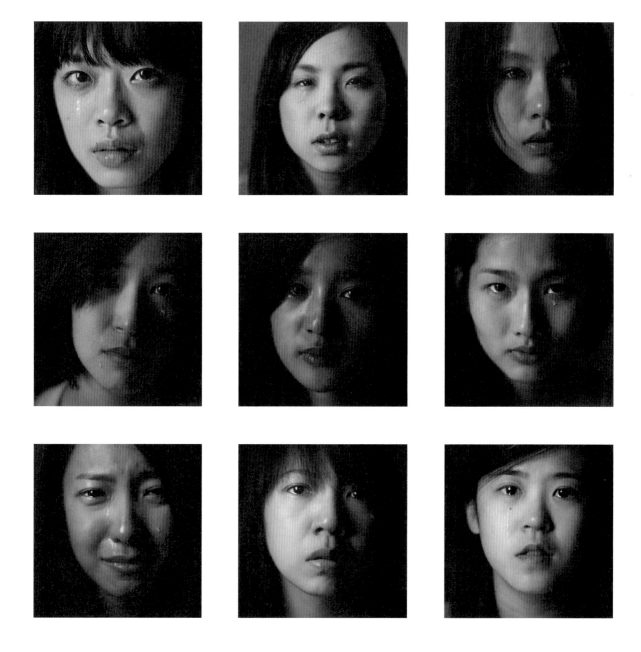

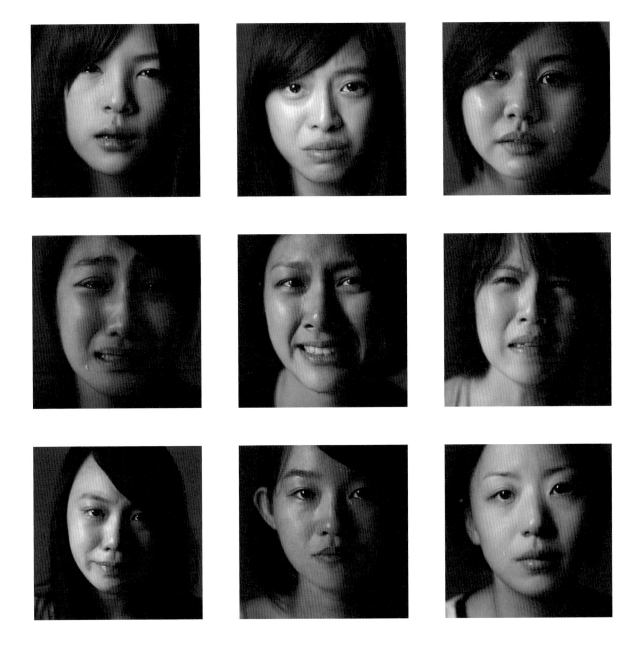

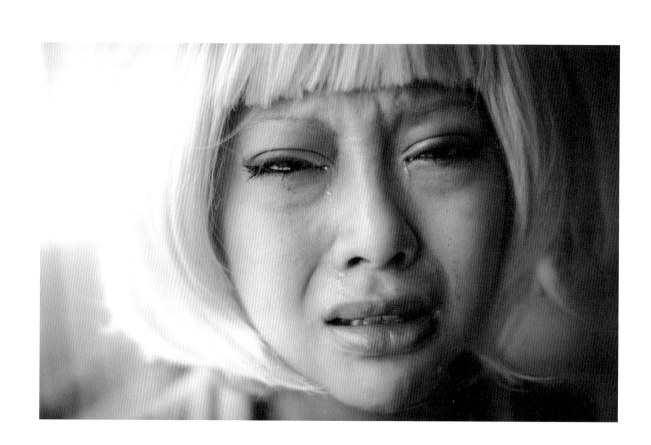

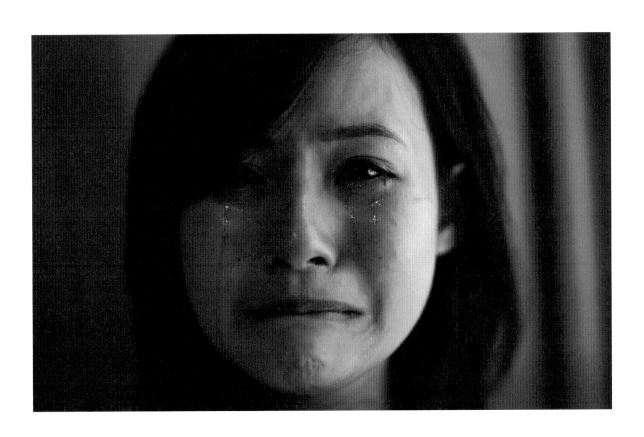

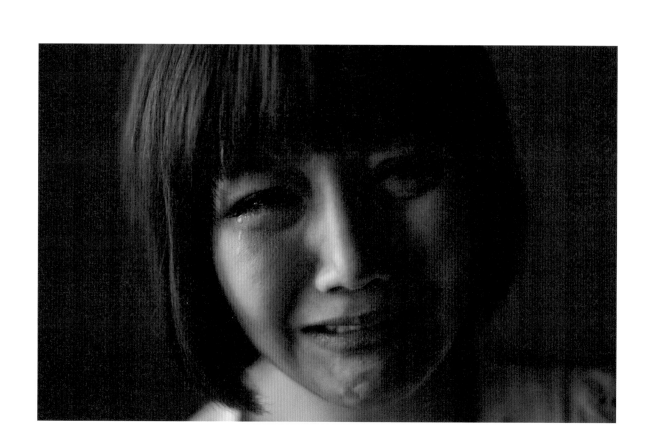

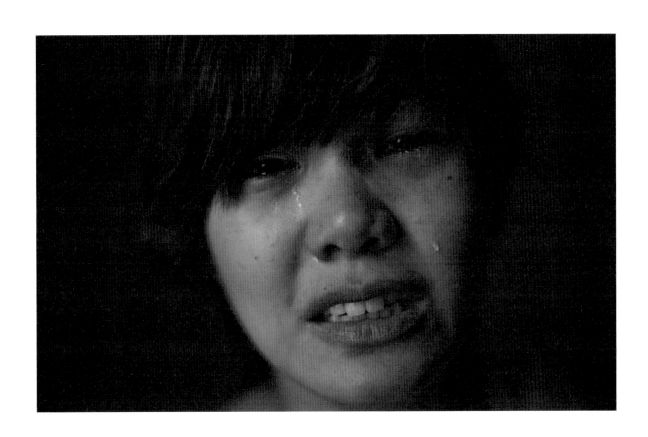

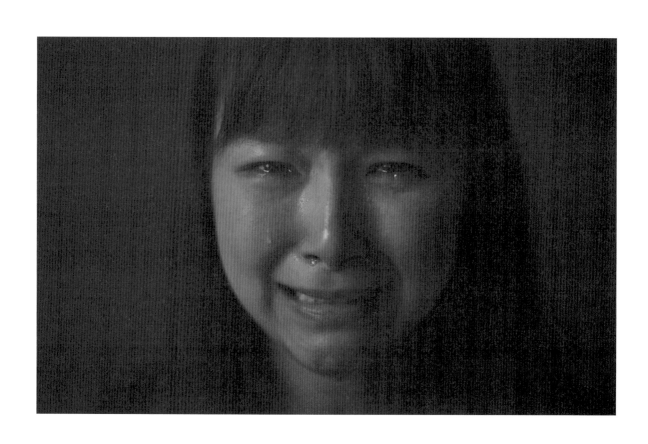

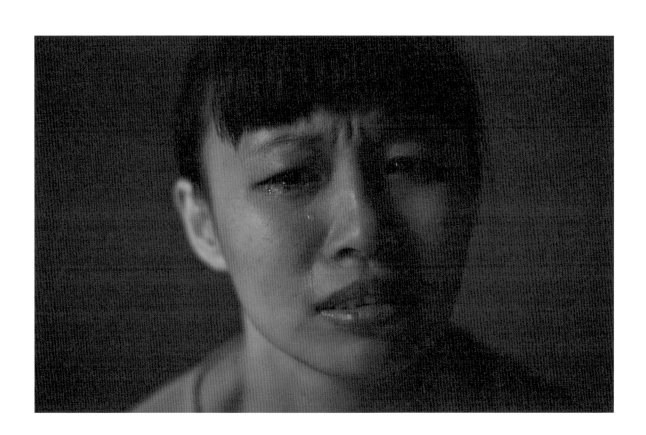

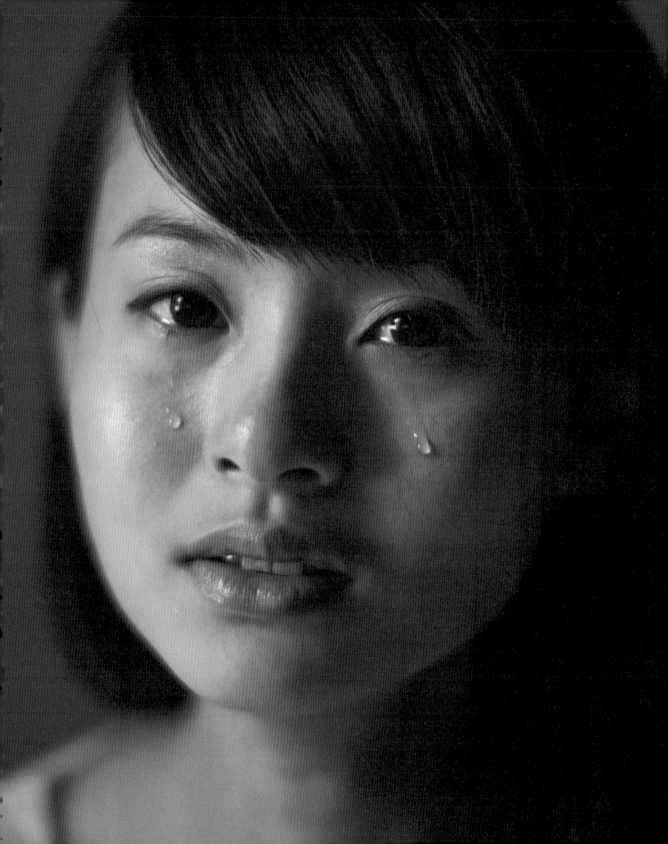

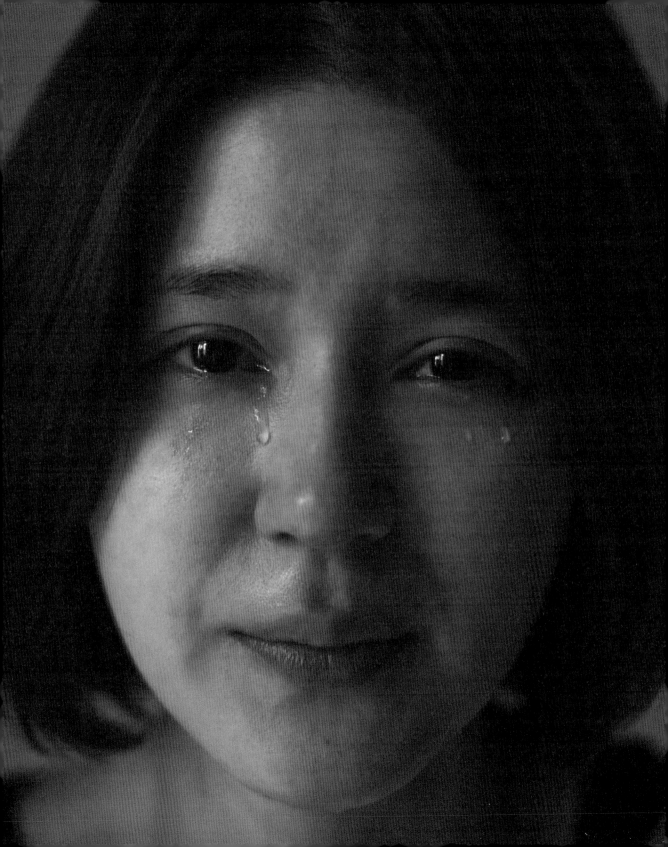

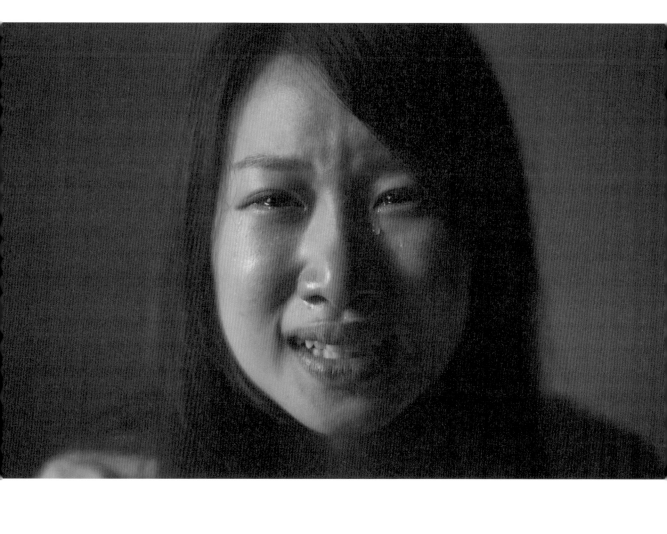

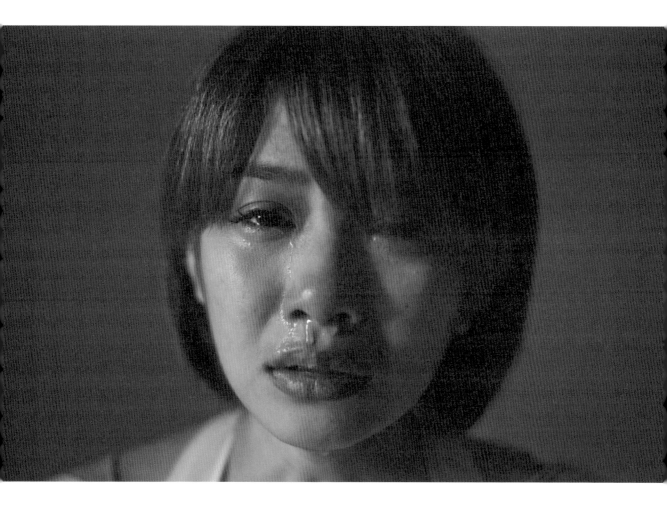

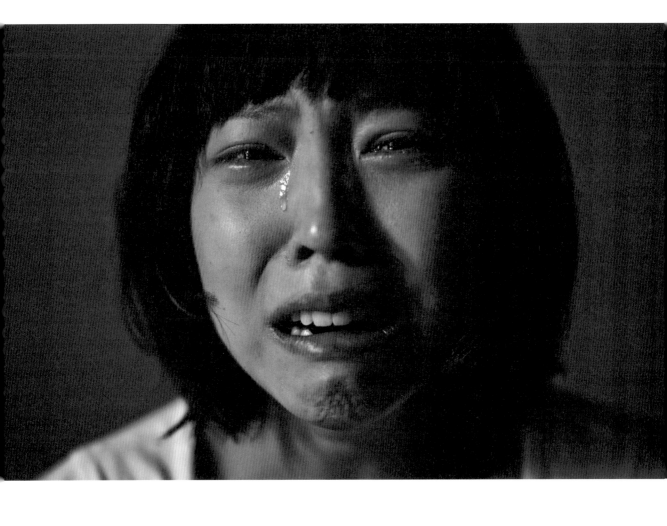

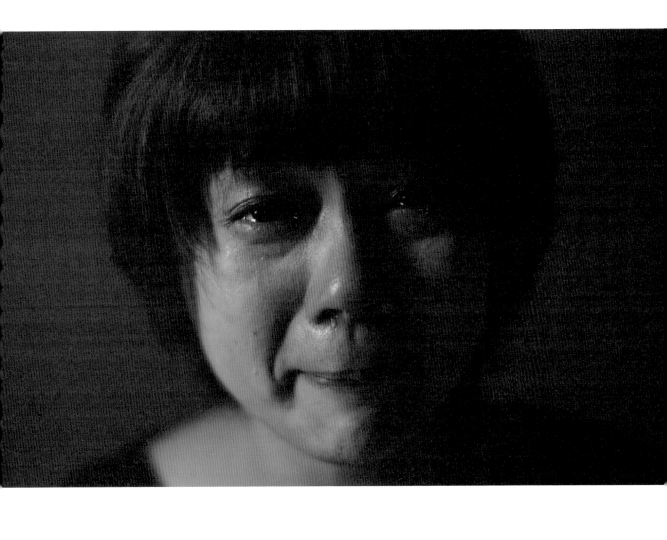

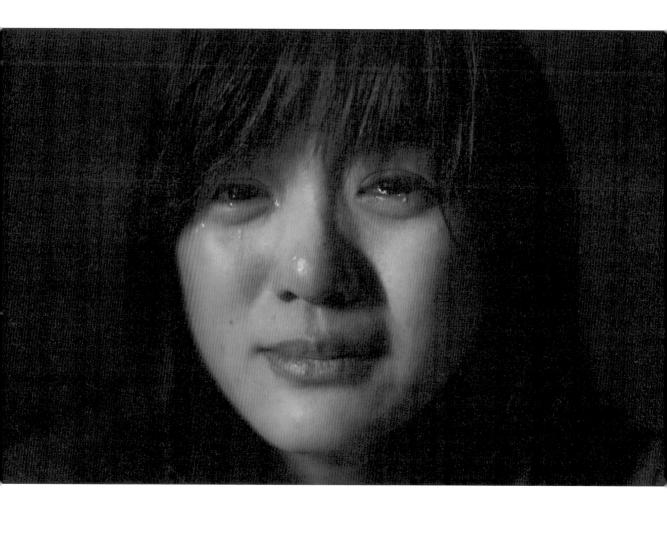

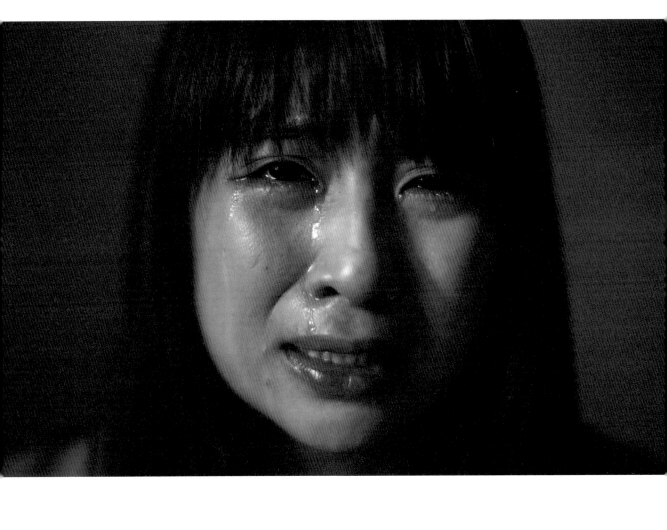

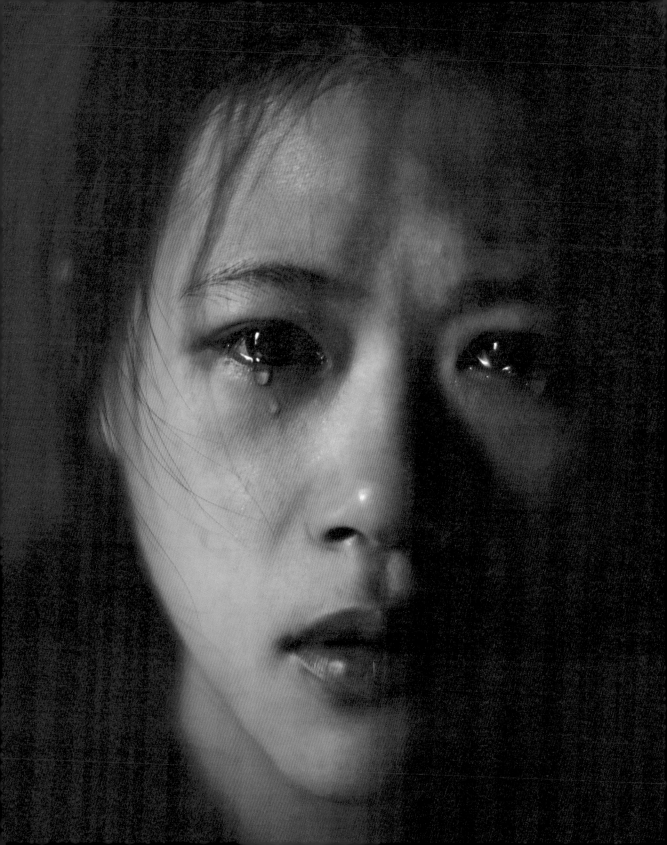

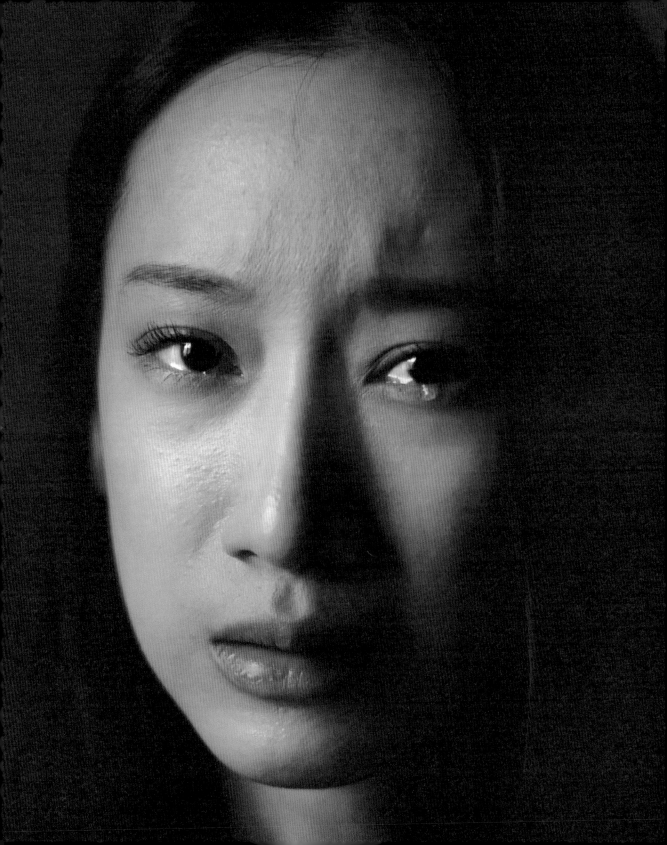

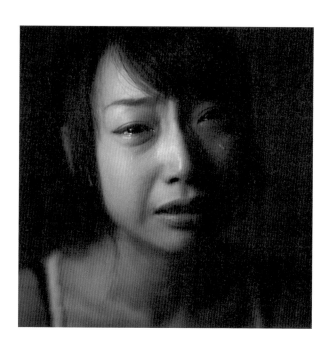

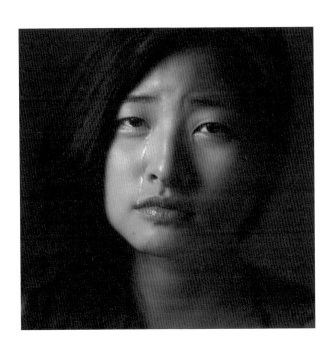

01

哭泣女孩　我也不知道怎麼講，就是……師生戀，我自己猜，他大概比我爸還年輕吧。他不是教我的老師，我大一進去的時候……不知道，就是有那種感覺，然後後來，一直都沒有上到他的課，他四年都不會教到我們。到大二的時候，就是去年九月，我就把我的課排掉，去旁聽他教大一的課程，就這樣過了兩年。最近因為我幫他很多校外的設計案，他會載我回學校，而他家就住學校旁邊……然後……反正有一次他就是親我就對了。我問他：「老師，我有這麼明顯嗎？」後來就是建立了一個不明不白的關係。

02

哭泣女孩　我覺得自己不好，所以前一段婚姻才會失敗。我覺得自己不好，所以我才會傷害到現在的他。他對我很好，真的好好，可是，我都一直在傷害他。

　　我真的很壞，很糟糕，我想要得到幸福，可是我覺得自己好像……沒有資格擁有，因為我總是在傷害別人。我不是體貼的女孩，也不是善解人意的女孩，我只是一個任性，無理取鬧，很笨的女孩。

03

哭泣女孩　其實醞釀分手很久，大概半年了！可是又捨不得。

小徐　捨不得他的好？

哭泣女孩　嗯。

小徐　但是他的好到底是到怎樣的程度？為什麼會覺得他真的很好？

哭泣女孩　就對我很好啊，也教我很多東西，比如說有些比較煩惱的事情只要跟他講感覺就可以。可能別人需要講五句，他只要講三句就懂了！

　　可是有時候在他面前就覺得有點像自己、又有點不是像自己，我也不會講。

小徐　有點像自己、又有點不是像自己？

哭泣女孩　對，我知道他喜歡哪種樣子的女孩，他還是會想要我成為那樣子，可是又覺得那樣子好像不完全是我……

04

哭泣女孩　我每一個男朋友都有想像過嫁給他。我都很認真在談戀愛。

　　從很小就開始想……可能高中的時候，覺得感情好好，在熱戀期就會想可以跟他一直在一起……我不知道耶，現在這個年紀，別人可能都會比較實際了吧？

小徐　妳覺得妳想當那個實際的人嗎？經過這些感

情的創傷，會變得更實際嗎？

哭泣女孩　嗯……我以為我會，但是有點相反，我變得愈來愈愛哭了。在感情這方面，可能愈來愈懂得付出，也愈來愈會培養感情，所以分手之後反而愈來愈難過，並沒有變成大部分人變成的樣子。

<div align="center">05</div>

哭泣女孩　我也不知道為什麼，其實他有很多點可以讓我不愛他。

　我不知道為什麼我可以對一個人這麼好？之前都是前男友為我做很多事，現在就是完全反過來。

　可是我不知道為什麼，這樣他還是……不愛我了。

<div align="center">06</div>

哭泣女孩　之前我先跟一個年紀比較大的男生曖昧很久，但一直都沒有真正交往，後來那男的就喜歡別人了，切斷跟我一切的關係，不想讓我糾纏他。一個月之內，剛好我現在這個前男友追我，所以我就想要有一個新的開始，覺得他好像對我蠻好的，感覺人蠻老實，跟他認識一個禮拜就交往，但交往一個禮拜後他就想我分手，他打一封信在 iPad 裡，叫我打開來看，說他只是想要一個正常的女朋友。

　我覺得他根本就不喜歡我，他只喜歡那種瞎妹，我現在一點都不想哭，感覺一直在抱怨，哈哈哈。

　我前男友很喜歡叫我一直抱他，或叫我疊字。我覺得疊字很噁心。最後要分手時，我叫他再抱我一下他都不肯，我就想到之前自己很壞，都不抱他，好像之前本來他輕易會對妳做的事情，他都不會再對妳做了……這樣可以了嗎？

小徐　可以了。

<div align="center">07</div>

哭泣女孩　他對我說：「你知道假如交往對象的臉書沒有超過三個共同好友，會比較適合在一起嗎？」我還很傻的以為他只是不希望一段感情有旁人干擾。後來才發現這個假設只是方便他在不同的領域亂搞。

　雖然他絕對不是我最愛的那個人，但的確曾經是我想好好維持一段感情的對象。我們分手後的幾個月，他一直積極營造復合的可能，但後來我才輾轉發現，原來他早在半年前就劈腿了一個空姐，而對我忽冷忽熱的態度完全可以跟他新女友的班表對照。

<div align="center">08</div>

哭泣女孩　maybe 他們喜歡的都是我的外表吧，又或者是說，他們也沒有真正的與我相處就喜歡我了。我覺得這樣膚淺的喜歡，連我自己都沒辦法相信，久而久之就告訴自己不要去在意。因為你認真了、可是別人沒有認真，那樣就覺得自己，嗯，很狼狽吧。

09

哭泣女孩 我希望我可以有那個勇氣去握握你的手，可是現在的我連這個都做不到，你會不會很寂寞？其實你很寂寞對不對？我真的很抱歉，我真的不知道該怎麼辦。

10

哭泣女孩 人生要重新開始了，要找新工作、換一個電子信箱、找新房子、退掉剛租不到三個月的舊房子、還有新申裝連賬單都還沒有來的網路第四台、以及綁在一起的行動電話。

想到這些確實會令人打退堂鼓：「還是別分手了吧？」其實我心裡希望他會吃很多很多苦，然後發現：全世界沒有人會再像我一樣對他這麼好了。

11

哭泣女孩 感覺好像其實已經不在乎他了，但現在突然提到，就覺得這種感覺特奇怪。

小徐 喔，那妳會想要來拍《哭泣女孩》是什麼原因呢？

哭泣女孩 就是之前男朋友他也是攝影師嘛，他說有的時候我的眼神裡面會有不一樣的東西，我自己不知道什麼，所以如果有機會的話我想看看。就

這樣。

小徐 是2010年那個？

哭泣女孩 嗯，但是在挺早之前、感情還沒有破裂的時候他說過。

小徐 嗯，這句話記了這麼久？

哭泣女孩 嗯。

小徐 好，那今天就拍給他看。他看得到嗎？

哭泣女孩 他已經結婚了。

12

哭泣女孩 對了，我覺得很神奇，記得上次拍哭泣女孩，我跟她剛在一起，哭得亂七八糟是因為她，但是最近我卻在想著怎麼分手比較不會讓她難過。

小徐 時間帶走了很多東西啊……？

哭泣女孩 應該是說時間帶來了很多東西，讓我成長，而她似乎沒有跟上我的腳步，而此時的我沒辦法放慢腳步，時間帶給我更多的愛，但是這些愛是來自家庭的愛，我捨不得傷害愛我的家人，寧可放棄自己的愛情也不想讓他們受傷。

其實這陣子我滿掙扎的，因為我們沒有任何爭執，也沒有什麼大問題。分手對她來說會很莫名其妙，頂多她覺得我們在二月多開始有點疏遠，但她應該一頭霧水，我也不知道要怎麼去說我的感受。

有一次很誇張，我打給我朋友，我說，我相信未來會有一個女孩願意去包容她的一切，她也會為了那個女孩開始不再用逃避解決事情。我相信那個女孩會有足夠的勇氣，或是足夠的幸運讓家人接受

她們在一起。我看見了她和女孩的身影，但是我發現，那個女孩好像不是我。我真的看見了，但朋友都說是我給自己的藉口，只是我真的看見了。

　　我想當個好女孩，想好好替這段感情收尾，畢竟這也是我的第一段愛情。但是要當開口說分手的人，就像愛情的劊子手，我好像永遠都不會成為好女孩。

13

哭泣女孩　我們之間只有一種可能叫做「不可能」。

14

哭泣女孩　時間也似乎沖淡了他原本對我的愛、在乎。不管我怎麼說，無論我怎麼做，我好像就沒有辦法走進他心裡了。

15

哭泣女孩　我不怪你這樣避不聯絡，這樣也好，我就不用再猜了。

16

哭泣女孩　第一次明白：光是有好感、有喜歡，是

無法支撐起一段感情的，兩個沒有共同目標的人，最終的結果是可以預見的。我質疑過我自己是不是太沒有價值不值得你愛，為什麼有個人可以傷害另外一個人這麼深。我刪除了你所有的連絡方式，我好討厭那個看著你帳號上上下下而痛哭的自己。

17

哭泣女孩　笑容可以騙人，可是眼淚好像不可以。

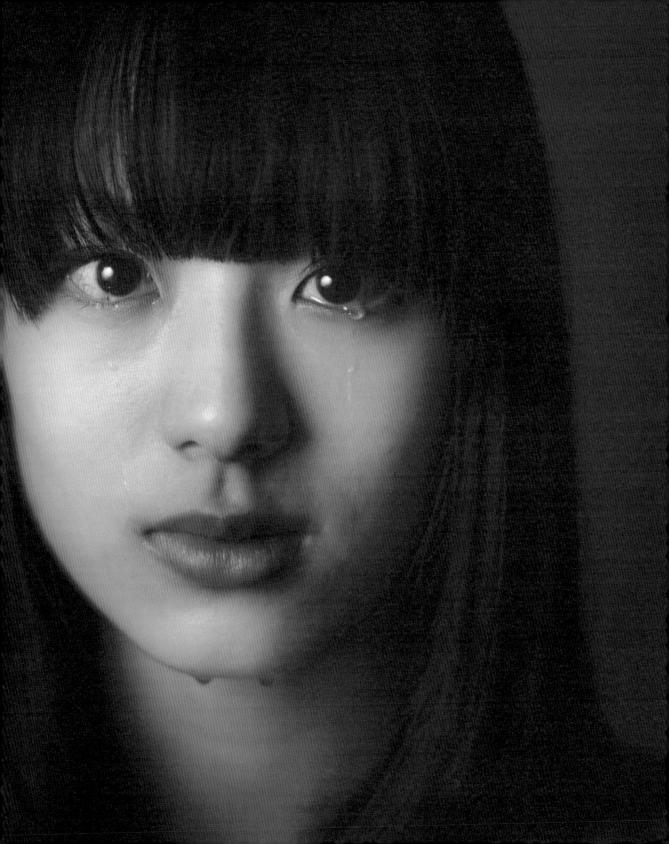

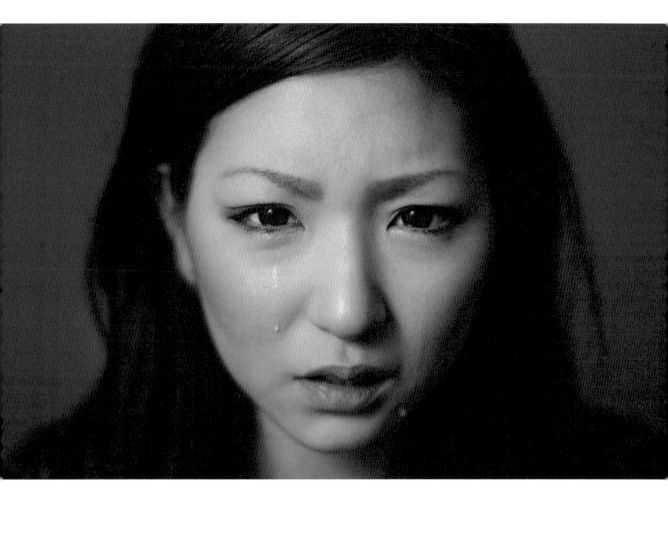

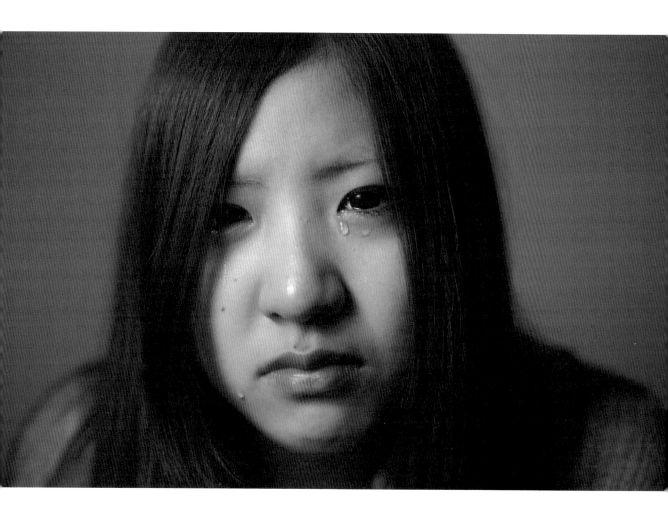

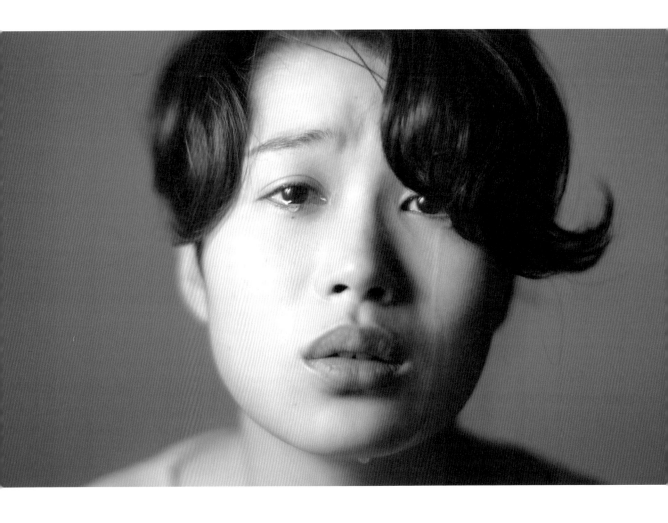

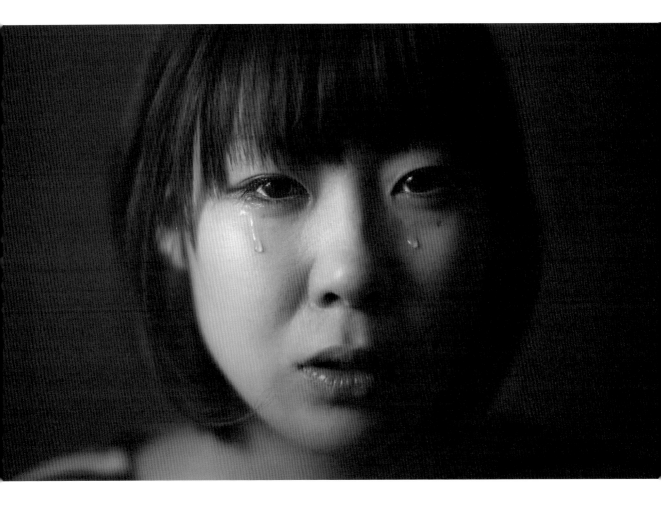

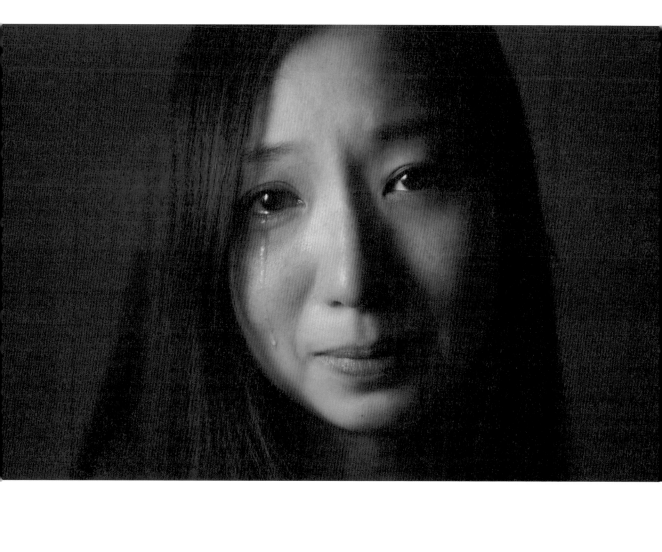

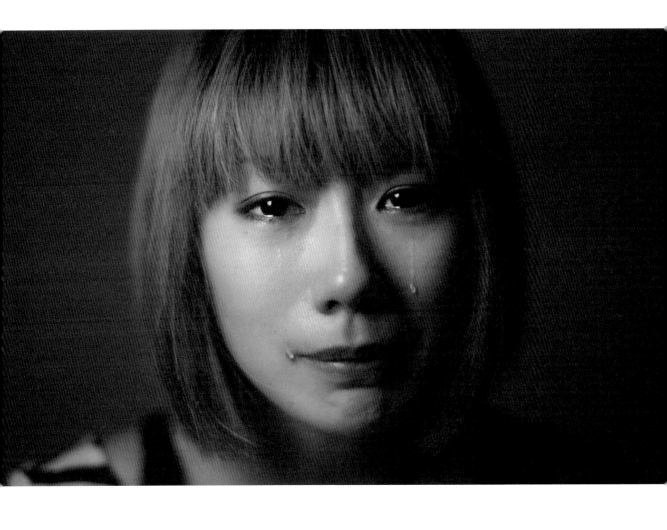

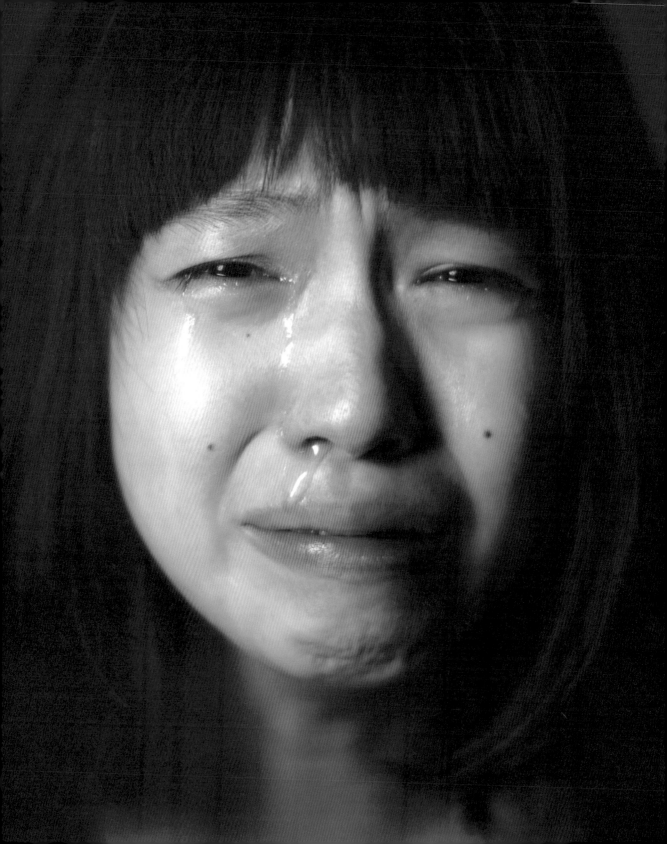

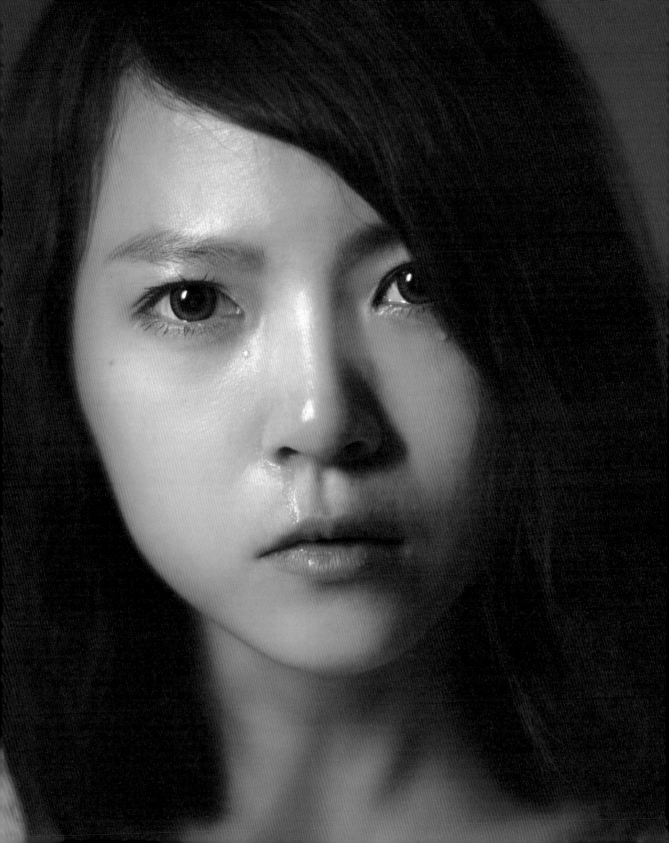

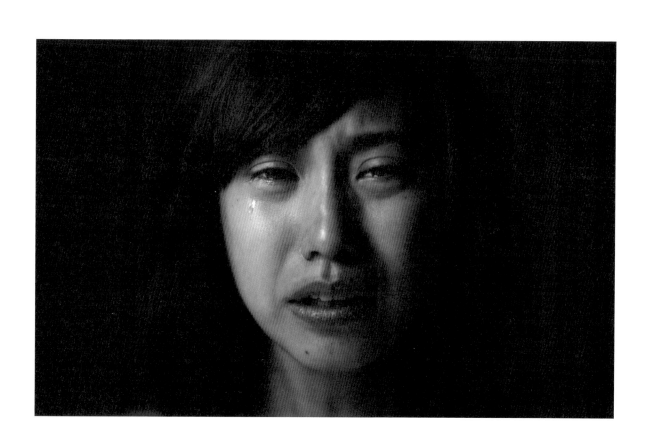

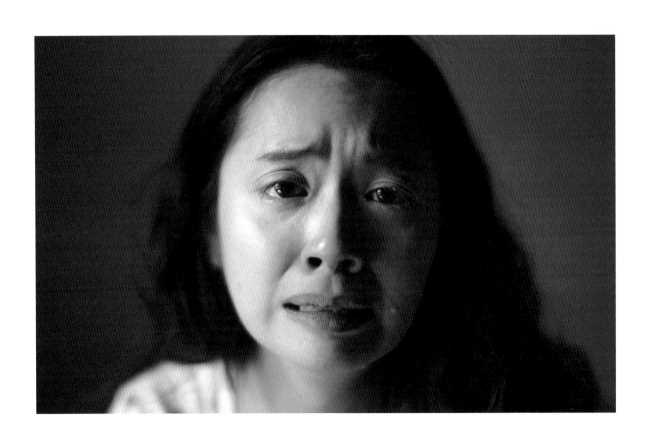

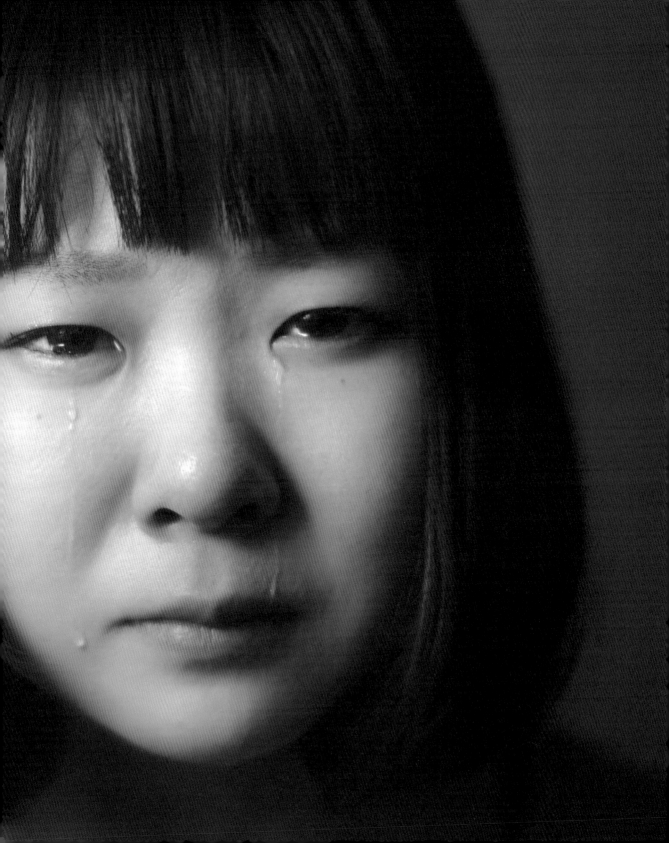

18

哭泣女孩　我要講我爸爸的事。他是一個很嚴格很嚴格的人，但是他對他的朋友們都很好，我覺得我個性很像他，就是對家人那份關心，那份愛是放在心中，比較不會表達出來。因為我是長女，小的時候他會帶我到很多地方去，但是對我也是非常嚴格。我記得在國中的時候，我做了立體卡片給他，我一邊做一邊想說爸爸應該會開心。因為他真的很兇，我不大敢跟他講話，所以就叫媽媽拿給他，然後爸爸也沒有說什麼。但是有一天爸爸帶我去他朋友家的時候，我爸的朋友就跟我說，那時候我爸帶著那張卡片開車去很多朋友家，把卡片拿出來跟他們說「哇，這是我女兒做的耶」這樣子……然後他要求我很多，包括學業。國中的時候，讀書嘛，他就會來學校載我去補習，永遠，我都不敢跟爸爸講話，但上車的時候永遠都會有一個點心，他也不會特別問妳什麼私底下的東西，只會就是「妳吃啊！」然後問學校怎麼樣，這樣子。

　　高二的時候爸爸就生病了，我知道有點嚴重，可是我不敢問媽媽，也不敢問到底是怎麼樣。爸爸治療了很久沒有辦法上班，就回到家裡面住，我那時候才發現爸爸怎麼那麼瘦？他以前在我印象中就是「永遠的大樹」，永遠都會在那邊讓我們依靠的感覺，所以當時真的很難接受。他一樣關心我們，我明明知道要去關心他、要去愛他，可是我卻做不到。

　　媽媽沒有讓我們知道是什麼病，但我感覺得出來已經不對勁，爸爸也都沒有讓我們知道。我記得那時候剛好遇到要過年，一直以來都是他貼春聯，他那天就還是搬著椅子說他要貼。現在想起來覺得很後悔，我可以付出很多在我的朋友我的學校，可是那時候他就在家裡，我卻沒有去幫他拍背，幫他做任何事情。後來有一天我在學校晚自習，接到叔叔的電話，他說妳現在就坐計程車來醫院，我從坐電梯上去就覺得不對勁，直接被帶進去安寧病房。爸爸的朋友在那裡，然後，他們就讓我跟爸爸講話，我記得那天，因為爸爸是肝癌，全身都黃黃的，很瘦很瘦，我不記得是我握他的手還是他握我的手，總之就是很久很久沒有握他的手了。當時我握著，我知道不能哭，可是看著他還是很想要哭，然後，他的朋友就問說：「那接下來高三啦，要讀哪裡？」我就說我想要申請運動的科系。其實在那之前家人就知道，可是爸爸就透過媽媽來跟我說，他覺得是不是不應該選這個。那時候心裡其實很賭氣，就覺得為什麼我不能選我自己想要的東西？但是那一天，當我爸爸的朋友說「妳應該可以讀更好」的時候，我記得，爸爸就握著我的手說：「沒關係，妳想要做的話，我女兒一定都做得到。」我那時準備要推甄，我就跟他說我一定會一定會申請上，我要拿到很好的成績，我要辦一場南女最好的畢業典禮，我想要讓他很驕傲。

　　隔天我從安寧病房坐車去北部面試，在車上的時候心裡很慌很慌，想著爸爸會不會在我回來之前就走了？但是又覺得我一定要做到。就在完全

不知道自己有沒有準備的狀況下去面試了。因為我很慌張，連自我介紹都沒有講好，坐在我前面的老師就叫我冷靜一點，我才好一點，把它講完。在我面試完回來之後沒有幾天，那天晚上我不知道我是有什麼問題，親戚都堅持我們小孩要在醫院，我竟然還當場說我不能再請假了，爸爸應該也希望我們不要這樣，我應該要去上課，我應該要去做該做的事情爸爸才會開心。那時候居然還在說這種傻話。那天晚上我就回家了，但是半夜的時候媽媽打電話給我，很冷靜的跟我說爸爸什麼時候走了，妳跟弟弟把東西拿一拿來醫院。我過了很久都沒有意識到爸爸真的走了的這件事。媽媽她很勇敢，她跟我說夫妻真的是相欠債，我爸爸欠的比較少，所以他現在已經還完去享福了。

我記得有一次，媽媽在照顧爸爸，我在旁邊睡覺，因為從來沒有看過爸爸頭垂得很低的樣子，我看到爸爸要講話但是沒有力氣，只能很小聲很小聲的講。他叫媽媽、然後媽媽靠過去，他握著媽媽的手，跟媽媽說：「真的辛苦妳了，接下來又要剩下兩個小孩子給妳，真的會很辛苦。」那個畫面對我來講一直都是愛情的樣子，那樣子才是愛情。然後……反正我都一直沒有覺得爸爸已經走了，我就回到學校去認真的辦畢業典禮，直到典禮很成功結束，布幕放下來畢業生也退場後，我坐在禮堂旁邊的那個小樓梯，對著黑黑的禮堂跟爸爸說：「我真的做到了。」

19

哭泣女孩　我第一次愛得最深的一個男生，叫小白。

在他之前有一個學長追我，之後我發現他追我的同時也有追別的女生，但是就只有我被他追到這樣。有一次中午，學長把我帶到圖書館硬要親我，重點是旁邊暗暗的，附近還有他好幾個同學在看，感覺像是套好的。我就覺得我好像是給他表演用的道具。親的時候就聽到有人說：「哇～」還有手機喀擦喀擦的聲音，之後我很生氣想分手，就會躲那個學長。

他來教室找我我就會躲到洗手台叫我同學跟他說我不在，有時候會因為壓力大在那邊哭，小白就坐在那個轉角，他都會安慰我、給我軟糖吃，摸摸我的頭。我跟小白也是沒有告白就在一起了……他就有一點浪漫的人吧，感覺有點神祕，話不多可是有時候很搞笑。因為我們老師是讓我們自己照排名順序選位子，他就選在我的前面，有一次午休趴著，我就故意把手伸超過桌子，然後他就牽住我的手，就這樣在一起了，也沒有多說什麼。

那時候真的很愛他，第一次這麼愛一個人吧，我沒有手機還會偷拿我媽的電話打給他，就會一直想他，還滿好笑有點幼稚，但是之後寒假他愛理不理，我受不了就分手了，而且我都很果斷不會再聯絡。可是從他之後每任男朋友分手我都不是很難過，就覺得說：我怎麼會變成這樣？

很奇怪的是，我發現「分手不會難過」這件事讓我真的還滿難過的。

20

哭泣女孩 前幾天晚上跟他聊天，聊一聊我自己就坐在那邊哭了，覺得他講得真的好感人。我說：「為什麼我以前對你這麼壞，你都還是沒有走？你怎麼那麼堅持，你不會覺得我對你壞嗎？」他說：「沒錯啊。」但是他覺得我很可憐，他說他那時候是覺得很心疼我吧，怎麼會有一個女生把自己弄成這樣？因為我那時候實在是太黑暗了，黑暗到一個不行，走過去你就會覺得她頭上好像有烏雲，把自己關在裡面都不出來。

我剛跟他在一起的時候還是會這樣，就壞習慣，應該也有個五、六年了吧。也是他叫我不要這樣。後來我也覺得這習慣不好，怎麼會有人這樣傷害自己？可是以前真的都覺得不會痛，割再用力都覺得不會痛，然後就會愈割愈深，流很多血，看了就很舒服。

自殘的人就是一生氣就會想要去拿刀，而且刀不利還會去換一把，到最後就根本是直接拿刀片——而且不是美工刀片，美工刀片不利，我去拿刮鬍刀的那種刀片，那超利的，割下去你直接看到肉就打開了，就很可怕。對，以前都這樣，他就覺得我很可憐，那時候他是覺得我生病了才會變成這樣，不管我怎麼對他，他都想要把我救出來。後來他真的是把我救出來了，沒錯，他是個好人，呵呵呵。

小徐 他真的是救了你一命。

哭泣女孩 嗯，他是來救贖我的。

小徐 我覺得這真是我聽到最感動的愛情故事，其實。

哭泣女孩 應該是說我以前太極端，我不知道為什麼以前會那樣，可能是習慣性的。還沒跟我前男友在一起的時候我也是習慣自殘，但我不知道為什麼會這樣？我也不是想要有人關心我，純粹只是因為太生氣了不知道怎麼發洩，所以拿自己來發洩。

21

哭泣女孩 我其實沒有交過男朋友，可是我覺得是我自己的問題。

從國中一直到現在我都是這樣，有不錯的對象但每次都是到快在一起的時候、只差那一步我就會不敢，嗯……我也不知道要怎麼講，就是怕人家其實根本沒有喜歡我，只是我自己在亂想。所以每次都會等到可能男生覺得我對他沒意思、或只把他當哥兒們，他們就去跟別的女生在一起了。

已經有四、五次了吧，每次都等到他們跟別人在一起後我才覺得心裡酸酸的！我覺得應該是因為我之前國一的時候很胖，反正就跟現在差很多啦，那個階段大家都很愛排擠人，我就被排擠，那陣子沒吃什麼東西、心情也不好，半年之內瘦滿多的、掉了很多公斤。

變瘦之後，以前排擠我的女生就開始想跟我做朋友，做了朋友之後，剛好第一次有一個男生……那時候我朋友有放我們的合照在即時通上面，那個男生看到就問說：「你旁邊那個女生是誰？之前沒看

過。」就說他想認識我。

之後我們就有約出去，因為是第一次有男生想約我出去，所以還蠻期待的。我記得很清楚，我們去看電影，看完之後我們在麥當勞吃東西，那個時候我朋友跟他那一群男生就有點不對勁，我就在想說到底是怎麼了就偷偷問我朋友，可是我朋友又不講。之後我一直逼問她，她才跟我講說：「那個男生說妳很醜。」直接當面這樣講。那個時候我還滿受傷的，一直到現在，每一段有可能的感情我都沒辦法勇敢的去接受。

22

哭泣女孩　其實我媽媽會搬回去台南，是因為她要回去治病。

就是癌症嘛，她原本在台北治療，可是醫生說沒有救了，她才會去南部找別的醫生。我會交這男朋友其實那時候是因為我媽，她怕她沒辦法看到有個人照顧我，所以，所以認識那個男友之後，我就很想趕快讓我們兩個的關係穩定下來，讓我媽放心。可是我覺得我現在的狀態就是，我想要在工作上面也很好，就是要有好的表現，讓她覺得很放心、很驕傲，可是我覺得我現在什麼事都沒有做好。人生很混亂的一個階段。

然後，感情我也不知道到底⋯⋯不知道，就是全部都不知道，不知道我自己在幹嘛？就算工作沒怎麼樣，也沒有勇氣回去面對她，我知道她生病了，一個人在南部，可是，唉，我覺得⋯⋯

小徐　那你父親呢？

哭泣女孩　過世了，小時候就過世了。我媽媽生病之後她才跟我說她另外有兩個小孩，可是我不知道。

小徐　等一下，妳媽媽跟妳說她有另外兩個小孩？

哭泣女孩　有一個是在台南就近照顧她。可是我⋯⋯其實我覺得跟她感情最好應該是我，因為我倆相處最久，可是一直就是⋯⋯我們兩個只要一見面就會吵架，就是⋯⋯

小徐　妳跟妳媽就是會吵架。

哭泣女孩　因為她很愛念，我會覺得壓力很大。我也不是說不想做好，只是，我就覺得她不懂我。她覺得她生病、我一天到晚想往外跑，為什麼都不在家裡，可是我就覺得，就是因為這樣，我覺得⋯⋯我也不知道我在想什麼，我只想要趕快有工作，然後自己可以照顧、養活我自己，就可以讓她很放心，覺得我長大了或什麼的。可是她就一直覺得好像她生病我也無關緊要⋯⋯

小徐　所以有沒有把剛剛那種想法好好溝通？因為現在都在吵架。

哭泣女孩　我現在都不太想回去，雖然我很想她，也想要陪她，可是我跟她在一起的時候都覺得壓力好大，就不知道是不是一種逃避的感覺，不想面對她，而且她又生病⋯⋯有時候打給她會很害怕，怕她要告訴妳的是她更不好了還是怎麼樣，很害怕聽到這種消息，所以就會更不想要去面對，更不想打電話更不想回家，假裝一切她都很好這樣。

雖然我知道我自己在逃避，可是，不知道就覺得自己很糟糕，然後一直過一天是一天，然後⋯⋯

23

哭泣女孩　我們一起做了那麼多事，感情居然可以一下就不見了，他還跟我們共同朋友說不要接我電話，我如何糾纏他、他不知道要怎麼辦。我覺得很傷心：要怎麼再相信一個人那麼久？我真的以為我可以和他走到很久，我不知道以後要怎麼再相信一個人？其實在他面前我是全裸的啊，跟現在一樣，然後，他連最後結束的時候都很直接的說「我喜歡上別人了」，還說我很偉大。因為我覺得變了就是變了，接電話的當下還跟他說：「沒關係啊，你就去啊，我祝福你，既然你喜歡那女生，我也會很喜歡那女生。」從不認識到認識，然後變成朋友、變家人，沒想到結束竟然會是這樣子。

他是當面說沒感覺，那時候就哭慘啦，就求他說：「不要這樣對我」，求他「你不要這樣好不好」，他就說，他可以走了嗎？他可以離開我房間嗎？妳要不要靜一靜，我就覺得這個人好像我不認識他了耶……

其實我真的不知道是什麼感覺，說生氣也不是，是我要反省我哪裡出問題是不是？一定是我，我把我跟他模式變成家人。但是我們還那麼年輕，我就覺得：其實我應該要反省的比他要多一點，是我不會經營感情，所以才會這樣子。

是我不夠體貼，所以才會被取代。

小徐　事先都沒有徵兆嗎？完全都沒有？

哭泣女孩　嗯。

小徐　哇，太傷人了！

哭泣女孩　其實我每天都很想哭耶，我覺得我就是責任感太重，對動物也是，都可以養十一年了，何況是男朋友，但我不懂他為什麼要這樣子。他以前上學、很辛苦的時候，我有打工，都會塞錢給他，我就覺得男生怎麼可以身上沒有錢？他又住家裡，跟家裡又不好，我進去他家裡幫他處理一大堆他父母的關係，我都覺得我是人妻了。所以我說我已經踩太多線，不是單純的女朋友了，要幫他照顧家裡的事，因為怕他跟他媽吵架，我都會去安慰他媽。那時候他開刀，我也是每天早上五點去搭車，去林口陪他，隔天再搭早班的車上班。我已經把他當成是家人了，我就不知道為什麼？為什麼會這麼快，而且都不考慮，只是想說要怎麼甩掉我？不會想說以前辛苦過這些，有一起吃苦過。

到現在我還是不覺得他哪裡差，因為我覺得，如果不喜歡，我就不要把自己弄得很卑微，因為，如果連我自己都覺得他就是一個很賤的人，我就更卑微了！會跟這人三年，他一定是有好的地方，只是……現在不適合了。

24

哭泣女孩　沒想到有一天在醫院，可能是冬天太冷吧，她晚上呼吸困難沒辦法呼吸心跳就停頓了，就那麼短的一剎那沒有立刻發現，延遲了一點點。她本來好好的，沒想到就這樣一個晚上，突然間變成昏迷狀態。

她維持在昏迷狀態時我們還是每天去照顧她，

還是每天乘車過去給她擦身子。當一個人在昏迷狀態時肌肉會繃緊，本來她頭髮很漂亮，可是就是因為昏迷，頭髮是全刮光的，因為每天流汗發燒得太嚴重，肌肉又繃緊，身體很多部分的肌肉開始潰爛，我們去給她擦身子的時候心都好痛。

阿姨這樣子昏迷了差不多一年到兩年，情況一天天變差，我們每天都很怕會收到電話，每一次如果晚上有電話打來，所有人都會突然間很緊張。沒想到有一天真的早上收到電話，我剛換好了校服差不多要出門的時候，是我接到電話。換我媽媽聽的時候，我看她躲起來，雖然沒有聽到真的哭的聲音，只聽到她很低聲的、小小聲自己躲在一邊。我知道她躲在裡面哭。

有一次發現媽媽也開始憂鬱。因為一直以來都是媽媽去醫院照顧阿姨，我聽她講說如果阿姨真的走了，她怕她太孤單，也想跟著走，就是去到一個地步，我媽媽很愛她妹妹，她覺得如果妹妹走了，自己的人生好像沒有樂趣了。這對當時的我來講是很大的打擊。

當天我剛收到電話的時候，再打給另外一個阿姨，就是我媽的三妹，我們三個人就一起去了醫院。那個房間我過去的兩年多差不多每天都抽空去、或是每星期都去，可是那一刻進去的感覺心裡面很慌，在門口我就不敢進去了。因為我怕，我怕我不知道看到我阿姨的時候會怎麼樣？

我走得比較快，是第一個站在門口。媽媽跟阿姨趕過來的時候，我們三個都猶豫得不敢進去，因為我們看進去的時候，阿姨已經給白布蓋上了。我們慢慢走過去，打開之後看到她的臉，然後我們就

握著她的手。那時候她的手還是很溫暖的，還是覺得，她好像還是很好啊，只是沒有了呼吸。然後我們就忍不住要把她抱在懷裡。

我們幾個人抱著她抱了好久，都捨不得放手，因為，好像放手了之後就永遠沒有機會再一次跟她這樣接近了，她就永遠離開你的人生。這樣的擁抱真的很心痛。

25

哭泣女孩　她是我一個研究所的學妹，得了一種罕見的癌症叫「骨肉癌」，所以之前就過世了。但她是我這輩子遇過最勇敢最熱愛生命的人。這種癌症是好發在青少年時期，所以她很早的時候就在做治療，可是她永遠不會放棄活著。她喜歡用GRD拍照，拍了很多很多小小的東西，我覺得如果換成是我，我一定沒有辦法像她那麼樂觀，她讓我學到了很多。

她後來又再住院的時候，我只要有時間就去看她。她跟一般的病人不一樣，她不會拒人於千里之外，很去感受每個人給她的愛，然後也告訴每一個人她很謝謝有我們。她有一個本子，每個第一次去看她的人就要拍一張拍立得，那本子大概有一百多頁，到她過世之前其實都已經快寫完了。

告別式那一天，我們在殯儀館最大廳，全部都坐滿人，很多人上去跟她講話，有一個她高中同學，一個男生，就去分享很多她們高中時候的事情，他覺得她其實是一個很孝順爸媽的女生種種之類的，

然後最後他同學就說⋯⋯他就說：「竑廷，我好愛妳，我真的好愛妳」。

我那天就想說，這真的是一個非常感人的告白，我不知道我死了的時候會不會有人告訴我說「我真的好愛妳」？就是這麼真心的，我這個朋友她沒有任何一分刻意的要去經營她給別人的感覺，可是卻在無形之中給了我們每一個人好多好多好珍貴的東西。她媽媽就說，嗯，因為她的懂事，她成為了一個很驕傲的母親，因為她的體貼，她成為一個有教養的母親，因為她有這樣的女兒，她要重新思考要怎樣過接下來的人生。然後，她媽媽就跟我講，從來不知道女兒這麼好，她本來只有一個女兒，可是因為這個女兒，她現在有了我們這些兒子跟女兒，她覺得這是一個好大的禮物。

26

哭泣女孩　我提出離婚的時候，他沒挽留，只說了一句：「對不起。」離婚手續大概一年才辦妥，這段期間我曾經傻到希望他求我原諒，可是他沒有。我問他還有跟那女的在一起嗎？他說被我發現後沒有了，但是上個月聽說他和那位小三要結婚了，因為她懷了他的孩子，我聽到這消息時整個人都楞住了。

27

哭泣女孩　今天本該是我肚裡的孩子滿十週大的

日子，可是他卻被一根管子刮除，並抽離了我的身體。

上次看到他時，他有顆大大的頭，閃亮亮的小心跳，還有光絲般細細的脊椎扭啊扭，像在扭屁股，好搞笑。兩週後再見，竟只剩一些乾扁皮膜。不知何時他已離開我的懷抱。醫生說胚胎萎縮的可能原因有很多，但我一個都不想知道。沒有任何解釋能令我釋懷，也沒有任何方法可以帶回我親愛的寶寶。

未曾見面的寶寶是個全然意外的驚喜，是我沈悶又忙碌的生活中最令人振奮的期待，是對於未來嶄新責任的美好想望。我想像著他的樣貌個性，並要求自己更該獨立堅強，把孩子們養得健健康康，做個公正公平的母親。可一切到今日軋然而止，我的心痛無能言說，身旁空氣被無聲抽乾，淚水一滴滴落下，似乎永不乾涸。

在網路空間絮叨著自家的微小私事，確實又不該令人尷尬，請接受我深深的歉意。我只是不願讓他像是從沒存在過似的，就這麼無聲無息的離開我的生命；努力活過一場，總也該留下些許痕跡。

28

哭泣女孩　我真的以為我們會結婚，還拿字典把小孩的名字都查好了，而且我們都有共識，想要取單名一個字就好。

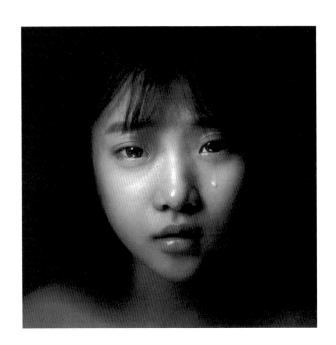

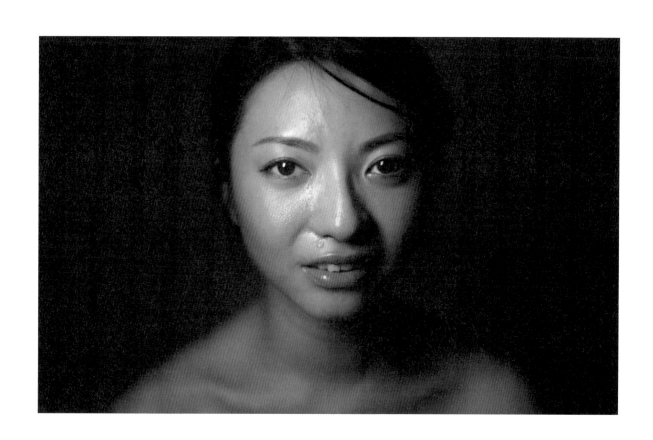

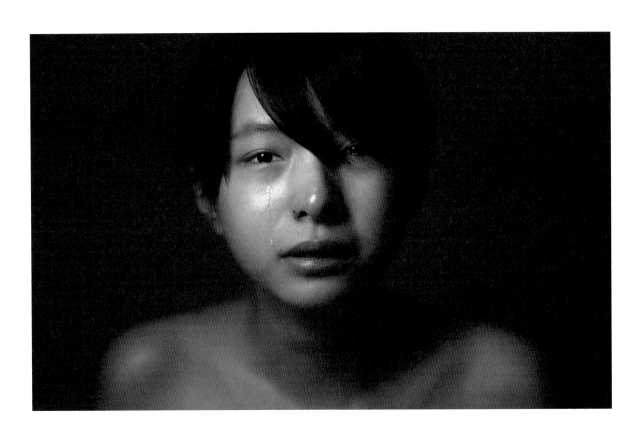

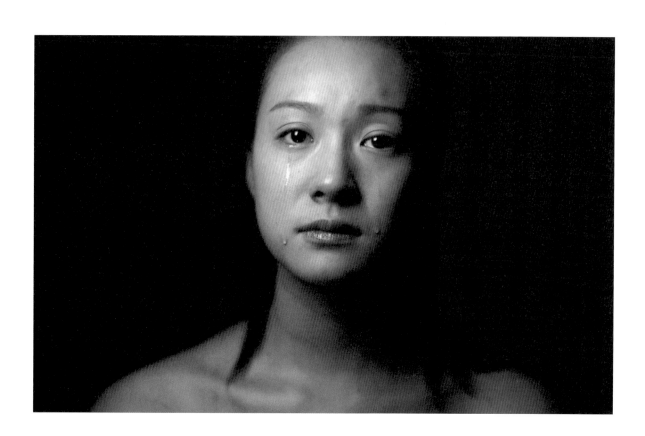

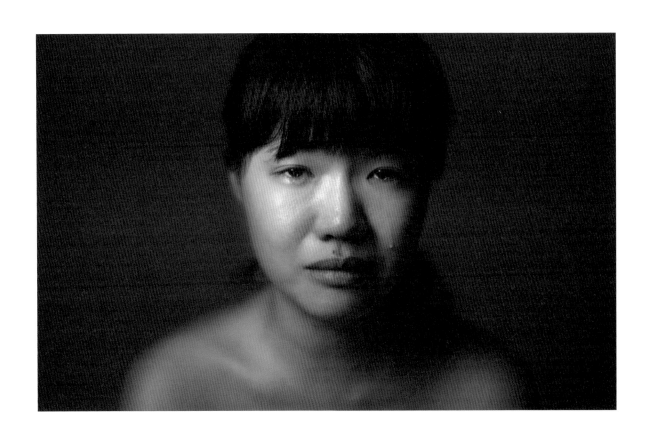

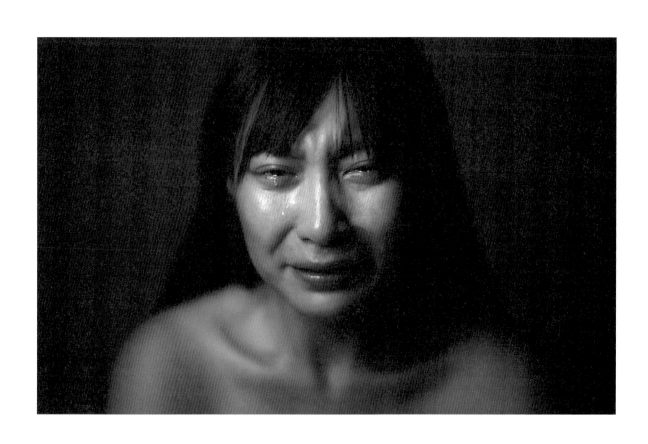

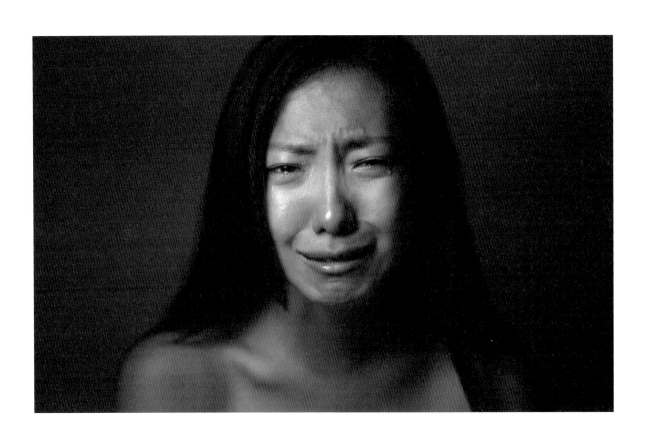

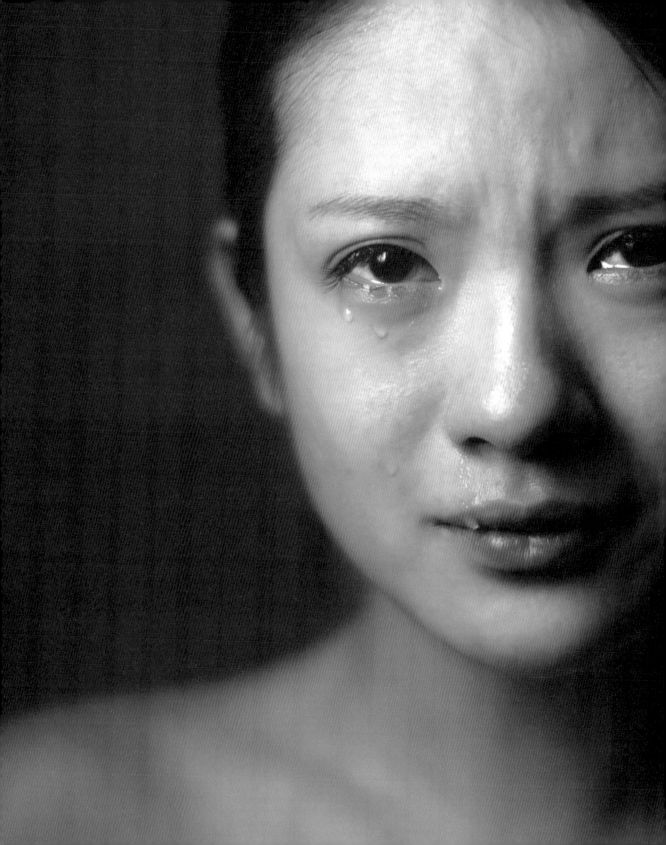

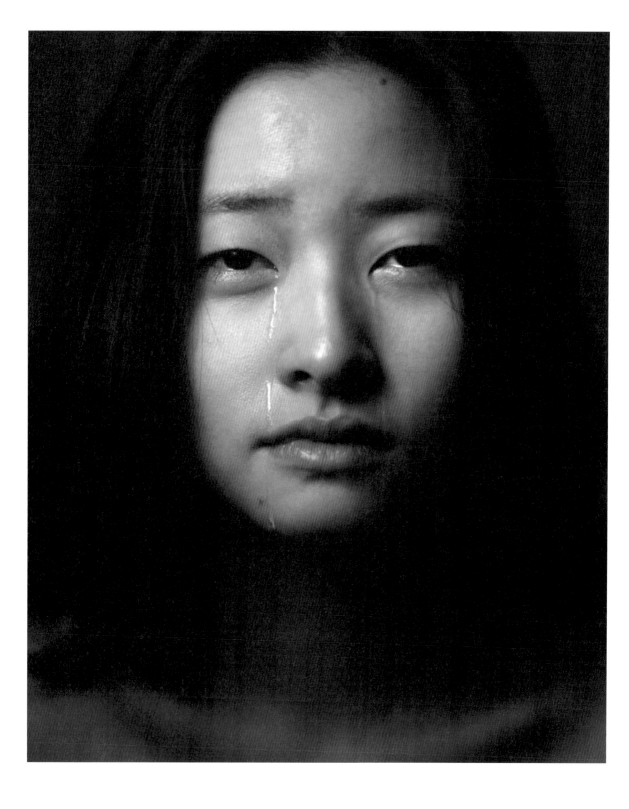

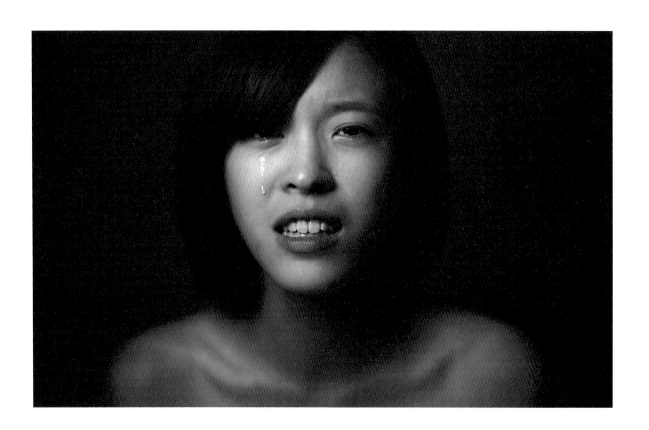

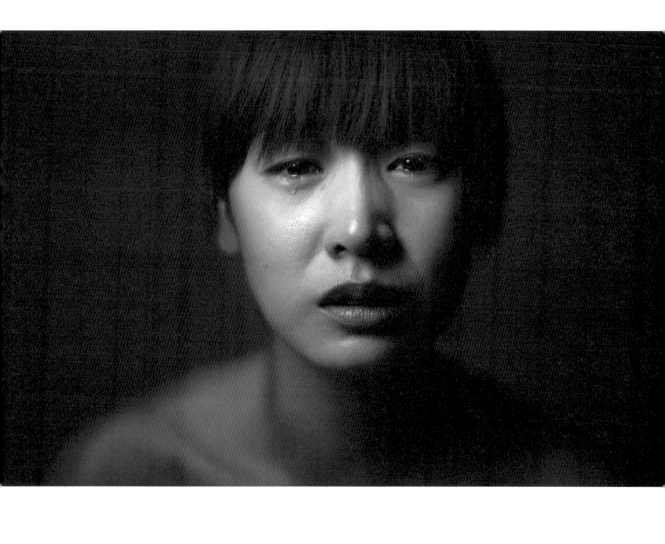

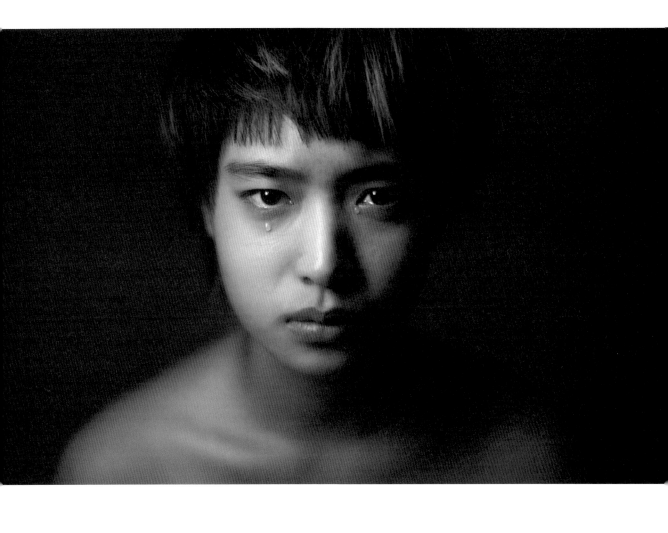

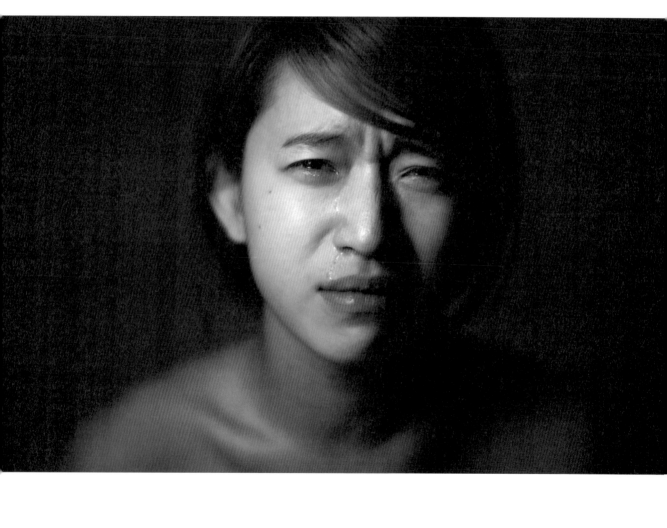

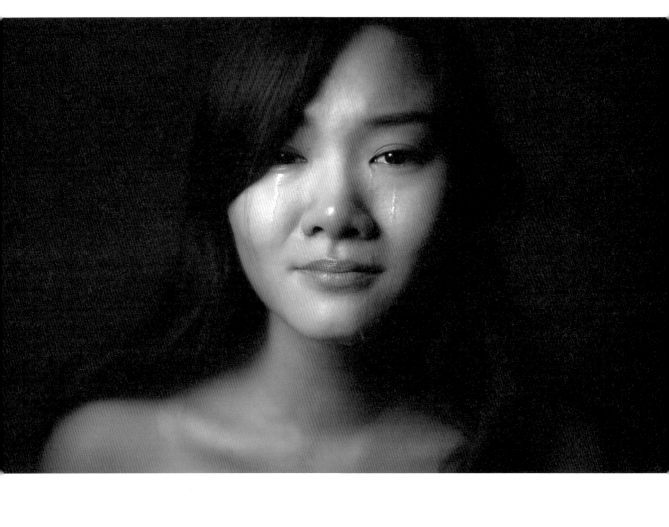

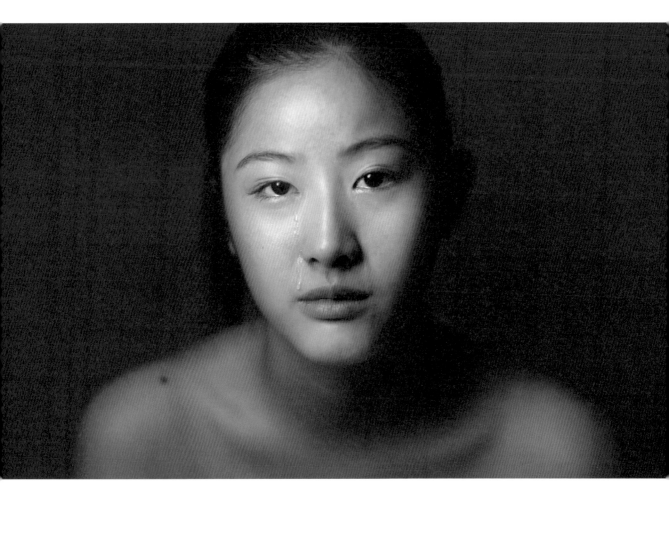

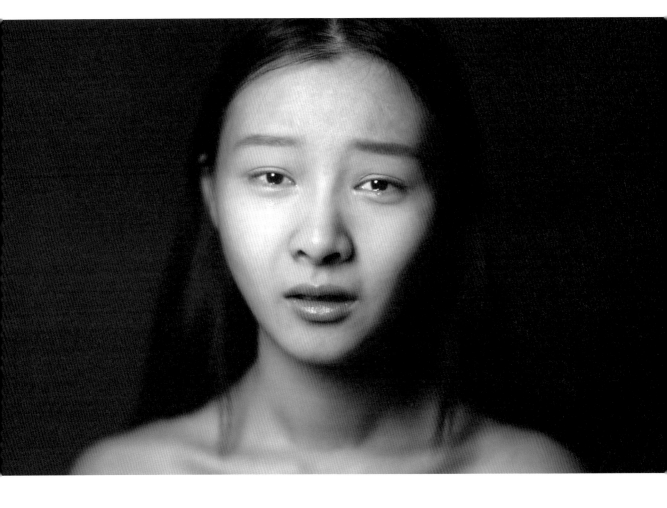

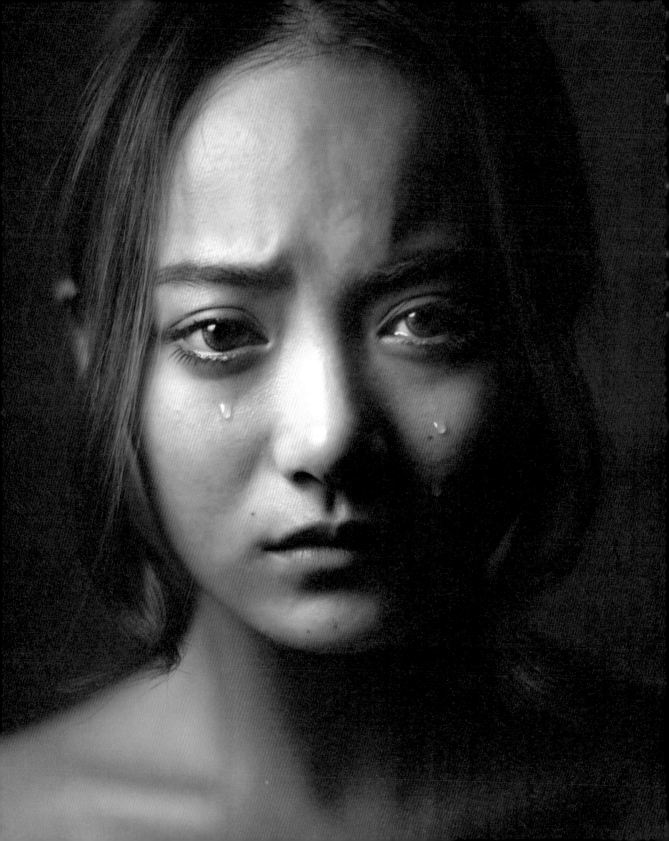

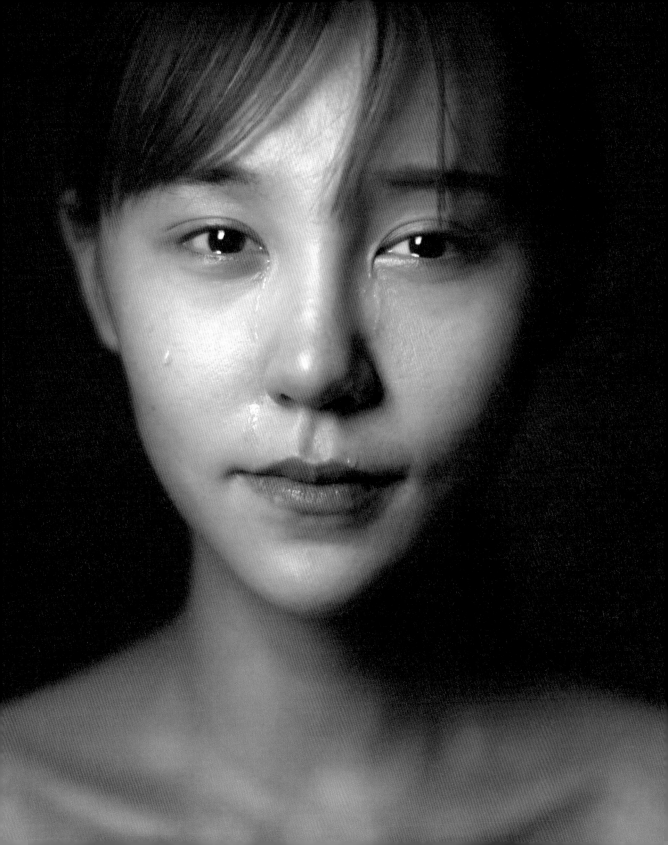

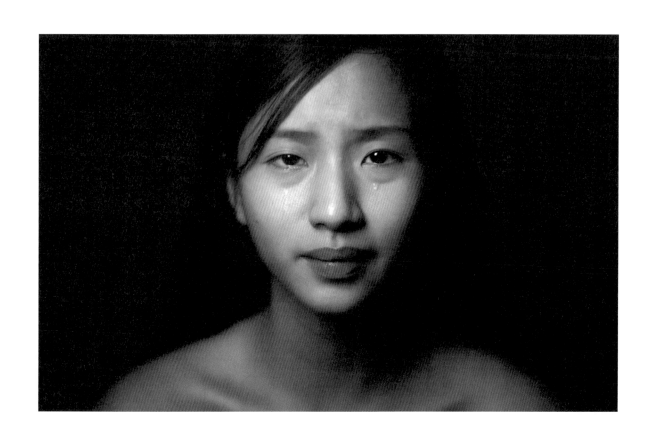

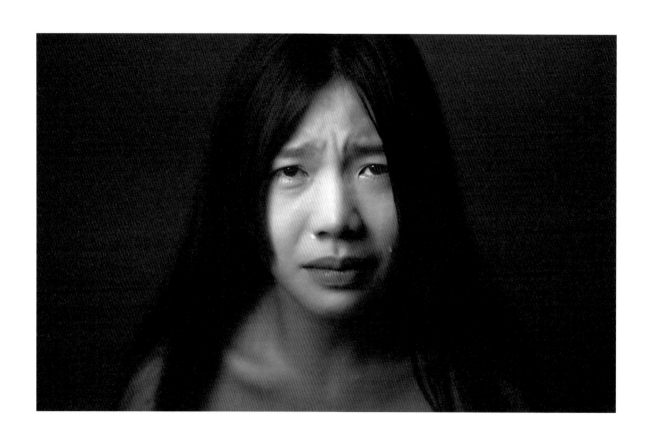

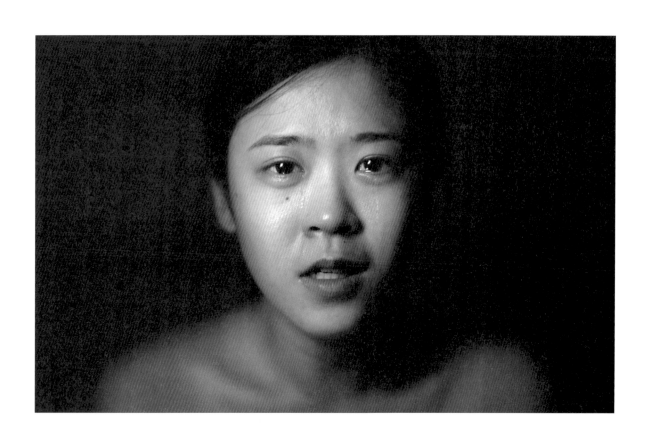

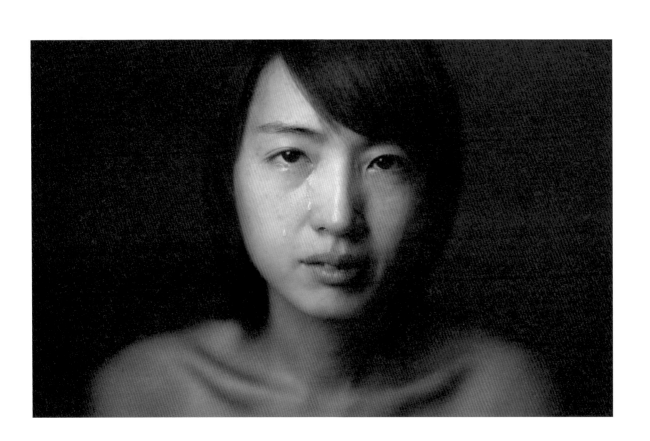

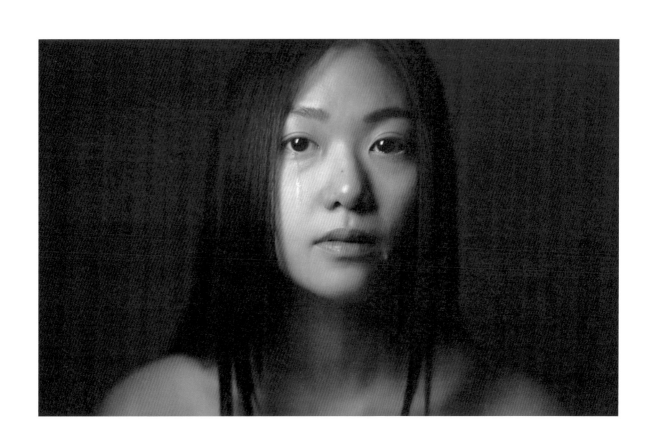

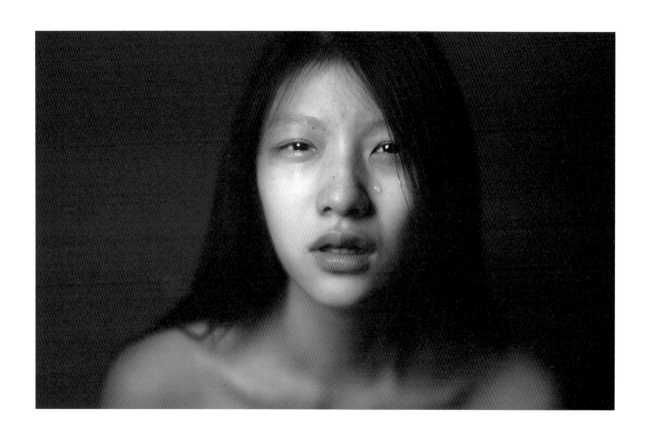

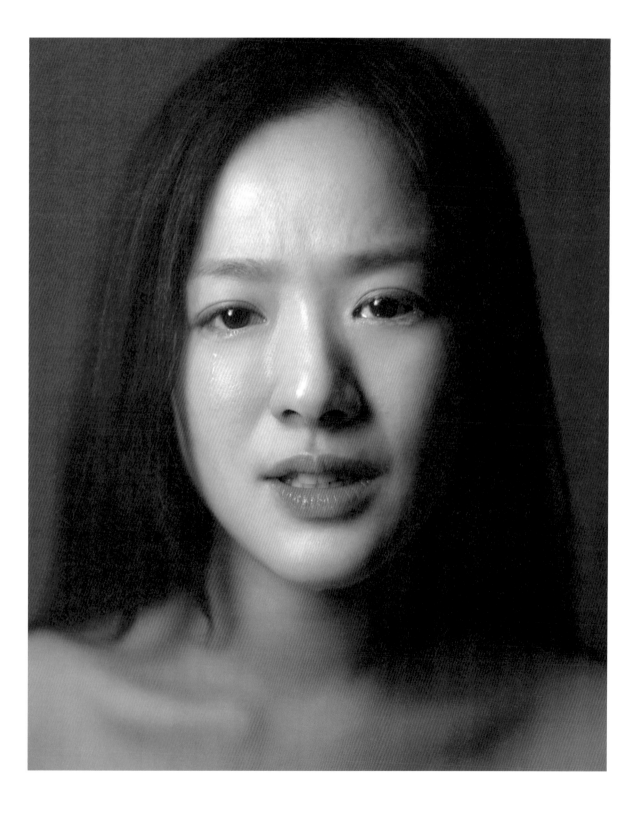

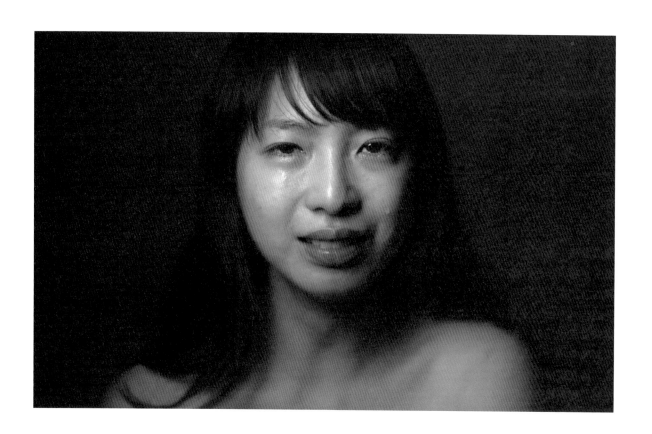

29

哭泣女孩　我在正式分手前的派對裡，遇見了一個男生。那天在派對裡我很安靜，沒有說話，只是靜靜的坐在椅子上。

　　他也只是湊巧坐過來，我們沒什麼談話。之後我們變成了朋友，他對我說：「妳知道為什麼我想要拯救妳嗎？因為我在當兵時看過一個學弟被霸凌，他在跳樓自殺之前的眼神我永遠記得。我一直在想，如果我能和他說幾句話，是否能改變他的決定？」我聽完這番話，當然會覺得怎麼會有人如此自大，覺得能拯救別人，但就是因為這樣，我沒有死去。

　　其實派對的隔天我本來是想要燒炭自殺的。

30

哭泣女孩　然後……還是要擠出一點笑容跟他說：「沒事啊不用擔心呀！」還自己CUE……本來一開始他是提說……嗯，覺得我們個性好像有點落差，我們需要思考一下有沒有辦法在不改變彼此的狀況下還能夠走得下去，然後我自己又太天真吧，我就自己CUE自己：「嗯，也許我的性格真的你可能沒辦法接受，那沒有關係，你覺得不行的話可以退貨啊、你可以拒絕我、我可以接受你的拒絕沒有關係，這些情緒我可以自己消化。」我朋友聽了都說：「妳白癡！」

我這樣算太天真嗎？

　　當妳有很多想法很多情緒已經找不到人可以分享的時候，那種落寞……就覺得怎麼會變成這樣？頓時就會覺得很寂寞，然後一個人盯著食物，就一邊吃一邊眼淚就嘩啦嘩啦……

　　我只是希望有人可以理解（我）。

31

哭泣女孩　因為他爸害他媽得了憂鬱症，我爸媽擔心他以後也會這樣傷害我。

小徐　所以現在妳爸媽就是當作沒有這個男朋友？

哭泣女孩　對，一直要介紹男生給我，一直逼我去參加社團認識新的人，甚至找他們朋友給我認識，我就很尷尬，每次去這種場合都不知道怎麼跟我男友交代。

小徐　他應該能夠理解妳在家裡的狀況吧？

哭泣女孩　他也很束手無策，但是我們現在能做的就是一起努力吧……看以後會不會好點。

小徐　那妳覺得他的優點是什麼？

哭泣女孩　嗯，應該說他很努力向上吧。因為他成長的過程讓他對事情很有毅力，不容易被擊垮，也滿保護我，雖然有時候還是有點大男人，但是滿體貼的。他當然也不希望因為他的關係讓我跟家人的關係變不好，所以他自己一個人瞞著我跟我媽談過很多次。這件事他之前沒讓我知道，因為他不想要我擔心，但最後還是被我知道了。

小徐　他怎樣跟他們講？說「我一定會給你女兒幸

福」這樣嗎？

哭泣女孩 沒有，他說：「請給我一次機會。」雖然他出身這種家庭，但他保證不會像他爸爸那樣傷害我。

32

哭泣女孩 這有點難說有點複雜，就是……你知道我跟他在一起已經超過五年了，從十八歲到現在，他是陪著我從女孩長到現在已經快變成女人的這個階段。

我最近就很深刻的體驗到不想嫁給他。

真的不知道為什麼……他很好啊，那時候我因為家庭的關係很受挫的時候他一直在旁邊，甚至在我憂鬱症的時候，他也在旁邊焦頭爛額要……想辦法疏導我或什麼的。可是最近有一種小小累的感覺了，我也不知道為什麼？然後我就覺得怎麼會這樣？因為照理來講很愛一個人的時候，怎麼會有「累」的東西來跟妳相斥？而且，也沒有其他人啊？我就是覺得累了。

他真的讓我有點受挫，看到他還是會覺得：對啊，他就是我喜歡的那個人，他就是我愛的那個人。可是為什麼我會有一種不想要在他旁邊的感覺？這很奇怪啊！一般的常理來講是不對的啊。然後，從今年五月開始，莫名其妙我就突然很想……我就跟他說：「我想一個人，我自己一個人。」我在想，是不是因為就是這一年多有去他家住，看到一些狀況，加劇了這個不開心，可是這是不對的，

因為我曾經想要跟他走得很久，甚至想跟他結婚，真的不太 make sense 啊。

小徐 也許是那時候妳還沒有跟他家人很熟的關係吧？

哭泣女孩 喔，我交往三年後才第一次去他家。

嗯，也不知道欸……他不喜歡他爸媽，他爸媽管很多。他爸是屬於那種會一直碎碎念的，每天都要跟他打電話報備。我本身就知道他是一個很單純很沒有心機、甚至有點神經大條的人，我也覺得很可以接受，可是去過他們家之後這瞬間被放大了，他爸就是把他當小孩。他一直說他在課業上在學習東西上是天才，可是他爸一直說他是白痴，生活上的白痴。然後我就覺得，不可以，你是他爸爸，他是我男友，你不要這樣講你自己兒子吧，你不覺得他聽到會很難過？他對他爸採取的方式是不理睬，就是他說什麼就當沒聽到，可是他是他兒子，我不能這樣啊。

再加上，可以很明顯的看出來，我男友只聽我的話，所以他爸就把所有的東西推到我身上，「××，妳去跟他講一下」，就是叫他不要翹腳啊，脊椎會側彎啊，然後還有叫他要準時吃水果啊，問他睡眠有沒有充足啊，還要盯他洗澡刷牙什麼之類的。我就覺得：靠天，我是保姆是不是？

他媽媽比較樂天比較好，他個性像他媽媽，可是他爸就……我覺得他是長輩，而且我又是外人、確實是外人，所以他講什麼我真的都不能拒絕。我唯一的求救對象就只有他，我也甚至因為這樣發過脾氣之類的。

可是不可以這樣啊，我是他女朋友，不是他媽

媽，他怎麼可以這樣？有一次我真的覺得很誇張，他爸在客廳看電視，他躺在床上玩電動。他爸就問他在幹嘛，我就說：「哦，他躺在床上玩手機」，就只是這樣而已，他爸就開始暴怒，開始大吼說什麼「×××你是要怎樣，你是眼睛要壞掉，你身體不要了是不是？」開始大罵。然後我就嚇到了，趕快進去叫他說，你不要玩了，你不要玩了。我真的很害怕。我把他手機拿起來，他很不爽，就出去，出去了就被他爸念。然後他進來就說：妳不要講就沒事了。重點是，那是你爸，我不能控制你爸，真的不能，為什麼一定要這樣吼我？你從來沒有吼過我，從來沒有，結果今天為了你爸的事吼我？

他爸媽給我的壓力很大，這樣就不對啊，那是你兒子，為什麼是我在控制？我不是控制你兒子的一個工具，我不是！你兒子自己粗心、自己神經大條、自己做錯什麼事、自己不顧身體，為什麼要我去管？重點是我男友真的太過份了，他就放任我一個人去承擔這些，從來沒有想要跟我一起去努力，就只是單純、一味想說：「不要理他們、不要理他們」，可是你有沒有想過我要怎麼不理他們呢？

33

哭泣女孩　那時候我還滿緊張的，因為我怕他……就是……陷入什麼危機當中吧。又過了一段時間，大概二十分鐘吧！有一個市話打給我，是台北的號碼。他跟我說，他是某某某某警察局，然後問：

「妳認不認識誰誰誰？」我說我認識，他說：「他現在在我們局裡，妳要不要來看他？」我就說：「你可以先告訴我……他出了甚麼事嗎？」對方就說：「不行，因為他堅持要本人告訴妳。」

因為我很緊張，我當下只是覺得……他是不是騎車撞死人了。可是警察跟我說他不能告訴我，我就只好到警局去。

到警局去他就出來了嘛，他就在那邊，我就簽……留了很多證件什麼的，然後進去，他就跟我說就是……就是……他做了一件沒有辦法挽回的事，要我思考一下就是……我還要不要跟他繼續在一起。我就說：「那你先跟我講是什麼事情？」他就跟我說……就是……他偷拍女生的裙底，然後被那個女生跟她男朋友抓去警察局。

他第一次犯這件事情的時候，我不知道要不要原諒他，可是我那時候就覺得我好像沒有辦法離開他，所以決定原諒。

因為那個女生堅持要提告，所以他必須要一直出庭。他只要出庭我就陪著他。他都會挑我放假的時間去出庭，但只要一出庭回來，他情緒就會很崩潰，就覺得自己是一個罪人，他會跟我說他很不想繼續活了什麼的。我就會繼續在他每次出庭的時候陪著他。

我不太知道司法程序，那時候對方有寄一封信到他家去，因為那女生的要求就是，他的父母其中一個人必須陪他出庭。他的家人也知道這件事。最後那女生只有要求三點，就是：他要看醫生、父母陪他出庭、和解金一萬。我以為這件事情就這樣結束了，他也跟我說他不會再做這件事。後來我們就出

國玩，當時都還很開心。

後來連假我們有兩、三天沒聯絡，他說先暫時不要聯絡，先讓彼此想一下。我就想說好，我們就趁連假的時候來好好談一談我們的問題。其實都已經談好了，已經沒事了，我覺得那時候我是一個……我不知道，後來想我覺得很諷刺，因為那時候我們已經把所有問題都解開了，甚至是他一直有一些曖昧的對象、或是他不相信我的地方，可是我們都談好了。

隔天他出去上班，那幾天放假我都住在他家，就在他家玩他的電腦。其實我不是故意要去看他的電腦有什麼東西，我只是那天想看光碟，但是他的光碟退不出來，我就按了一個以為會讓它自己跳出來的鍵，結果點下去出來全部都是他後來又再犯、繼續偷拍的東西。第一次偷拍的是照片，後來偷拍的都是影片！全部都是女生裙底的影片。我最生氣的是：他竟然在我生日的當天，帶我去吃飯的前幾分鐘，他都還在做這件事！我就覺得他到底把我放在哪裡?!

後來他下班回來很開心，因為他覺得過了這個假期之後，我們的感情應該就沒有問題了。就算之前有再多的問題，都應該結束了，等於是一個重新的開始。可是他一進門，我就問他：「你可不可以跟我解釋一下這些東西是什麼？這些影片到底是哪裡來的？」他就說不出話來然後把我拉到旁邊，跟我說他工作壓力太大了，他一直都不知道自己到底在做什麼，他在做這些事的當下，其實覺得很空虛……可是你知道嗎？我竟然還是原諒他了。

我就傳了一封臉書訊息給他，跟他說：「我很想要跟你一直到很以後，我已經沒有想過我往後的人生這個人會缺席，我希望你可以給我一點時間整理一下，因為我兩次都被你這樣傷害。但是你只要給我一點時間，我等你好了我馬上就回來，如果你跟我說你整理好了，我也會馬上就出現。」

他說他不想面對我，面對我非常有罪惡感。他也沒辦法面對我的父母親，沒辦法面對我的朋友。就在我臉書訊息還沒打完時，他就打電話來，很難過一直哭，可是他說他會好好努力，為了我們。可是大概過了兩三天吧，他的態度就整個都變了，他跟我說他的人生只是為了他自己而活，其實沒有考慮過我，他希望就這樣子，希望我不要煩他。但是他後來一直反反覆覆，我就覺得他整個很病態。後來他還鬧自殺，很誇張，還跟我說我毀了他的一輩子。他跟我說了一句我覺得最殘忍的話：「妳對我的愛把我一生都給毀了」。

你第一次犯錯的時候，我這樣無條件的陪著你，這就是我相信你的方式；可是第二次我發現陪著你並沒有用，這些傷害還是一直一直的來，那我就等於是在賭。

如果他真的很在乎我，我的離開應該會讓他很痛苦，他也就會改掉了吧？我沒有想到，後來做了這樣的決定之後，他反而不要我了。可是他最近又開始跟我說，他會好好的沉澱，他想要再跟以前一樣。可是我覺得我已經沒有辦法了，我已經不知道自己喜不喜歡他、不知道自己愛不愛他？雖然有很多的習慣跟回憶，但是我根本就不知道怎麼繼續在一起。

他跟我說是因為壓力太大，可是我工作壓力也很

大啊。而且這段時間以來,我覺得他跟很多以前喜歡的女生,開始有比較頻繁的聯絡。他也會一直管我,一直問我說:「妳今天去哪裡?妳去看甚麼電影?跟誰看?」

我覺得最扯的是,我去送洪仲丘那天,是跟我同事去,結果他就跟我說:「妳今天晚上去凱道約會,好玩嗎?」,我那時候真的很想罵他:「那個場面你怎麼會想到男女之間的事情?你怎麼到現在還在質疑我?」一直以來有問題、心沒有定的人都是他,他以前跟我說他人生99.9%都是我,可是有0.01%他必須要留給那些他愛過的女生,那是他不能割捨的部分。當然你可以留你的回憶,但你怎麼還會跟她們有這麼頻繁的接觸?

他昨天跟我說他九月要去日本,等他從日本回來會有答案,他說他可以做到完全沒有二心,都把心放在我身上。但我覺得他太晚講了,他已經錯過最好的時候了!我到現在還是覺得這是個非常非常大的傷害。我昨天跟他說:「你很自私,你可不可以給我一點時間療我自己心裡的傷?你都覺得要我陪在你身邊療傷,可是你知不知道一直到我們第二次分手後,我才能跟我很信任的朋友說這件事?我爸媽到現在都不知道,因為我覺得我沒有辦法讓我爸媽承受這種事,他們可能會崩潰⋯⋯我沒有辦法說啊!」

我跟他說:「你有沒有想過一件事?那些女生,被你偷拍的那些女生,她們可能是別人很心愛的女朋友,可能是爸爸的掌上明珠,她們是別人很重要的朋友跟姊妹,你難道不覺得如果有一天有人對我做這件事,你會完全沒有辦法接受嗎?」他就是一

直哭一直哭。

我覺得最扯的就是我們以前常一起出去拍照,後來他已經不太幫我拍,因為他就覺得沒什麼好拍的。有一天我在我家發現相機的充電器,想拿去還他,他說:「妳不用來找我,寄給我就好。」我就覺得難道連見最後一次面都不行嗎?他還是說:「不用,就寄給我。」

可是我還是跑去他家,在他家樓下等他。他快下班我打電話給他,他都沒有接,直到他回來。他看到我就很不耐煩,說:「妳為什麼要跑來?」我就說:「沒有,我只是還你一個東西,而且我覺得這個東西如果用寄的很容易壞掉。」他回我說:「其實妳不需要來。」

我們兩個就站在他們家門口聊一些不著邊際的話。他說他未來有什麼抱負,準備之後要辭職,說要去紐約⋯⋯後來要走的時候我說:「下一次見到你不知道是甚麼時候,那我可以再抱你最後一次嗎?」你知道他跟我說什麼嗎?他說:「妳不要靠近我,妳靠近我,我自己好不容易建立起的自信心會被妳毀掉。」

我那時候就覺得:我們兩個有必要鬧到這麼難看嗎?三年多的感情,我也沒有對你不好,你也沒有對我不好,那為什麼最後結束的時候要這麼難看?後來我就走了,那時候凌晨兩點多,我一個人在台北市的街頭亂晃。他覺得我一個人這樣沒有什麼關係,他沒有擔心我的安全。

那時候就覺得:我為什麼要這麼狼狽?應該不需要到這樣程度吧。然後就真的是死心。可是後來他又開始聯絡我,一直管我去哪裡。他好像覺得我不

應該忘記他。他昨天跟我說：「原來我這麼害怕妳忘記我，我會有很多很不冷靜的時刻。」

那你之前那些到底是什麼？到底哪一個才是你真正的樣子？我覺得我已經不認識這個人，我跟這個人幾乎朝夕相處了三年，在這一刻我竟然覺得我根本不認識他。

其實我有點擔心這件事情被其他人知道，因為我覺得會影響到他未來的人生，所以我也沒有跟什麼人講過這件事情………你看我多信任你？

34

哭泣女孩　就……我一直想當男孩子，一直很想變性。這個問題我一直都有和爸媽講過，當然你知道……爸媽當然是……剛開始一定是很不希望，但這個問題到了現在我都還有在考慮。

我長大的過程中其實遇到了很多……讓我更加想「變性」的事情，你認識我那時候其實已經……發生一件很嚴重的事情。

我有交過兩個男朋友，在交第二個男朋友的時候……我本身對性方面沒有很強烈的需求，結果就被強暴了……對，呵呵……然後……那時候……我覺得很討厭男生，如果我不是女生的話，就不會有這個煩惱。

他很愛吃醋，然後他就會，把我帶到他的朋友家強迫……強迫發生性關係……他做這種事的時候不願意戴套子，有一次我就懷孕了……我不敢跟別人講……結果他居然跟我室友講，然後室友就在學校傳我是「破麻」（婊子）。

當時我第一次意識到我是「女孩子」這件事。女孩子就會吃這種虧，我覺得如果我是男生，我就不用想我是不是破麻……我沒有能力可以保護我自己這件事情，讓我覺得……很無助……最後我被玩膩了……就被甩了。

我到現在還是很不能接受……這件事情……每個喜歡上我的人都覺得如果早一點認識我就好了，可是我覺得……這是……這是已經發生的事情，所以沒有辦法改變。

我就一直沒有辦法再跟下一個男生談戀愛了……因為這個狀況，加上我本來就是雙性戀者，所以……就……更……更喜歡女孩子。

35

哭泣女孩　在愛情中雙方一定是平等的，沒有這個基礎的話，一定不是愛。如果是真的愛的話，做一個Ｔ＊我可以做到不跟男人結婚，做我自己想做的事情，反正自己絕對接受不了；那為什麼做一個Ｐ就可以？那是因為她可以接受男人啊，她對妳的愛沒有大到說「我願意去跟妳一起去面對這一切」，所以我很心疼她。反正後來我們兩個人就在一起了。

＊Ｔ、Ｐ：女同志分類用語。「Ｔ」是「Tomboy」的簡稱，指裝扮、行為、氣質較陽剛的女同志。「婆」最早由來是指「Ｔ的老婆」（但近年來婆的主體性已經浮現，不再依附Ｔ之下），又取拼音為「Ｐ」，泛指氣質較陰柔的女同志。

就在昨天，我還覺得說我跟她之間的感情是很稀有的。我以前有跟男孩在一起過，也有跟女孩，但是對我來講，她是我最刻骨銘心的一個。就在昨天，雖然結束了，但是，也是在昨天我才意識到說，一年多以來的這段感情，其實只是自己編造的而已，跟她在一起就是哭得太多了，三天三夜一直哭，哭到腫到沒有眼睛的那種狀態，嗯，但是跟她在一起有種奇怪的感覺，我覺得所有人都不理解為什麼我會喜歡她，我知道我喜歡她是因為她在某些方面跟我很像，我也是父母從小離異，那時候我太小，我以為我沒有感覺，但是愈來愈大以後我發現其實不可能沒有感覺，當你的家庭裡面缺少了另一半，當你從小跟著媽媽然後媽媽身邊的男人不是你的爸爸的時候，確實是不一樣的，內心有很強烈的缺失感，而且愈愛一個人的時候，就愈會想去戳他，就會想說「欸你痛不痛，我戳你痛不痛？」如果妳痛，代表妳愛我；妳不痛，那我就更使勁的戳。我們一吵架她就會說我們分手、我再也不相信妳，你知道她的文字功底很好嘛，一吵架就是寫什麼「相忘於江湖」啦，然後「老死不相往來」啦，什麼「失望至極」啦這樣的話，然後我就會卯著勁想往上走。但是如果我走一步、對方又退兩步的話，我就會更加痛苦。

真的會跟她分手就是一年多受不了就斷了，斷掉以後，恰恰就是她做了一件跟她在一起時唯一一件讓我覺得她真的在乎我、會為我去付出的事情。我前段時間去拉薩，先是從法國飛回北京，然後從北京飛成都，在北京轉機的時候她有來見我，她給我花，買了最喜歡吃的蛋糕，最喜歡喝的八十五度C

奶茶，還做我喜歡吃的菜，並且把我每一次旅行照片整理出來寫了七封信，留了一個信封給我，說等我到了拉薩再打開。快到時我就打開來看，那上面寫的是等我到拉薩的時候，她也已經從北京飛到拉薩了。因為她沒有去過高原，高山症犯得滿嚴重，我當時到了拉薩就安頓好去找她，就看到她臉整個是慘白的。然後她又在拉薩買了花，也說了、做了很多努力，我真的哭得很難過、覺得很感動，但我自己心裡面已經知道我跟她性格不合適。那個時候我才意識到我以前喜歡她的文字，但其實她的文字是浮在上面的，她其實並不知道自己要什麼。在拉薩我跟她講，我說我們倆不合適，如果我們真的相愛過，我們放手。她說她什麼都可以改，但我說我跟妳在一起覺得好累唷。她一天到晚會叫我「媽媽」，但是我希望的愛情是能找到一個像我一樣不會在這男權的社會去屈服於男性的一個獨立女人，我不是要找一個兒子，但是她不懂。她只是一味的告訴我說我以前不是那樣的，我會給妳疼愛，我會改我會改。我說妳拿什麼去改？妳不是可以給我幸福的那個人，我也不是可以給妳幸福的那個人，如果我們真的相愛過，放對方走是最好的結局。我今年二十四歲，她三十三歲，比我大九歲，可是她聽不懂我說的話。

那天晚上我們兩個抱著哭了很久，哭過之後，我還是把她一個人留在那個房間自己走掉了。對我來說很難，在我二十四年的感情經歷中，感情其實是很簡單的事情，我喜歡妳，妳不喜歡我，我也會喜歡妳。我其實不喜歡我自己一定要喜歡到把我自己傷得徹底、直到把自己全部都耗乾淨，才離開的

個性。沒有理性的愛不是愛，那是像動物的情緒而已。當一個人成長了，你真的知道懂得愛是什麼的時候，會有理性去避免每個人心中動物性的東西。感性很美好，可是如果每個人只停留在最淺的感性層面的話，談感情永遠都是瞬間、沒有永恆，一點也不深刻一點也不感人，不過是一些孩子的遊戲。可是她不懂，她不知道。我離開那個房間的時候，我以為我們還是相愛的，只是她沒有愛的能力。我跟她說，不是我自私，但是對我來講，妳真的就是一輩子的親人，我也確確實實沒有辦法做到像對她那樣再去喜歡一個人，就算這種喜歡是很淺層次的，但是也再做不到了。因為二十四歲一生就只有這麼一次。

36

哭泣女孩　他做的事常會讓我想說他會不會是喜歡我，可是其實有時候我講話會故意強調我們只是好朋友。可是，我們已經好很久了啊，然後一夕之間，不知道到底是怎麼回事，他居然突然就要去美國囉。我也不知道該怎麼辦……

小徐　嗯，他會載妳來然後一個人在下面等，這個行為其實就已經不是……

哭泣女孩　朋友。

小徐　對，不是普通朋友會做的事情。普通朋友會說：「幹！誰管你啊！」女生也許會這樣陪女生，但是男生陪女生就不會這樣。

哭泣女孩　我媽還是一直跟我講這件事情，她問我「為什麼不接受他？」我其實覺得他不錯，我爸媽也都看過他，他跟我很好，好到我下高雄會跟我們一起去玩。我媽也覺得，如果跟前男友相比，論體貼的話，他是對我比較好。可是，我就是沒有辦法。

小徐　那男友那邊是妳說要分手嗎？

哭泣女孩　因為我們一直吵架，一直吵架。可能我接觸愛情的經驗也很少吧！很多事情都跟想像中的不一樣，那時候就毅然決然的決定還是分開。因為我的確覺得在一起之後他沒有之前的體貼，什麼都用「我很忙」來壓，或者是，我講什麼他就說「妳不要想太多」，他永遠都覺得「沒事」。

小徐　那當下他立刻就說「好，那就分手」這樣？

哭泣女孩　我其實滿難過他為什麼連挽回都沒有，他只跟我說「尊重妳的決定，我還是很愛妳」。就這樣。

那天後來我去搭捷運。進站之後就莫名其妙一直哭，還不敢讓別人看到，所以把眼鏡戴上。後來，自己一個人回到宿舍。我每次只要一個人在宿舍，因為沒有安全感，就會一直跟就近的朋友說你能不能來陪我什麼的。很巧那天誰都不在，就只有我一個人，我就想盡辦法讓自己睡著，就去玩電腦。後來我媽打電話來，她聽得出來我心情不好吧！就問我說「妳怎麼了？」我從來沒有跟我媽說我分手之後還是很想他……對，我跟我媽說了，然後我媽就……其實她也有點錯愕吧，因為她到那一刻才知道，我其實還很愛。

對，我就是假裝堅強到連我家人都不講，一直哭……後來換我爸聽電話，我爸跟我說，他看到我

不快樂，他很難過。他只希望我快快樂樂的在台北，就算到最後都沒有人愛我，他也願意養我一輩子，後來那天我哭得很累就睡著了。

37

哭泣女孩　其實我是一個很沒有自信的人，有一次聽到這首歌我覺得很貼切，在外面我給人的感覺都是很開朗、或者很堅強，可是我內心還滿自卑的。

就覺得大家好像都不太認識我，就連自己是一個什麼樣的人我都不太清楚。很多事情想要去做、可是又一直沒有勇氣去做，覺得自己是一個很膽小的人。不太喜歡在別人面講自己的事情，講到真的很內心的事。

小徐　為什麼不敢跟別人講？

哭泣女孩　也不是不敢跟人家講，而是通常跟別人講，大家聽到了就是鼓勵妳，跟妳說：「妳要加油」什麼的，可是我不是想要一句加油而已，卻一直不知道自己想要什麼。

小徐　是因為想要當歌手嗎？

哭泣女孩　嗯，可是就覺得好像不太適合自己。其實試鏡也試很多了，也有去比過幾次賽，或者是節目的那種，可是就感覺評審覺得妳不適合，每一次都是妳不適合，每一次都不是很順利，可能進去錄影一次後就沒了，永遠都一次而已。有時候也會問自己：是不是真的不適合？

小徐　妳男朋友是跟你合唱的那個嗎？

哭泣女孩　不是。

小徐　你們是有想要組團嗎？

哭泣女孩　我們基本上是自己組的一個小團體，可是其實他本來就是要當老師的，沒有想要當歌手，是正好誤打誤撞進去節目裡，一直表現得很好，就很平順的留在裡面。

小徐　哪個節目啊？

哭泣女孩　《我要當歌手》，現在已經停了。

小徐　蔡依林也是熬很久啊。

哭泣女孩　對，所以我聽到這首歌就特別有感覺。

那講我阿公好了，他去年六月才過世，是咽喉癌，因為他平常喜歡喝酒。去年大概三、四月的時候吧，我們覺得很奇怪，他講話怎麼都沒有聲音？就強制帶他去醫院檢查，結果發現是癌症，那時候他就住院，有插胃管什麼的。後來出院回家治療，因為他不喜歡住在醫院。都是我姑姑在照顧他，結果有一天早上開房門要叫他起床的時候，發現他倒在床邊，整個地上都是血。

他過世不是真的因為癌症，是因為他半夜起來想要吐痰的時候，整個人趴倒在地上，插胃管的傷口裂開。我們看到他的時候已經四肢僵硬了，連最後一句再見或是最後一面都沒有見到。阿公其實跟我們都很好，對我們這些小朋友都很照顧，可是他卻這麼早就走了，我覺得很不捨，我有畫一張圖，希望他可以在天上保祐我們。

知道阿公得癌症的時候大家都很難過，以為可以治療好，之後可以一直在我們身邊，因為他才六十歲而已。當時看到的時候他是整個趴在地板上，有點不太舒服的姿勢，地上全部都是血。我們全部人都跪在房門口一直叫他，就覺得他怎麼這麼早就離

開我們了？就算他現在走了，可是我們還是覺得他在家裡的某個角落，感覺就是會一直待在家裡。

小徐 妳姑姑一定很自責吧。

哭泣女孩 我姑姑哭很慘，因為我姑姑不是他親生的，是抱回來養的。我阿嬤只生兩個男生，從小我阿公就最疼她，常常都會塞錢給她，帶她出去，一直都是對她最好。這是我第一次面臨家人的生離死別，第一次有一個跟我這麼親的人突然就消失了。

38

哭泣女孩 我之前還有遇到一個男生更壞，他要追我追不到，因為我真的不喜歡他，太幼稚，可是他追不到之後，可能是面子問題吧，就開始講我壞話。

小徐 他根本就不太認識妳，要怎麼講妳壞話啊？

哭泣女孩 對啊，我們認識了大概一個月，只相處一個禮拜，可是他後來應該是遇到一個他喜歡的學妹，想跟學妹在一起，就開始講我壞話，說我怎樣欺騙他什麼的，把我講得很爛。那陣子我超難過的，感覺被一個男生陷害又遇到一個爛人。而且他女朋友很幼稚。

小徐 那個男生還交得到女朋友？

哭泣女孩 就是那個學妹，他們兩個在一起很久。那學妹也超幼稚，有一次比接力賽，我剛好跟她同一棒，不知道為什麼那天狀況很差跑輸她，她就笑我，當著我的面笑我，而且馬上跟她男朋友講：

「你看唷我跑贏她耶，好爽！」說我是廢物啊什麼什麼的。我真的超想衝過去打她。我就又哭了，哭一哭然後就好了。

39

哭泣女孩 我就哭了嘛！因為我跟他說我前男朋友要結婚啊……其實很難過。他說他那一天看到我那樣子就想要保護我，結果……其實滿諷刺的發展到現在，他也有讓我流眼淚啊……他也沒做到啊！我知道他有女朋友，也知道他們總有一天會結婚，可是就是……

小徐 假裝沒這回事？

哭泣女孩 當時就只是想順著自己的心吧！因為可能……會覺得隱藏也還滿累的，畢竟天天都會見到。

後來的某一天，他就牽了我的手在一起！但就是說……他沒辦法……我也沒有想要他跟女朋友分手，因為我覺得我只是借他的時間而已……可能就是珍惜當下那種感覺吧！沒有明天的那種感覺……我也不知道，很難形容。

雖然是我自己願意，可是我又覺得……很多人都說我很好，可是他們還是選擇了別人啊！他說他沒有辦法不負責任或是什麼……可是到最後還是……就會覺得是不是我不夠好？所以才每次都看著別人走……就是「新娘不是我」那種感覺。我也不知道這種心情是什麼？都是自找的。

40

哭泣女孩 我們交往最後一個月的時候，他常會忽略我，常常沒有顧慮到我的感受。那時候我就有一種報復心態，就覺得說，好啊，那我就去找別的男生，讓你知道被人家搶走或是當我變成屬於別人的時候，你會感覺怎麼樣。其實純粹就是抱著報復的心態去找一個追我很久的男生發生關係，可是發生關係之後，我發現那不是在處罰他，是在處罰我自己。因為我根本就不愛那個人。他是我第一個男朋友，是我第一個男人，我到現在還是很喜歡、很愛很愛他，自從那次之後，我才真的知道人的性跟愛是真的可以分開的。

其實我跟他在一起的時候，快樂的時候很快樂，難過的時候也很難過。有一次我跟他吵架，因為我抓到他要出軌但沒有成功，我就在他朋友面前不給他面子說了幾句。他回去跟我大吵，一直不原諒我，那時候我為了要挽留他，甚至跪下跟他道歉。這件事我都不敢跟任何人講。

我到現在分手快一個月還是不敢刪掉他的照片。他以前假日都會開車帶我回中壢的家。其實我很捨不得捨不得他們家人，他媽媽對我很好，每次都會準備很好吃的東西給我吃，問我最近過得好不好、帶我出去玩，把我當自己家人看待，所以我會覺得我不只是失去了一個愛人，還失去了另外一個家。因為我是單親家庭，我跟我媽媽一起住，經濟環境其實沒有很好，有很多壓力，所以我在我男朋友身上得到很多不一樣的溫暖。前幾天不是颱風嗎？我

就打電話去給他媽媽說中壢有沒有下雨或什麼，可是我講話講到講不下去，因為我真的真的很想念她，她就像我另外一個媽媽一樣，真的很照顧我。她那時候還跟我說：我真的很抱歉我兒子這樣對妳什麼的，我就覺得怎麼現在會變成這樣呢？

小徐 現在都沒有聯絡了？

哭泣女孩 還會有聯絡，可是只是只有APP聊聊天而已，就不會再有多餘的接觸。然後，我最近失戀，狀況沒有很好，因為我之前為了拍戲，常常一個禮拜就會曠三、四天課，到後來就是真的沒有辦法，課業跟不上、小組作業也都沒有辦法拍，漸漸跟同學疏遠。他們就覺得說妳怎麼那麼自私，只工作都不顧學校，可是我是真的沒有辦法，因為戲約都簽了我不可能說不拍就不拍，連我在學校最好的朋友都沒辦法諒解我。

最近家裡經濟狀況沒有很好，我爸媽他們是分居的狀況，一開始我爸還拿錢回來，後來就沒有，我媽媽年紀大了身體不好，沒有辦法出去工作。我雖然有兩個姊姊，可是她們覺得說媽媽會花錢什麼的，所以都沒有拿生活費回來，變成是由年紀最小的我去賺錢。所以決定要休學一方面是覺得說我拍戲都拍成這樣子也沒有辦法念下去，然後，我家是租的嘛，一個月一萬八，水費、電費什麼的，所以我從學生開始就去接CASE，有時候壓力真的很大，就覺得說很不公平，兩個姊姊都這麼大了，可是為什麼是最小的我在付錢？就是因為這樣子，我就會對媽媽發脾氣，後來想想覺得很對不起她，因為她對我那麼好、那麼愛我，可是我卻對她這樣，我真的希望可以好好的賺錢，讓這個家過得

好一點。

小徐　為什麼姊姊都不拿錢啊？

哭泣女孩　因為我媽可能會買購物台的東西之類的，她們就覺得她都亂花錢所以不想拿回來。有一次我很心疼的是，我大姊住在家裡，我媽媽只是跟她講說：「我身上沒有什麼錢，妳可不可以給我三、五百塊？」我知道她明明就有錢，但她就是說「我沒錢」。我就突然很心寒，怎麼一個親生的姊姊，血緣那麼近的人，會這樣對自己的媽媽。

爸媽。但最後當妳釋懷的時候會道歉，因為妳會怕他們難過！但我自己就是放不下，放不下的點也不知道……就是放不下。

好，聽了這麼多故事應該也很膩吧！不知道，我覺得你是一個很讓人安心的對象耶。

小徐　呵呵，我應該說謝謝嗎？

哭泣女孩　呵呵呵。這樣很好，就是你很專業你會引導。

41

42

哭泣女孩　我們常常會為了一件小小的事情吵架，我會誤會他，因為以前可能跟同事就是半夜會聊天，那我就不開心。對，我就覺得：是我沒辦法陪你聊天嗎？為什麼你要找別人聊天？

他之前也找過他前女友聊，我知道那只是關心，但女生就是會沒有安全感。我比較容易挖舊帳，他就會「妳又來了！」我很不開心的時候就會掛電話，不然就是說：「你走啊！」他就真的會走。

而且他有一點點暴力傾向，他會推我跟捏我，那時候員工旅遊有吵架，他是我同事，我就說：「那不然就我下車啊！」他就捏我大腿說：「妳不要再激怒我了！」我就受傷了，因為男生力氣很大，失控的時候是沒辦法控制自己的力量的。

我最近看開是因為我看了一些文章，它說如果一個很在乎妳、真的很喜歡妳愛妳的人根本不會這樣，因為就算妳頂嘴或什麼，妳也不會這樣去對妳

哭泣女孩　可能是被保護得太好了，就很想要去外面找更有趣的、不要管這麼多的人。可是，因為那時候他不想要分手，我就用很不好的方法讓他跟我分手。分一陣子之後，我才發現原來他是那麼好，就算他那麼愛念，但是他把我當家人看。但是現在就是想回去也回不去，嗯……有點不知道該怎麼辦。

我一直都覺得他管太多了，什麼都要念什麼都要念，比他媽媽還煩。我又跟他住在一起，但是他在忙的時候我在上課，我在家的時候他不在家，等我睡覺的時候他才會回來。我那時候就覺得生活真是太乏味了，就很想要劈腿。錄影的時候就認識了一個男生，他真的是太幽默了，我就想盡辦法分手去跟那個男生在一起，但是交往兩、三個月我就後悔了。

這個跟之前那個比就是愈比愈差，覺得他講話愈來愈白爛，白爛到我們家人也不喜歡他。他連我喜歡什麼都不是很知道，常常在不對的時間講一些不

應該講的話，自以為很幽默，給人感覺很不真誠。

　　我就跟他講說不要了，可是他還是一直拖，會用手去打牆壁打到流血這樣。我就想，怎麼會那麼……那就再等一等好了，一個禮拜之後還是覺得不行不行不行，他太白爛了，太不喜歡他了。

<div align="center">43</div>

哭泣女孩　嗯，有個新的人出現，剛開始我挺高興的，可是我發現他其實也是一個在前一段感情受了很大傷害的人，所以他和我一樣不正常，甚至他比我還不正常。

　　他跟我不一樣是因為，我是之前過得很幸福、而突然不幸福了；他是一直在愛裡面很崩潰，有現實問題，所以搞得非常折磨。他不想再因為這種現實的問題再來一遍，而我是會害怕，因為我不知道哪個東西是真的哪個是假的，可能現在是真的明天就變成假的了，所以……不知道，我覺得自己特別的孤獨，沒有人能夠理解我到底是怎麼樣的，沒有人知道我想的是什麼，反正大家都是表面上看著我非常非常開心，但是，其實不是，每天我都特別害怕一個人在家，會覺得特別的孤獨，覺得假如我死在家裡都沒有人知道。我報名參加《哭泣女孩》就是因為我其實非常需要大哭一場。

小徐　所以遇到那個新的人，現在還在交往嗎？

哭泣女孩　對，有交往，但是那個狀態很奇怪，我們兩個互相說好，不做對方的男女朋友。我們只是在一起，約會或者一起幹嘛那個都無所謂，只是兩

個人是都感到孤獨的時候就在一起，不知道到底是算什麼？我覺得就過一天算一天，只要今天不哭今天挺高興的就OK，明天崩潰明天再說，就是這樣。

小徐　那妳覺得妳很喜歡這個男生嗎？還是說，不知道自己到底喜不喜歡他？

哭泣女孩　我覺得我應該會喜歡他，因為和他在一起的時候我其實很開心。但是其他的事情我都不會去想。他可能也沒有走出他的感情。他上一段感情才結束了三、四個月的樣子，兩個人住在一起有兩、三年，已經像結婚了那樣。所以感情很深，包括他家裡面會掛著他前女友的照片沒有拿下來，但我都不會說，我覺得無所謂，就是因為「我不是你女朋友、你不是我男朋友」這樣子。

小徐　嗯，那彼此有談到說這段關係下去到底會是什麼嗎？

哭泣女孩　並沒有，不會談，我也不會問他晚上是去應酬或者幹嘛的，因為他跟他前女友合開一個生意所以會見面，但是他們現在不是住在同一個城市裡。對，他告訴我他不會完全跟她斷絕來往……嗯，會不會很畸形？

　　我特別害怕會依賴上這個人，因為他不應該讓我依賴，他不是那個對的人，但是，但是我又沒有辦法，在我沒有碰到新的喜歡的人之前，我覺得我挺好的啊，沒有什麼不好的。可是大家都過得很幸福，就只有我自己過得不幸福。我去到商店裡面，就會看見大家手拉手，或者是之前去買東西給自己裝修個房子、去買家具什麼的，推車推不動的時候，就覺得自己太苦了，因為店裡都是年輕的情侶或者夫婦，我就是我自己，一個人而已。

<center>44</center>

哭泣女孩　每次問你會不會選擇我？其實心底都很清楚你的答案。

<center>45</center>

哭泣女孩　我就覺得在我最需要他的所有時刻裡面一直一直一直都沒有他。我對他可以付出一切，甚至想過以後結婚可以有孩子什麼的這些事，但到後來我真正的意識到這些都是我自己想的、不是他想的，再到我們真的分開，是我精神最崩潰的一段時間。他雖然不是我的初戀，但我從他身上頭一次知道什麼叫做「失戀的感覺」，那個時候就覺得我所有精神支柱全部崩塌了，覺得活著沒什麼太大的意義，是連死都不能解脫的那種痛。每天早上醒來就是坐沙發上看電視一整天，電視機放了什麼我都不清楚，就是一直想事一直想事想好幾個小時。我去買了一大盒的抽紙，再拿我舅舅的菸灰缸，點個蠟燭在旁邊，然後就把那個抽紙握成像小白花一樣點燃，往菸灰缸裡放、點燃再往菸灰缸裡放。那一個月裡就是一直重複這件事情，不知道自己在幹什麼也不知道自己想幹什麼，就從陽台跑到沙發、從沙發再跑到床上，每天凌晨一點鐘就一直哭一直哭，常常控制不住眼淚，一哭就兩個小時。每天都哭兩個小時，哭得累了就睡著了。

上一年回去，他抱著我痛哭跟我說他是畜生，

他當時所做的事情太對不起我了。那一刻我真的很難形容心中複雜的感受。剛開始有些喜悅因為我覺得我受這麼多委屈苦痛，此刻你終於意識到了，到後來就又很悲哀。我覺得我付出這個愛情都四年了這麼久你才理解我當時的付出，他沒有學會珍惜。當時我才十八歲，我真的是把我那段非常好的年齡、非常純潔的愛情給了他，他沒有珍惜就這麼拋棄了。後來我又覺得他很可憐，因為他到這個歲數了，成就和發展都在我意料之中。發展得也不算好，還在為了一些事情奔波、看別人眼色，還是那種下民，就是要去巴結別人的那種狀態。感覺他還沒有像我一樣成熟，三十多歲了談戀愛，竟然還在「找感覺」？我覺得這個年齡的人就是要開始找一個踏實會過日子的人，你不需要太愛她，但是她愛你、可以一起生活下去，不然的話你要怎麼辦？你的兩個最愛都走了，難道再花十年去尋找你的感覺嗎？

小徐　他未婚妻也等他很久，結果最後沒有結婚？

哭泣女孩　他們相戀七年，從大學開始到工作，後來是在2009還2010年的時候訂婚了。但是他拖了兩、三年都沒有結，那個女生因為年齡愈來愈大了，就直接決定立刻跟別人結婚。

他未婚妻自始至終都知道他在外面有非常非常多的女孩子，因為他們相隔兩地，就也睜一隻眼閉一隻眼過去。我覺得這個女生已經做到最大的容忍了，她知道、但又要假裝不知道。就算她知道這個女孩跟我男朋友有關係，對這個人還是非常好，所以我就覺得我不要跟她爭了，她夠可憐了，慢慢我就退出來了。只是每次回想這些事情，我就覺得那個時候如果他再對我好一點，我不會像現在這麼恨他。

46

哭泣女孩 我才剛剛分手三天。我認識他有七年的時間。

來的時候還在想，我肯定哭不出來，因為我不是一個特別愛哭的人，不管什麼事情我都不經常哭，我家裡人也很少見我哭，結果沒想到要來了就突然間分手了。

小徐 是什麼原因分手的？

哭泣女孩 他累了，可能因為是時間太長，太了解彼此了。我知道他在想分手，所以我們兩個也是沒見面。他性格很奇怪，他是那種畫畫的人，所以他平常喜歡在家裡畫畫，不希望別人打擾他，但是你知道，如果你有女朋友，你是沒辦法這樣的，這可能有些矛盾吧！我覺得我不太會和人家相處，但其實我的工作是要經常和人家相處的，是要和媒體打交道的，所以基本上就是，我這個性格和他那個性格之間慢慢就出了好多好多岔子，反正咱倆就說不到一起去，時間長了就變成這樣了。

小徐 你說才分手三天，就是我到北京的那一天耶。

哭泣女孩 對，是週四晚上。

就是說好久沒見我了，然後見面，走的時候他寫一個紙條——這種話他不會跟我直接說，他不是一個特別特別特別勇敢的人。我跟他說：你跟我直說嘛，他還是不會說。

他來接我下班，開車坐旁邊沒話說，我就轉頭看著他說：怎麼今天感覺好像突然不認識你了，他說為什麼呀？是因為幾天沒見我嗎？我說不知道，就覺得表情什麼的都挺奇怪的。

小徐 他塞一個紙條是怎樣，是從筆記本撕一個角，然後分手這樣？

哭泣女孩 就是寫了一個紙條疊得好小好小。他上星期、就前一個周末就寫好了，他可能不是太會表達自己吧！偷偷塞到我的口袋，然後我就站在那，他這一手就摟著我，我以為他要跟我說話，就側過去聽，然後他就塞塞塞塞⋯⋯我說「這什麼？」然後他就走了！

這樣一來我就知道完了！因為那裡很黑，我走到樓梯口，有燈嘛，我就拿著照了一下，我只看最後一句話——因為好長，我就只看了最後一句。是不是你要分手？我就扭頭回去、過去砸了他，他也就離我大概三十米的距離吧，一轉彎就不見了，等我拐過去的時候，車已經走了。

在那之後好多事情就特別容易就哭，包括走在街上，別人擠你一下，就特別容易、特想哭，會覺得有點委屈。其實我也不想這樣，分手就分手嘛，哭哭啼啼的，可是有時候我也不願意讓人家知道，我會這樣來拍也是因為覺得，好多事情我從來不會哭，可能就是覺得有時候真的太壓抑自己了。

我沒辦法用另外一種態度面對他，我做不到，因為我十六、十七歲的時候就認識他。我覺得很可惜，不光是因為那個人，可能是因為一直都認識他，很默契到你不用說話他都知道，所以，以前好多年兩個人一起上學的時候，一些回憶跟他也有關係，所以說很難過啊，沒辦法擺脫掉這個人。我不太願意想起不開心的事情，我不太記仇的，我頭一天跟你吵架吵到很厲害，第二天就好了，我會

把這件事都忘掉，但是這樣的一個人根本不可能忘掉他。

我覺得合適的人也許慢慢碰，但是我不想跟他再見也是因為不想再這樣下去了。已經這麼多年，兩個人還沒辦法走到下一步，我覺得我也不要再想了。

47

哭泣女孩　你記不記得你在拍《哭泣女孩》的過程中說過，愛情是……

小徐　我說「愛情跟天長地久似乎犯沖」。

哭泣女孩　對，我覺得是啊。從我開始談戀愛以來，好像明明都……到現在這個年齡有點看淡了，就覺得也怪不了別人。

經歷過很多被背叛的感覺，然後，也有無緣無故就成了小三的那種，就是他瞞著我，其實跟他女朋友沒有分手，但我喜歡他、他跟我在一起這種，也有很多。但直到這兩次吧，一個是交往了四年準備結婚的，結果到最後也沒有結成，因為就有別人在追他嘛，他也就，嗯……我們倆交往四年，同居了兩年吧！

然後那天晚上，從晚上八、九點鐘一直等到早上的九點多才回來。我這個人的性格吧也是不太會容忍的那種，像有的女孩現在說「女人傻一點比較好嘛」，可是我還不太傻、小聰明，就問他去哪呢？他說跟哥們出去幹嘛幹嘛，我問：都有誰啊？他說都有誰誰誰，都是認識的男的朋友。我說沒問你男的，要知道女的是誰，他沒有說，然後，我就說我

就想知道女的是誰。

小徐　因為一直有人在跟他曖昧是不是？

哭泣女孩　對，然後他告訴我那兩個女孩的名字。

你知道男女關係有的時候就是朋友的朋友帶出來的朋友那樣子，比如說我們倆是哥們，正好有個女孩跟我現在挺好的，然後他就帶出來一個女朋友，我就把他那個女朋友介紹給你，我們四個就廝混在一起，這種事情很多。現在我挺害怕朋友的哥們的，因為就像女孩一樣，我們也可能是我跟我的女朋友出去，我的男人帶他的朋友，我也會去給他介紹的，這個是可以理解的。但那段感情已經過去兩年了，兩年來我就一直單身沒有找男朋友，就是已經不太相信感情了，直到今年吧，今年年初的時候，遇到那個男的，其實我倆已經認識一年了，他是我地方區的一個老闆，我的美容院在浙江那邊有個分店，不算我自己的，只是連鎖的。我們都去那培訓的，然後我認識了他，他是那整個地方的一個老闆。

他只比我大一歲，好小，但是他閱歷很多。年初的時候，朋友組織去九龍山玩嘛，幾個姊妹。本來我們倆都滿有意思的，但就一直誰都沒說，他有女朋友、我也不想做第三者，然後結果出去玩的時候，他說跟女朋友已經分了，我也知道應該是分了，他女朋友去新加坡了。我們又去浙江一帶玩了很多地方，所以我們倆就順理成章的成了男女朋友那種感覺。大家也都覺得我們倆是一對，都是那樣子去開玩笑。總有些感覺就是開玩笑開著開著就成真的了。

小徐　真的嗎？我要慫恿一堆人來幫我開玩笑，呵呵呵。

哭泣女孩　他對我特別特別好，對，是我這麼多年接觸的朋友裡，對我特別好的一個，讓我挺感動的，然後我就逐漸的對他上心了。前段時間我不是申請另外一個微博跟你認識嗎？就那段時間，對感情我很敏感，覺得就是出現了一點問題，沒有一開始好。他說不可能會一直好，我說是、我知道，愛情這個東西本來就沒有永遠的一說。我說，我不希望你騙我，如果你愛上別的女孩子你就告訴我，我就放手，然後他說沒有、不可能。其實我不管他是不是騙我，但是現在的我就是感激，你騙了我我就感激你，最起碼你還願意騙我。

以前我就知道他有很多女朋友什麼為了他去跳海啊，自殺啊，很多。那些女孩子去給他發那些訊息他也給我看，因為我們倆是在兩地的，他在上海、我在北京，每次都是靠周末聚在一起，所以誰都沒有瞞對方什麼。有誰追我呢，我就告訴他，有誰對他怎麼樣了，他也告訴我，就後來慢慢的發現，他發訊息開始躲著我。

以前別人給他發訊息，他會給我看，那你看啊沒事啊怎麼樣的，他問我說妳吃醋嗎？我說不吃醋啊，我說這個女孩給你發訊息我能看出來一個大略的，你理她的話，你們倆說的就不是這些，這些我還是懂的。我說我不想那麼小心眼，其實我想要自己大度一點，因為我覺得，我若他抓得太緊的話，其實就會流失得很快。

直到那個時候就突然覺得他有點不對勁了，能感覺到發訊息躲著我，打電話，有人給他打電話他不敢接，然後……

小徐　妳在旁邊然後他不敢接？

哭泣女孩　對，我在他就不敢接。我問說你怎麼不接？他說陌生人的電話我從來都不接，我說「喔……」也沒有多問什麼。剛好很巧的，我前任男友找我和好，也是給我打電話，我也不接，但是我後來想想跟他又沒什麼，斷了就斷了，都斷兩年了，我什麼都忘了，所以我就接起來，完了，他說要找我和好、還想要我什麼的。我不可能了，反正這事就是過去了，但他總去拿一些事去說我，那時我在想，他可能是在乎我吧。後來也在一起，但就沒有以前那麼關心我了吧，我也逐漸就改變了。以前總黏著他呀，每天給他打電話啊，後來就不打了，完了後他就問：「妳怎麼不每天給我打電話？」如果你想起我的時候你自己就會打過來，我幹嘛要打過去？我也有點拗氣，他也有點拗氣，我們倆人就漸漸的疏遠了。其實後來我想想，這是在給另外一個人製造很多機會，那人一直在他身邊，就在上海，我在北京這麼遠，對不對？

最後一次去上海，好煎熬喔，那次，我晚上六點多的飛機從北京飛上海，結果凌晨三點多才到，因為下雨，上海停不了機，飛到天空轉了一會，然後又到南京，飛到南京的時候飛機起不了，在等上海那邊通知，等到兩點多飛，飛到上海落地以後，他找司機接了我。那司機等了我一晚上，我覺得他好可憐。我到的時候，又去上海的鹿港老鎮給他打包餐，然後回家。他在家裡睡覺呢，我就看到他脖子上全都是那個東西，你知道嗎？

他底下還管一個夜總會，是整套的一個娛樂項目，什麼遊樂場啊什麼都有，可能晚上玩了吧，他也發微博說了可能怕我跟他吵架。但我心底肯定還

是難受……奇怪，我現在講這些，怎麼像講個外人一樣？

後來，我就看他手機你知道嗎？他換手機了，密碼沒有換，就看了他訊息，有個女孩就是，以前他存的名字叫做××，後來存的名字叫做Sbetty。我當時不知道這Sbetty是誰，就看了短信，看著看著看著……發現他跟我說的那些話，他忙沒有理我的時候，都在給那女孩打電話發訊息，我就受不了了。他待在床上躺著睡覺，我把他弄起來，我說咱倆說清楚嘛，他也已經不太去想哄我了，就那兩天，忍了兩天，兩個人都在互相冷戰，我不在他面前哭，也不鬧，他也不說什麼，我回北京半個月以後我就跟他說分開了。

到現在吧，分開算一個月了。他一個短信沒有，發訊息也沒有。我跟他說，我倆分開這件事不要告訴我任何朋友，因為我的一個妹妹也是他妹妹。然後說，我倆分手真正原因不要告訴任何人，就是想……想瞞著吧。其實我身邊的朋友所有人都不知道他劈腿，問我為什麼分手的時候，我都說「因為他對我太好了，我怕有一天我就真的習慣了，離不開他了」，怎麼說呢……反正就找了一個很爛很爛的理由。其實大家可能不大相信，但是我還死咬著，我就是不想、不想那樣子就分，會害他不好。但是他一個電話一個信息都沒有打。你知道網絡的圈子很小，玩微博的人也就這幫人，我就看著他們倆還滿好的，女孩滿會撒嬌的，不像我，我一點都不會，一直都表現很強，心裡難受我也會在另外一個微博去說，那個是我所有的朋友、包括他都沒有的。

其實分手之後我都沒什麼哭過，就只有自己住的時候才會哭，現在都是朋友天天在我家睡。旁邊有個人我能睡得著，但是我不跟他們說我難受，就……那可能好久了，這種事情經歷得多了就不會太難過了。心裡有一點疼，但不會像以前那樣子。

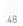

48

哭泣女孩 很多人看到我們平常參加很多活動，會覺得好像很風光的樣子，其實只是堅強的活著而已。好像我們一路走來好像還挺不容易的，因為姊姊其實也比我大兩分鐘而已嘛，但我在家裡頭就是一直想當老大，很照顧姊姊，所以那麼多年來好像一直都是我在當姊姊不是她。可能經歷得比較多吧，所以有時會比姊姊要成熟很多。小的時候家裡條件不是很好，但我就是那種事業心超級強的人，想賺錢貼補家裡。差不多高中的時候吧，所有人都很開心在家裡頭，外面颱風下雨啊什麼的，就我一個人早起想去外頭賺錢，如果肯幫家裡頭傾力一點負擔，雖然只是十塊錢，但是對我來說，就是挺大的一筆錢。記得當時給媽媽買了一個錢包，媽媽挺開心的，當然，我也覺得很開心。好像堅持那麼多年以來，從來沒跟姊姊說過這件事情。其實自己一個人撐著很累很累，看姊姊有些時候累了就會想去幫她，但是完全不會想到自己有多累多辛苦。好像別人開心、自己就開心，一直以來都是在照顧別人，顧別人感受。所以其實我看起來外表很堅強，內心是很脆弱的。剛剛我說我是愛哭鬼，經常一個

人躲在家裡頭哭，姊姊睡了我就一個人就躲在牆角不敢哭出聲，怕她看見也跟著我一塊難過，因為我們堅持到現在挺不容易的。記得當時我們來北京，真的是沒有錢，就靠我當時拿的幾千塊交房租，交完就剩一分錢了。我還在找工作所以只能靠姊姊每個月上課教琴掙兩百塊，以前在家裡面一直都在享福、沒有受過什麼苦，平常跟家人通電話也不敢跟父母說自己有多慘多慘，報喜不報憂，都是笑完以後轉身自己一個人在那裡哭。

小徐　為什麼一定要來北京？雲南不能？

哭泣女孩　怎麼說……因為北京這邊學校好一點，來這邊進修，但是來了以後就發現在這邊什麼都沒有、什麼都要靠自己。剛開始，吃飯都是煮那種大鍋飯配一顆白菜，可以吃差不多兩三天，然後再換別的菜吃，每天都很擔心吃不飽。女孩子很愛逛街嘛，那個時候是根本就不出門的，因為每次看到外面東西都好好吃的樣子，但想到家裡頭沒錢了就只能回家，肚子餓了就喝水。所以那段時間還滿慘的，不過現在終於熬過去了。

49

哭泣女孩　有一次是我去四技二專考試，我媽來陪考。她是只要離家近的話就會煮給我吃。我記得讓我比較想哭的就是，那天中午我媽特別去買那種豪華壽司便當給我打氣，對！那時候吃就覺得很開心，覺得其實我媽對我很好。當下可能不覺得，但回想起就會覺得很感動。因為平常回去就是會拌嘴

啊！可能會說妳比較疼弟弟，覺得父母偏心，忽略了她其實對我很好。

第二段是我高中同學。我比較心疼她，她其實是我最好的朋友，可是她就是雙魚座的女生，比較替別人著想，比較不去想自己。我同學就……其實沒有什麼悲慘的事情，就是她有時候假日會留在台北，上來找我玩，無論是在新竹或者台北，只要是我們說再見的時候，她特別會一直回頭跟我說再見，是很興奮、很想念的那種感覺。我們就會一直走，走到看不到她了，或是手扶梯一直升升升到看不到她了還一直回頭──她絕對會回頭！那是一種她把你放在心裡，會一直陪著你的感覺。

50

哭泣女孩　高一的時候，我剛進別的高中，他也到濟北高中，有一天打籃球，他就……暴斃死掉了，可是我是最後一個才接獲消息的，等我知道的時候他就已經過世了，已經來不及了。

我沒有辦法接受一個就是大概已經朋友到十二年十三年十四年十五年的時候一個人突然的離開。

這對我來講是一個很大的創傷，所以我……因為他喜歡體育，那個時候我是自由班，我在國中的時候因為他，所以去跑了體育，我的學業就是從此就掉下來了。

然後到了高中，他的過世讓我打擊很大……然後，我也因此找到我喜歡的畫圖的天份。就是從那個時候開始找到的。可是一路上就是很跌跌撞撞，

不管考試或什麼挫折，可能是他的影響……心情就是一直都沒有很好……後來有走出來了，可是那陰影是一直存在的，就很怕自己身邊很親密的人就會突然這樣子離開。

像我之後的男朋友……有一任我真的很喜歡他、也很愛他，在一起也很久了……已經講到要結婚的地步了……可是……可是我才發現他已經結婚了。原來我莫名其妙變成了第三者。

我對他的信任整個崩解，他居然騙了我騙了好幾年……而且還是我自己發現的。我就這樣硬生生逼自己去跟他分手，因為打擊很大，我就去自殺，搭上高鐵的時候……就開始一直割腕，然後割割割到台南。因為那個人也好巧不巧，那一天也是要去台南，所以我搭高鐵下去台南找那個男生，就是已經結婚那一個。他說他會離婚然後跟我在一起，當時我就是……小朋友，心裡想說：他跟我那麼久了，假日幾乎都會來找我，那是不是他真的不喜歡他的老婆，真的可以離婚跟我在一起？可是……沒有想到他不會離婚就是不會離婚。他老婆後來自己打給我了，然後……我也不知道該怎麼辦就覺得……我信任的人好像都會離開，不管什麼樣子的人都會離開。

到了現在最近的這一任，我已經試圖讓自己很有安全感，他做什麼事我都全力支持，可是我沒有想到……他一次一次的去日本回來後就變一個樣。我已經很盡力讓我自己不要怕他離開或是不要怕他去哪裡會發生什麼事情，我只是用關心的方式，可是沒有想到我這種關心會造成別人的壓力，也會因此離開。我不知道……是不是在未來的路上很多人都會因為這個樣子而離開？所以「離開」對我來講就是一件……很……很打擊的事情，我不敢再去接觸可能會離開的人事物。

他說，他很謝謝我對他那麼好，也很信任他，支持他做任何事情，可是他沒有辦法去兼顧他的愛情和事業，所以他必須先選擇他的事業，我們的以後等未來再談。可是對我來說你這樣子莫名其妙的把我拋下，而且在我發生大腸癌初期、最需要人家照顧的時候你在日本，回來就跟我說「我們就分手吧」，我在最需要人家陪的時候我最好的人就這樣離開了。

我後來就一個人去醫院，我再也不要人家陪我去了，我自己去接受治療。當然很多朋友會關心，可是我全部都擋掉，因為我會害怕習慣依賴任何人。

51

哭泣女孩　有個景色特別適合給你，那就是沒有我的景色。

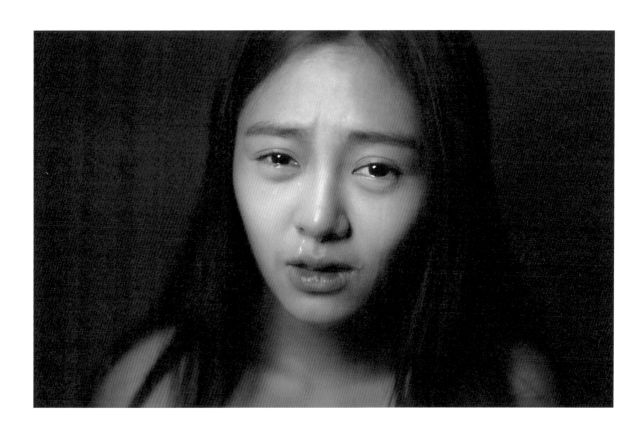

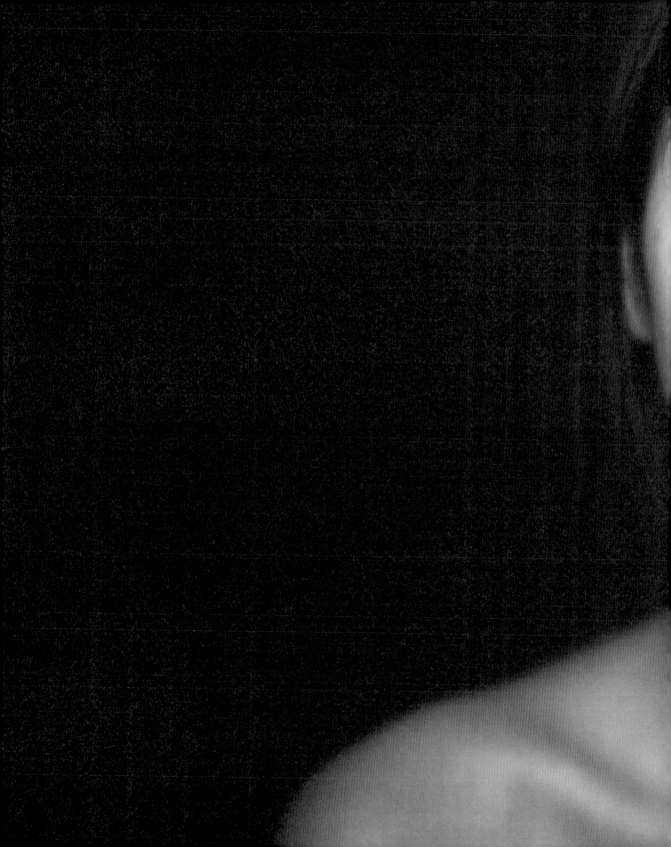

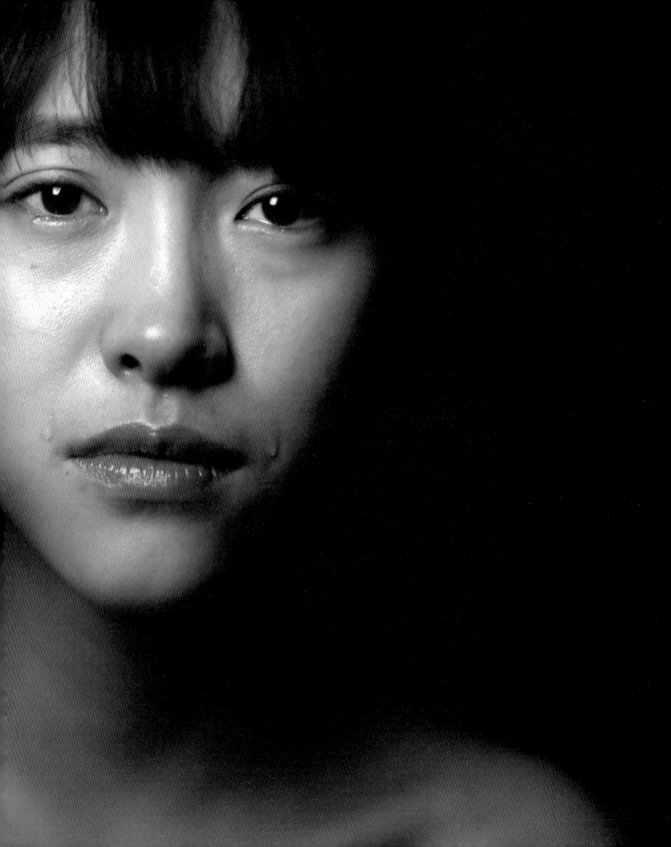

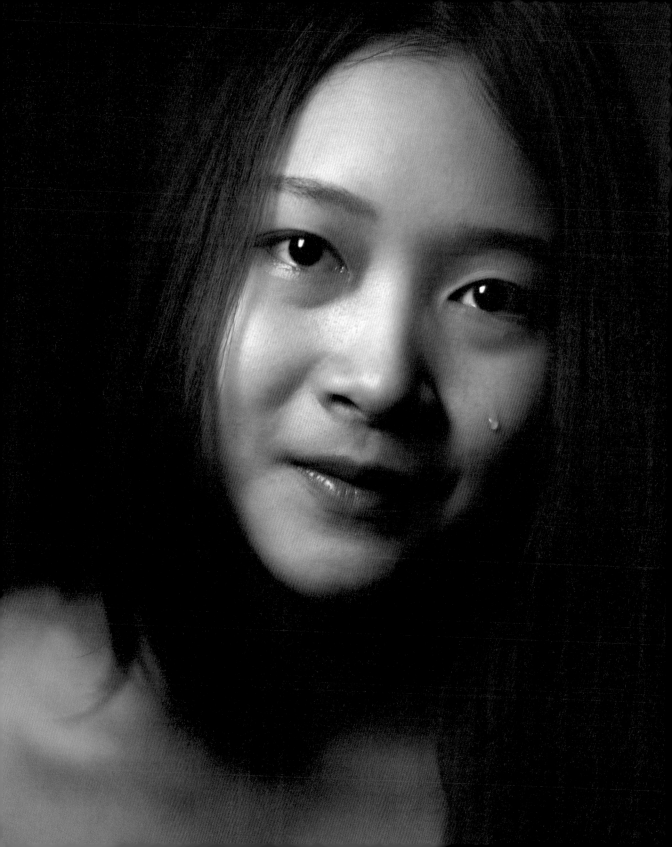

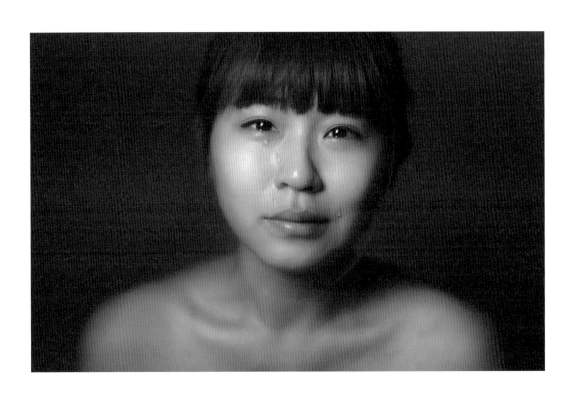

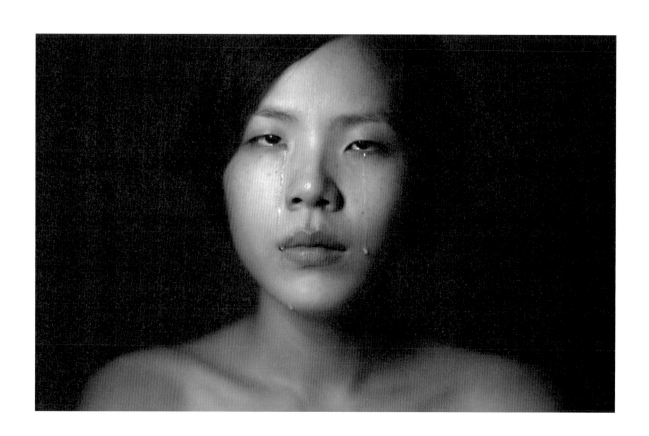

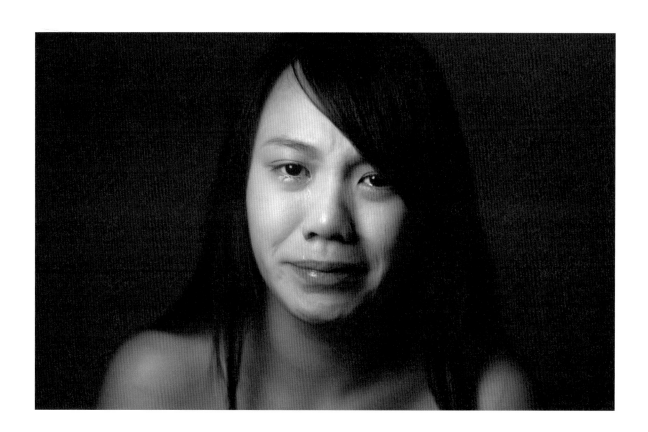

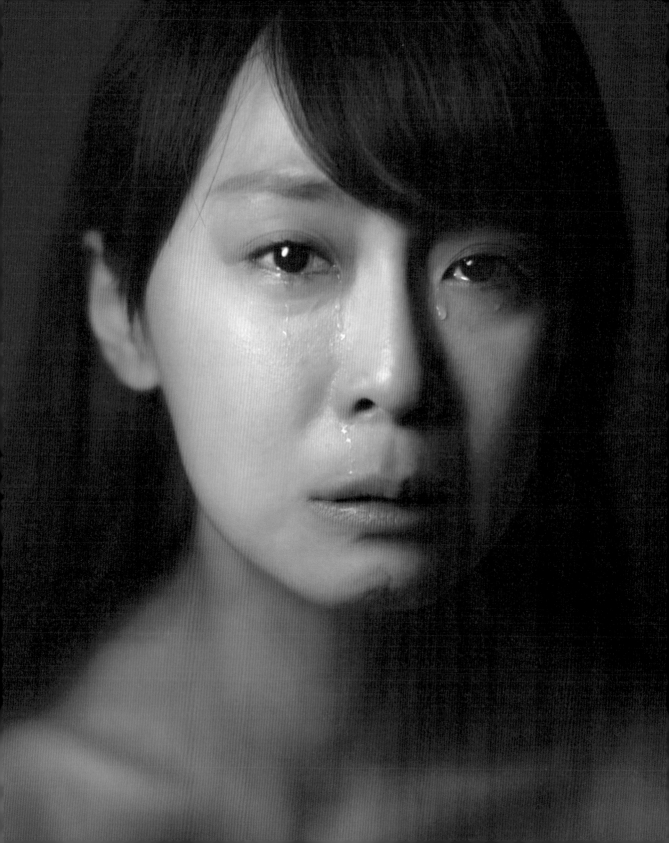

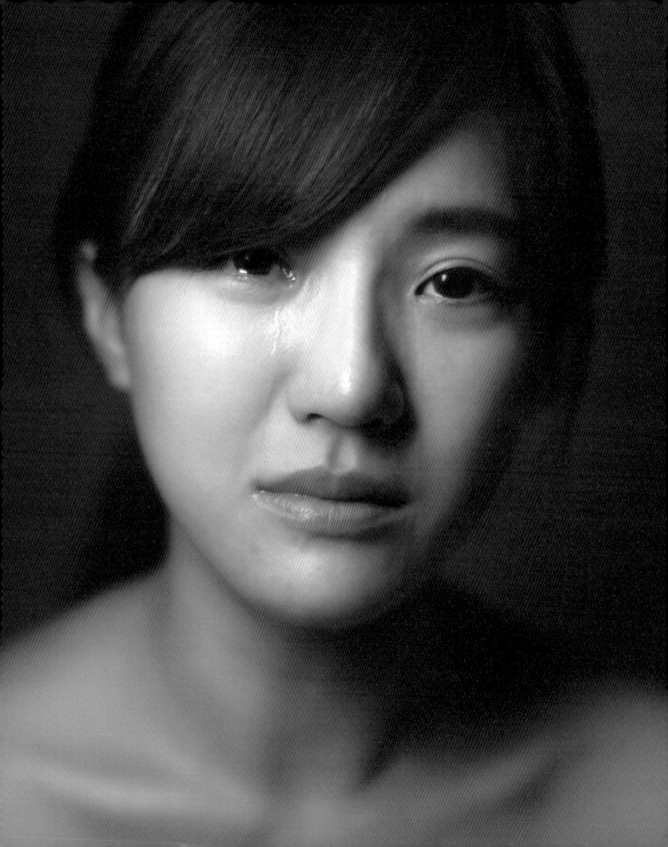

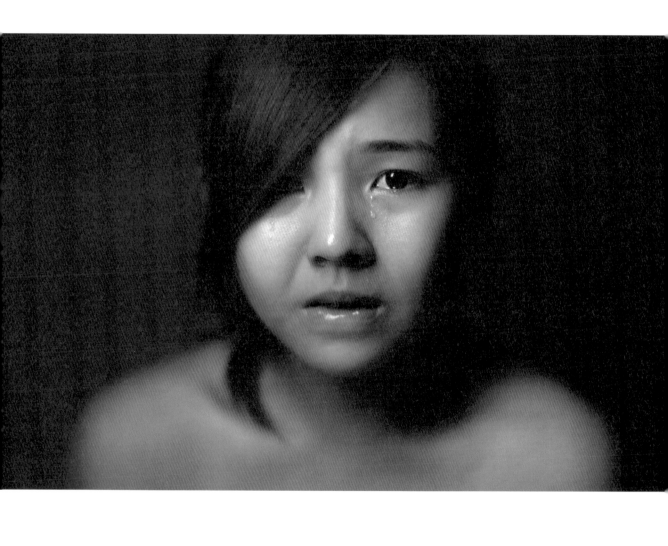

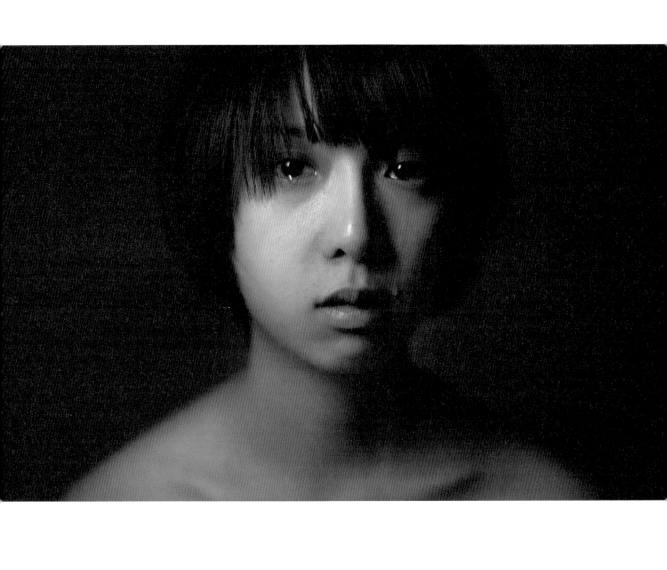

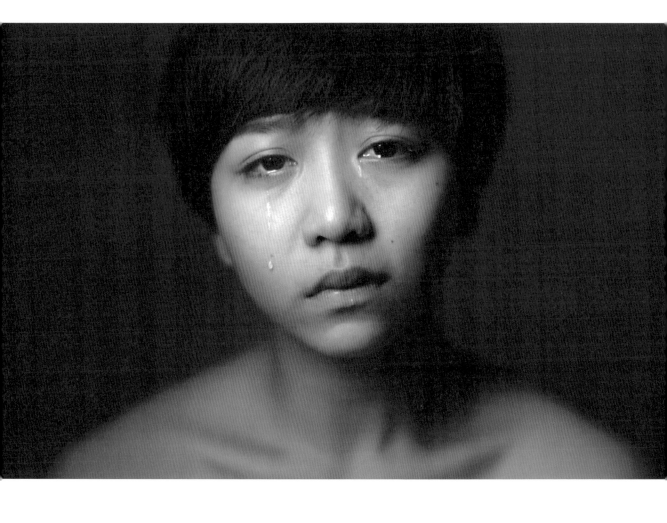

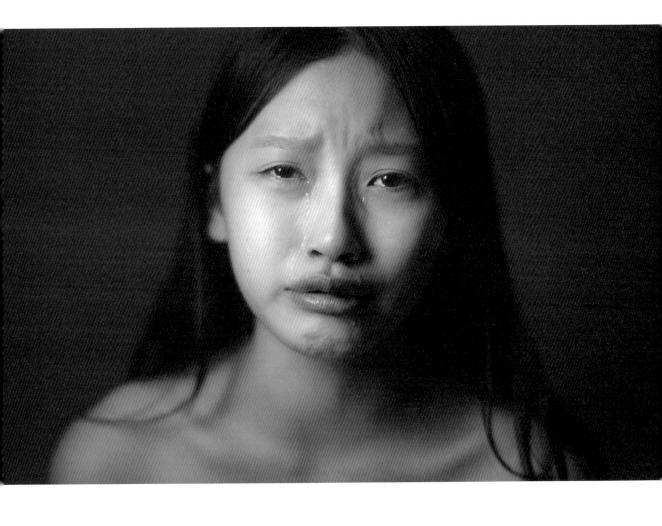

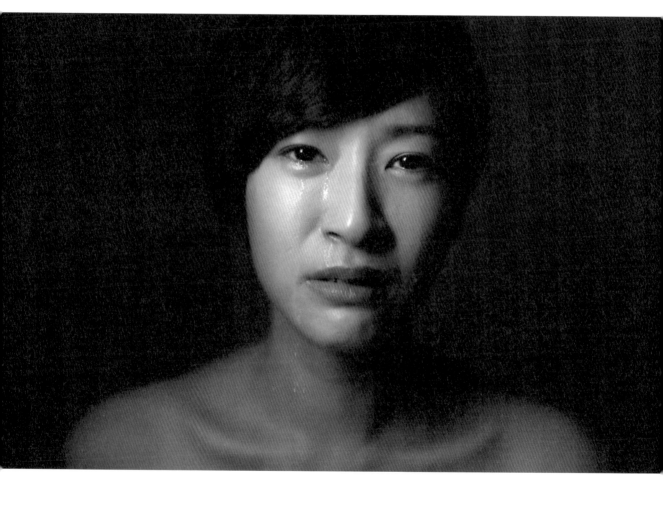

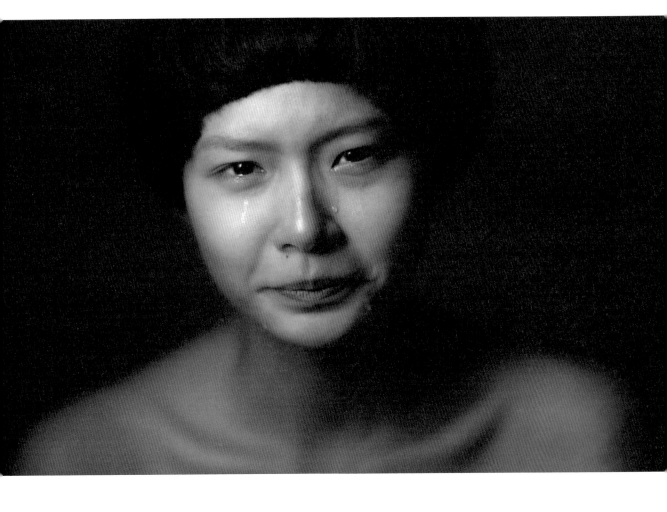

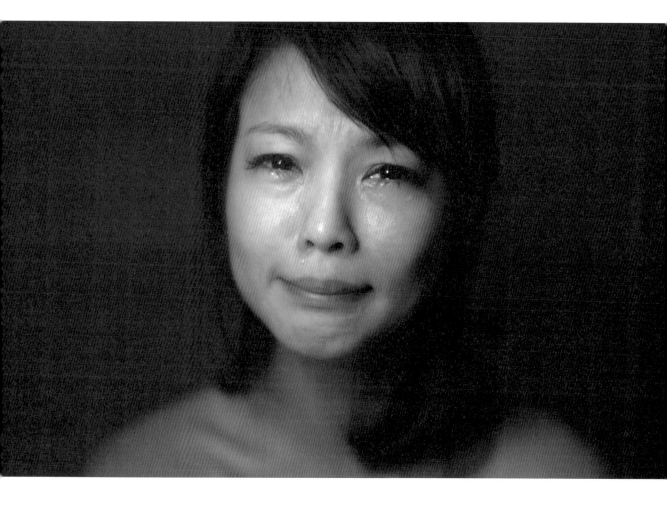

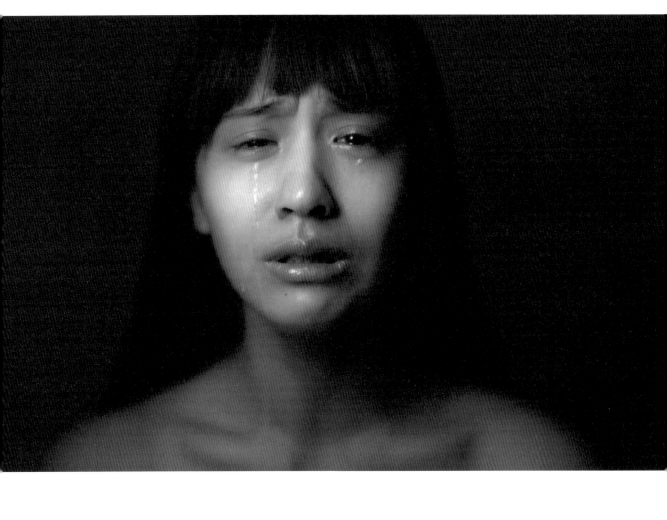

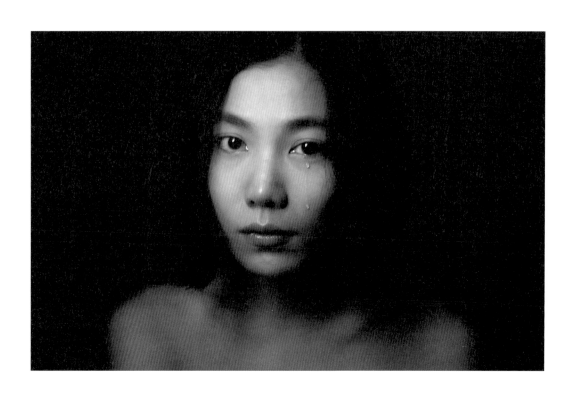

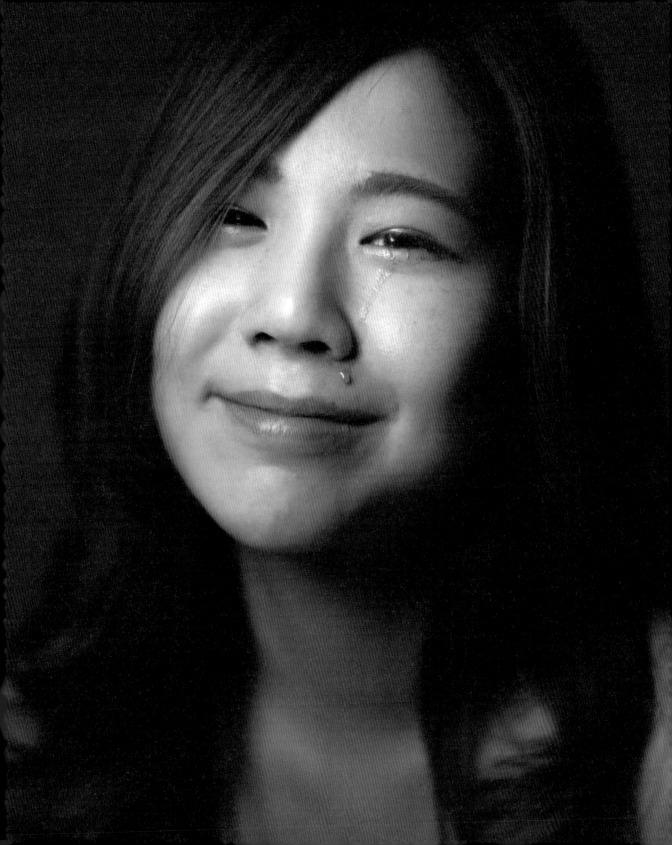

52

哭泣女孩 我從小單親，三歲的時候我媽就走了。

我三歲、姊姊四歲，我覺得這是緣份吧，就是因為……你知道就是你跟一個人……有個比喻說其實他……他只是停下來，然後你繼續往前走。所以我三、四歲的時候就已經沒有她，然後爸爸就很辛苦，他要照顧我們兩個。他很不要臉的在隔一年的時候就問我們說：「你們想不想要有個新媽媽？」這就造就了我們悲劇的開始。

我們家到現在都還是很多紛爭，尤其這幾年可能爸爸有了新的妻子，又或者之前她生了一個小妹妹之後，他就愈來愈辛苦了。

我覺得他……你知道嗎？前幾天就是很崩潰，其實我對他……他一直都算很信任我，可是就是這一陣子，我真的是有很多錢的問題需要跟他拿，然後每一次我看到他……他已經快要六十歲了，可是他的小孩才五歲，以一個超級旁觀者的角度來看，他是一個很苦的人，新媽媽又是這樣虛索無度，我們又還才上大學，沒有給他一個很實質的幫助。所以我每次看到他在沙發上，然後開始在…看電視啊，白髮蒼蒼的，就覺得很難過，覺得 I can't do anything to help you（我什麼也幫不上）。

我就突然覺得自己很無能。很多時候是我以為我這樣是幫你，可是不知道為什麼，除了說「謝謝你」還有「對不起」，沒有別的話可以說了。他的身體又這麼差，但是他每一次都讓我覺得「I got your back（我給妳靠）」，叫我不要擔心，然後我就

都覺得……我那天真的哭得很慘啊！覺得很難過，我現在什麼都不能做，我才十九歲，可是我卻覺得我快失去他了。

小徐 你的新媽媽沒工作，在家照顧她的小孩？

哭泣女孩 嗯，米蟲。

小徐 所以她都完全沒有照顧你們兩個就是了。

哭泣女孩 嗯。

小徐 像壞後母那種感覺？

哭泣女孩 她就是，超典型的。

53

哭泣女孩 在我的童年時期，親眼目睹父親外遇、家暴。只是那時候我不懂什麼是「外遇」，我只知道每天我都要跟很多不同的阿姨問好；我也不懂什麼是「家暴」，只知道我媽媽常常在哭，爸爸講話很大聲。通常這時候我都躲起來不說話，等爸爸離開家後，我就會陪著媽媽一起哭。有一天，我睡到一半尿急，卻看到我爸爸強迫我媽媽行房。我不知道該怎麼面對這個景象，就一直看著整件事情的發生，我的心裡覺得非常不舒服，最後我爸爸掏出幾張鈔票放在床上，他們又穿好衣服睡覺，可是我媽媽看起來很不快樂，而我心中有股怒火，讓我很難受。

我成長過程中，我變得不知道怎麼跟男生相處，甚至會認為男生都是花心、不負責任的，所以我選擇跟女孩在一起，因為我覺得女孩比較懂女孩的心，不過我被那女孩劈腿了三次，傷得徹底，我才

知道感情世界並不可以用性別下任何定論。

上大學後，我遇見一個男孩，他對我一見鍾情，喜歡了我四年。他看起來痞痞的，我媽媽在我大一時就說不可以跟他交往，我也對他很冷淡。他雖然心裡一直喜歡我，卻還是一直交女朋友，我始終不能接受他如此言行不一，但在大四那年，他又再跟我告白一次。他說他決定要認真面對自己的心、他說他從來沒喜歡一個人這麼久、從來沒在一個女生面前那麼沒自信那麼緊張，他說他會用行動證明給我看他有多麼的喜歡我！之後的每一天，他都買水果到我家樓下等，縱使我態度冷淡、天氣冷，都沒停過。

所以我被打動了，我以為是我改變了這個人，我們就開始交往了。

剛開始他表現得羞澀可愛，甚至連坐在我旁邊都不敢，還對我說他交女朋友都不到一個禮拜就上床了，但是他對我是認真的，會好好珍惜，不會像對其他女孩那樣對我。我覺得很感動，以為是真愛、以為他真的開始懂得疼愛女生了。結果一個禮拜過去他就開始按耐不住。他用一種讓人無法抗拒的方式，讓我從女孩變成女人。天真的我以為愛就是要去滿足對方，那時我很緊張、什麼都不懂，所以他說怎樣我就怎樣，直到他開始不想戴套、直到他開始不顧我生理期也硬要、直到我尿道發炎醫生說要減少性行為他卻在我看完醫生還尿血的狀況下也要、直到分手前一天那可怕的強暴之夜……我才明白，他根本沒有改變。

他當兵放假的那晚，我們有些爭吵，我覺得想睡沒理會他，他就開始東摸西摸想脫我衣服。我跟他說我生理期我不想要，他卻把我壓著、大聲吼一句他很久沒有了！我嚇到了，而且也無力反抗，我一直哭一直哭，我的心好痛、身體好痛，我好想要有人來救我，我不明白一個愛我的人怎麼可以這樣對我，直到他滿足後、睡著了，我一個人哭到天亮。醒來後他只說了一句：「不然妳現在想要怎樣？」

54

小徐　妳媽媽不是已經改嫁了嗎？

哭泣女孩　對啊，但是後來又離婚了，主要也是因為那個男的問題才離婚，我知道她很久沒有人陪，也是想要有人陪陪她啦，但是她讓我有點傻眼就是，交了男友之後就完全忽視我妹了。

小徐　所以她一交新的男朋友就對自己的小孩變這樣？

哭泣女孩　對，像我這次回去我妹就跟我說，她有一次禮拜六放假，因為我媽她男朋友禮拜五就來住我們家，我媽以為我妹隔天要上課就叫她起床，說：「欸，妳怎麼沒有趕快去上學？」我妹就說：「我今天放假啊！」我媽還問她說：「那……妳可以現在出門嗎？」我妹傻眼：「蛤？為什麼？」我媽就接著說：「妳七點以前出門好不好？」我妹就說：「喔……好啦。」然後她就打電話去找朋友了。

小徐　早上七點喔？

哭泣女孩　對啊，早上七點，超可憐的！天哪……我媽是有愛他愛到這種地步嗎？因為我爸是我小時

候過世的，我媽現在這個男朋友卻是我爸高中時的好兄弟！這到底是怎樣的一個心態啊！像我這次回家五天，她都沒有太關心，我就只有跟她說我要跟朋友出去，回來就看到我媽跟他男朋友，出去又回來，看到她跟她男朋友，我也不知道要跟他們講什麼。昨天最後一天我要回台北了，我們一起去吃晚餐，結果我媽一開口還是全部都講她男朋友的事情，然後我就只能：「……喔好。」就沒了。

<div align="center">55</div>

哭泣女孩　我爸爸是個慣性賭徒。十二歲的愚人節，我忘不了那一天凌晨媽媽急著要我們收拾家當，搬到親戚家避難。避什麼？避高利貸。當時候還小，也不知道他到底欠下多少賭債。只記得……他喜歡拿自殺當作解決方法，媽媽也一次次心軟原諒他。十三歲開始自己正式半工讀，盡量不靠家裡。我以為這是減低家人負擔的良好行為，但愈做愈多發現：我變成了提款機。

　　我從以前就開始斷斷續續地幫我爸爸還賭債，還給那些高利貸，最近一次是2012年八月，我一個人去面對了十八個高利貸，就這樣……呆呆的幫他還了好多錢。其實當時我已經打算狠下心絕不再幫他，但是媽媽哭著求我……怎麼還那筆債的？我在酒吧唱歌。不只是唱歌，還要跟每桌客人應酬，每天工作到凌晨三點，每天吸著二手煙，還要小心避開鹹豬手。高利貸還試過找上門，給我「機會」賺更多錢，只要我願意「犧牲」。很多人不諒解我的

工作，因為等於是陪酒小姐。我不想讓別人看不起，所以我在白天也工作，做市場行銷。知道我白天那一面的，他們認為說以我的能力其實可以去爭取國外的工作，可是為什麼偏偏在小地方待著不願走。而晚上的那一面……大部分人都會說在夜場工作的女生，愛錢、貪慕虛榮、想要釣金龜。我就這樣活在被各種眼光審判的邊緣……總不能一一跟別人解釋我的家醜。為了還債，就行屍走肉了好一陣子……每天工作麻木工作，甚至病倒入院！

　　到今年四月算是正式的把債務還清，然後開始逃避家裡。因為……他們永遠都只跟我說「錢錢錢」。最崩潰的是去年我二十一歲生日的前幾天，我爸偷了我兩千塊的馬幣，那些錢是要還債的！我問他：「錢呢？」他竟然很直接的跟我說拿去賭。那時侯我快瘋了我好崩潰！我就決定跟他斷絕關係！為什麼他不心疼我這個女兒？看著我那麼努力也不肯改過嗎？這麼多年以來，每一次我想靠自己去爭取些什麼的時候，他就是一筆筆的債務進來讓我去填，我身上只要有一點閒錢都被他挖去！我想狠心離開不再回去，可是他們是我唯一的家人！到最後我愈來愈抗拒回家，是因為每天都聽到「錢」，甚至哥哥姐姐也錢錢錢地掛在嘴邊。

　　我這次來台灣來比較久，家人就開始吵：幹嘛要去那麼久？我媽不是擔心我一個人在外面生活困難，她是擔心自己沒有錢用。「妳去那麼久，那我家用怎麼辦？」我聽到好心酸：為什麼妳不是擔心我而是關心我能給妳多少錢？

56

哭泣女孩 我還沒出生的時候,我爸媽幫他們很好的朋友當了保證人,之後他逃跑了,所以我家就被倒了,房子還要被法拍。

因為我家是鄉下,房子法拍的資訊就貼在很多電線桿上面,那個時候一到下雨天我媽媽就會開車載我跟姊姊出去,給我們一人一個十塊錢硬幣。她一停下來,我們就會衝出去把那些紙全部刮掉,一整晚就是一直重複做這件事情。

想到這個我就哭了。

因為我爸是台商,所以都變成我媽在照顧我跟姊姊,那時候我爸跟我媽說不管怎麼樣,小孩子該補習該上學該學的才藝全部一定要,絕不能讓小孩子有任何錢的煩惱。所以那個時候上才藝課學鋼琴學什麼樂器全部都是請最好的老師,但其實我父母的壓力很大。

我身邊的人從來沒有人知道這件事情,他們看我都覺得好像很好……但其實我家到現在還是欠人家錢,因為那根本就還不完,我父母被害得信用破產,那個逃跑的人還是在教會裡面服侍非常多的一個姐妹。

現在我爸爸就是一直在大陸工作,我們三年才會見一次面。他們兩個就是沒有再聯絡了……但也沒有離婚,就是一直這樣子。

有時候我爸如果沒錢匯回來台灣,變成我媽可能要到處去借錢或什麼的,久而久之她變得常常焦慮,年紀愈大愈明顯,像她還曾經問我說:「如果我去自殺妳會怎麼樣?」這種問題,我就覺得很沒有意義不想回答,她就會跟我冷戰很久。

其實從我很小的時候,我就一直覺得她有這種焦慮傾向,小時候如果她懲罰我就是瘋狂亂打的那種,還可以拿椅子從我背後砸下去,整個椅子都碎掉,完全失去理智。

但是因為我姊姊從高中就去大陸,所以我其實是被我媽養最久,到大學都在一起的小孩。我跟媽媽感情很深,雖然她只要一發作我就會超級害怕,但是我真的是很愛她。

57

哭泣女孩 昨天我看到一個影片在講說我們都有夢想,可是我們有想過我們父母的夢想是什麼嗎?大家的第一個反應當然就是很……我也是這樣問我自己:「我媽媽的夢想是什麼?」我自己覺得說,她好像真的只要我好就好了,因為她真的很愛我,然後,嗯……我看完影片就問我媽:「媽媽妳的夢想是什麼?」然後她就笑了一下說:「蛤?我的夢想?」她說:「我的夢想,就是一個幸福美滿的家庭這樣。」我就說:「蛤?這麼少女的夢想?」

我家給別人的感覺是很幸福、很美滿,可是就是……我爸爸其實……對,外面還有別的人,你真的是很少數知道的人……因為從小媽媽給我們的觀念就是不要把這種事情隨便跟別人講,她不想要讓別人看笑話……就算現在這時代不會覺得單親……也不是單親,我爸媽現在還在一起。

小徐　妳很小的時候就知道了？

哭泣女孩　小二、小三的時候吧，跟媽媽一起發現的……就是媽媽還在懷妹妹的時候，爸爸就在外面跟別的女生……

她是爸爸的高中同學之類的……然後就是……遇到後在一起。其實我媽媽真的，那時候當然也是在很受傷的階段，看著媽媽這樣子，自己心裡也很不諒解爸爸怎麼可以這樣？可是我媽媽就是為了我們，很偉大就是……她會留下來其實就是為了我跟妹妹，她沒有自信靠自己的能力可以給我們更好的生活，嗯，然後……就是這樣一路走來……現在變得就是……媽媽竟然可以忍氣吞聲讓爸爸在外面……他們還有個小孩這樣，我在外面還有個我沒見過面的弟弟……每個禮拜六日爸爸就會去另一個家。

小時候就直接會當面跟爸爸吵架，直接羞辱他，可是我爸爸脾氣很壞，我回嘴或怎樣他還是可以拿皮帶抽我……可是我當下痛的哭的原因不是爸爸打我，而是覺得「你明明就做了這種事情，居然還這樣子對我」。

我們現在已經很平淡的看待這一切了，其實長大之後我反而覺得自己的成長是……對爸爸也不是原諒……就是已經不會再去在意這件事情了。爸爸雖然在外面有別的家，可是他還是很盡心盡力的在給我們好的生活。其實媽媽有一次就跟我講說：「爸爸其實還滿可憐的，他可能自己也不想要變成這個樣子」，因為變成說……我們就不用講了，另外那個女人的小孩可能也會不諒解爸爸…就是變成他其實兩邊都……可是再回來想到媽媽的話，我就會覺得她想要一個幸福美滿的家庭……

小徐　都不可能實現了？

哭泣女孩　已經沒有夢想了，夢想已經破滅了。

小徐　而且是每天殘酷的在上演。

哭泣女孩　媽媽現在已經很看淡了，她覺得有我們就好了。其實我覺得我也不是一個很好的女兒，呵呵，我還滿自私的，想到媽媽對我的愛，再想到我對她的愛我真的……就是……嗯。

我想到她的夢想就是每個少女小時候都會想要的一個幸福美滿的家庭，她現在就已經給我了，我擁有的就是她最想要的東西，然後，我自己對演戲的夢想，媽媽其實一直在一直在給我鼓勵。

我不知道她是怎麼愛我的？可是我真的覺得……她到底為什麼可以這樣這麼愛我？她沒有的東西，可是她可以一直給我，我不知道我可能上輩子做了什麼……可能救了國家還是怎樣……讓我……讓我成為我媽的女兒。有時候跟她吵架我還會很壞，拿爸爸的事情傷她，就覺得我怎麼可以這個樣子？

小徐　妳講了什麼話還記得嗎？

哭泣女孩　她很討厭我前面一個男朋友，我交男友的時候跟我媽的關係很糟……就是……大吵……她其實出發點是為了我好，然後……對啊，後來也證明媽媽是對的，她就說：「我真的不知道妳怎麼看男人的？」之類的，我就會說：「妳自己也一樣，妳也沒好到哪裡去啊！」對，就是講了很傷她的話，這就是她最最最大的痛，我覺得我真的很不孝。

媽媽的夢想——相夫教子已經沒了，她現在就是希望我們好，雖然有時候我都會覺得說妳可不可以去找一點事情來做？不要把所有的重心都放在我身

上，她就是沒有辦法，她的重心就是我們。我媽媽其實管很寬，我交第一個男朋友的時候，她甚至打電話叫我小學老師跟我說叫我分手，不要這麼早交男朋友。

小徐 可是妳那時候幾歲？

哭泣女孩 那時候我已經十七、十八歲了，我媽竟然叫我小學老師勸我說不要這麼早交男朋友！其實很搞笑。

她知道我老師都還滿疼我……她還找了不只一個，找了最疼我的兩個老師，還叫我堂姊也來跟我說什麼的。我堂姊自己交的男朋友也不怎麼樣啊，我就覺得到底是怎樣？我媽那時候可能是沒有經歷過女兒交男朋友，也還在學習怎麼面對這件事情。

小徐 當然，呵呵，她其實很怕吧我覺得，很怕妳遇到不好的人。

哭泣女孩 對，第一個男友其實也沒有不好，他是好人，呵呵。

哭泣女孩 第三個才是……

小徐 壞人。

哭泣女孩 才是傷我傷到已經無感了。

還有一個印象深刻的就是我小學的時候不小心把指甲夾斷了……，其實也沒什麼大不了啦，就只是指甲斷掉，小朋友當然看到那個傷口會覺得很可怕，我自己是沒有哭，同學看到都也嚇了一跳……然後去給護士阿姨看是說要縫，所以就立馬送去附近的醫院，然後我媽一來、看到我整個就大哭，我是看到我媽哭我才哭，因為我覺得這傷口其實真的不痛啊，就覺得「天啊，原來我受一點傷，媽媽是

真的會很痛」。

還有就是小時候聽爸媽講我是難產，我媽媽生我差點沒命，因為我臍帶繞頸三圈，而且又拖到生出來的時間，可是我媽還是堅持要自己生，因為其實剖腹產也來不及了。那時候醫生要用鉗子幫我弄出來我媽又不准，她說：「我是生女兒欸，如果她這邊有個什麼或者少了什麼東西、頭有傷口怎麼辦？」她就是靠她自己的力氣把我生下來，也為了我把工作辭了。她其實以前是護士，寧可為了小孩放棄工作上的成就，專心的照顧這個家。

而且，我還有一次在路上遇到我爸外面那女的跟她的小孩。

小徐 對方也知道妳嗎？

哭泣女孩 那女的知道，那女的很噁心，之前還加我 Facebook，我當然沒有按確認，然後她還會在我的動態下面留……她曾經留了一個言說什麼「人美心也美」之類的。

小徐 誇獎妳就對了。

哭泣女孩 對，我想說我是要回妳什麼？要跟妳說「謝謝」嗎？這麼久以來，小時候最大的傷痛就是妳造成的，難道我現在還有辦法跟妳微笑的說謝謝嗎？因為她其實……那女的很變態，以前還會打無聲電話給我媽，是想要刷存在感嗎？

這件事情是我之前才聽媽媽講的，那時候爸爸要參展做一個作品，它比較像是裝置藝術，就是要黏報紙黏什麼的……一顆牛的骷顱頭，然後他真的去弄了一個……以前我真的超怕那骷顱頭，就掛在客廳，半夜我都不敢走出去尿尿……因為實在是超可怕的。

小徐 而且妳怕尿太大聲會吵到牠對不對？

哭泣女孩　對（大笑）。

哭泣女孩　媽媽講了一件事情就是……那時候她還沒發現爸爸有外遇，肚子還懷著我妹妹，她留在家裡幫我爸爸做那件作品，然後他出去跟那女的約會……

小徐　她也是後來才知道的？

哭泣女孩　對，我妹出生後我媽才知道。

小徐　那女的到底……她如果要刷存在感的話，又願意忍受當沒有扶正的一個角色，所以她好像不介意這個男人同時擁有兩個老婆，基本上他們也算老夫老妻了。

哭泣女孩　對啊，小孩都已經小學了。

　　其實我爸因為那女的也弄到在外名聲很不好，就是……我爸那時候有點不要臉，還會帶那女的去一些「公開場合」，那時候大家都覺得我爸到底怎麼了？是被下蠱了是不是？他們就問我媽說我爸到底怎麼一回事？可是我爸就是無所謂，而且完全不准別人講那女人壞話。

小徐　這在妳媽聽起來一定很心痛。

哭泣女孩　對啊，但是其實我爸應該也離不開我媽了。有一次我爸受了重傷，被木頭壓到，又有糖尿病……傷口如果沒有處理好可能那隻腿就沒了。

小徐　他也是第一時間就找妳媽？

哭泣女孩　沒有，他那時候會拖到這麼嚴重就是因為他先去找那女的約會，回來之後傷口就變得非常嚴重，連耕莘醫院的醫生都不敢收，還是我媽先自己帶回來幫他照顧傷口，半夜起來幫他換藥什麼的……唉……我媽真的很偉大，我不知道她是用什麼心情在照顧我爸的？

哭泣女孩　我媽很顧家，因為我們家在屏東開店，所以她很少出去玩。她甚至是為了要送我到台北讀書，才第一次搭高鐵，因為我媽很堅持要看過我住什麼地方，然後只吃了一頓飯就急著走了。

　　我是我們家第一個到台北去讀書的，我哥哥、姊姊、妹妹都是在南部讀。所以我覺得自己有一個使命就是要好好生活在台北。那天晚上第一次一個人要睡在宿舍裡，但是心裡面想的都是剛剛跟媽媽還有姊姊一起吃了很難吃的牛肉麵的畫面。

　　我在屏東住了十八、十九年，因為去台北讀書，可能這輩子就得要待在台北不回屏東了。的確……我到台北五、六年後工作也開始在這邊進行，很難有機會回屏東長時間待著，我開始意識到我跟家人相處時間愈來愈短……我可能每次回去最多一個禮拜，不可能有那種一個月、半年的。我現在才二十幾歲，照理說我還可以跟家人生活個六十年，如果我爸媽活到一百歲……那還有快五十年的時間，可是即使我們可以活得再久，我回去的時間也不多……就一年四次，這樣算下來，我回家的時間加一加甚至一整年還不到半個月。

　　有一次印象很深刻……就是我大一的時候……有一天晚上我跟朋友搭公車……那天我心情也很不好……然後接到我媽媽的電話，真的很難得，因為我媽從來不會主動打電話給我，然後我就聽她講電話…她問我說台北天氣很冷，有沒有穿暖？我說有啊，那種很簡單的噓寒問暖，然後她突然就

問我一句：「妳什麼時候要回來？」我就說我不知道，可能下禮拜或下個月吧？因為我媽很難得打電話給我……我還逗她說……「幹嘛？妳難得想我了喔？」然後我媽就沉默了幾秒鐘……她說：「對啊……想妳啊。」然後就掛上電話。

回到宿舍之後，我小學同學突然MSN敲我，她就說「欸……妳家發生什麼事情了？」我就說「怎麼了嗎？」她說我今天經過妳家的時候妳家外面有花圈耶……妳家人還好嗎？發生什麼事情了？我就說……真的假的……我不知道這件事情……然後心裡面一沉……想說會不會是我爺爺？因為我爺爺年紀大了，那時候住在養老院，我馬上很緊張的再打電話給我媽，問她說妳打電話給我是不是因為爺爺去世了？她就問是誰跟妳說的？我說是我朋友，然後她就說……對，是前幾天去世的，我媽一直不敢告訴我，因為她怕我一個人在台北聽到這種事情會崩潰，而且她很不想要影響我的學業，所以選擇事情發生的當下不告訴我。我那天就是整個在宿舍裡面大哭，我在電話裡跟我媽說……我會趕快回去……我會沒有事情你們不要擔心。那天晚上對我來說就是……知道沒有什麼事情是永遠的，包括愛情、工作、家人，甚至是你的回憶。家人終究有一天會死、會老去，雖然妳還會記得他們，可是終有一天妳也會死去、會老去，這些回憶都不存在了。

後來我就回家參加我爺爺的喪禮，從那時候開始我就更珍惜我的家人，開始會跟家人說「我愛你」。他們一開始都很不能接受，覺得幹嘛那麼肉麻？不要這樣子。可是到後來講到都接受我這種撒

嬌的個性。

我人生最難受的就是想到我媽，她是我的榜樣。我媽生了四個小孩，一直很犧牲自己奉獻給這個家庭。小時候對她的印象就是很嚴厲……因為有四個小孩還要幫家裡工作，所以沒法都顧及到，我變得很容易沒有安全感。可是長愈大後發現其實我媽也有可愛的地方。去年我姊生小孩，看到那種大人看到孫子、老人看到小孩，開心得含飴弄孫的樣子就覺得很可愛。

最好笑的事情是有人送了那種幼稚園的塑膠溜滑梯，她比外孫女還開心，就抱著外孫女一直說：「我有溜滑梯了耶！我有溜滑梯了！」然後外孫女還一臉疑惑想說發生什麼事情？發生什麼事情？然後我媽還帶她去坐溜滑梯……可是她還很小根本不會溜。那個畫面我看了真的很替我媽開心，就不知不覺又流下淚來……真的覺得好愛我媽，很愛我的家人。

哭泣女孩 我記得爸爸在那場生死攸關的開刀前一晚，他選擇了受洗成為基督教徒。爸爸曾經是很虔誠的佛教徒。他說：「我成為基督徒，是為了讓媽媽知道，如果有什麼萬一，我會在天堂等著她。」爸爸說他怕身為佛教徒會輪迴到下一世，而錯失了和媽媽相遇的機會。

哭泣女孩　小時候我是一個很愛尿床的人。哥哥長大有了自己的房間，我跟我媽兩個人睡在同一間房間、同一張床上，每一次尿床我媽都會很生氣，因為她覺得很麻煩，又要洗床單又要清理。後來有一次半夜我又尿床了，我很緊張，想說不要吵到我媽，自己想辦法處理這件事情，我就去浴室找了吹風機想把它弄乾，可是後來還是把我媽吵醒了。她當然很生氣，竟然跑去廚房拿著刀子回來然後架在我的脖子上對我大吼：「妳是惡魔！妳是一個惡魔！我怎麼會生下妳這個惡魔？」之類的話。

我從來都沒有看過那麼恐怖的眼神，你知道她已經失去理智了，但那個時候只是覺得很害怕，雖然事後我在跟我哥講這件事的時候，他在電話中也是哭著跟我說：「妳為什麼不求救？妳為什麼不叫醒我或是爸爸？」只是那時候我也只是覺得很害怕，不記得是怎麼過完那天晚上的。

後來比較大了以後，大學的時候吧，有一次我跟我爸三個人一起去加拿大，在飛機上我跟我媽坐在一起，可能就是都睡不著吧！所以我想說趁這個機會跟她講講小時候的事情。我跟她講完之後……其實我在講的當下就很想哭……我每一次在講這件事情的時候都還是覺得很害怕……可是我還是笑笑的講完了，可是她聽完的反應沒有非常驚訝，只說她不記得了，她完全不記得小時候曾經對我做過的事。然後她說，我們小時候她唯一記得情緒比較失控的一次是對我哥，有一次因為很急而打了他，所以對於打我、罵我、傷害我的所有事情，她好像就是全部都不記得，只記得一個很輕微、很輕微甚至可能連我哥都不記得的一個很小的事情而已。

有一陣子我會覺得……就像我剛剛講的，如果妳小時候就覺得有情緒是可以這樣發洩的時候，就會學起來，我小的時候也是這樣啊！有情緒的時候也會摔椅子，會摔不會破的東西，枕頭啊、或是我的娃娃什麼的，對，然後等到比較大了一點之後，其實有時候情緒來的時候還是會覺得很……覺得自己快要失去理智，覺得我媽的影子都已經快要跑出來了。我很怕，我會一直要提醒自己不要變得跟她一樣。

我都一直跟自己說，如果以後真的也變成一個媽媽的時候，我絕對、絕對不會做這種事情，因為我知道這對一個小孩，可能表面的影響不會到那麼大，可是在心裡會留一個非常非常大的陰影。我也不希望以後我在小孩心目中就是這樣的媽媽，就像現在我對我媽已經就是只有「害怕」了，沒有任何家人應該要有的安全感或是信任，甚至是愛。都感受不太到。

大概是去年還前年年底的時候，我又回家了。準備要回台北的時候，我在房間整理行李，又聽到爸媽在外面吵架。原本以為只是一般的鬥嘴，結果愈吵愈大聲。我本來還只是在房裡大喊，要他們不要再吵了，結果一出房門要制止他們的時候，就看到我爸把我媽壓在沙發上，狂打她的頭……這是第一次看到我爸動手！我就很生氣的說：「你在幹嘛?!」把他拉開，我媽就又瘋了似的狂哭，喊說：「他打我，他打我的頭……嗚嗚嗚，他怎麼可以這樣對我？妳剛剛有看到嗎？他打我的頭……」我也

只能安撫她說：「有，我有看到他打妳的頭，妳先進房間。」把她送進去後，我才又害怕又生氣的對著我爸說：「你為什麼要動手？」他憤怒地說：「是她先動手的！」我說：「我知道是她先動手的，可是她是女生，再怎麼樣你動手就是不對！她動手是她的錯，但你打她的頭欸！」

其實我爸聽得進我說的，只是他真的太氣了……也是啦……都忍了我媽幾十年了，尤其我跟哥哥不在家的日子……後來我冷靜坐下來跟他講說我可以理解他之類的話，回房間整理東西時才發著抖傳訊息給在英國的哥哥。

其實看得出來哥哥也很緊張、也知道我很害怕，可是他那邊是半夜，那麼遠，也無能為力。最後我爸要載我出門去坐車的時候還甩掉狠話說什麼等他回來就要離家出走，不然我媽就死定了之類的。我媽又是很愛面子的人，覺得家醜不能外揚吧，所以又說什麼「你敢你就試試看」什麼的，所以我在車上也跟我爸說看他要不要先去朋友家住幾天。他淡淡的回說會再想辦法。其實我擔心的是我不在家，不知道他們會不會吵得更嚴重……搭上高鐵的時候我也傳LINE給我爸說，其實如果他們真的離婚，我跟哥哥也不會說什麼，真的。但我爸還是說他會再想想辦法，還提醒我不要再LINE跟他說這些，因為我媽會看，叫我千萬要記得刪掉。

哭泣女孩　在寫完自傳之後，我都還是很批判，因

為我覺得我看到的就是事實。我爸在我很小的時候就會去跳舞，跟別的女生怎麼樣的。記得很小的時候，我媽就問我說：「要不要一起去跳河？」我其實一直對我爸很批判，上完心靈課程，我才發現其實我是非常的想要愛我爸爸，但我不知道要怎麼愛他。所以我也很氣自己，氣自己一直在用傷害我爸或我媽的方式在對他們。

我爸有很多很傳統的行為，是我沒有辦法理解和接受的。比如說我高中的時候在重考，我有一個夢想想要當服裝設計師，重考的過程每天都是很煎熬的，考完試要填志願的時候，我爸完全禁止我去填任何設計相關的科系，覺得讀這個就是沒有用、沒出息。反正我們兩個吵到最後，可能是離送志願剩最後一個小時，他甩門出去，我整個超傻眼，就想說你叫我不要這樣寫，就走了？我爸是個非常傳統、保守、迷信的人，他甩門出去、跑去拜拜、擲筊問我舊家的神明我要讀什麼科系，那時候超傻眼的，覺得為什麼讀什麼科系也要拜拜？他拜完回來就跟我說，神明叫我要當老師，我就覺得怎麼會有這種事？神明叫我去當公務員、當老師？整個氣到不行，可是那時候太小了，也沒有站住自己的立場，沒有為自己的夢想去堅持，氣到哭著手抖去送志願表。

最後我就覺得是我太孬了不夠有勇氣，沒有為自己的夢想去爭取，大學四年過得非常不開心，覺得為什麼這樣放棄自己要的東西？

我本來就知道我是愛我媽，可是我很氣她，覺得她太軟弱了，沒有辦法照顧好自己，真的支持、保護到我們吧？讓自己陷在那個困境裡，我想要她快

樂，但其實又是在傷害她。有時候我會說「那幹嘛不離婚？」就是一直用比較強硬的方式在對待她，這是我自以為可以對她好的方式。

小徐　她有想過要離婚嗎？

哭泣女孩　她會說：「要不是為了你們，早就離婚了。」之類的，我就會說：「我們不會在意啊，妳要離就離啊。」我看你們這樣也很痛苦啊。

小徐　那妳有其他兄弟姊妹嗎？他們的態度呢？

哭泣女孩　我哥把家裡的人當作空氣。我是那種很在意的人，而我哥則選擇視而不見。他從國中還是國小之後就沒有叫過我爸「爸爸」吧，我爸媽叫他都不會回應，或者是直接用罵的，我們非常像路人。

小徐　他選擇跟全家人隔離，包括妳，而妳也不是對他壞的人。

哭泣女孩　對，一開始我就覺得非常受傷，因為我覺「我是你妹啊，我也很想愛你這個哥哥啊」，可是我不知道為什麼他要這樣對我？我後來在課堂上想到，或許是我爸從小就會比較我們兩個，比如說刷完牙牙刷沒有放好、毛巾沒有放好，他就會說妹妹都有放好，哥哥應該要當榜樣，男生、長子要當榜樣，可能在這些很小的事情當中，讓我哥覺得有我這個妹妹很煩。

小徐　你們兩個也沒有溝通過？

哭泣女孩　我會怕他拒絕我吧，我就是不知道要怎麼做，雖然就只差一歲半，但就不知道為什麼會這樣？

小徐　那妳還是叫他「哥哥」嗎？

哭泣女孩　其實我不知道要怎麼叫耶，因為就真的沒有叫的習慣。

小徐　該不會很多年都沒有講話？

哭泣女孩　是有講話啦，可能說來吃飯了，他就說「喔」，任何事情他就「喔」，然後句點。

小徐　家裡面沒有溫暖妳會不知道該跟誰講話。

哭泣女孩　我跟我媽會講話，我跟我爸會講，可是他做的事情讓我不想理他。我就覺得我媽真的很傻，她以前是那種大地主的女兒，一個「公主嫁給窮小子」的概念，我爸就是一個窮老師，我覺得他很糟蹋人，我媽娘家那邊當初是很不贊成的，就是怕我媽吃苦，我就覺得我爸在搞什麼？應該是我出生後沒多久就有朋友找他去跳舞，到現在也跳得很理所當然似的。

　　我不確定有沒有小三，但到現在他還是在跳，都二十幾年了，每個禮拜都去，我就會覺得我媽很傻，她又不是沒有能力，她可以很獨立啊，而且我爸之前買股票賠很多錢，還是我媽幫他跟娘家的親戚借錢，我爸後來那些錢賺回來之後沒有馬上還人家，可能貪心覺得可以賺更多，讓我媽很難做人。就覺得我爸超級不要臉的。

小徐　你爸他到底對妳們有沒有愛呢？

哭泣女孩　所以我才覺得完全感受不到他這個人對我的意義是什麼？我哥也是，我就覺得我回家之後，好像整個家裡只有我媽一個人。

哭泣女孩　我試著把它講出來好了。

　　從小我們家在別人眼裡都算是模範家庭，我自己

也這麼認為，一直覺得家裡面感受到的就真的是那樣，可是我第一次發現事情不是這樣是在我國中的時候，我爸在外地工作，開始跟我媽變得很不好，我媽叫我幫她打開我爸的即時通，我就真的這麼不巧的猜中密碼，進去看才發現我心裡面那個很完美的爸爸，完全不是我想像的那個樣子。然後他們在電話裡面大吵一架，我爸衝回來，我媽已經開車離開了，我爸就衝到我房間說，如果他們兩個離婚，都是我害的。然後我媽開始變得有點歇斯底里，每天都要打電話給很多很多很多女生，都是她去通訊錄裡面調出來的。她很卑微的跟那些女生說：「我們家還有兩個小孩……」，拜託她們不要再跟我爸聯絡，然後跟她們道歉，說她覺得很對不起，沒有管好自己的老公，《犀利人妻》那些戲碼全部都上演在她的對話裡面。對方還跟她說她才是小三，因為我爸根本就不愛她了。後來，隔了好一陣子，我跟我爸的關係才慢慢變得比較好，但是到我大學快畢業的時候又發生了一次，很嚴重的一次。

我每天晚上都會跟我媽通電話，那時候在念大學，有天早上我突然想提早打電話給她。結果我聽到電話裡面很急、急著要掛我電話，聲音聽起來很不對，我直覺就是她有問題。明明有問題，發生了什麼事又不講，一直等到那天晚上，我跟朋友去看電影，我爸打了很多通電話給我——他平常是不會打給我的——還傳訊息叫我趕快回家。我回家之後看到我媽哭得很慘很慘，很糟！我從來沒有看過她那樣，連我奶奶也在我們家，我爸把她接來，希望可以緩和一下氣氛，我媽才說那一天早上那個女生打電話給她，希望我媽可以跟我爸離婚。

我看我媽崩潰痛哭的樣子卻完全幫不上忙。趕回家的隔天，大家都出門上班，我一個人在家哪裡都不敢去、事情都不敢做。

那女生養了一隻狗，因為她每天遛狗都會遇到我爸所以才會認識，我爸那天也帶帥帥（狗的名字）出門了，我媽很執意要把帥帥送走，因為她沒有辦法再面對帥帥，她覺得看到帥帥就會想到那個女人，就會想到我爸在外面有除了她以外的女人，我們出去玩、所有借來的寵物設備都是她的，甚至帶我們去過的地方也是先帶那個女人去過。我那天覺得，我只要踏出家門口，一切都回不來了。

我覺得很累，因為我一直在他們兩個之間當一個很奇怪的角色，我討厭我爸，可是只要我跟他關係不好，全部都會反應在他跟我媽身上，所以我媽拜託我不要把情緒反應在他身上，可是我媽沒辦法跟其他人講，她只會把她的情緒告訴我，所以我就變成一個非常矛盾的人，心情也很矛盾。

我只要沒課就是回家，所以故意把課排得很擠，這樣我就可以回來很長的時間，可以確保我媽在我在家的時候沒事。我到現在都不知道她每次離家出走都是去哪裡住，可能那天晚上就……外宿，要嘛不是在車上、要嘛就是找了一家旅館住，可是她又保守又膽小，我真的不知道她要去哪裡？

小徐　妳是說當她接到外面女人電話的那個晚上對不對？

哭泣女孩　還有之後的好幾次，只要他們吵架她就離開。

小徐　吵架的話，是你爸會在家，還是他也跑出去？

哭泣女孩　對，我爸就在家，我媽就自己出去。

小徐 那你們兩個人一定超尷尬，不知道該怎麼辦。

哭泣女孩 對，很尷尬。

小徐 每次吵都是因為那個女生的事情？

哭泣女孩 幾乎都是，我爸就是前科累累。很奇怪，他也很愛我們。他之前跟我聊過，我們曾經敞開心胸談這件事情，他覺得年輕男生有很多方面、需要去滿足，可能我媽沒有辦法滿足到他，但是他也知道我媽是一個很好的人、很好的媳婦、很好的母親、很好的太太，但是就是沒有辦法滿足到他，所以他就要用其他的方式去彌補那一切。

我跟他說那個都不是理由，你沒有認清你是一個先生、而且是一個有小孩的爸爸。我小時候其實功課曾經很好，因為我爸是軍人又是老師，所以很要求我，那時候我也把他當成榜樣，但從那之後我就不想念書，所以從學校前幾名掉到很後面，老師就嚇到然後跑來找我，想要跟我聊聊、跟我媽談，我爸就只會把這所有問題怪到我媽身上，覺得是她沒有教好，愈頂他嘴，他愈覺得是我媽把我寵壞了，從來不覺得是自己的錯。

之前我打電話跟我爸講，說我很愛你也很愛媽媽，我跟你的關係沒辦法改變。你們兩個可能簽個離婚協議書，同意了，就不再是夫妻了，可是我站在還是你們小孩的立場，我會希望你至少去彌補這些關係，因為我知道我媽很痛苦，但是我覺得她不是真的那麼想要離開。

她自己也在矛盾裡面，放不下，也不願意，可是只要在那個狀態底下就很痛苦。她想不開好幾次，但一直告訴我沒有，她只要一生氣一難過、情緒一上來，她就會跑到陽台。她跑到陽台的時候我就會很緊張、超緊張，我們家住二十四樓，只要真的一下子衝動就沒了，所以都提心吊膽的。晚上一直睡不著，醒來就一直往她房間看，我要確定她真的睡著，是正常的睡著。

小徐 你弟在嗎？

哭泣女孩 在，我爸說他第一次感覺到我弟的眼神那麼憤怒，憤怒到他覺得有恨，可是我覺得我弟的情緒反應不會像我這麼多、這麼大，很多事情也不會講得那麼複雜，這麼多、這麼細、這麼明白。我會希望他還是可以開心一點，雖然我們沒有差多少歲。

近期最後一次他們兩個吵架，吵得很大很兇很嚴重的一次，我弟趕回來家再趕回去學校，我也是第一次聽到我弟崩潰痛哭的打給我。我超級擔心，因為我沒有看過他這樣。我問他說要不要我現在馬上買車票去台南找你？他說不要，但是他覺得他快受不了了，我甚至覺得他有一點點躁鬱的傾向，因為他只要脾氣一上來，也會摔東西，會沒辦法控制自己，所以我那一次也是很擔心。隔壁鄰居以為地震了，看到我弟是嚇到的臉這樣子。

我覺得我們家沒有不好，但就是有時候會覺得像在演一場戲，在大家面前表現得我們家是模範家庭，各方面都很好，爸媽工作很穩定，我們念書也沒有什麼問題。可是就是很不真實。

小徐 這種時候最怕沒有事情做，你媽沒有做事情真的會瘋掉。

哭泣女孩 對啊，她真的是沒有什麼交心的朋友，除了工作就是家庭。我看到她這樣，就希望自己以後不要成那樣的女人，這麼把重心放在丈夫跟家庭

上面，我覺得這樣不行，而且也要有一個很穩定的工作，至少要能夠經濟獨立，養活自己。

小徐　不然會被綁住。

哭泣女孩　對啊，我後來去刺青在側邊，小小的，三個圖案跟家庭有關，我覺得這是對我來說最重要的事。我希望以後我結婚也是這樣，我會讓我的小孩知道家庭這一塊非常重要，像我爸這樣，在某方面來說他還是很愛我的。其實我自己心裡面很矛盾。我們現在關係有比較好了。

小徐　從敞開心胸講的那次？

哭泣女孩　嗯對，我知道他也很努力的想要彌補這一切，他曾經跟我說，他雖然跟我講了這些話，無論如何只要我媽媽在我面前，就無條件的支持我媽，讓我媽知道不管怎樣還有我在這樣子。

小徐　他也多少知道自己站不住腳？

哭泣女孩　對，可能他玩夠了吧！他年紀到了，他說他現在知道錯了所以願意回頭，希望他以前沒有做好的可以……至少對我們不要這麼糟吧！對我們可以再多付出一點。

小徐　他講過這種話？

哭泣女孩　有，我常常覺得他自己講過的話自己忘了，但是我會記得。

小徐　是多久以前的事情？

哭泣女孩　半年、一年吧！我爸其實是一個非常愛面子的人，就算講過了，跟大家相處還是盡量不去觸碰到那一塊吧！不會戳到他心裡面很柔軟的那一塊，就還是表現得很一家之主啊～家裡面的大男人啊。但我深刻的體會到他們兩個沒有對方就不行，我不知道之前是怎麼相處的，我媽一直說在結婚前

就已經有徵兆了，但是她不甘心所以選擇結婚，後來又因為有我們。我真的從小就不知道聽過多少次，她跟我講這些真的太多了，一直在我心裡面是壓力，他們都沒有察覺到。我那時候還去做心理輔導，也沒跟他們講，我沒辦法承受那麼多他們的情緒，也沒有辦法演戲吧！

小徐　他們都不知道妳去做心理輔導？弟弟也不知道？

哭泣女孩　對，不知道，統統都不知道。

小徐　是學校的嗎？還是精神科？

哭泣女孩　一開始是學校的，因為我真的沒有辦法，我有一、兩個朋友知道，所以最後就帶我去做諮商啊什麼的，多少有點幫助吧！有人可以講。其實我不太會表達我的情緒，不太會講自己的事情，哭也不太會在別人面前，很壓抑的一個人。

小徐　那妳自己在房間的時候有哭到崩潰嗎？

哭泣女孩　會，會崩潰到哭，我上一次也是停不下來，他們都走了，我離開家門之後，就一路哭到左營高鐵站吧！哭到上車、哭到站務人員想要來關心我，後來就忍下來了。

小徐　他們怕妳跳軌嗎？

哭泣女孩　哈哈，就是很尷尬，大部分的人可能覺得我很愛笑，覺得我應該是蠻樂觀的人，我也希望我給人家的感覺是這樣，可是其實我好像不是。

63

哭泣女孩　可能我看起來很樂觀，但我還是會作最

壞的打算，就是，我就問我媽說：「媽，媽，我漂亮嗎？」我問她說我真的漂亮嗎？我是不是不夠漂亮，所以，賣家才不會用我？

因為，跟我同期出道的model她們都有很好的際遇，像可青啊，還有後來出現的model她們短短時間內就是很有人氣什麼。我有時候會很羨慕她們身材很好、很漂亮什麼的，可是，我會想要試試看不想要那麼快放棄，是因為之前遇到很多人她們都跟我說，不管是攝影師還是攝影助理，還是化妝師、經紀人，那些朋友都會跟我說我很特別、我姿勢很好、我很適合，可是，我這樣會不會太自負啦？就只是被誇獎一下，就覺得好像自己真的適合。

如果我想紅也是因為想要讓媽媽看到我，我想要實現她的願望，就是她想要跟她朋友走在路上，很驕傲很炫耀很跩的說：「欸！那就是我女兒啦！我女兒在上面啦！」然後，她朋友一定會張大嘴巴說：「妳女兒好好喔可以這樣子」什麼的，對呀我就是想要滿足我媽媽，因為，她真的很辛苦，她其實可以很幸福過完前半生的。她有很多追求者，可是她遇到我爸爸，婚姻是墳墓啊，就葬送一些別的機會，可能可以遇到更好的人。但是如果遇到別人就沒有我啦，可是……我還是希望她是可以遇到更好的人，沒有我沒關係，因為，一個漂漂亮亮的女生的婚姻是這樣，讓人覺得很可惜。我想要看她幸福，她身體又那麼不好，有時候吵架，我會很怕她會突然就是……我會很不能接受她突然離開我，她是我這輩子最重要的人。

我應該有心臟病，感覺是遺傳，常常會不舒服。我希望她的症狀可以到我身上，反正我這麼年輕，

她後半生就可以很健康很舒服的去享受，不要那麼常常哪裡痛哪裡難受什麼的，我看了真的覺得……分給我，拜託分給我，我不想要她自己那樣不舒服，她又捨不得花錢去做健康檢查，想要把好的留給小孩子用，不要花在自己身上，我就會很想要幫她做什麼。我有時候甚至想說，讓她健康，然後我不健康一點，這樣剛好可能活到八、九十歲她要去天堂了，我不健康所以我可以隔沒多久就跟她去天堂，因為我真的不能想像如果她在我還活著的時候就走了，那我剩下來的幾十年要怎麼過？我沒辦法想像我只能靠回憶她支撐自己過每天……呵，我好像講太多了。

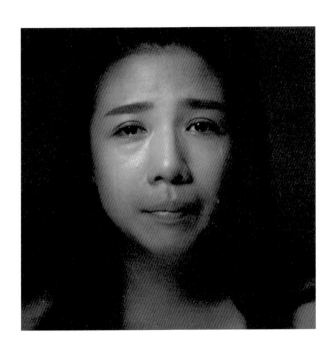

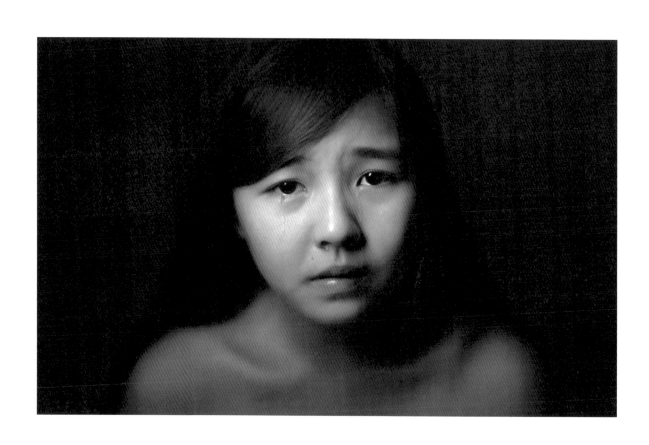

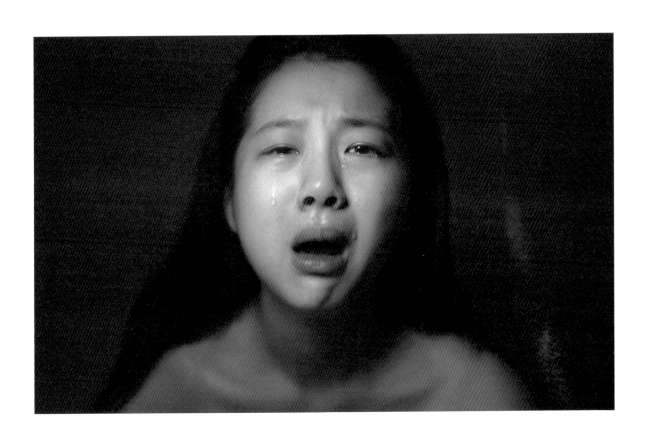

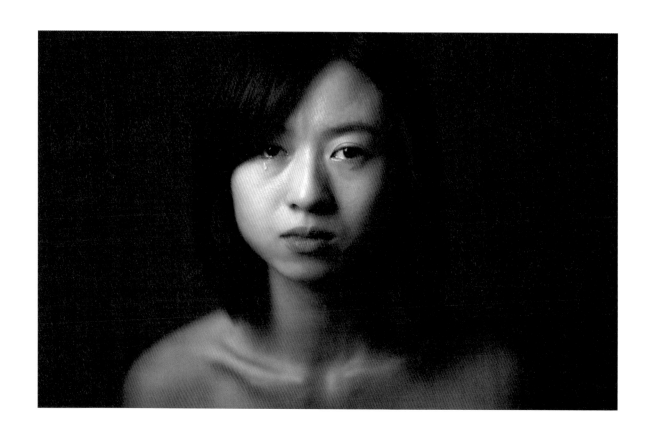

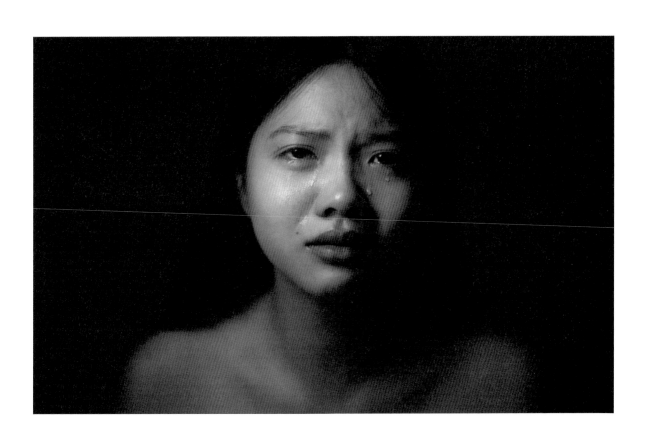

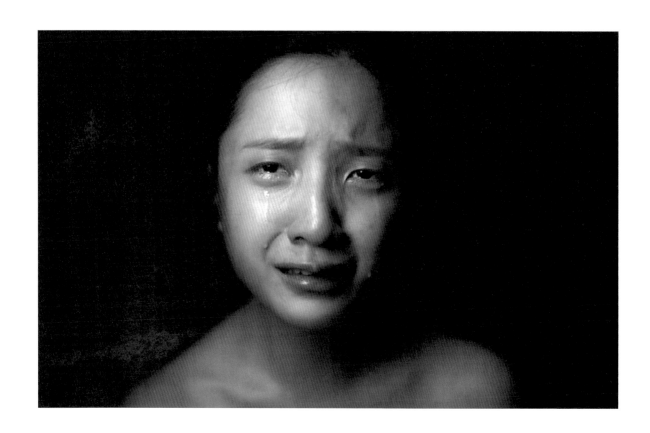

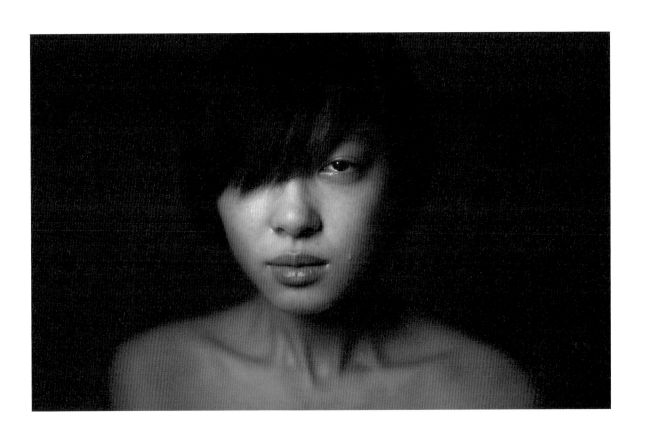

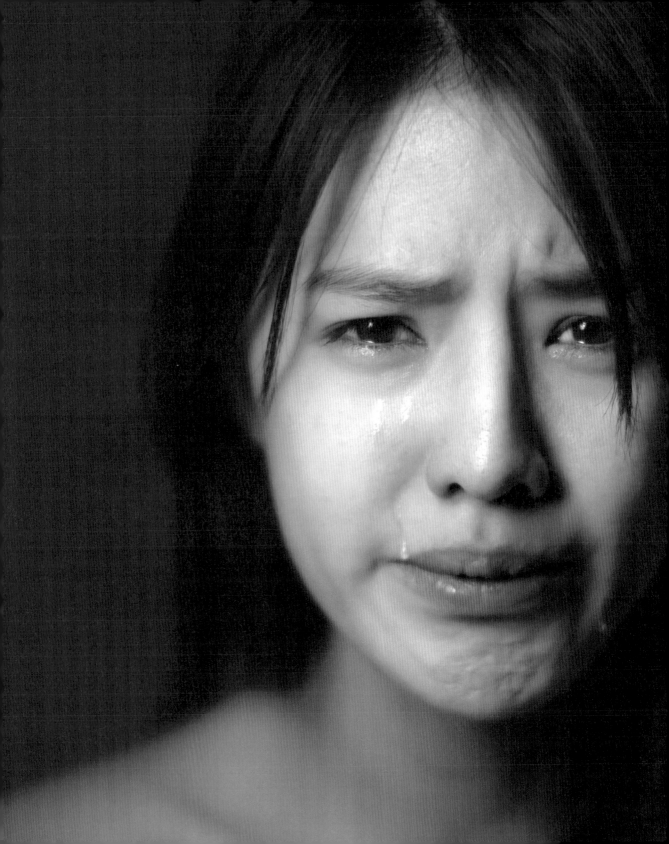

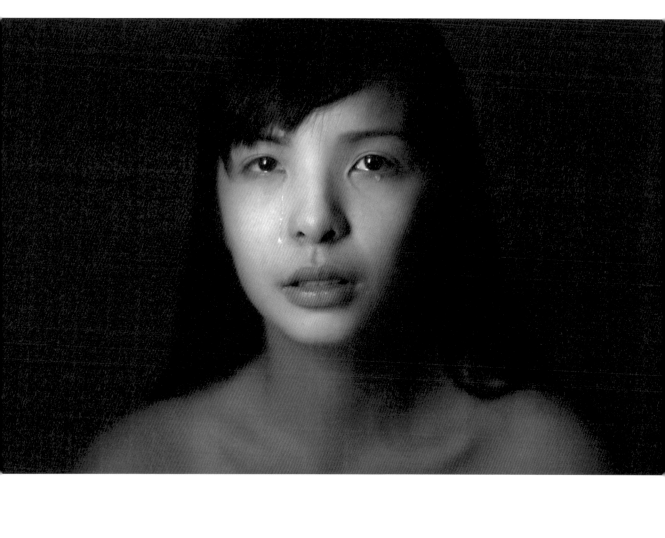

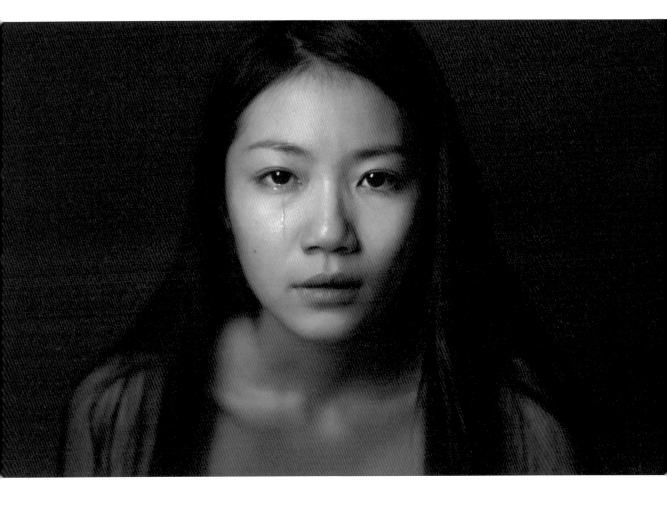

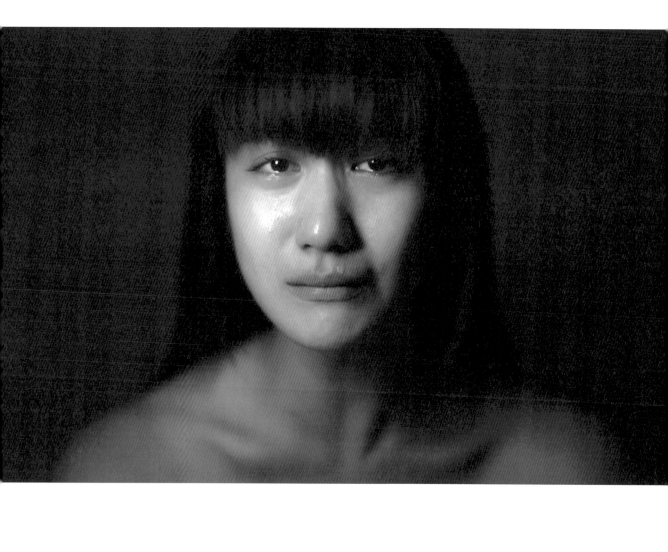

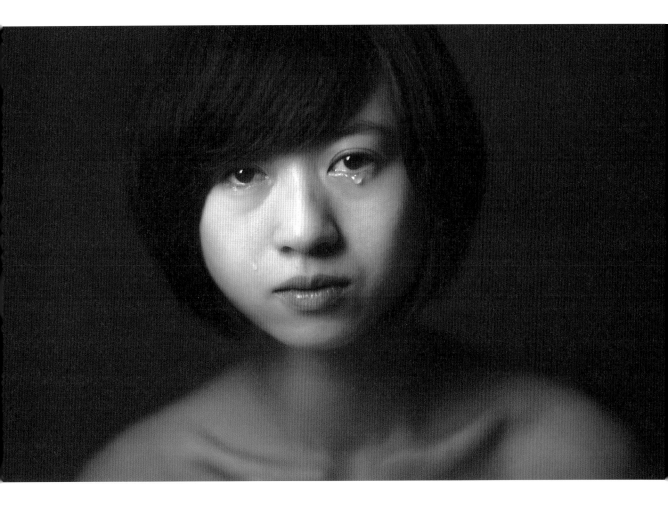

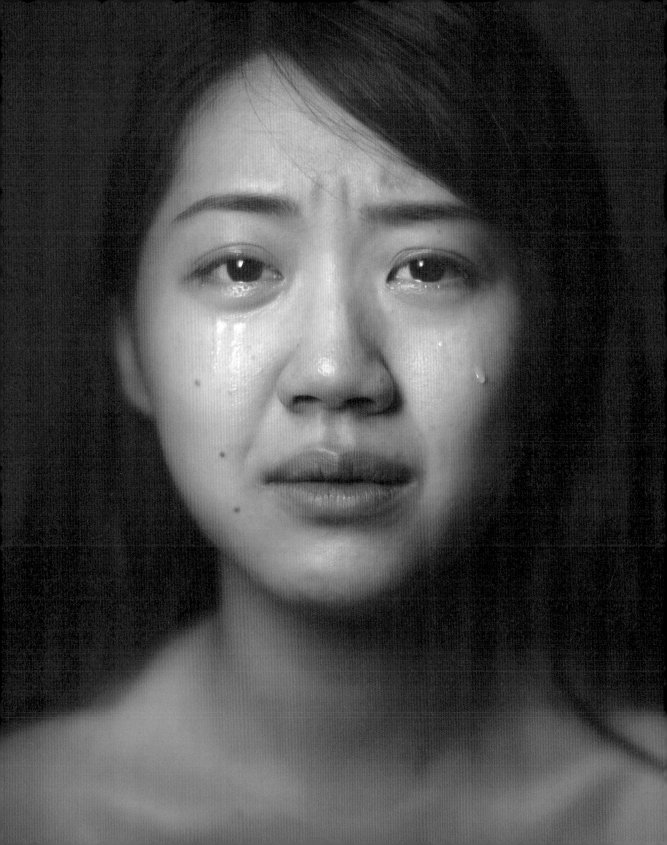

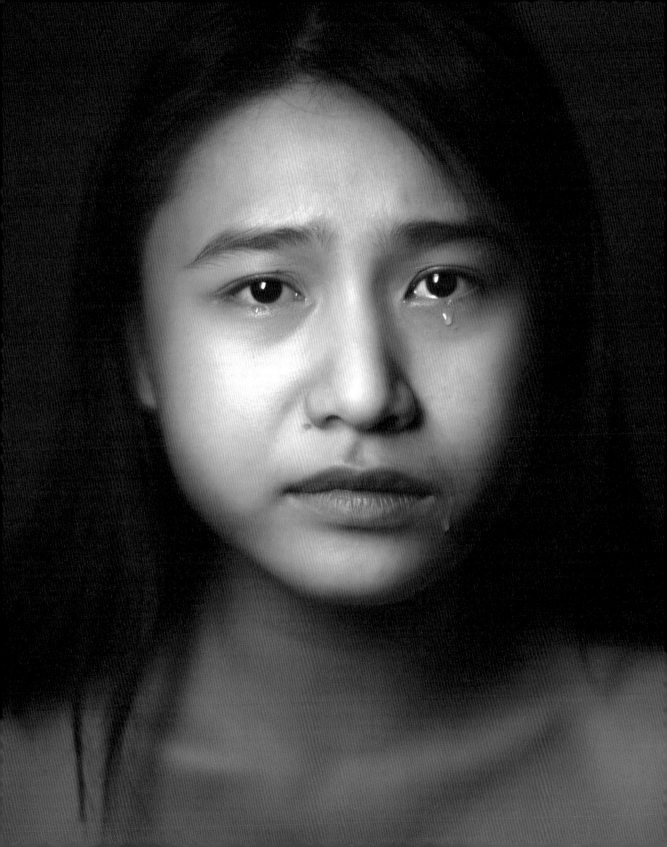

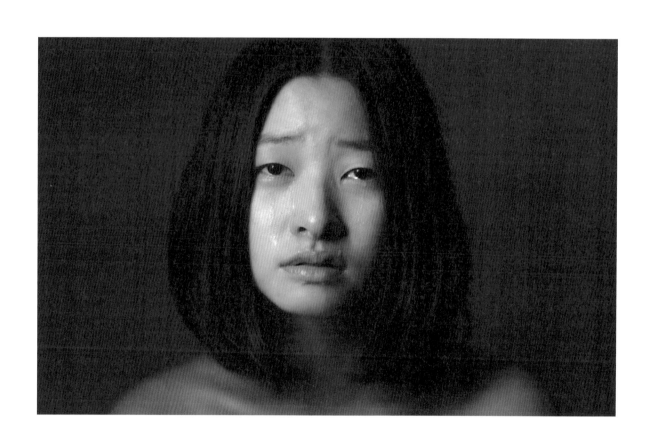

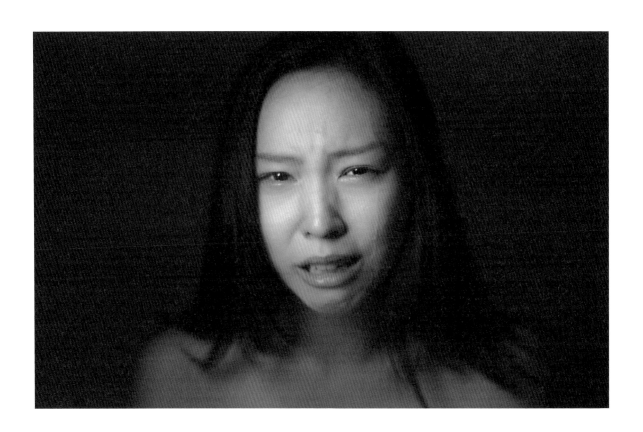

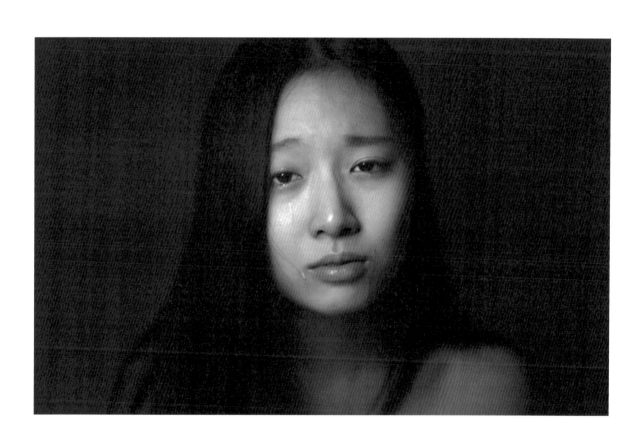

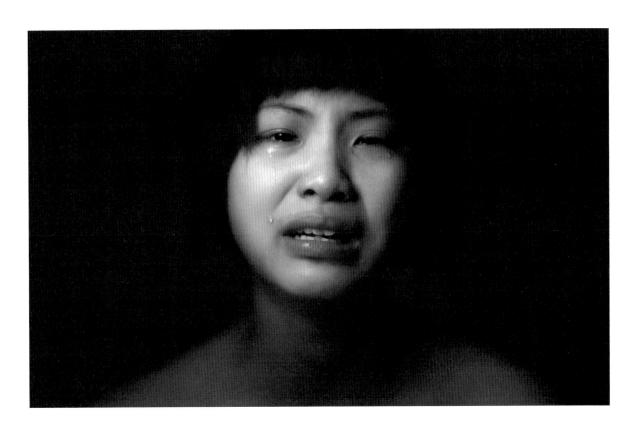

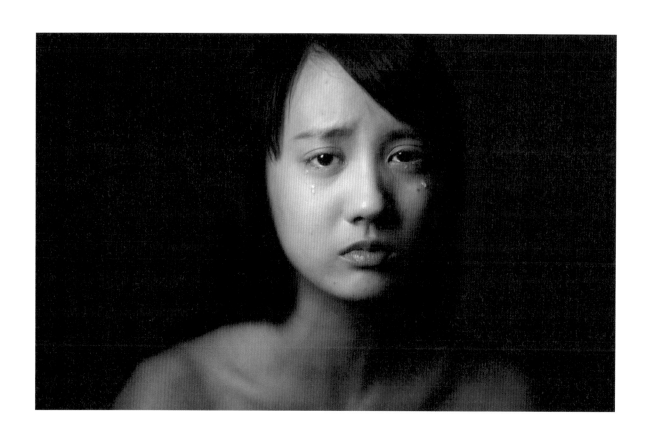

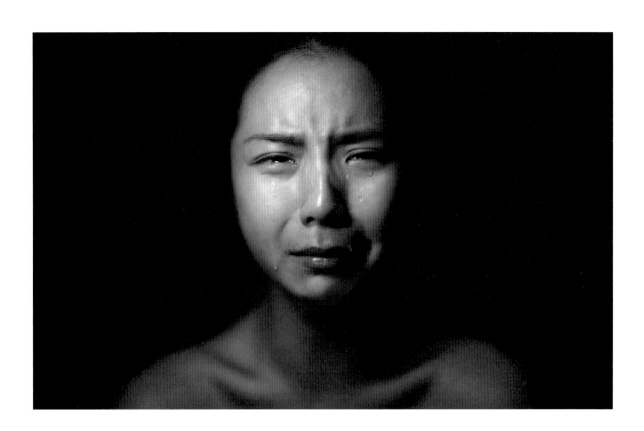

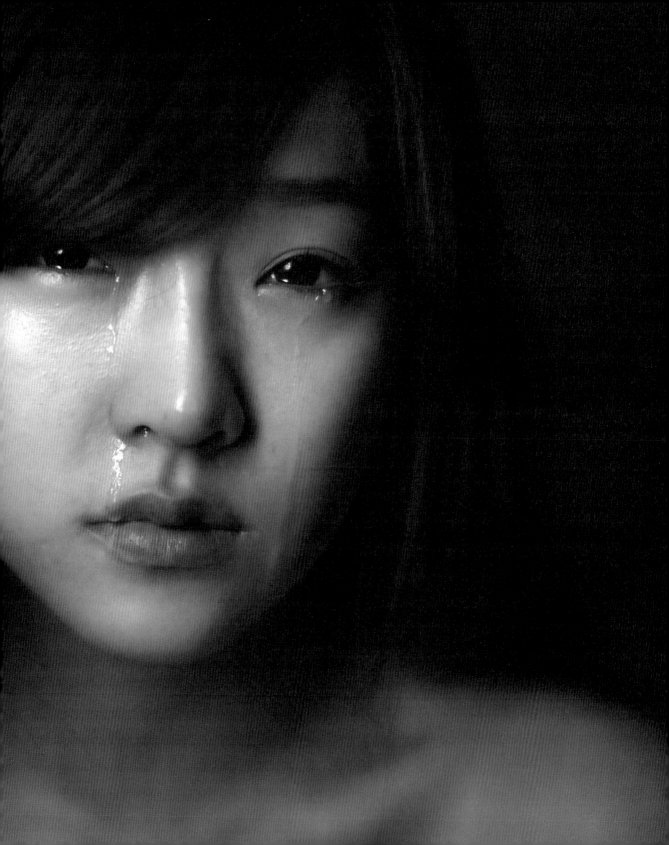

64

哭泣女孩 我爸媽在我很小的時候就離婚了。我爸搬出去之後，家裡的經濟重擔都落到我媽身上，讓她變成一個很堅強的人。從原本財務亂七八糟到現在自己理財投資，給我們很好的生活。我國中的時候，因為姊姊出國念書，家裡剩下我跟媽媽相依為命，那時正好是青春期，我突然不知道怎麼跟我媽相處，加上學校老師很喜歡我，有時放學我會留下來幫她們登記成績或做一些雜事，就比較晚回家。有一天回家，看到我媽很生氣的把我桌上的 CD 和書都丟到地上，問我為什麼這麼喜歡在外面不回家？是不是很討厭她？那時候我完全不知道要怎麼回應。我知道我很愛她，但跟她的相處變成很彆扭的事情。而且我也不太會表達自己的感情，所以當下我很白痴的沒有反駁，好像默認自己討厭她。之後幾天我們完全沒講話，我也很難過，但那時候就是不知道怎麼主動關心她或跟她聊天。現在雖然我們感情很好，也沒有再提起當時發生的事情，但我想到還是會很後悔，覺得自己怎麼可以這樣傷害她？

去年我外公生病過世，對我們家族來說是一個很重要的轉捩點。我們家都是不太會表達情感而且很強悍的人，但那時候我第一次看到平常這麼堅強的媽媽、阿姨、舅舅們脆弱的樣子。他們一直很後悔，當初外公在中風住院前兩天才到公司找過他們聊天，那時他們也沒有好好陪他，沒想到就是最後一次跟外公相處。每天我們大家聚在一起，就會看到他們不斷自責和哭泣。

外公過世後，我們在他的遺物中發現很多日記本，我們才知道外公常常說沒錢，其實是因為他喜歡熱鬧，所以把錢都花在回大陸探親時跟朋友一起吃飯，對自己卻非常節省。每年過年他都會自己去買一件便宜的新衣服，因為他還有過年要穿新衣團聚的觀念。但我們根本從來沒有注意過。有時候他可能一天只吃一、兩餐也沒有說，這些事情我們都是在他離開後才從日記本裡面看到的。

65

哭泣女孩 唉，大二那年，我外公生病走了。其實坦白講，我跟外公沒有那麼親，但是，那是我第一次看到一個活生生的人冰冷的躺在那裡。很難過。後來隔不到半年，最疼我的奶奶也走了，也是生病。

那一陣子為了學校要演出很忙，有一天不知道為什麼，忽然學校那邊說不用排練，我就說好、那就抽空去加護病房看奶奶。然後，到隔天，我去學校的時候就說要拔管了，就聽到奶奶真的走了。然後，我記得奶奶頭七那天還是我演出當天，我演完立即就趕回去，就是要念經。而且我記得要趕回去的時候，學校的人要求我要留下來排練，我說我很怕沒有辦法趕上奶奶最後一面，因為他們念完經可能就要把她推進去火化了。我記得我的一個朋友，他當下就騙我說他要去哪裡哪裡找他朋友，其實是想要騎車把我從板橋載回木柵。他當天載我回家後

就一個人趕回去排練，還叫其他人不要告訴我。我覺得奶奶的走對我打擊很大，除了奶奶真的很親之外，也因為是半年之內，第二個親人離開的關係。

就是生病。之前真的是來不及孝敬她，而且我覺得奶奶給我的影響很大，她很像台灣女人的縮影，一生為家庭奉獻，可能沒享受什麼大富大貴，最後走的時候身上是插滿管子的。那個畫面很辛苦也很難過。後來隔不到半年，媽媽的老闆也過世，他對我們來講就是從小看到大的長輩，也很親，突如其來的過世也代表媽媽就失業了。我們家是單親，都是靠媽媽在養我和哥哥，因為這樣突如其來的意外、她也很難找到工作，所以就變成我要出去工作。我完全沒有時間害怕會不會不習慣。剛開始工作的時候，我不覺得累、但是很辛苦，好幾次都會很緊繃，比如說白天上班、晚上上課，回家只能睡那一點時間，然後在上班的時候還要擔心媽媽的情緒不穩定什麼的，也受到家裡要拿錢的壓力。坦白說剛上班就是去年這時候，在辦公室很常會跟同事說去上廁所，其實是在裡面一直哭一直哭，壓力真的很大。然後同一年，我的小舅舅也是因為自己的事情跳橋自殺。

所以這兩年讓我對生命這件事情真的就是看很開了。一開始會怕自己活的時間來不及完成很多事情，有陣子比較悲傷的想法，就覺得說，人來到這個世上最終都會死掉，那為什麼我還要這麼努力？我覺得家裡的事情其實已經影響我很深很深，當然我知道這是一種學習，但是我一直都很希望有個人可以保護我，讓我至少不用裝個樣子在外面好像是很堅強，什麼事都不怕，很有想法很有主見的女

生，可是……前陣子也是被甩了。

小徐　可是妳不是說沒有在一起嗎？

哭泣女孩　是沒有在一起啊，可是就很像情侶。我的「沒有在一起」是「我們在一起嗎？」女生是這樣問，可是在男生的角度應該是不算在一起，可能就幾個月這樣子。

其實跟那個男生走近之前，就已經聽過說他跟別人也走很近。可是我選擇不去打聽仔細，那時候的想法是覺得說他一定知道。我很清楚自己的定位在哪，我不是很愛玩的人，所以我覺得他可以跟我相處，如果他知道我是真的很想要穩定的交往的話，或許他會改變心意，或許他會自己收起他外面那些東西。

小徐　怎麼認識的啊？

哭泣女孩　其實算是朋友的朋友，從 Facebook 聊起。我覺得跟他在一起很有安全感，跟他分手之後，我覺得最難過是你還會想起那些很快樂的事情，反而不是他對我差的時候。後來，反正就不了了之了，沒有再跟我聯絡。

那時候畢業製作要演出三天，我為了演出，怕影響到自己的情緒，從他不理我的那天開始，我也決定不理他一個禮拜。後來，我朋友說有問到，確定他那一陣子是腳踏兩條船，其中一個是我。我不知道欸……明明自己心理建設已經知道他是那樣的人，可是當下聽到的時候真的還是很難過，因為我覺得不管遇到多少這樣的人，我都願意這樣子對他，就是……我對每一個人絕對都是真心的。

我也會怕給對方壓力，家裡的事情會讓我自卑，因為我要負擔的事情這麼多，然後……感情的事

也是，如果一直表現得很受傷的話，男生哪敢接近妳，對不對？所以我每一段……也不能說「感情」，每段「關係」我都是很認真很努力，在裡面學到很多。我不知道為什麼每一個人都這樣子對我？會覺得是自己的問題，對談戀愛這件事情就變得很自卑了。

年，就必須要自己打，沒有辦法透過其他人，除非有驗傷證明。

鄉下人都覺得家醜不可外揚，所以她不願意去，我就一直跟她說其實我們村的另外一個女生，就很果斷的去做這些事情，可是她就是不去，所以只能夠跟她講說盡量保護好自己。

哭泣女孩　我媽很辛苦在工作，可是，我爸什麼都不用做卻什麼都有，後來愈來愈誇張，不幫就算了，反而還會動手動腳。

我媽會無意間不小心提到。她本來都不告訴我，因為我在外面讀書，她不會讓我知道她不好的，只會讓我知道好的。

我還有同父異母的兩個哥哥，對我媽媽其實很好，可是他們知道這些情況卻只會一直說「小孩子沒有辦法改變什麼」。可是我就是想要幫我媽，卻又覺得很無力，因為她自己也不想改變什麼。

小徐　一直到現在兩個都還是住在一起是不是？

哭泣女孩　嗯。

小徐　到現在都還是有發生這些事情？是喝醉酒嗎？還是？

哭泣女孩　他就是莫名其妙生氣，我們都沒辦法防。他很容易會懷疑，明明什麼都沒有做，只是去工作，可能一個簡單的舉動他就會疑神疑鬼。

小徐　是唷，妳知道家暴專線嗎？

哭泣女孩　我自己有打過，可是他們說我媽已經成

哭泣女孩　因為其實我爸已經很嚴重了，做器官捐贈的話風險會很大，我爸又不想要我們捐，他一直說我還太小捨不得叫我捐給他，他就說他會加油不要擔心，因為我跟他說我很想要他活到我結婚的時候。

小徐　最後有說什麼嗎？

哭泣女孩　我爸其實走得還滿快的，因為我們有簽放棄急救，而且我爸其實很怕侵入式治療，急救的過程會讓他很痛苦，就算救回來也可能變植物人，所以他很快一下就走了。他本來在打點滴，護士要過來換藥，我爸就突然搖了一下、眼睛突然張開，然後就過世了。

小徐　妳說他生病很久了是不是？

哭泣女孩　嗯，從我很小的時候就生病，每次進醫院我就很害怕。這次其實是病毒感染，只是沒有想到會那麼嚴重，可能身體抵抗力本來就弱，癌症病患病毒感染都會很嚴重。

我本來就知道這一天會來，我媽一直叫我要做好心理準備，可是我沒有想過會這麼快。那時候我爸

住了快要兩個月，兩個禮拜之前其實他也有住了一個月，當時出院他就很想要跟我們一起去看電影。他又進醫院的那天其實本來是要跟我們一起去看電影的，但是他就突然發燒了。待在醫院的時候他就一直惦記著說想要趕快回家帶我去看電影。

小徐　妳還記得妳本來要看哪一部電影嗎？

哭泣女孩　《侏儸紀公園》。

　　我之前有認識算是會通靈的人吧，我去他們店裡。他不知道我發生的事情，可是他看到我爸爸在我後面，就是我爸可能有一些話想要透過他告訴我。因為辦後事的時候我哥跟我媽一直吵架，他就跟我說我爸希望哥哥不要再跟我媽吵架，要好好照顧她，然後他說我爸在我後面抱了我一下……。

　　我覺得火化的過程是最痛苦的，進去了還要說什麼「火來了趕快逃」，真的太痛苦了。要去撿骨的時候我也覺得很可怕，因為我沒有想到人的骨頭就這樣，你活了一輩子然後就這樣，我就覺得我爸這輩子這麼辛苦，因為生病都沒出國過什麼的，都讓我們出去玩可是自己什麼都沒有做，他內心一定很悔恨吧？後來我們去翻我爸的日記，上面有寫一句「兩萬個後悔」，我跟我媽看到真的是沒辦法忍，就一直哭，覺得我爸這輩子內心一定都一直很煎熬。

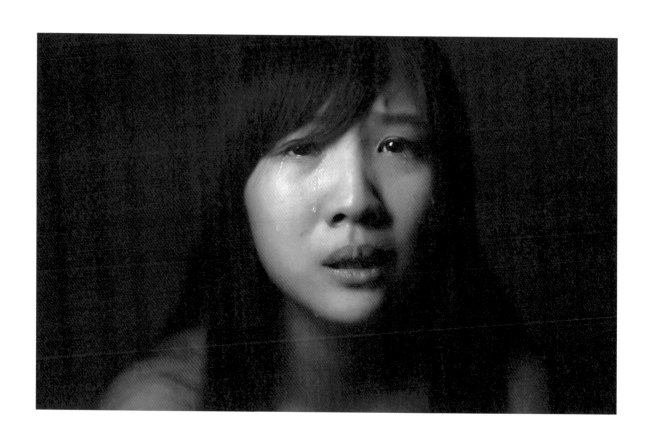

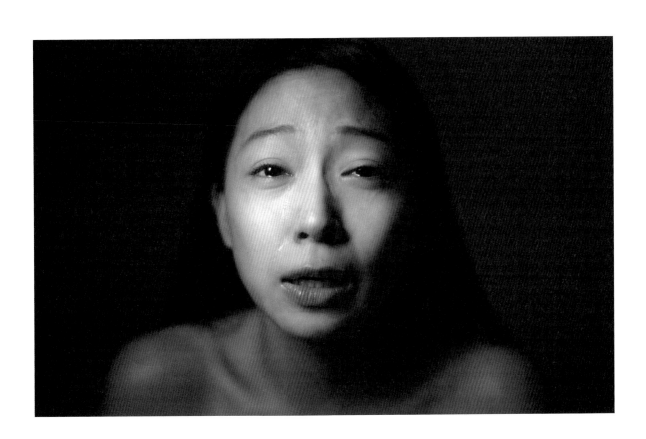

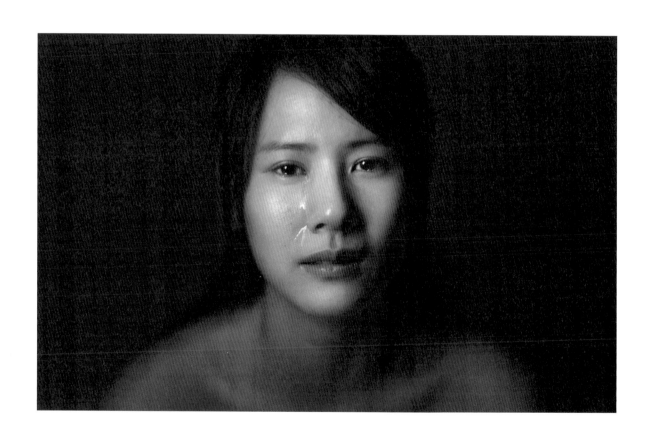

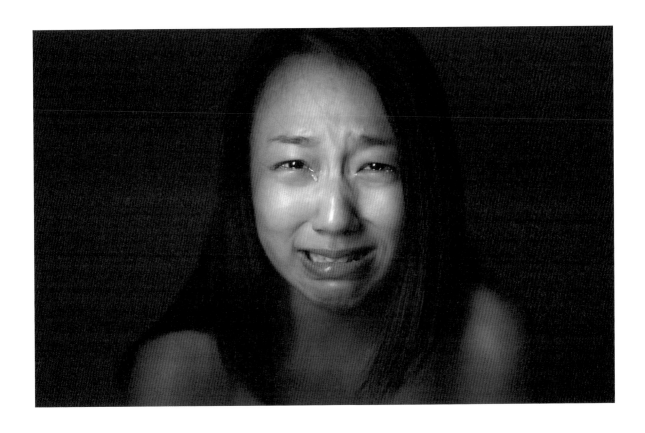

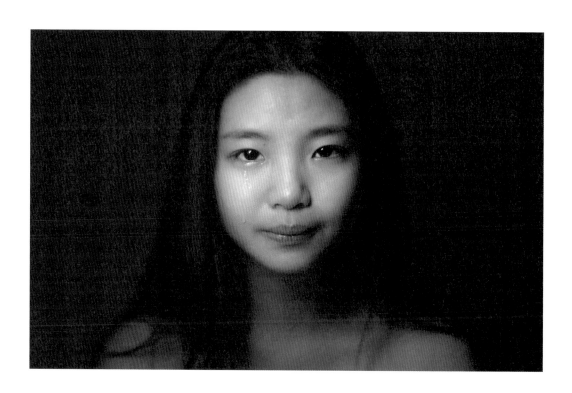

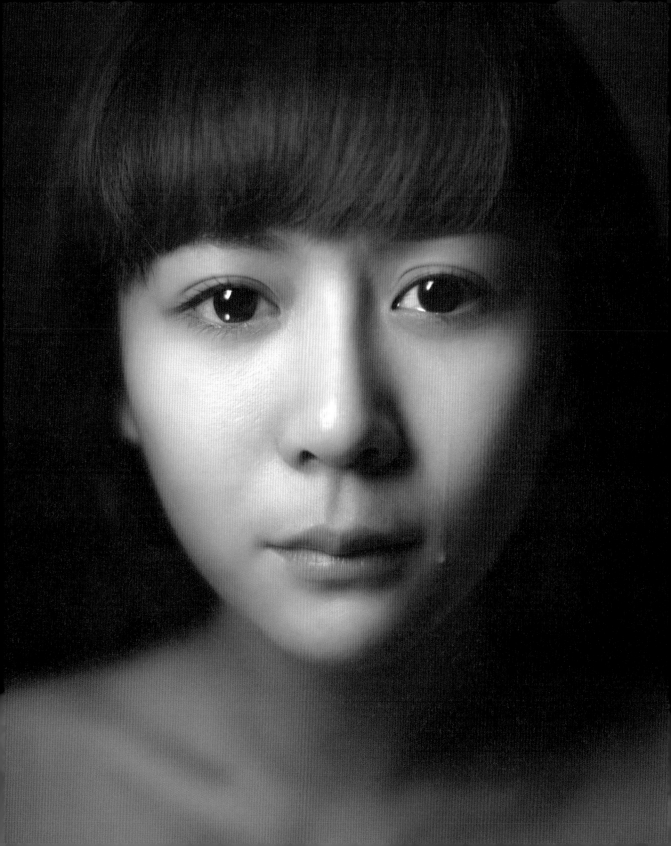

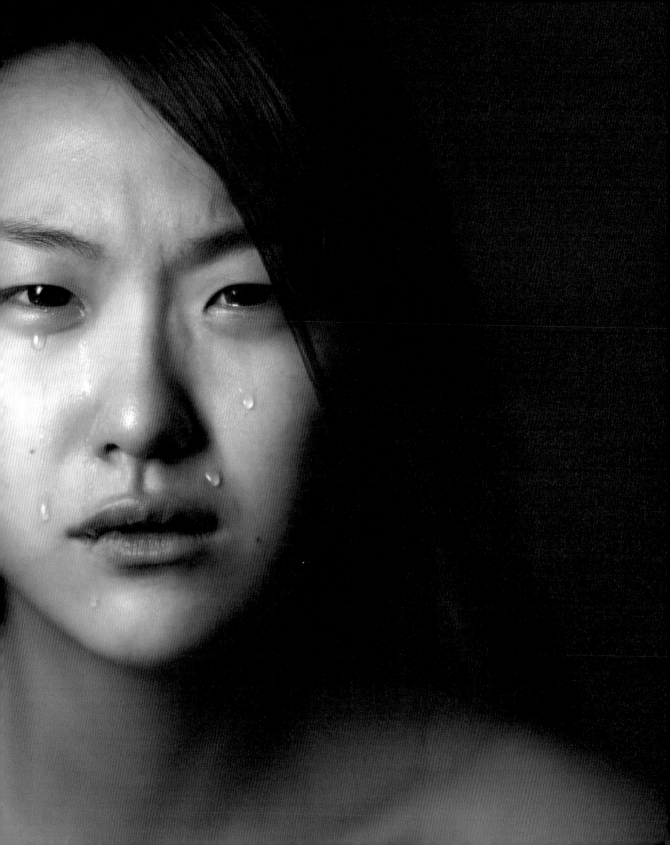

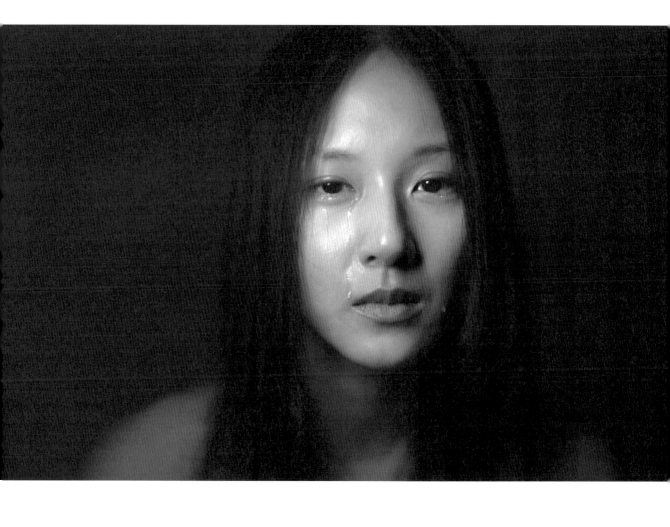

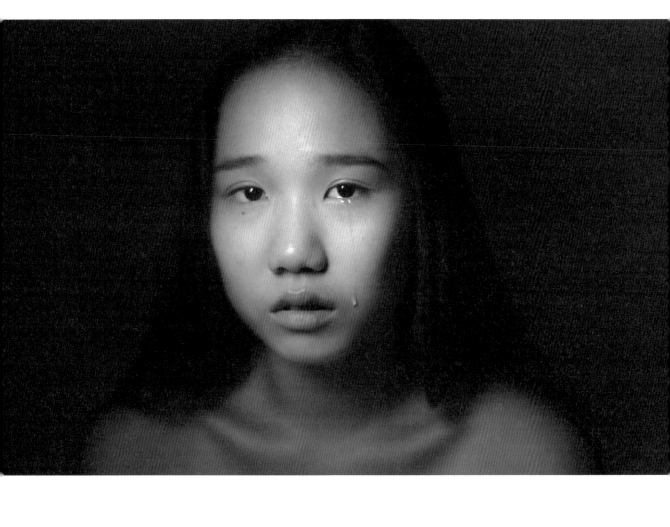

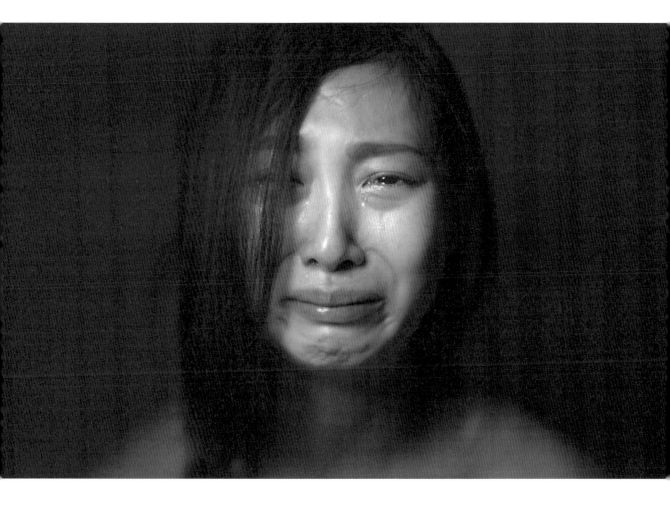

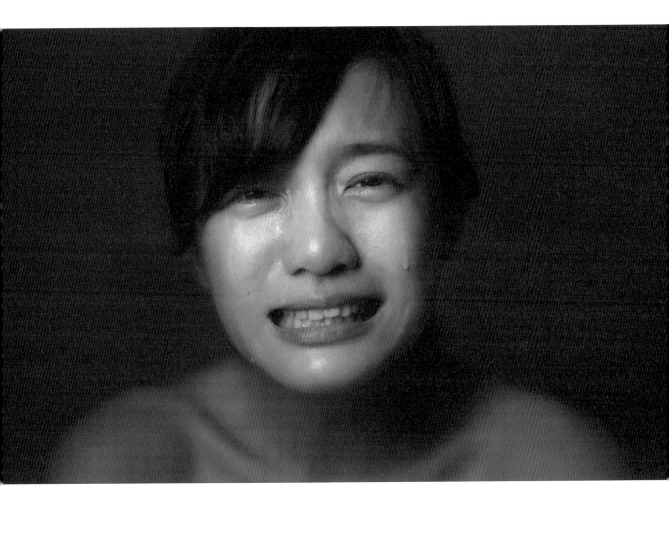

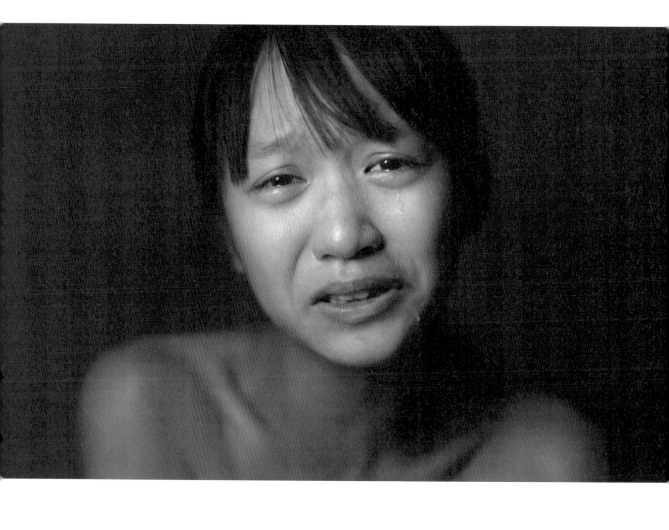

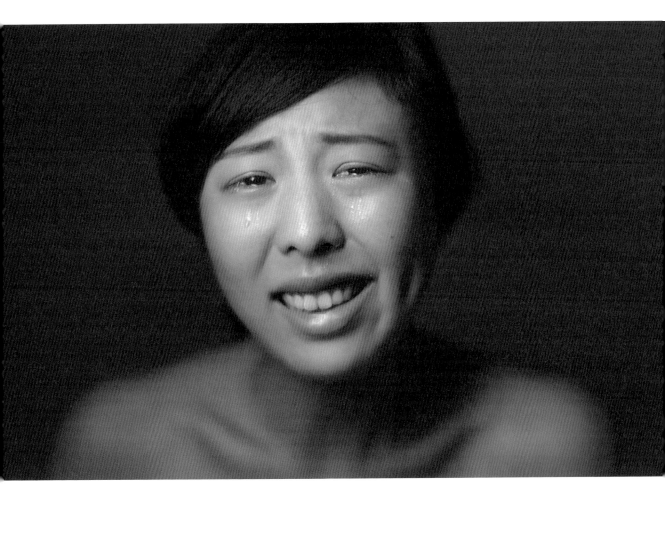

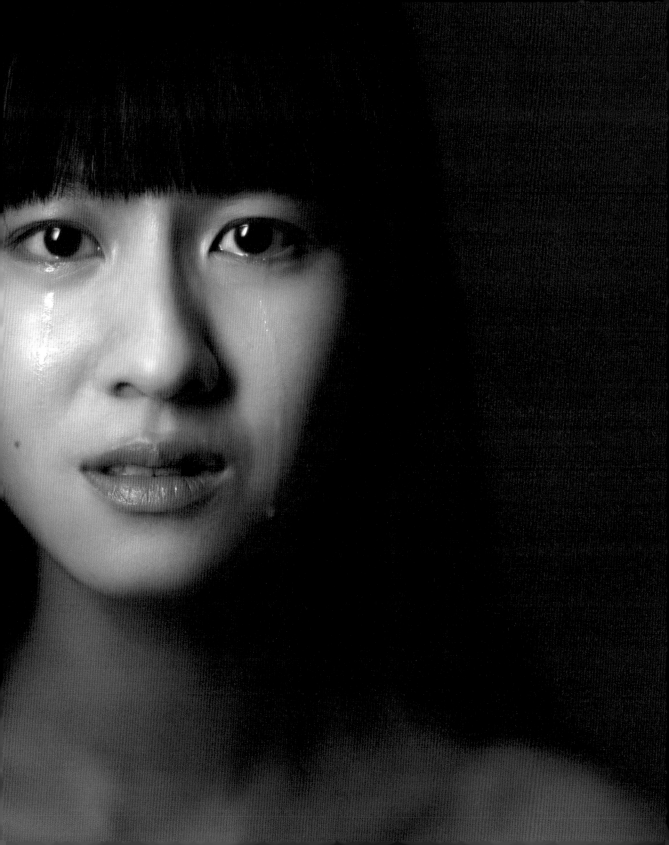

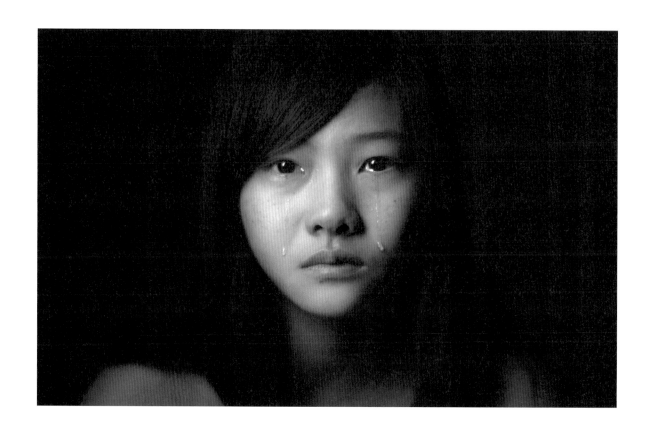

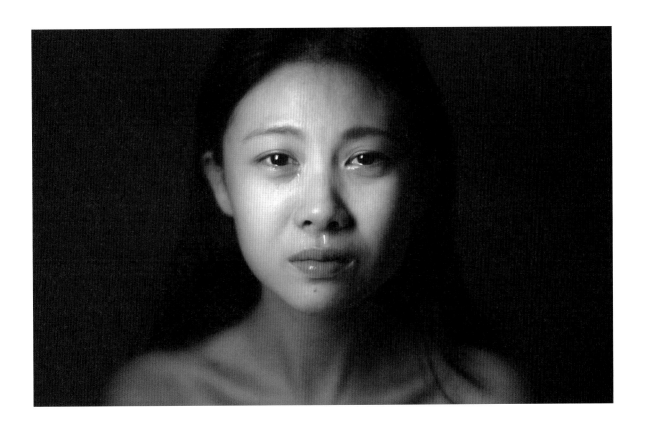

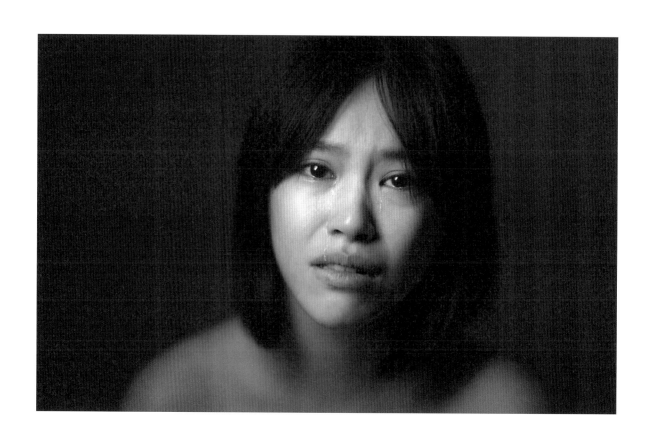

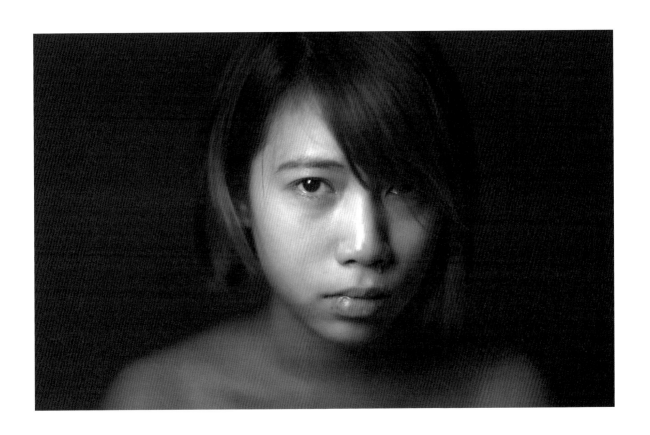

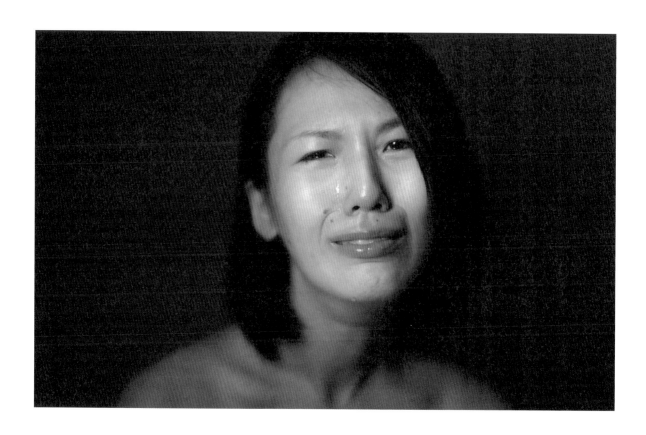

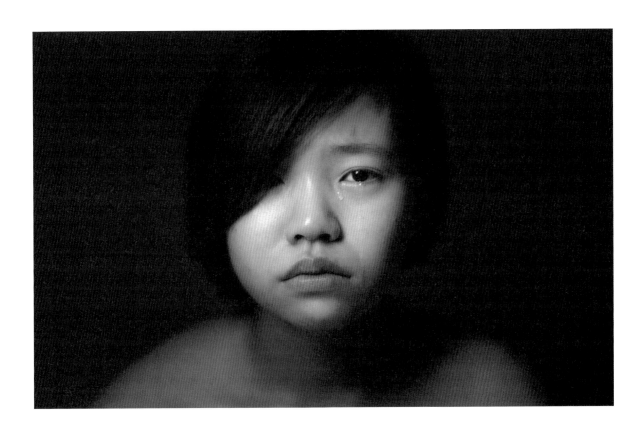

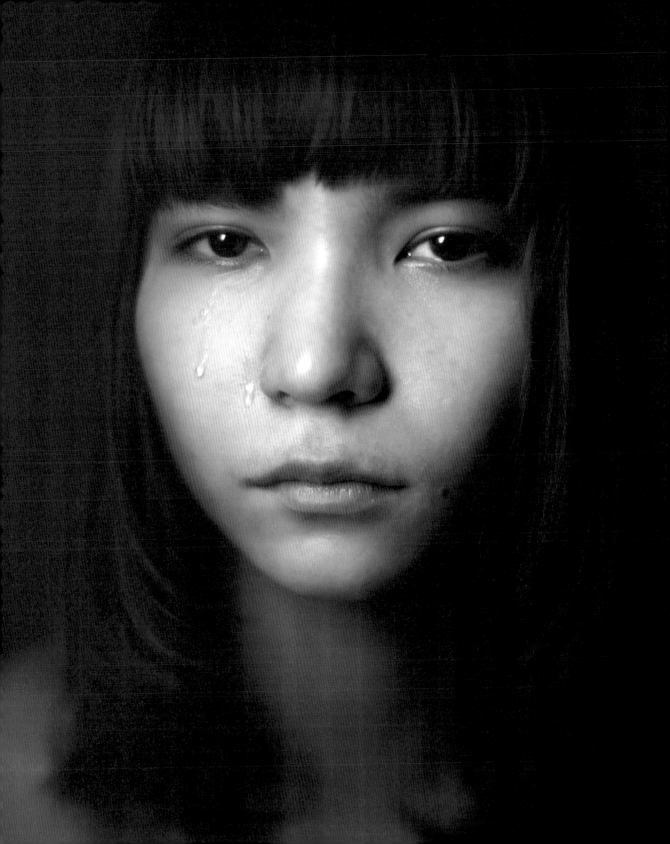

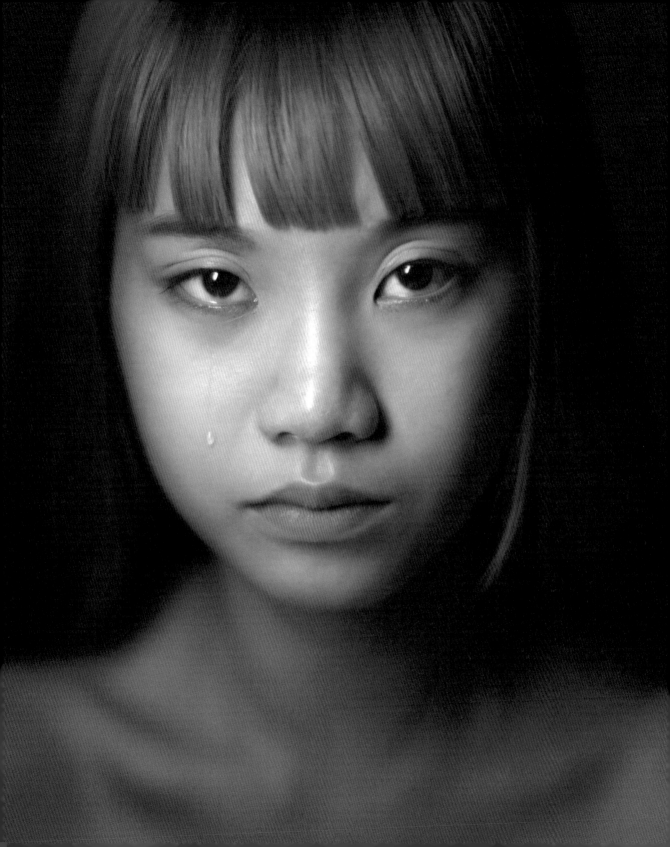

68

哭泣女孩 過年的時候去看我爸，帶他去大潤發買東西什麼的。他說他眼鏡壞掉了，我就去幫他配了一副，然後他戴著眼鏡就很高興啊──又看看自己的手錶，我看了一下說「你手錶停了耶」，他就說「嗯」。他就是想要戴著。他覺得在療養院沒有家人陪伴他，女兒不孝，把他送進去就不理了，可是我無能為力，我沒辦法一個人照顧他。

小徐 那個錶對他來說是？

哭泣女孩 不是重要的，他只是想要戴著，就是像正常人一樣，有隻錶可以戴，有好的東西可以放身上，這樣，然後，沒了。

小徐 那畫面都出來了，當下妳的感受一定非常矛盾。

哭泣女孩 他喝酒後都會傷害自己，有過兩次，很恐怖。他現在在裡面還滿安全的，至少不會接到電話說「妳爸自殺了」。

小徐 其實最糟糕的是這狀況還要很久，是不是？

哭泣女孩 對，就是覺得他應該會在裡面一輩子。真的是很恐怖的一件事情。

69

哭泣女孩 嗯……小學吧！就是單親然後……爸爸在很小的時候就沒有照顧我們了，我跟哥哥和媽媽搬到山上去住，三個人生活在一起，可能兩、三年爸爸才會回來看我們這樣。一直都覺得還好，可是，有一次爸爸突然說要給我一些衣服，我很開心的收下，那時候也還蠻小，大概國小的時候。有一天媽媽載我，然後她就在車上一直哭，我才知道爸爸其實是拿他外面女朋友不要的衣服給我穿，媽媽就覺得：他到底把我們當什麼？

現在也長大了，所以覺得以前的事情沒關係。媽媽現在也再婚，爸爸現在可能也老了，就是擔任照顧我們的責任。現在就是跟爸爸住在一起，媽媽就跟他現在的老公在一起。然後……不知道，現在雖然感情很好可是有些事情就是會一直在心裡面就是有一點……嘖……就是一些汙點……呵呵……每次想到就會很難過，可是爸爸現在也很努力工作，讓我們可以過得更好，所以就覺得……過去的事情就過去了，也想好好的跟他一起生活。

70

哭泣女孩 阿嬤她生病很久，她很不堅強，不喜歡運動，所以她的身體只會更差。我們常常罵她，不管是爸爸、媽媽或是我，我們都會一直罵她，她想吃的東西我們自己都覺得是為她好，所以不給她吃。

可是我們都忽略了，她只是像小孩子一樣想吃東西，然後，她走的那天，也很孤單的一個人走了。我都沒有看到她最後一面，到現在都覺得很遺憾。

71

哭泣女孩　我媽算是我一個很貼近的朋友，挺像一個朋友的。她在我高中時就鼓勵我去談戀愛，在所有家長都阻攔時，她說妳去學著怎麼愛別人，去包容別人，好好學一下怎麼去愛一個人。當然她會教導提醒什麼事該做，什麼不該做，就是一個非常好的媽媽。我媽現在就會跟我說：「愛情本來就是緣份，女生還是要自立起來，還是那句老話，不管是在什麼時候什麼地點，還是要自強。不但要有獨立的經濟，還要有獨立的思想。」嗯，我很喜歡這些話。

72

哭泣女孩　我記得以前很喜歡爬到爺爺的身上，然後一直問他：「你到底最最最最疼的孫子是哪一個？」只要他說：「是妳是妳。」我就會很開心。

我還記得有一次，從幼稚園回家，爺爺很神祕的來接我，說回家有很好玩的東西給你看，我就很期待啊。我們家住在一樓，有隻鴿子跑來吃東西，不小心飛到我們家，爺爺就把牠關在客廳。他只是為了等我回家，讓我看那隻鴿子。他就像爸爸媽媽一樣照顧我啊，然後……我記得……還有一次也是很小，他很喜歡晚上凌晨爬起來吃宵夜，一次也是他去夜市沒跟我講，被我發現他要出門，我就很緊張的跑起來要去追他，趕快穿上鞋然後在他後面一直

跑一直跑。

爺爺沒有看到我，他騎摩托車一直走一直走，我記得跑了很遠、過了一條巷子，我一直哭，爺爺因為年紀大沒有聽到，騎了很久才有人跟他說你孫子怎麼在後面一直跑，才發現我在後面。然後他就……他就很捨不得啊，把我抱起來說他沒有看到我啊。我一直哭，因為我很怕爺爺不見……然後……那一天他就帶我去夜市，買了很多綁頭髮的蝴蝶結給我。

73

哭泣女孩　有次我陪著阿嬤去安養院找失智症的阿公，他見到她的第一眼就哭了。他說：「為什麼我會在這裡？帶我回家好不好？」那個畫面我想我這輩子都忘不了，心痛到極致，他們倆個抱在一起哭，我在旁邊看了眼淚沒停過。

74

哭泣女孩　我媽是做美髮的，我爸一直沒有工作，以前都是媽媽幫人家洗頭養家。我姊很叛逆，她國二時就翹家沒有回來，都是媽媽在支撐家裡，後來姊姊才回來幫忙照顧家裡。

在我生命當中，對我最重要的就是姊姊。她從我國中開始養我到高中，我大學重考一年，那一年我是去考警專跟大學。警專是姊姊想要我去考的，

因為她覺得那是鐵飯碗，以後會有很好的收入之類的。我是硬著頭皮去的，姊姊想要我就去，因為我很尊重我姊姊，雖然最後還是沒有考上。加上那時候跟前男友分手，我們是去年三月吵架吵到五月初分手的，他那時候就是跟別人有曖昧問題，後來就分手了。我就跟姊姊說，我想去台北念書，我一毛錢都不跟妳拿，她就陪我來台北弄房子啊一些有的沒的。最後我就考上想念的輔大。

小徐　姊姊為什麼突然翹家又回來啊？

哭泣女孩　因為姊姊十六歲的時候就結婚了，十七歲生完小孩就離婚，因為男方……不是很OK，她在那邊過得不好，要幫人家作牛作馬，她就覺得自己的爸爸媽媽都還沒照顧到，為什麼要照顧別人的？所以她就回到家裡幫忙。從此之後家裡的生活重擔都落在她身上。

小徐　妳們小時候很親嗎？

哭泣女孩　從她回來之後變得很親。因為她翹家之前家裡算是比較亂一點，曾經看過爸爸拿刀想要把媽媽手砍斷之類的畫面，也看過我爸打我姊、拿棒球棒示意要把她趕走，因為那時候姊姊很叛逆。之後姊姊回來幫忙時也曾經想要把爸爸趕走，可是……因為是自己爸爸嘛，最後還是讓他留在家裡。現在比較好了，他會開始幫忙做點家事，但還是沒有工作。

哭泣女孩　沒有啦就家裡小狗最近離開，看到你家的貓就有點想到，覺得很難受，難過的其實是「無法對離開的人好好說再見」。

小徐　所以妳不在牠旁邊嗎？

哭泣女孩　在。因為這隻小狗是我爸帶回來的，但我爸過世的時候我並沒有好好地跟他說再見，當時正在跟他冷戰，他就在那段時間離開了。

　　牠是我爸留下的最後一樣東西，前幾個月把牠送走了，等於我爸留下來的所有事物都完全離開我了。雖然他已經過世三年，我的情緒一直在慢慢地收拾，狗狗離開時才有一種完全跟爸爸道別的感覺。

哭泣女孩　三年前我剛畢業的時候，我爸爸有癌症，是腦癌。我當時本來做電影美術的工作，做了半年以後就因為這樣沒有在工作了，在陪他……就是一直一直的。因為他的腫瘤很近腦袋，很多次醫生都說是不可以徹底的切除這樣的。就差不多在一年中，從很好的一個人，變成躺在床上不能出去。然後，我記得，有一次，我爸爸就一直躺在床上，房間有個窗戶，他就一直躺在床上看著外面，在看那些船啊什麼的……因為我家旁邊有一片海，他可以看到船。

　　最後一次我見他，是他從家要出發到醫院。然後我們……嗯……因為他已經很虛弱了，然後我跟我媽就一起說：「爸，我們要走了。」但是他就拉著床，不想走。我覺得那一次，他好像是知道自己是最後一次待在他的房間，沒有很想要走的樣子，我

很記得那一個畫面。

他過世以後，我一直也好像沒有什麼事的。再過半年後，就不知道為什麼很不喜歡自己。就覺得，自己不能做什麼是能讓家人，很自豪的東西。因為已經快要二十四、二十五歲，好像一直沒有做什麼很好的事情這樣，就很不喜歡自己。以前我是比較胖，比較肉肉的，然後，就開始不喜歡食東西……就很不喜歡自己的身體。好像自己的身體是唯一我可以控制的東西。然後就一直在瘦、一直在瘦……從一百三十磅降到差不多一百磅；不知道為什麼一直也沒什麼自信啊，到現在也沒有完全的好起來。但是我覺得，那是一個會一直在妳心裡的東西；只是妳讓不讓它出來而已，還有妳控不控制到它。

小徐　憂鬱症？有看醫生嗎？

哭泣女孩　沒有。差不多一年以後才敢跟別人說我其實不開心，為什麼瘦了這麼多，家人都不知道，我媽都以為是因為我吃素才瘦了這麼多。她一直罵我不吃肉；但是，我沒有跟他們說我是因為這個事情。

我爸其實不是太多說話、說自己事情的人，我覺得，他走了以後，我好像是代替了他在家的位置，就是不多說事情。我好像變成了另外一個他了。

小徐　妳爸跟妳的感情好嗎？

哭泣女孩　小時候是很好。我記得，因為我上學的地方跟我住的地方比較遠，要大概五十分鐘的路程，每天六點鐘我才從上學的地方回家，但是七點多就食晚餐啦，我爸都會和我去吃豆腐花、魚丸啊，在香港我很喜歡吃這個。小時候是比較好的，但是比較大的時候我爸就很少講自己的東西。我以

為是他一直沒有很想要說，但是現在回想起……我有點明白他為什麼不說了，可能是因為以為身邊沒有人會明白，也沒有人能幫到自己吧。

小徐　妳的男朋友交很久了嗎？

哭泣女孩　沒有很久，八個月吧。

小徐　蠻短的。

哭泣女孩　蠻短的，之前的是四年，也不知道是不是沒有感情了這樣的。但他是我的家人啊，畢竟四年不是一段很短的時間。他知道我生病的事情，就一直在我身邊。有一次我到歐洲旅遊，他就寫了一封信給我。他說：「我知道我要放妳出去，妳才會自己長大。」他一直在我身邊啊，我就知道，我做什麼傷害自己的事情也會有人看著我；但他就知道，那是我要自己經歷的東西。然後，然後，我們就分手了一段時間，我也遇見了新的男朋友，他在他的 Instagram 上有一個 Post 說：「開了一個窗戶給我看外面的陽光、看外面的風景，才知道世界很大，自己也不會再這樣的……但是這好像是讓我找到了新的依賴，所以也不再需要舊的依賴了。」

小徐　所以後來這段感情，沒有什麼第三者，就是淡了？

哭泣女孩　對。但是，我還是很愛他，不過這個愛……不是那個愛。

小徐　他有新的感情嗎？

哭泣女孩　不知道耶。不過我前幾天在台南，清晨四點多就起來了。那天我夢見他有一個新的女朋友。然後，嘩……真的好像一直也覺得他會在身邊，感覺還蠻心酸的，不知道為什麼？一直都未有過這個感覺，因為我一直以為他還會在身邊啊，有

什麼事情也都可以找得到他。

小徐 分手是妳提的嗎？

哭泣女孩 對。

小徐 但是又回過頭又以為他會在身邊啊。

哭泣女孩 對……唉，自私啊，我啊，自私啊。他有新的感情也沒什麼啊，已經分手大概一年了。

小徐 蠻快妳又有新的男友，他應該有點心碎，哈。

哭泣女孩 應該會吧。

小徐 新的這個好嗎？

哭泣女孩 新的這個…不太好耶，以前的那個比較好，哈哈。

小徐 怎樣不太好啊？

哭泣女孩 嗯……好，我跟你說，因為我們是大概上年八月的時候認識的，認識了大概四個月，這四個月一直都很好。然後，突然，他跟我說分手，我那時候好像崩潰了一樣。因為他就是很白馬王子的那個狀態出現的，一直都很好，不知道為什麼突然說分手？然後我就不停的在哭啊，很想他解釋啊，一直都沒有解釋……但是過幾天，我們又回到一起了。

後來，我是上一個月才發現，因為他沒有log out他的E-mail……我看到他跟他的ex（前任）的通信。原來他那時候，十二月的時候，跟我分手幾天後就跟他的ex求婚…就是想跟她定下來的意思啊。然後，再過幾天才跟我復合，大概是不成功吧？哈……不知道男生是怎樣想的啊？

因為我想要聽他解釋，所以我們有見面，我跟他說：「你一直覺得有問題，為什麼你不講？我覺得問題是可以解決的。」因為我不知道他已經Propose（求婚）了啊，如果知道，我當然已經Bye了。當時

還沒有說，所以他就提出：「那我們再試一下吧。」

小徐 嘩……所以妳都默默的吞下來，一直到現在。

哭泣女孩 對。

小徐 妳有沒有跟他講妳知道？

哭泣女孩 我有跟他講，但是我，好像原諒了他。我沒有問得很清楚，但我有跟他說我有看到那封E-mail，然後他就跟我解釋，就說，他用了幾個月，比較長的時間才把上一段感情結束了。但是這半年也是一直很真心的對我這樣的，他已經move on（往前走）了。

小徐 妳覺得他有真心對妳嗎？

哭泣女孩 有的，我覺得。因為第一次分手的時候我是非常的相信他，但他突然說分手，那個時候真的打擊超大的，然後再跟他在一起的時候就一直的告訴自己，可能會有第二次，所以我不能太attached to him（依賴他）。所以我發現他Propose那件事，我也沒有哭耶，很奇怪是不是？是一定要哭啊，要哭得死掉那樣子，我是第一次被人提分手耶……對啊。第二次都沒有哭，不知道為什麼？就是很冷靜的跑到上海幾天，冷靜冷靜冷靜，冷靜下來想想還要不要跟這個人在一起？但最後也是跟自己說，如果真的是喜歡的話，可能是最後一次機會吧。他也有認錯的啊。

小徐 那他的ex妳是認識的嗎？

哭泣女孩 不認識耶。但是應該是一個很優秀的女生。因為她寫的那封E-mail其實是想傳給我，然後她先傳了給我男朋友。然後我男朋友應該就立即打電話給她說你不要傳這個給她。所以當我看到這個E-mail，就覺得應該就是他ex想跟我說的話。

她說：「我是他以前的女友，我不知道我要說的這件事情會不會影響到你們，但是我覺得，我們都是女生，我覺得妳應該要知道他做了什麼，但是我並沒有答應他。」這樣。

小徐　所以妳是看到那一封信？

哭泣女孩　對，就是「Draft E-mail to Charlotte」這樣的。但是她先傳了給他，然後我男朋友應該就立即Stop了這個事情。

超戲劇的……因為，我前男友，就是四年的那個，就很好人，什麼也忍受我。我不知道是不是分手以後我就好像變成了另外一個他？因為我之前一直也很內疚自己對他很差，所以再有新的人出現，就覺得我應該要對他好，不能像以前的大小姐脾氣啊的樣子。

小徐　後來妳有問他，他們在一起多久了嗎？既然他想要跟她結婚，又為什麼分手？

哭泣女孩　有問到。因為她是在美國讀Master的，已經過去一年，他們當時大約一起一年半、兩年吧。但是他們認識很久了，就十幾年前小學的時候已經認識，很久以後才再遇見、在一起。後來他遇見了我，我一開始也不知道他是有女朋友的，所以他的心態應該是想要試試看吧？就是看一看這個會不會適合，天啊……我自己也覺得我像悲劇的主角了，哈哈。

小徐　所以他都沒跟妳講他有女朋友。

哭泣女孩　沒有啊，就有一天問他，很熟很熟很曖昧的時候我就問他：「你有女朋友嗎？」他停了，停了大概五秒，就說：「有。」嘩！超尷尬的那個。然後，我說：「啊！我差不多時間要走了，

BYE～」這樣。對啊……就是超尷尬的。後來，我們有Text（文字訊息）很多，他有解釋為什麼不說啊，我又相信了。其實很恐怖，他那時候解釋一次，三個月後又要跟我解釋更多東西啊……

小徐　突然很想跟妳說，Good Luck。

哭泣女孩　是不是很想罵我「為什麼一直都那麼蠢啊！」

小徐　也不能說蠢，說不定他真的是妳的真命天子啊。

77

哭泣女孩　她就這樣一直吐一直吐，從嘔吐到吐水，從吐水到嘔血。衛生紙換成了塑膠袋，塑膠袋換成了黑色垃圾袋，到我手拿的袋子跟換袋子的速度來不及給她吐的時候，就眼睜睜的看著她傾身吐得走道全部都是噴出來的黑血。「媽，我們去醫院好不好？我們去醫院好不好？」這竟然是我對她說的最後一句話。

78

哭泣女孩　你知道老人要去世之前都會有些幻想，他已經不記得任何人，可是他記得我。他連我爸都不記得，可是他記得我。死後還留了一筆錢給我，全家連他兒子都沒有，就只有我有。所以我很怕我奶奶也會在我不在的時候離開我們。我完全不敢去想，因為我覺得不管怎樣，活著都還是有機會，不

管她現在看不到或是什麼的。

小徐　奶奶看不到已經多久啦？

哭泣女孩　快半年了。她現在完全看不到，脾氣就變超大，不像我們認識的奶奶了……我最難過的是我在她面前哭，她居然看不到，而且我那時候超不孝順的，爺爺臥病在床的時候，我為了要偷跑出去玩翹課。我是被分在升學班，我爺爺竟然打電話去給班導說他願意跟他下跪，只希望我可以留在升學班。他就是希望我可以好好的讀書。後來留的那筆錢是為了要給我讀高中用的，可是我高中卻讀得亂七八糟。我就是一個很沒有辦法實現大家願望的人，常常出紕漏。

哭泣女孩　到了現場，就看到他很努力在呼吸，很努力在撐到每個小孩都到現場，然後，等到大家都來的時候，醫生進來就開始……開死亡證明啊什麼的，可是就覺得他還有呼吸，為什麼？為什麼就這樣走了？

甚至已經到了殯儀館還覺得，他還有呼吸呀？為什麼？為什麼說他已經走了？他明明就還活著啊……

哭泣女孩　聽到這個消息是我媽媽打電話給我，我聽到她說「弟弟走了」，然後我不曉得她說的「走

了」是什麼意思？

後來我一直回撥，但因為在山上、收訊就很不好，等到我趕快下山打電話的時候聽到一個留言，是他學校的教官打來說「弟弟出車禍了請趕快跟媽媽聯絡」，那時候我完全沒有辦法相信，就是，跟我感情最好的弟弟走了！

我記得我是當天搭車、我男朋友陪著我，我們從新竹趕回來高雄已經是晚上十一點多，然後進到殯儀館去看他。可是他的樣子看起來就像只是睡著了，就……沒有什麼很大的外傷。可是後來，警察做完筆錄了，我大舅跟我男朋友有去看。我男朋友說，他雖然沒有兄弟姊妹，但是他看到照片的時候，他真的很想揍那個司機，因為他說：「妳知不知道妳弟弟在現場流了多少的血？」

然後我心裡面一直覺得，如果當時我知道他是騎摩托車去上學，有跟我爸媽講，是不是他今天就不會不見了？

是不是他今天就會還在？

哭泣女孩　阿嬤她其實行動不怎麼方便，可是我不知道她哪裡來的力氣，那時候我媽已經拉不動我爸了，我是被踹倒在地上這樣，阿嬤她居然衝去前面整個抱住我說：「這是我的孫子，你不能打！」後來我就覺得，不知道……在她過世的那陣子這些畫面全部都浮現，我就覺得我怎麼可以這麼不孝？

像我妹，她是一個很堅強的人，不怎麼哭的，

過世那天我看到她一直很想哭，在忍耐。我其實平常跟我妹感情沒有那麼好，可是我就去抱著她說：「薇薇妳就哭出來嘛！阿嬤的死妳最難過了對不對？」她哭得好慘，我第一次看到我妹哭得那麼慘，她的心真的很痛，哭到是用尖叫的那種，因為阿嬤從小最疼她，過世前也會去幫阿嬤換尿布或什麼之類。

我還記得她過世前幾天，我妹就在她 Facebook 動態打了一段說：「之前妳想吃什麼東西我都不給妳吃，現在只要妳好起來，我什麼都給妳吃。」我看了之後覺得很難過。

82

哭泣女孩　就是……他們覺得我也長大了，所以沒關係，但我每次都覺得很對不起我爸，因為其實我還滿兇的，他曾經因為我戒過菸啊什麼的。雖然說我每次都對我爸很兇，但是我每次在家裡都很想他。現在我跟我媽住在一起，沒有跟爸爸住，就只有去奶奶家才看得到我爸，我不知道為什麼住在一起的時候不會覺得爸爸特別好，可是現在分開就覺得很想他，而且都要跑到很遠的地方才能看到他，我就覺得很難過。

83

哭泣女孩　我印象很深刻是有一次只有我跟爸爸兩個人去六福村玩，雖然小的時候根本就不會記得那麼多，但是印象很深刻就是我爸的背影，因為我爸胖胖的，然後他很笨、很常被我罵，有時候會忘東忘西什麼的。

以前在讀課文的時候我都不覺得〈背影〉怎麼樣，但是那一天我看到我爸的背影，真的有一種很怕再也看不到的感覺。

前陣子我很怕我爸再婚。因為我媽有講到說搞不好阿嬤那邊希望爸爸再婚，可能我跟爸爸的關係就會變得不一樣，那個時候我還偷偷看他的手機呀幹嘛的，但是爸爸私下跟我講說目前他沒有這個打算……我也不知道，就覺得……哎唷，好啦就這樣吧。

84

哭泣女孩　奶奶剛開始失智時我其實有點無法接受，因為以前家裡最能幹的就是阿嬤，突然間變那樣子，她又是照顧我長大的人，不太能接受怎麼現在變這樣子。看她衰弱是跟一般的衰弱不一樣，是急速地退化，差別突然太大，會不太能接受，所以我有一陣子是很怕聽到媽媽說阿嬤又怎麼了怎麼了，就會很怕……有點逃避，但是想到自己怎麼可以這樣？……然後，今年就是，因為家裡沒有人手照顧奶奶，所以她進了療養院，就又覺得怎麼會讓阿嬤不在我們身邊，去住在一個我們都不熟悉、一個沒有她家人的地方？對這些所有的無能為力很抱歉，很想要跟很多人說「對不起」。

85

哭泣女孩　那時候我上完班要回去的時候我姊在家，然後她就問我：「妳這樣跟⋯⋯跟他分手了嗎？」我就說：「對」。

　　我姊那時候就哭了，她哭得很慘，我就說：「可是又不是妳失戀，哭成這樣？」然後，她就說，因為已經把他當成是我們自己家的人了，沒有想到會被家人背叛。

86

哭泣女孩　媽媽，我想跟妳說，我真的很愛妳，我想跟妳說，雖然有的時候我不能一直陪妳，但其實我心裡面真的很愛很愛妳，現在妳生病，我真的覺得有很多後悔。我想要從現在開始來做一個好女兒，我想要讓妳活著的每一天都可以很開心很快樂。妳是我生命裡面最重要的人，是沒有辦法取代的人。有的時候我真的可以感受到妳對我的愛，雖然，妳不像其他的媽媽，可能很有錢，或者是很時髦很漂亮，但是我不需要那些，我就喜歡原來的妳，我很有榮幸這一生可以當妳的女兒，妳是我的榜樣，妳是我很尊敬的人，我希望妳可以一直陪我到很久很久，可以看我交男朋友，看我結婚看我有小孩，我愛妳。

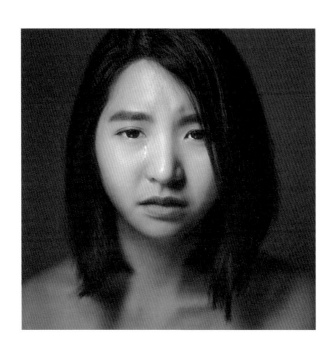

親愛的昀兒：

　　從妳回國後，生病回來，而男友似乎不聞不問，這種若即若離的交往，我憑經驗推估：第一，他可能以自我為中心，未必能尊重異性，體貼女生。第二，當初追求學姊（一個優秀的女生），不過就是證明他自己的魅力，並沒有太多憐惜與愛意，只是一時新鮮罷了。也許我太苛刻評論，不過太多男生是虛榮的，他像獵人一般追逐愛情遊戲（這麼說，反而降低了愛情真正的格調），只希望藉正妹襯托自己，所以正妹未必被當成一個獨立的人對待，倒成了裝飾品，就像領帶，可以依心情換不同條。

　　當然這些都與人格成熟度相關。在對的時間碰到對的人是值得珍惜的，但拉長時間來看，人心也會思變，外在環境也可能改變，所以找個心靈真正契合，門當戶對的人（門當戶對含括審美觀，生活觀，價值觀都要相近才好）。

　　一個人今天擁有什麼遠不如他是怎樣的人重要。因為外在條件會改變（金錢，外貌，社會地位……等等），一個人的品質好，人格成熟，然後工作，家庭也才能兼顧。我周遭朋友就屬美文（台中）阿姨夫婦最好，今年她先生五十歲生日，美文私下大力邀集寫給他先生文俊的話語，我也幫忙 E-mail 過去，她和兒子兩個都做了影片，分別送給文俊，（我的是屬於 YouTube 的親友篇）。她們就是門當戶對，且特別看重婚姻價值的一對（恩典浪漫奏鳴曲可看看）。

　　親愛的昀兒，我希望妳找到的伴侶就是文俊叔叔這一類的人，也是按聖經教導，來經營家庭，又能榮神益人的基督徒。單純，寬厚，仁愛，忠實，難怪上帝賜福滿滿。她們從大學相識相戀，就有「我們」的長久打算，彼此尊重支持，相互陪伴，她們一直真誠相待到今天。

　　昀兒妳的個性中有些虛榮的成份，所以我也擔心，妳會吸引同樣特質的人過來。虛榮是一時的，現實生活的相處才是緊要的。朋友可以有些特立獨行，耍炫耍酷的人，值得放在嘴邊，誇說稱道一番。但現實生活中越是 nice，越是尊重異性，為異性設想且自身穩定度高的人，才是值得一起同行的人。一個男生有榮譽心，有責任感又能克制慾望，朝目標穩定前進的人，我才放心把妳交到他手上。

　　親愛的昀兒，胡適與太太，差距很大，卻因母親的開導，胡適保住婚姻。志摩追求愛情，或許近到完美的愛情，但一進入現實的婚姻，生活也充滿矛盾痛苦，

在他詩作中可窺知一二。

　　談一場好的感情，對之後的婚姻會有加分效果，只是要找到旗鼓相當的人，也未必容易。

　　距離可以看出朋友的價值（紀伯侖的詩集《先知》），距離可以印證愛情的偉大，也可能毀去一個婚姻（當然含括實際距離與心靈的距離），不要太相信愛情的魔力，找一個好的人，而自己也願意當一個好的人，才能共創一個美麗的愛情，真的並不容易。無論未來發生什麼，或什麼也沒發生，女兒，媽媽都為妳祈禱，也永遠支持妳。

　　這一個人，在靈命上，我希望他與妳相偕，樂於追求真理，精進不懈怠。在生活上，他也有寬度的心，除了欣賞妳的優點，也能包容妳的不足，並更願意與妳同心合意追求更美善，更有質感的未來。而在見識上，他可以與妳相互辯論，彼此提攜，隨著年歲的流逝更上層樓。而在態度上，我希望他有堅定的心志，去面對各種難題，並與妳並肩作戰，解決它，縱然有失敗之時，也能有幽默的心，坦然自我接納，並且不斷修正，再試一下。

　　昀兒，這封信怎寫得完？我用大半輩子了解一個男人，調整彼此零落的步伐去彼此適應，卻只花很少的時間去比較去觀摩並作出選擇。我希望妳可以更明智地觀察，比較，判斷，決定，無論對人事物。印度歸來，妳會更了解天地之大，且了解如何選擇生活方式。別忘了，選對朋友，未來的生活也不容易出錯。

　　我希望妳可以藉此自我沈澱一下，生活不是演戲，不經常NG。謹慎跨出每一步，我真心祝福那個與妳心靈契合的人早日出現。那個人不只是喜歡妳，而且願意與妳攜手共創未來，他不輕易給出承諾，一旦給了，用一生的行動守護妳，支持妳，接納妳，並且願激發彼此潛能，共同發現世界的美妙，索求真理的奧祕，而大步向前邁進。在他心中除了上主，父母外，他最在乎的是妳。

　　昀兒，不要相信初戀，真正的愛情未必光鮮，未必花俏，但經得起各種考驗。主佑。

<div style="text-align: right">母親</div>

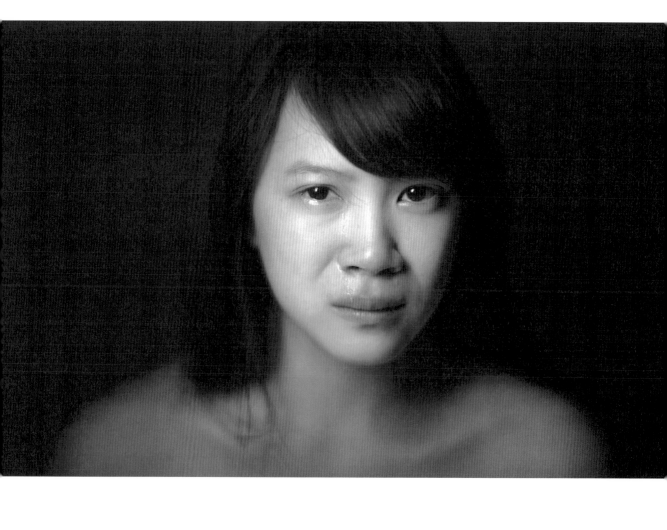

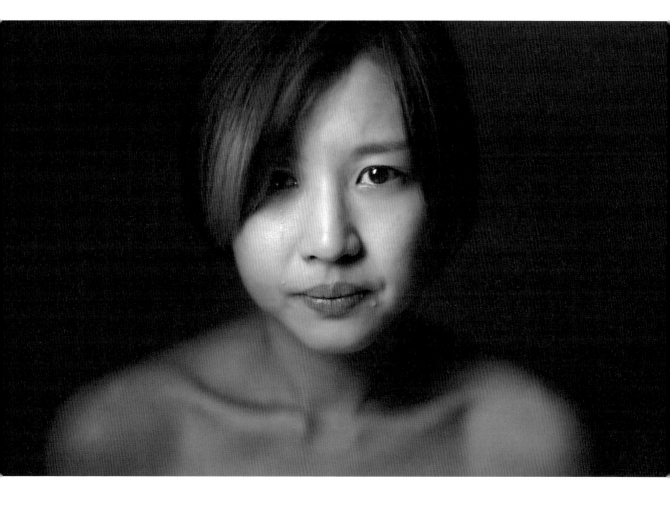

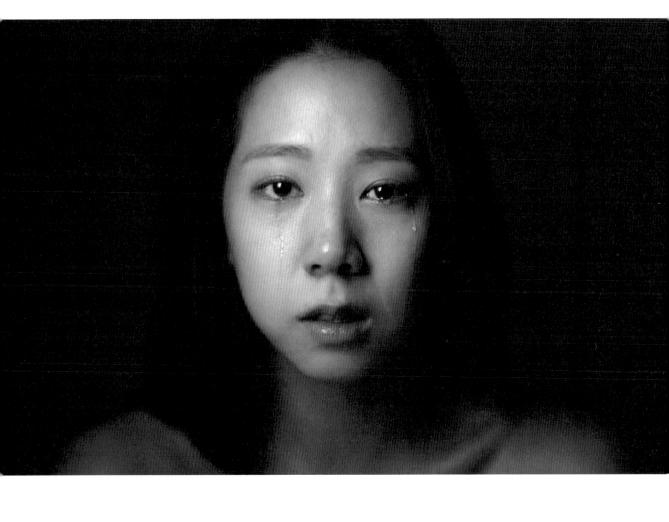

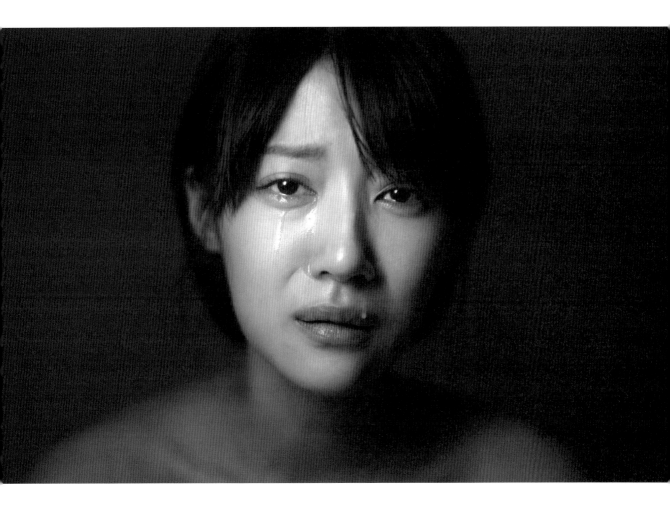

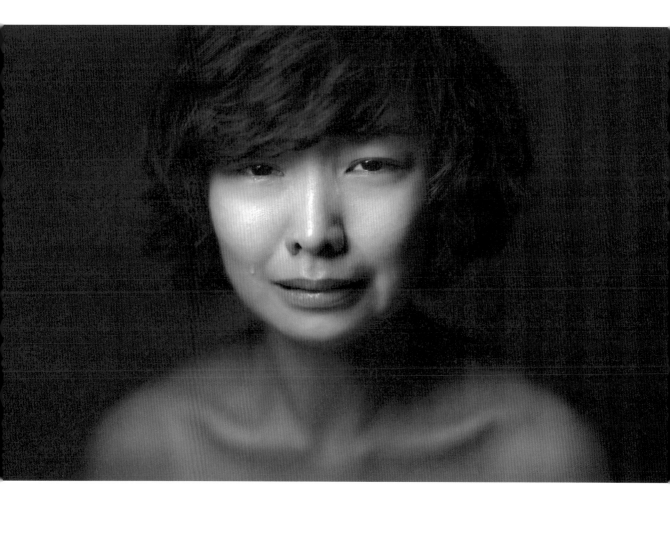

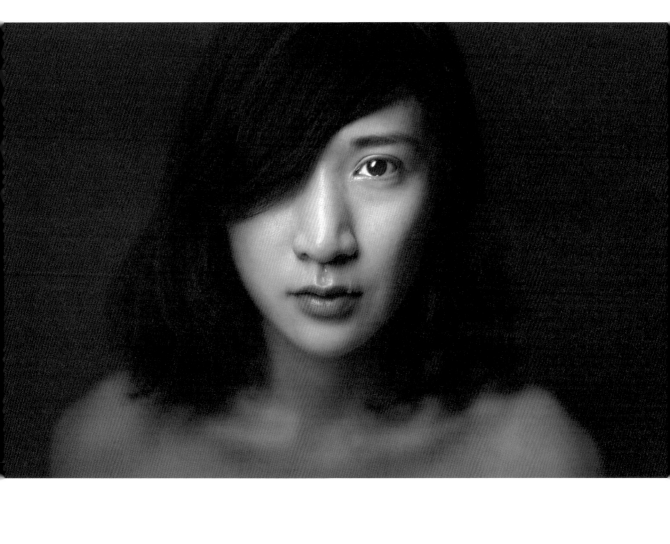

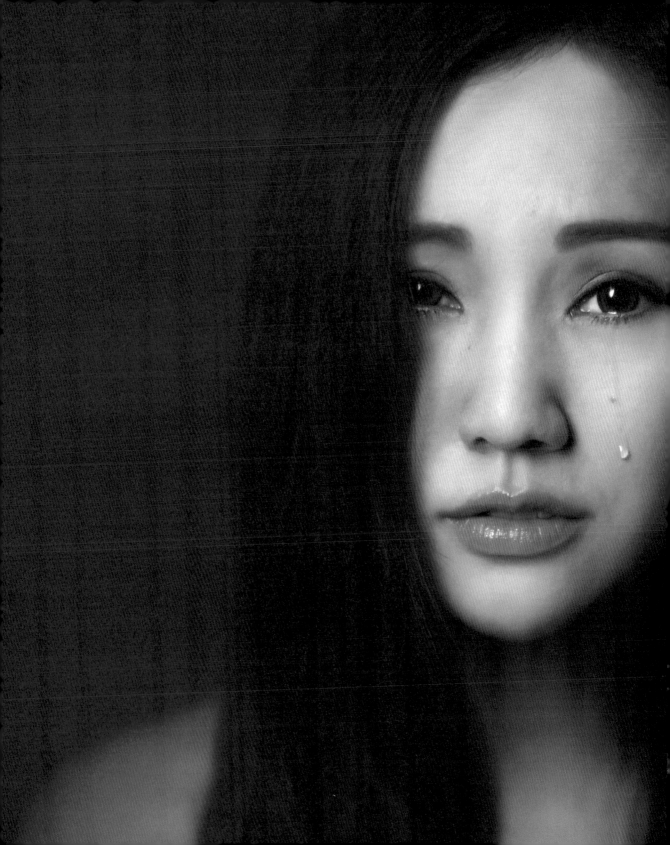

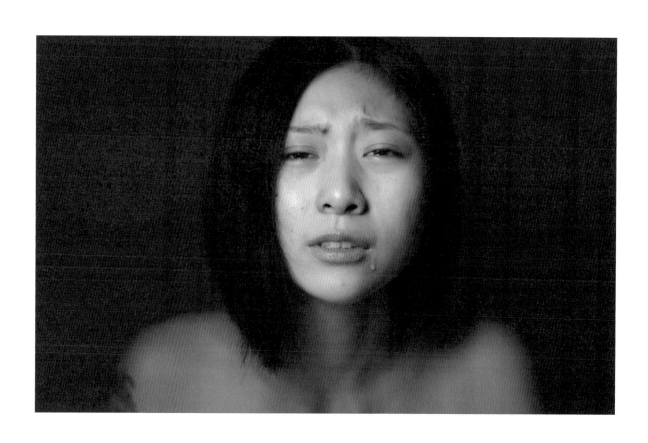

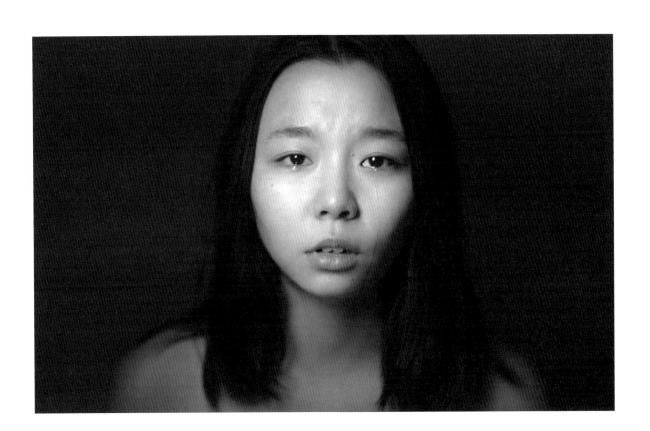

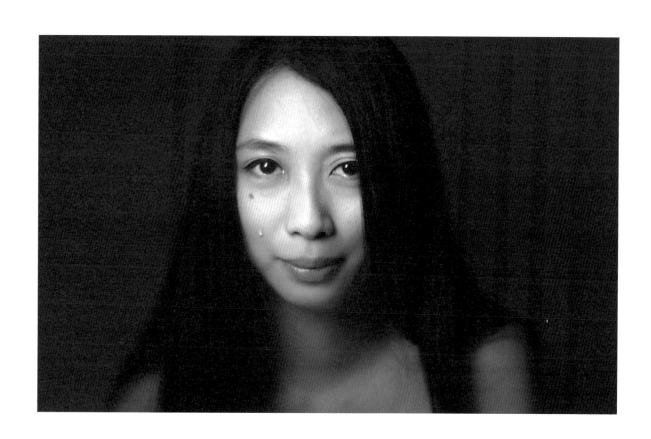

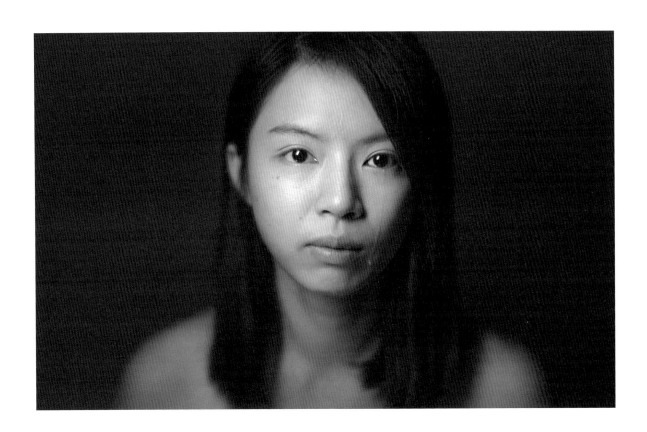

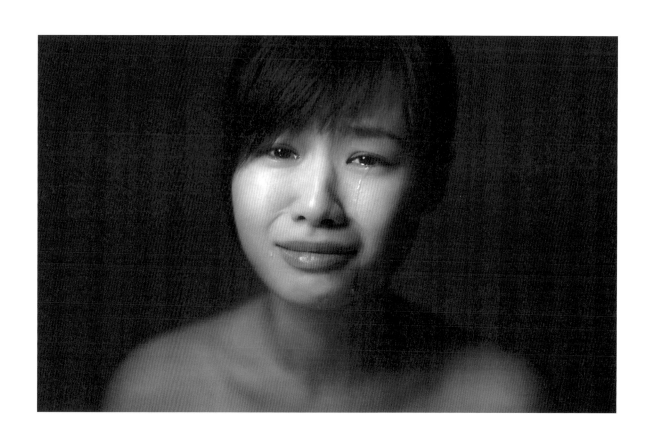

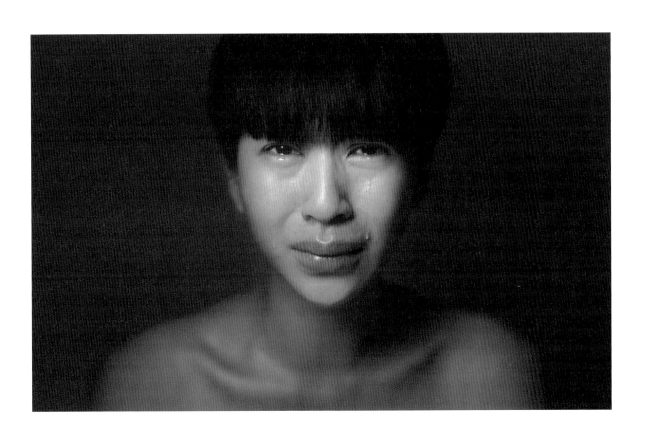

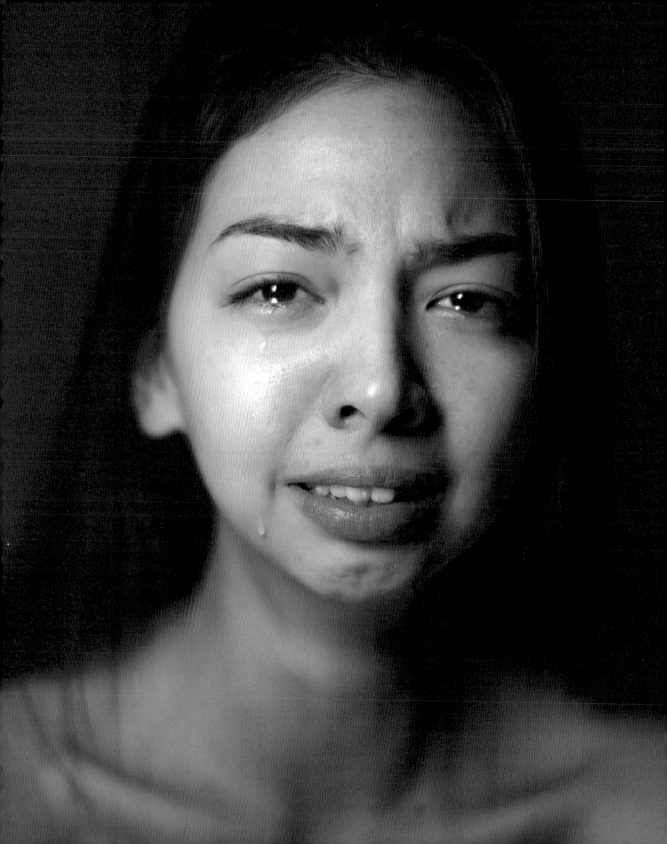

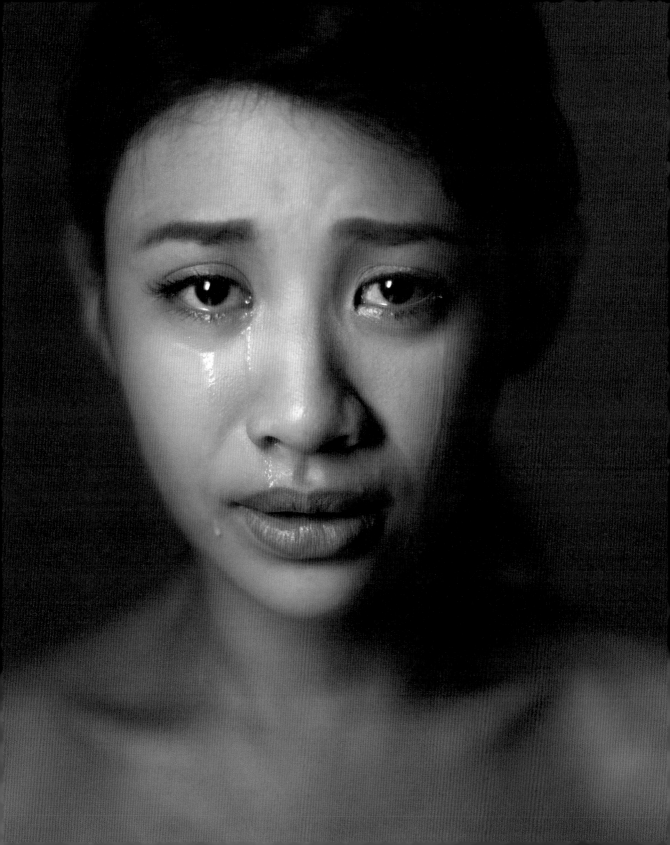

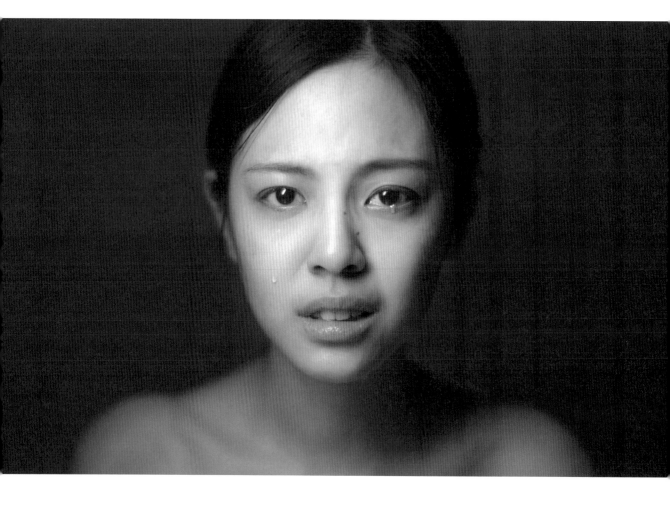

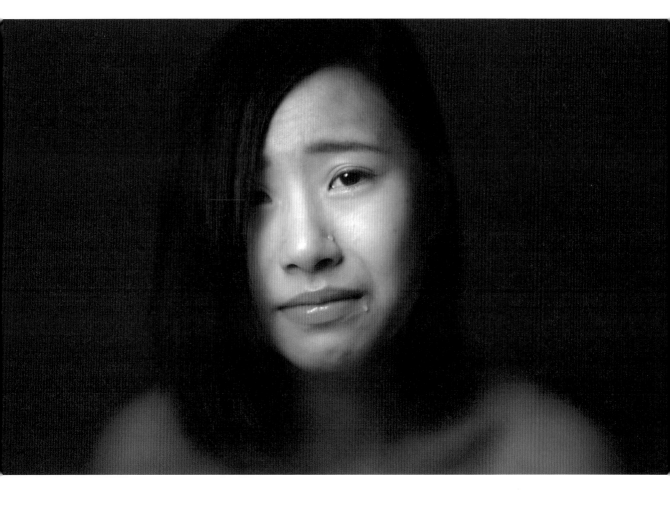

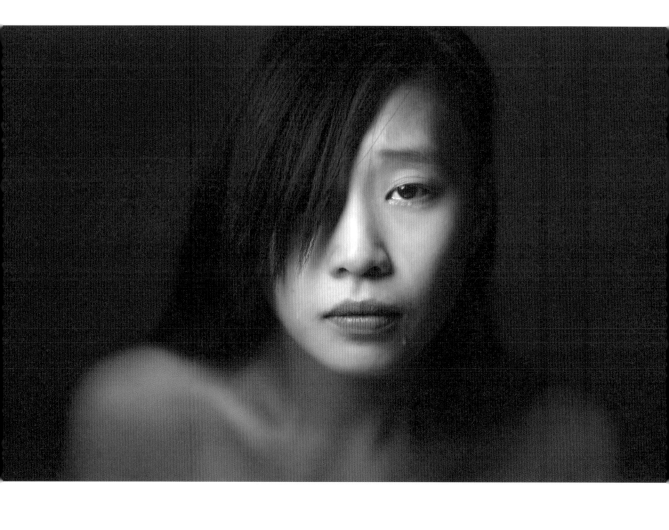

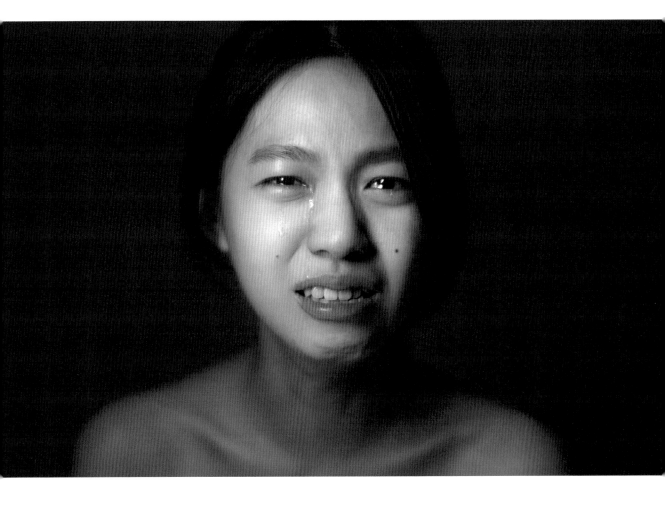

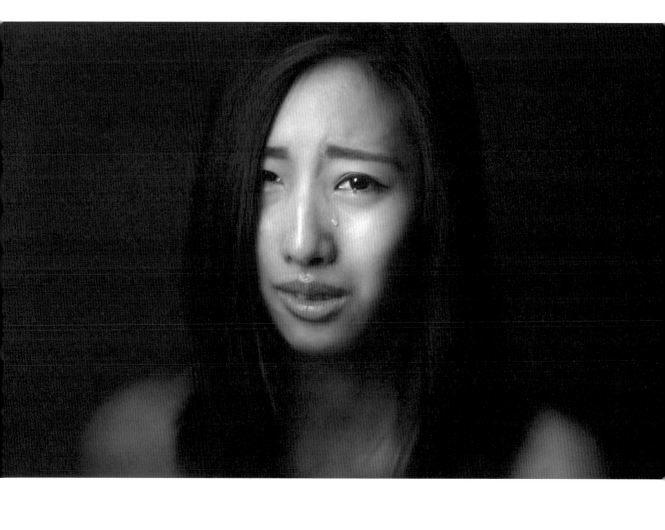

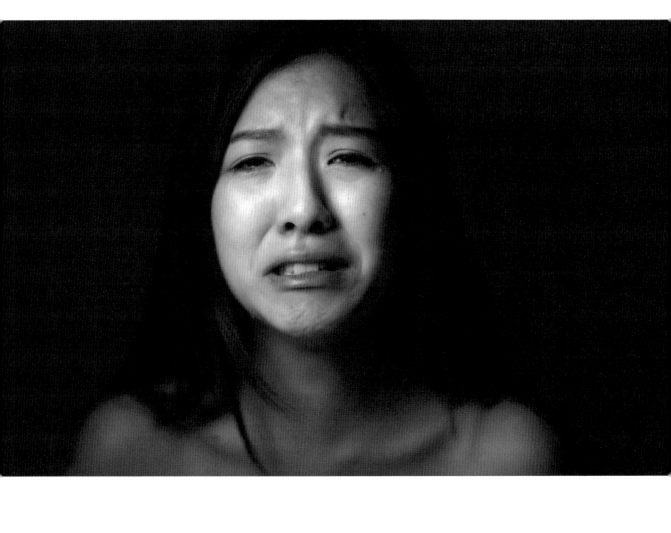

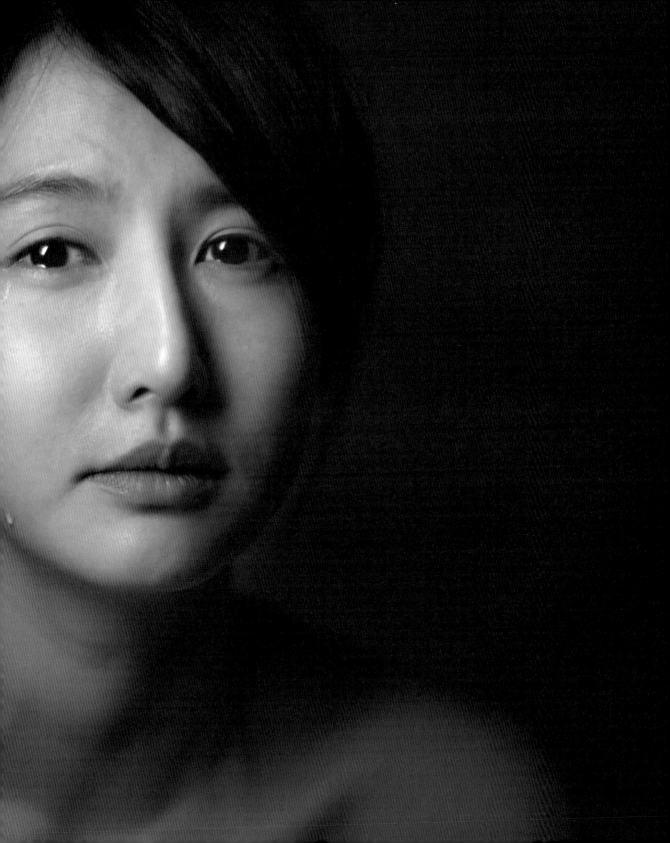

87

哭泣女孩　其實我小時候不是很有自信，長得也特別胖，在學校跟同學相處都不太好，會被其他小朋友拳打腳踢。那時候我還不知道什麼是「霸凌」，也沒有這種觀念。我不知道我被打是因為自己不好，還是別人本來就看我不順眼。

　　媽媽是一名教育工作者，她常常告訴我：「如果別人會討厭妳，要先檢討妳自己。」所以每次我被同學打，都不敢跟媽媽說，我怕她會叫我先想想自己有什麼錯，可是有時候，我真的不知道為什麼。

　　還記得有一次，我的後腦杓莫名奇妙就被同學打了一個腫塊，我回家的時候還得騙媽媽我是從樓梯跌傷的。媽媽幫我擦藥的時候，因為不知情還狠狠的戳一下傷口，責罵我怎麼會那麼笨？連走路都會跌倒？

　　我承認我那時候有哭，可是我哭是因為我知道哭過以後要變得更勇敢。當時的我沒有因為被霸凌而逃學，也沒有和別人引起鬥爭，我忍下來了。所以今天的我比其他人更勇敢。

88

哭泣女孩　在我的朋友裡面，我扮演的角色永遠都是最開心的那個。到目前為止他們應該都沒有看過我真的難過的樣子，久了就真的覺得我不會為這些事情難過，或者去計較某些事情。他們會自動把我排除在不開心那一塊之外。

　　所以像我最近失戀啊，跟交往四年多、快五年的男朋友分手了，我都沒有告訴他們。分手快一個月了我都沒有告訴任何人，是我自己慢慢地經歷最難過的階段之後，才告訴他們說我有多難過這件事。

　　我覺得他們都嚇到了！但是我沒有在他們面前掉眼淚。那一陣子上班的時候，我覺得就好像生命裡面少了一塊東西，可是我說不出來那是什麼。那一段時間我真的覺得，自己不知道怎麼了？其實要分手的原因是因為總有一天那個男生會想結婚，但是我不想。可能因為我們家的關係。我爸爸不是一個很好的人，我爸爸跟我媽媽結婚到現在，可能有十幾年都沒有講話了！連吃飯都要透過我打電話叫他回來，我變成他們之間傳話的橋樑。所以某方面我可能遺傳了我爸的自私，只想要可以很快的跟某個人在一起，可是不想有結婚的打算。

　　他會想要結婚，但是我覺得這只是藉口。因為我覺得重點是他喜歡上別人了。可是他跟大家的說法是我不想跟他結婚、我們不會有未來，好像某一部分都是我的錯，但我沒有告訴人家說是他喜歡上別人。

　　他們公司的人說其實他喜歡上了公司的實習生，太明顯了！可是他用這個藉口去跟別人說，我就覺得有點太過份了！因為雖然我的決定比較自私一點，但我覺得這件事情錯不在我身上。但是他這樣說，大家覺得好像這是很合理化、合理化的分手。

　　我最感動的是他們公司有一位姊姊打電話到我們公司問我這事情。我那個時候完全不知道下午該怎麼上班，整個心情就是上不下去。那個姊姊是第

一個打電話來安慰我的人，但是就讓我……可是我們的關係很複雜，我們現在還是住在一起，因為房子合約的關係，我們還是朋友。有一次他約我去吃飯，因為我幾乎都沒有吃東西。在車上的時候他女朋友打電話來，這整條路我真的覺得我快死掉了！那時候好想打開車門，然後衝往……就是跳車或者……就是離開那個車廂的空間，我覺得那太痛苦了。他也不願意讓他女朋友知道他是跟我去吃飯，所以他騙她說是跟朋友。但那一段路我真的難過到快死掉一樣。

小徐　他是一跟妳分手完就立刻跟那個女生在一起嗎？

哭泣女孩　對！可是其實那女生自己也還有男朋友。但我不懂的是他既然已經跟別的女生在一起了，為什麼他有時候還是會進來我房間，還是會想要跟我一起睡覺──單純睡覺。我覺得很奇怪，想要趕他走，可是我自己有時候也很邪惡，想說要故意讓他女朋友生氣。但關係就是很複雜，我想要搬出去又沒有勇氣，因為我有兩個拖油瓶：兩隻小貓咪，去外面租房子就變得很難。只是我還不知道怎麼跟家裡的人說。我最近回去，我媽媽都一直問說男朋友怎麼沒有來？我都不知道該怎麼跟她解釋。

89

哭泣女孩　高中交了一個很好的朋友，都會一起吃早餐，中餐晚餐也會一起吃，因為交集很多，我們無話不談。有一天她跟我說：有妳這個朋友真好，

因為我可以什麼都跟妳講，不用顧慮什麼。當我聽到這句話的時候，我心裡打定了主意就一定要保護妳，一定要什麼事情都支持妳、當妳的後盾。

因為妳住得比較遠，在桃園，家裡有事情就所以住在我家七天，這七天妳跟我講了很多妳的故事，我也邊聽邊替妳擦眼淚。吃飯的時候我爸說妳可以當我們家第三個女兒，因為跟我實在太好了，可以分擔我的心事。

有一天在學校，我的一台相機不見了，它是我姑姑買給我的生日禮物，我很怕被發現會讓我姑姑很難過，所以就自己私底下慢慢存錢，把存到的錢拿去買一台一模一樣的相機。這件事情就這樣過了，我不想要去管到底是誰偷了我那台相機。

但是再過不久，我重新買的那台相機又不見了，這次妳真的很生氣還大罵全班同學「到底是誰偷的？」還連續偷了同樣的人兩次，我本來很不計較，因為我覺得聽了妳這樣幫我罵，聽到的人能夠知道自己做錯就好。

但是妳跑去告訴了教官、告訴了老師，放學的時候把全班留下、教室門窗全部關起來叫同學低下頭或趴在桌上，就我一個人站在台上，我就看著大家說：「如果你承認就是把我相機偷走的那個人，你可以舉手，我不會跟大家講，就當作只有這一次，你可以重新做你自己，我不會跟教官、老師講，沒有一個任何人知道，只有我知道，只要你知道你錯了。」

想也知道不會有人舉手。就這樣，有一天妳突然轉學了，而妳什麼也沒有跟我說，我也收不到妳的訊息，打電話也不接。之後有一堂表演課，有個女

同學在上課前兩分鐘跟我說：「欸她昨天來我家重灌了她的iPod耶！」然後裡面的歌有哪些，我那時候聽了只是覺得她聽的那些音樂跟我一模一樣，可能是我之前介紹給她的吧？

那個女同學說她還買了一台NDS，我就問她：是寶藍色的嗎？裡面該不會有一隻寵物叫「拉拉」吧？我也只是開玩笑，因為我最近就是不見這幾樣東西。

結果那個女同學就說「沒錯！」裡面真的是有我那些遊戲軟體什麼的。那堂課我所有的暖身操都是哽咽的做完，最後我們那五、六個同學一起集合在她家，準備坦誠這一切。

因為我也想知道事實，我不想要有一個我不知道的一個傷口，就在她家樓下等了一整個下午。然後她終於回來了，看到我很開心衝過來就抱緊我說：「我很想妳，好久沒有看到妳，怎麼會來找我？」我那時候就是身體僵硬完全不敢碰到她，因為我不敢相信這全部的事情都是她做的。

我輕輕推開她說我想上廁所，我們去妳家吧。我們全部都到她家去。我就假裝去找另外一個在她房間上廁所的同學，然後看到她桌上就有一台跟我一模一樣的iPod，我就把在家裡背好的序號去對那個iPod，我真的是重複對了很多次，因為我真的不敢相信，就是，真的是一模一樣。

我很冷靜地出去，拿了上面有序號的盒子給她。我以為她會道歉，因為我會原諒她，結果她沒有道歉，也沒有感覺自己是錯的。她很生氣地說：「如果妳懷疑我，妳們也都懷疑我，那妳們就去房間，去我房間找，我整個家都給妳們找啊！」

那時候聽了這句話我也不知道怎麼辦，我覺得我已經知道事實就好了，我不想再查下去了，可是陪同我的同學實在看不下去，所以就把我拉到她的房間叫我整個檢查一遍。我真的是完全檢查一遍，可是發現沒有，很想結束這一切。

可是陪同的同學實在太生氣了，她就把房間的桌子、床下的櫃子椅子籃子全部拉出來放在床上，叫我重新檢查一遍，我才檢查到很多那七天住在我家，不管是項鍊還有……我不知道她什麼時候跑去我姊的房間偷走了我姊姊的情侶對錶，還有我很開心分享給她看我小時候爸媽買給我的一個背九九乘法的小機器，我很珍惜它，因為那是一個我很珍貴的回憶，我不知道連那台她也要偷。

有一個同學從客廳拉出一盒CD，然後開玩笑的跟我說：「欸她不會也偷了這個吧？」我那時候想起我爸有跟我說過他有一個CD盒一直找不到，我還罵我爸爸你不會是懷疑她吧，她怎麼可能會是那種人？一度生我爸爸的氣好幾天。我想起這件事情趕快去看，結果真的是一模一樣，我爸爸的筆跡。

離開的時候我把這些東西一一放進一個袋子裡，我也不知道該怎麼面對她，因為她真的是，我認為的我們家第三個女兒。

即使到現在，還是很想跟妳見一面。

哭泣女孩　唉唷，沒想到結婚這麼不自由，我好想去這邊玩去那邊玩！

小徐　他都不會帶你去？

哭泣女孩　吃大便，怎麼可能。

　　有一次啊，很久以前，就是很多人吃飯嘛，人家給我小孩紅包，我小孩就一直拿著一直拿著，然後，我公公看到竟然說：「很愛錢唷，跟媽媽一樣唷！」欸～拜託！就在大家很多人吃飯的時候，當然真的很想……

小徐　他故意的欸！

哭泣女孩　故意的啊！還有剛開始帶小孩跟他們的意見不合啊，我婆婆就跟他妹妹抱怨啊什麼的，妹妹就在餐桌上很多人面前教訓我，對啊！我怎麼可以認輸呢？我當然就理直氣壯回嗆她。反正就是當他們是神經病就對了，呵！不然怎麼辦?!因為目前我還是住在他們家。要是你跟你老婆結婚的話，你會跟她說：「欸！妳盡量不要回娘家」什麼的嗎？你會這樣子說嗎？

小徐　我是不會。

哭泣女孩　對不對？對啊！我想說我老公就受他爸爸影響。一個禮拜回娘家一次的話也不過分吧！畢竟是我爸媽把我養這麼大，又不是你們！他爸就覺得說妳在妳自己娘家沒有嫁來我們家時間那麼久。他意思是說，譬如說我二十六歲結婚，我頂多就是在我娘家吃二十六年的飯，嫁到他們家之後，一待就可能是四、五十年！

　　反正他們覺得他們很偉大就對了，比娘家還偉大！

　　我一直找不到地方發洩就覺得好煩喔！怒氣一天一天累積，有時候就是打小孩出氣，哈哈……也還好啦～不要打成重傷就好啦！管他去死，反正他就是在家裡裝竊聽器啊那些有的沒有的。

小徐　他竟然裝竊聽器竊聽自己的老婆！是不是因為他懷疑妳有外面的男人？

哭泣女孩　對！他們就覺得說為什麼我對他們有敵意?!還沒結婚，人家還是把妳當客人，但結了婚就是媳婦啊，他們覺得妳做這些是應該的！而且妳不能回嘴不能有意見！

小徐　好慘，媳婦的悲哀！

91

哭泣女孩　現在還是在痛啊，不管怎麼做都沒有辦法排解這個心痛耶，超悶的，感受你的心到底想要跟你說什麼，然後我的心就跟我說我好想回去唷。其實我好想原諒他，但我知道不可以。我好想好想原諒他，我好想回去找你唷，但是我不能。

　　我不敢告訴別人，我怕別人覺得我沒用，你可以明白那種心情嗎？就是你真的朋友反而不敢跟他說其實你「很想沒用一次」，其實你很想很想當一次笨蛋，但是你不能，因為你知道這樣做才是對的。

　　而且我跟你講喔，有時候自己事後回想，好像在跟牛郎交往喔。因為他就是……我覺得很委屈是因為他中間有失業，自己接外包，因為我們學設計其實可以接受自由業，他最窮的時候一個月只賺五千塊，還跟我借錢喔，我都覺得還OK啦，他身上的東西全部都是歷任的女朋友買給他的，鞋子啊，天梭錶啊，Tiffany啊都是歷任的女友買的，當然我也不例外。會很想把他那些東西統統換掉，所以我會買給他衣服啊褲子啊什麼的，呵呵呵。

每次跟我男生朋友講到這一段，他們就說好羨慕他喔，呵呵呵，我主管聽到的時候就說，如果我們現在是遠古時代的猴子，我是要一直拚命去採果子的，他只要在那邊唉啊唉啊，就會有很多人拿果子給他，我好羨慕他。

小徐　真的啊，是沒錯，所以妳把他全身上下都換了？

哭泣女孩　沒有全身上下啦，才一件褲子，然後兩件衣服，只有這樣而已啦，才這樣而已。結果最後他跑去跟前女友上床，還跟她借了一萬塊，呵呵呵。

小徐　他跟妳講這件事情？

哭泣女孩　我發現的，因為他那時候臨時要借一萬塊，我身上沒那麼多錢，我就說你先去跟你朋友借啦。他說是跟他當兵的朋友借的，結果後來⋯⋯因為女生會有直覺，我就覺得他有點怪怪的，就去偷看他跟那個女生有沒有MSN，結果被我發現他跟她借錢這樣，好便宜唷！

小徐　這樣便宜？這樣很貴我跟你講，一萬塊很貴！呵呵呵。

哭泣女孩　他在我心中無價。

小徐　唉唷——好，我能理解。

哭泣女孩　對啊，而且我們分手的時候，他就在那邊哭說從來沒有人像我一樣對他那麼好，他很後悔什麼的。我聽了只覺得很困惑：既然你也知道從來沒有人對你那麼好，那你為什麼為什麼還要做這些事？這讓我覺得充滿了困惑，所以還是不要去想好了。

小徐　他就是精蟲衝腦。

哭泣女孩　還是在我們的房間耶。那時候就想說，

在我們房間門口是我的鞋子，衣櫃是我的衣服，到處都有我們的合照，你們竟然也做得下去？好扯喔，好奇怪喔！這樣會比較刺激是不是？超怪的，我不懂耶，呵呵，好想吐喔，我不明白。更讓我嘔的是床單都沒換，超髒喔！

最後他其實還是有騙我，是他朋友看不下去才告訴我的。因為我那天一直哭，他朋友才告訴我說「有！還不只一次，這樣妳可以死心了嗎？」我聽到當下，心是完全沉下去、沉到肚子，好涼，涼颼颼，然後失控在那邊大哭，呵呵呵。

92

哭泣女孩　自尊吶！自尊吶！在想什麼完全是可以自己奮鬥的呀？妳讀書讀上來可以找一份自己的工作，沒必要為了包、車啊，為了一些微博上的照片，為了顯富來犧牲自己這些啊！妳在想什麼啊？

她從大一到大四被包養，攢了一百多萬——一百多萬啊！在想什麼啊？還要去整容、去打針、去隆胸，那以後能得到什麼呢？能得到那個男人的愛嗎？

我該勸嗎？為了Cartier，為了Van Cleef，為了Birkin，沒錯，她可以從這裡隨便獲得一個富二代青睞，給她十萬塊錢，像丟廁所糙紙一樣扔到她臉上，沒錯，她可以得到這些，但那些用什麼換來的？自尊心哪！妳爸媽受得了妳這樣嗎？那裡的男人根本不把女人當女人，那就是玩物啊！可以隨便玩！網上也可以看到啊，「深水炸彈」⋯⋯深你妹！

這群女生的名字叫「外圍」，是有錢人的後花園，塞保齡球在陰道裡妳知道是什麼感覺嗎？取不出來是什麼感覺嗎？男人把錢砸到妳臉上又是什麼感覺？她跟我說得都很輕描淡寫：「我沒關係，這是我選擇的，我沒有路。」

她跟我說過，她只是發洩物，說難聽點，像大便一樣，髒的東西，發洩而已。她爸媽一定不知道她經歷是什麼，我的擁抱又有什麼用？妳告訴我又有什麼用？我可以去報警嗎？我可以說她們的不好嗎？

她跟我說他那天沙發上滿處都是她的血，她沒有地方躲，男人都說她「婊子，妳裝什麼純情？沒錢就不要來！妳以為妳是什麼東西？婊子！」

你他媽你才是婊子你在做什麼事你才是婊子！為什麼這個社會就對有錢的人屈服呢？

93

哭泣女孩　嗯，那你猜我剛才想什麼？

小徐　又是壞男人的事情。

哭泣女孩　太厲害了，對啊只是想一些回憶這樣子。

是想到那些覺得自己很幸福，被人家很愛過的回憶。這首歌是我在一起五年的前男友，嗯，就是蠻久的，然後他還劈腿了。他之前就一直對我很好，這首歌是他車上放的我一直很喜歡的歌。他每次跟我過生日都會切蛋糕，背景音樂就是這首，歌詞還蠻好的，蠻喜歡的。

他說「我真的很愛妳欸」。那些只是肉體上的，

我的心愛的是妳。但是，真的是可以這樣分的嗎？

小徐　我不能否認一定是會有人可以的。

哭泣女孩　哈哈太賤了。所以你是可以的人嗎？

小徐　我覺得我是可以的人，但是我不會這樣做。

哭泣女孩　為什麼不會？如果有一天很有機會並且不會被發現，你會做嗎？

小徐　我可能會。

哭泣女孩　好吧，你現在證明了男生很賤。

小徐　對，男生都是犯賤。

哭泣女孩　哈哈哈。

小徐　不過說真的，我覺得愈敢承認的人其實他表示說他……

哭泣女孩　愈不一定會去做？

小徐　對，愈不一定會做。因為就我來說，如果我真的很愛這個女生，真的不想傷害她的話，就沒有什麼必要去做。

哭泣女孩　所以後來那些說法也只是藉口，如果是真愛的話，是可以克制的。人之所以是人，就是你可以有點信仰。

小徐　我覺得是這樣子沒錯啦，真的最最最能避免的方式就是乾脆不要做。

哭泣女孩　而且做了你自己心裡不是也會有疙瘩？還是男生真的是覺得沒關係，覺得反正我愛她就好了？

小徐　這個我就不知道了。

哭泣女孩　見仁見智就對了？

小徐　不過妳分手多久啦？

哭泣女孩　分半年多了！我現在其實也有一個男友，可是很妙的是我會跟現在這個男朋友在一起，

是因為這個男生去拍下他劈腿的證據給我看。他去夜店拍他，前男友都騙我說他沒去、他在上班，可是事實上是他可能每一週都帶不同女生回家，我被瞞了一年多之久。

可是別人也覺得現在這男朋友心機很重，他為了要到手，不惜去做這種事情，就有點算是用搶的。

小徐 了解，妳分手之後立刻跟下一個男朋友在一起，這到底是……轉移嗎？

哭泣女孩 有點，就有點自欺欺人吧，會覺得有個人對你很好，那又何嘗不好呢？你可以藉此去忘掉之前的一些傷痛，對，是有兩種可能，一個是那個人真的要夠好，你們要夠適合，另外一種就是，你只是會愈來愈空虛。我覺得我現在是後者了。其實最近還滿難過，希望我以後聽到這段訪談的時候，已經跳脫了現在這個很糾結的自己，可以找到自己跟自己相處的方法，不再需要靠別人來滿足自己的孤單。

<center>94</center>

哭泣女孩 然後……我就說，那我們還要不要當朋友？他說如果妳不想也沒有關係，反正只要能夠分手、不用在一起就好，我聽了就真的很難過。就一直求他一直求他，我說，如果你今天要我當狗在地上爬我也會爬，結果他就說：「好啊那妳現在在地上爬，在那兩個人走過去之前跪下去，我就跟妳復合。」然後我就真的跪下去了，跪的時候覺得我怎麼那麼卑微？他已經不像我以前

愛的那個人了。

小徐 所以他真的叫妳在大街上跪？

哭泣女孩 嗯，我就跪下去了，旁邊兩個遛狗的人帶著一隻黃金獵犬經過，狗狗就來舔我的臉，我就笑出來。

可是他原本是個很好很好的人，對我真的很好，可能是因為我以前比較不珍惜，覺得男生對我好是理所當然的，久而久之他就爆發了，後來都是我一直在求他不要分手。

我會願意跟他分手是因為，有一天我們在睡覺的時候他問我：「妳到底什麼時候才願意跟我分手？」我問他為什麼一定要分手？我們不能好好一起走下去嗎？然後他就哭了，我從來沒有看過他這樣哭過，心裡覺得跟我在一起有這麼委屈嗎？他就說他壓力真的很大，不想再繼續，我就很自責也很難過：為什麼我會把他那麼好的一個人弄成這個樣子？

<center>95</center>

哭泣女孩 我不能說我們很愛對方，可是在那當下，你是很……很認真的去感受兩個人之間的愛情！當然也包含了因為不被允許，所以兩個人會更珍惜，然後更小心。

其實當時他有女朋友，我也有男朋友，只是和我男友可能已經基本上處於一個貌合神離的狀態，他的女友也遠在天邊，所以它其實是一段根本不能講的戀情，是一個祕密！對我當然沒有什麼傷害，可

是對他來講，會是一個很受傷的事情！因為我們認識的時間很長，可能有很多年一直一直錯過對方，直到後來兩個都開始工作了，遇到一起的時候，就會覺得……為什麼相見恨晚！可是所有的一切都已經來不及了，不管怎麼看，從公司看、從工作看、從兩個人現階段的條件看，都沒有辦法在一起，所以我們兩個人……都選擇放棄！嗯……不能說很痛，也不能說完全沒有投入過什麼，只是……只是你偶爾聽到他的聲音，可能從一些地方看到他寫的字，你會知道「喔～這一切都過了」。當然我心裡面也過了，只是你知道人常常會因為一首歌一個情緒而被拉回到那當下，然後會想到兩個人的相處，就很像一個、一個很遠的朋友吧！畢竟我們現在也稱不上「朋友」！然後……你可能有很多事情都不能說，很多的感受就只能夠自己吞掉，我的生活也是。出了門就要開開心心的，因為我就是變相的在賣笑！

小徐　這首歌是寫你們兩個的故事嗎？

哭泣女孩　其實是後來他寫給我的！可是對我來說，嗯……我不能說我愛他，應該說，他是比較不一樣的另一種愛情，你能理解嗎？

我不是一個一定需要愛情的女生，所以這件事情對我來講沒有太多的感覺。然後，祕密積在肚子裡很辛苦，所以我找了一個垃圾桶把祕密丟給你，說出來一些，好像就舒坦了一點！

有沒有model跟你說過？其實是你的眼睛讓人家想哭的嗎？

小徐　沒有，妳是第一個。

哭泣女孩　我剛剛在想……呵呵……我一直在想……前陣子失戀了，對方是我的初戀男友……在一起時間很長，但是就是……前陣子還是一直……走不出來。

當初他應該是想好好講，然後可是後來就是……後來我就愈弄愈糟，因為他講的太多話我都不太了解……他到底想要講什麼？所以我一直跑去問他，然後……就是問到他覺得很煩了，他又受不了，他覺……一剛開始他都好好講，就說要當朋友什麼的，可是他講的太多都是我聽不懂的話，所以我就是……一直不斷的跑去問他，剛開始都還是會好好的跟我溝通，之後……到之後他就跟我說他耐心快要用完了，然後就再也不理我了。

小徐　所以，「聽不懂」是什麼意思？

哭泣女孩　他講的很多都是模稜兩可，像我就跟他說……我還是很喜歡你，可是他會說，現在我們不太適合在一起，但是以後就不確定……他又說因為我也是他的初戀，就算我現在已經是一個非常適合他的人了，但他還是想要去多嘗試，他不想要那麼早定下來。可能跟他爸媽有關係，他爸媽也是初戀就結婚，可是之後弄得家庭很不愉快，感情也不好，所以想要去多看一點。

小徐　那當他的初戀不是很倒楣?!

哭泣女孩　嗯……可是我就是還是會一直就很相信他一開始跟我講的話，就是我們有可能還會繼續在一起，可是他後來又講那個話所以我就不知道到底

要相信哪一個……就是很矛盾啦！就會去問我身邊的朋友，他們就說這句話只是當時他還沒有想得很清楚，可能還很混亂才會講出這種話……對，然後就是一直到前陣子，我都還是一直抱著希望，可是他好像會覺得很困擾，因為我一直……如果我一直跟他講話他就會愈來愈遠離我，他就說他會很困擾，他身邊的朋友也說我這樣拖很久，叫我趕快走出來，嗯！只是沒想到現在在好像不太會這麼愛哭了……呵呵，你現在是在錄影嗎？

<center>97</center>

哭泣女孩　我跟他是在他上班的地方認識的。那一陣子每天都要去那裡，大概去了快要一個月吧，每次去都會聊天啦但是不多，連續去了快要一個月的時間，他就有開口約我。他第一次約我就是去騎腳踏車。

小徐　他怎麼知道妳喜歡騎腳踏車？

哭泣女孩　聊天的過程裡吧，他可能有發現，因為我都很晚下班、沒有捷運可以坐，變成他有機會接我下班回家。就這樣每天都接我下班回家，在我家樓下聊天，也不知道從哪天開始可能就算是開始交往了吧？彼此都沒有講什麼「噢我們在一起了」，沒有，就自然而然開始密切聯絡。

　　突然有一天……大概，還沒超過兩個月的時候吧，我在家裡接到一通電話，半夜兩點吧，還好家裡都沒人，我接起來就是一個女生的聲音。我從來沒有想過會有這種事情發生在我身上。她告訴

我說：「哈囉妳是某某某嗎？」我說：「對。」她就說：「請問妳現在是在跟×××交往嗎？」我說：「嗯，對，怎麼了嗎？」她就告訴我：「我跟他在一起八年了，我們原本這個月要結婚，可是因為妳，我們沒有要結婚了。」然後我就說：「我根本就不知道這件事情。我完全沒有發現有任何一點蛛絲馬跡，我甚至已經去過那男生的家裡，也沒看到妳的東西。」她說：「妳下次去的時候我告訴妳，他把我的東西藏在哪裡。」然後就真的跟那女的講的一模一樣，我就覺得太誇張了。後來我找那個男生求證，他就解釋其實他們的問題早就已經存在了，只是因為年紀大，家人都覺得順理成章就應該要結婚等等之類的，好像是心不甘情不願一定要做這件事情的樣子。他是這樣說的。

　　他說他跟那個女生現在已經分手了，我跟他講，如果是這樣的情況，我絕對是可以百分之百的退出，因為不可能再繼續在一起啊！但他跟我說，他跟那個女生真的分手了，所以我跟他還是繼續在一起，選擇相信他。而且因為那女生的那通電話告訴我說，以後那個男生的事情也不關她的事了，就是講得一副分手的樣子，已經徹底死心那種感覺，我就覺得應該真的是分手了。

　　但女生的第六感是很奇妙的東西，妳會發現他跟她還是有聯絡，妳會發現他不斷的一直在說謊，不論大事到小事都一樣，妳會很不自在，每一天都活得很恐懼，會覺得他怎麼都在騙妳都在騙妳。可是妳又不可能拿他手機起來查，我做不到那種事情。就覺得就算在一起是笑笑的，每天心裡都是很不開心。他年紀比我大很多，所以他是很希望可以結

婚，希望可以有一個小孩子，但我會覺得他在洗腦我，在告訴我說如果懷孕了我們就可以結婚，所以都沒有避孕。大概半年後我就懷孕了，他當初跟我說懷孕了就結婚、就和我父母親講，我也相信他，結果我懷孕的時候呢，他就突然間消失了，聯絡不到他。就算真的聯絡到他了，他的回應也都是沒有用的回應，沒有辦法解決事情的回應。

我覺得不管想要做什麼樣的決定都要講清楚。因為這是我們需要一起討論的事情，你想要怎麼處理？他回說：「妳就聽我的就對了。」我說：「好，我聽你的，可是你人呢？我現在懷孕身體非常不舒服，我需要你接我下班。」他就說：「我很忙，我現在在處理一件事情，我真的很忙。」我說：「以前我好好的時候你每一天都可以接我下班，為什麼突然這麼忙呢？」雖然他是沒有講過他不要小孩，但是他的行為是完全對妳不理不睬，妳需要幫忙，妳有多不舒服，妳有多難過他都沒感覺，好像都不關他的事。

那時候剛好是在過農曆年，我還沒有跟家裡的人講，不敢講。家裡的菜之豐盛的，但是我只想吐，我差一點在餐桌上要吐出來，只能一直忍耐。我媽媽說：「這是妳最喜歡吃的啊！」然後一直挾給我，但我在她旁邊快吐出來了，這是生理反應我沒有辦法控制。我很難過跑到房間哭，我捨不得現在告訴他們，因為會讓他們擔心。我希望他們過一個好年。

過完年沒幾天我真的受不了了，因為我真的找不到那個男的，真的沒有辦法。我其實很不想跟我父母親講，可是沒有任何人可以幫助我，所以我後來

就告訴了我父母，他們知道了以後很難過，但是他們很尊重我。講完的那個下午我一如往常的出門去工作，回家的時候床上有一封信。我媽媽告訴我：「妳已經長大了，我們不能幫妳做決定，如果妳有把媽媽的話聽進去，明天早上九點鐘起來我陪妳去醫院。但如果妳還是想那樣子的話，就當做沒有這回事吧。」

我很掙扎。後來，我決定還是……因為沒有任何力量可以讓我堅持下去，我就去醫生那邊，但是我不忍心看到我父母親看到我那麼難過的樣子，所以我就告訴他們：「嗯沒關係，我朋友會陪我去。」其實根本沒有半個人陪我去，我自己去。手術之後真的很不舒服，我一個人走在路上，我覺得很丟臉、很難過，就這樣非常失落的待在家一個月。那男的也就這樣消失了一個月，沒有打過任何一通電話給我。他什麼都不知道，好像也不想知道一樣，從很熱絡到妳懷孕之後突然變成陌生人。過了一個月之後在某一個半夜，心情很低落的時候，我自己半夜走在路上，離家很遠的地方，打了一通電話給他，他有接，我沒想過他會接。他接起電話知道以後馬上來找我，從那時開始又重新有聯絡了，不過不是馬上，就是漸漸地他又開始獻殷勤了，就是對妳很好啊這樣，然後表現出他很難過呀、這段期間他也發生很多事情等等。我們大概又這樣子相安無事過了兩個月吧，我又再接到那個女生的電話，那女生告訴我說：「拜託你一定要離開他，因為我懷孕了，小孩子需要一個爸爸。」

然後，我又回去找那個男生，那女生已經懷孕

三個月了吧，算算就是他在我拿掉的那一個月沒有跟他聯絡的情況下讓那女生懷孕。他根本不管我過得怎麼樣，他怎麼可以就這麼舒服的、沒感覺，做了這些事情？我從來不覺得那女生有任何錯，她跟我一樣是受害者。她告訴我說她問那個男的該怎麼辦，他希望她生下來，她就說如果要生下來一定要結婚、她一個人沒有辦法這樣做，男生就說好啊那就結婚哪。但是這些是在重新跟我聯絡之後過沒多久就發生的事情，他竟然可以假裝沒事跟我在一起兩個月，事後我當然要找他求證嘛！他就說根本就不知道她懷孕哪她沒有跟他講。我心裡想：怎麼可能會有一個女的忍那麼久不講的，懷孕又不是沒感覺，前期大部份都是很不舒服的情況，不可能沒事就這樣過到三個月，而且這一定是要兩個人才有辦法一起下的決定。我不覺得光憑那個女的一個人就敢這樣子做。那男生說他會回去找那女的求證什麼的，講的就是一些我覺得根本是謊話。我當然是很希望那女生可以把小孩生下來，因為我才剛拿掉一個小孩，我覺得那太痛苦了，生理、心理都太痛苦了。那是妳做夢會夢到那個畫面，連續好幾天都夢同一個夢，不會害怕但是妳會非常難過、很可怕，很可憐那個女生。我就在第二通電話裡面告訴她：「我希望妳可以盡全力保護這個小孩。」

那男生告訴我說他希望可以把小孩生下來，因為他也沒有權利要她拿掉，他這樣子講，我當然要尊重他，可是他就跟我講說他沒有辦法跟她相處一輩子，他不想跟她在一起，他說她生完之後就不關他的事了，只有在她懷孕的這段期間需要他幫忙照顧。結果他們就在某一天就結婚了。那男的也是很

有手段，我們幾乎每一天都見面，我都會去他家，也可能會住在他家，那女生懷孕的時候很可憐，因為我知道那男生完全沒有照顧她，除非逼不得已，才會見到那個女生。後來他們結婚兩三個月後，只有登記，沒有人知道他們結婚。結婚後沒多久，我又懷孕了，在那女生還沒生下來之前。

因為第一次懷孕的經驗，我沒有打算要拿掉，因為我覺得實在太可怕了。我跟他講說，我覺得那女生的做法很聰明，要結婚才有保障，可是他現在跟人家結婚了所以我沒辦法。然後他就是要我等啊！我跟一位很好的學校同學說這件事情，結果她竟然非常熱心地跑去跟我姊姊講，我家人就知道這件事情。我措手不及，因為我不知道該怎麼辦，家人知道了就會希望你們可以結婚什麼的。後來牽扯太多事情出來，像是那男的已經跟人家結婚了等等太多事情後來都被知道，因為那位同學都告訴了我姊姊。

她以為她可以幫助我，結果我家人就不能接受啊！爸爸就告訴我說家人不能接受，因為上次他已經對我那樣了，他們覺得我怎麼可以再跟他聯絡？後來他做的這些事情也都太過分了。我爸爸就說，如果我要跟他的話就不要再回家，他就當作沒有我這個女兒；如果我要重新開始的話，他們就會回台灣好好照顧我。我那時候覺得無論如何都要把小孩生下來，所以我就再也沒有回家了。

因為我本身就很瘦，太虛弱，懷孕的時候就更瘦，而且愈來愈瘦一直變瘦，每天可能連一粒米都吃不下去，這樣持續兩、三個月，我每天都躺在醫院吊點滴。我連水都喝不進去，喝了就吐，睡覺醒

來就吐，吐到最後吐的東西都苦苦的，綠色、黃色什麼顏色都有。吃胃藥就吐胃藥，很虛弱在醫院。那個男生也不願意來，就說他很忙，我問他：「為什麼你剛好每一次都在這個時候很忙？」他回我：「大小姐，地球不是繞著妳轉的！」

我覺得今天會有這個結果都是我們討論出來的，為什麼還會這樣呢？因為我真的太虛弱了，大概在懷孕四個月的時候小孩子就沒有心跳了。我虛弱到完全沒有辦法下床，連尿尿的力氣都沒有。我快要得憂鬱症了，沒有人陪我講話也沒有電視看沒有力氣起來看書沒有人陪我講話。我都覺得：你至少在我旁邊睡一覺也好讓我覺得有人，我沒有家人也不敢跟朋友講。那時候我同學在拍畢業照，她們就問我怎麼沒有來？我都不敢講，他又都不來，可能覺得來了也沒有用，我吃不下飯，他買東西來也沒用，我就覺得你只要陪我就好。明明他家離醫院只要五分鐘卻都不來，來了可能五分鐘或十分鐘就走了。醫生就問我：「有兩個方法可以讓妳選，一個方法就是傳統的剪碎夾出來，另外一個方法就是塞藥進去讓他生出來。」我就覺得唯一可以給他的就是讓他完整的生出來，然後我就痛了半天。他在上班啊，我就一個人在那張床上快要崩潰了。就是生產之前的那種痛，沒有半個人在房間裡面，突然羊水就破了流出非常大的一灘血，過沒多久你就看到你的小孩在你面前，就是死掉這樣。護士沒有打算讓我看，我就說：「可以讓我看一下嗎？」她說：「妳確定嗎？妳不會害怕嗎？」我跟她說：「這是我自己的小孩，有什麼好怕的？」看了之後就覺得很難過啊，然後，同樣一個地方，走出去看到的是玻

璃窗後的新生兒，就覺得：怎麼差這麼多？

我心裡已經原諒了那個同學，我想她可能只是出於好意，沒有想那麼多。我傳了一個簡訊給她：「妳有想過妳這樣跟我家人講，如果我媽媽年紀大高血壓受不了該怎麼辦？妳有沒有想過妳這樣講我父母如果以死要脅我逼我拿掉小孩，妳要怎麼負責？」那個小孩也是我的親人啊！他已經很大了，你看超音波他的腳會踢、他的手會動，他有眼睛、鼻子、嘴巴，全部都有……說來也滿可笑的，那個男生之後跟我講說，後來那女生就生了，生了以後竟然就搬去他家住，剛做完月子過一個月後就離婚了。男生提的。離婚後女的再搬進他家住，小孩子也在那邊，每天三個人睡在一起。他還跟我講他不愛她呀不想碰到她呀不想跟她講話等等之類的，跟我說這是過渡期，等到怎麼樣他就會離開搬走。他以前也跟我講過「等她生完之後就沒有事了，我就跟她沒有瓜葛」，然後現在跟我說等他安頓好小孩子的事情之類的，他就會搬出去。「我跟她就再也沒有關係了」。我跟他在一起兩年，我就這樣不斷的等待，他結婚我就等他離婚，反正就是每一件事情都在等、每一次都跟我說這是過渡期。

明明我就沒有做任何對不起誰、又沒有做什麼見不得人的事情，可是他回家我就不能打給他。有一次已經超過他上班的時間，我打給他，結果他睡過頭在家裡，他對我的態度就非常不好，他可能害怕那女的會聽見之類的吧？掛完電話之後我就傳個簡訊跟他講說：「你憑什麼因為那個女生、因為這些事情就兇我呢？」他很兇、覺得很不耐煩，在那個時候我突然就醒了。我覺得：就算了吧，因為我永

遠都是需要配合的那個人，整件事的軌道都是要順著那個女生的發展，她今天要住在他家就住他家，她想要回去工作就回去工作，永遠都要配合他們兩個人的計劃表，到底要等到民國幾年呀？等到那小孩長大成人嗎？那女生打電話來的時候他就要我「噓！不要講話！」他們雖然離婚了，但是贍養費都是空白的，他怕激怒那個女生，因為那些還沒談好。「我這樣做，只是為了可以好好談，不要讓她拿走半毛錢。」他這樣說，我就要配合他。如果他們吵架打電話來，我都會說：「沒有啊我們沒有聯絡了。」但是他其實就在我旁邊，都不知道該跟那女生講實話還是怎樣，也不知道要等到哪一天？

因為他，兩年前跟現在的我，感覺差很多。看照片就知道。遇到他之前我交往的男生都對我非常好，我從來沒遇過任何感情的挫折，所以我聽任何情歌都沒有感覺，從來也不在意星座配對之類的，不知道什麼叫情傷。遇到他之後就好像一口氣報應都全來了吧！聽說啦，聽說他現在過得很不好，我心裡就覺得「報應才剛開始」。好像是工作不順利，再來是他媽媽住院，好像是非常嚴重的事情。他媽媽有糖尿病常常昏倒。在廚房煮東西會昏倒，瓦斯爐就這樣一直開著，旁邊都是碎掉的盤子。已經很嚴重了。他也沒有在管他的媽媽。他媽媽後來就摔倒了，聽說好像是從滿高的樓層跌下來，可能要截肢。再來就是，其實我感覺他對那女生的愛真的很少，可能就是一種習慣、責任，愛情的部分可能真的已經很少了，那女生一直住在他家對他來說某種程度也是有點痛苦的，因為她一定會跟他拿錢，因為要養小孩嘛又沒工作，這都是他的壓力

呀！就算他想辦法把她逼出去，女生也一定會跟他要一筆錢養小孩。他跟我說他都在做惡夢，夢到小孩子怎麼樣怎麼樣。我沒有回應他，可是心裡想：這都是你的報應，因為我完全沒有做半個惡夢，睡得安穩的很。

那女生也很可憐，跟我講電話的時候都要哭了，好像已經沒有回頭路了。她可能也不知道該怎樣跟其他男生相處，可能一輩子只有他了，沒有他也會非常不知所措。加上她也有一點年紀了。然後，我就沒有再回家過了，也不知道家裡的人過得好不好？因為我那時候就像瘋了一樣對他們態度都不好，就覺得他們都不理解我、為什麼都不聽我心裡的想法呢？我跟我姊姊以前非常要好，她比我大八歲，非常照顧我、從來不吵架。因為那次，我就，我就覺得……不知道該怎麼辦……不知道該怎麼辦……然後，我奶奶不知道發生了什麼事，清明節時，全家喔，很大很大的家族都一起回鄉下聚在一起，奶奶就問說：「妳怎麼沒有來？」我不知道怎麼跟她講，只好說：「我要上課啊我要上班呀走不開」這樣子。

其實奶奶可能有從旁聽到一些事情，在全家都反對我的時候，她就趁我父母不在家時找到我，跟我說，如果妳覺得他是對的人，那妳就好好把握，不用在意你父母親說什麼。她覺得找到一個個性合得來的人，是比什麼都難得的事情，就是要把握這個人這樣子。但是我不確定她到底知道多少事情，於是我就很難過，因為我知道我回來把東西搬走之後，可能就再也見不到她了……就很難過啦！她就跟我說要加油、要好好照顧自己。她可能有感覺

到，但沒有講出來。

我就很難過，因為我不知道是不是沒有機會再對她好了？那時我大嫂也剛好生了一個小孩，我爸媽非常開心，我就覺得：同樣是小孩子，為什麼你們就那麼討厭我？

98

哭泣女孩　他跟女畫家芙烈達有些相似之處，就是不知道他承受了多大的痛苦，可能是一般人沒辦法體會的。實際狀況我也不清楚。我只知道他就是一個會消失的人，你怎麼樣找不到他，會消失。有一次我找很久找不到而後來他再出現的時候，我才知道他好像吞了一罐安眠藥被送到醫院，幸好沒事。我很怕再次找不到他時他會不會消失在這世界上？

我們後來分手是因為我找不到他，等他再出現的時候已經有另外一個女朋友。找不到他那段過程很煎熬，會很擔心、很恐懼，等到他再出現的時候，他說：「妳不要再找我了，我已經有別的女友了。」那個時候才高三，很不能接受，根本沒辦法吃飯，大概瘦到三十八、三十九公斤吧。那對我來說是初戀，有很大的衝擊，連呼吸都很困難。

那個時候我的水彩老師，也是他的導師，就警告過我這個人很複雜，我也是後來才發現他身邊很多女生朋友，但是想起來，也是他先說喜歡我的，是他拉著我說「很喜歡我」。

99

哭泣女孩　我很不喜歡傷害別人的感覺，對別人講比較難聽的話的時候我自己會更難過。我們可以算是劈腿在一起的，他對我很沒安全感、會很緊張，我就覺得，如果你會怕的話，當初就不應該跟別人的女朋友在一起。反正就有很多的爭吵，是因為不信任我而發展出來的。

小徐　所以他那時候有女朋友？

哭泣女孩　沒有，是我有男朋友，但我們也是爭吵，拖著。我真的很討厭說分手，因為我覺得我們沒有到不能走下去，這些事情是可以解決的。但是朋友都說我想得太樂觀，有些事情是不能解決的，我朋友也都覺得，這個男生可能對我不太適合，因為我是一個需要很大很大空間的女生，但他就會想要幫助我什麼的，這就會變得很麻煩。可能是我性格上的缺失吧，我沒有辦法很輕易地跟一個人分開，但是可能不喜歡了又拖著……我覺得，我自己覺得，我們還可以努力啊。

其實昨天晚上我有點宿醉，我跟辦公室的老師聚餐。因為他在當兵，我就沒有打給他，他傳簡訊說「所以妳是真的在辦公室嗎？」他就會質疑我，但感情不就是應該要彼此信任嗎？

他上次回來我有告訴他：我們是不是可以考慮分開？因為我已經夠忙了，沒有時間耗在這裡，我真的覺得很痛苦，專題不能放、工作不能做、所以我唯一能放的就是你，減少我的壓力。

100

哭泣女孩 他跟我講之後我覺得很對不起他女朋友，因為我原本不知道他有女朋友，我想說，好，那就算了，可是之後感覺我就是有點備胎的性質，他跟他女朋友吵架之後才來找我。

小徐 所以即便他們分了、跟妳在一起，妳也覺得妳只是備胎？

哭泣女孩 嗯，一直是這種感覺。我就是覺得唉，就算是備胎應該……至少也要假裝一下，讓我覺得……

小徐 「你是真心喜歡我」是不是？

哭泣女孩 對!!

小徐 妳那時候是喜歡他什麼？

哭泣女孩 他是一個對女朋友很好的人，我們剛開始前一個月很快樂，就是他可能為你想啦或是為你做很多事情。可是，因為他那時候剛分手，當然也不會聯絡，等他前女友跟他聯絡之後，他會一直覺得對不起她。前女友提要不要去看電影什麼之類的他都會答應，我也不知道他心裡的想法到底是什麼？可能是愧疚吧？因為，畢竟我們搞曖昧的時候他前女友是知道的，雖然他們一開始吵架可能不是因為這件事情，之後才又摻雜進去的。可是他的確是還喜歡她，因為他跟我分手之後過一段時間又回去追她，雖然前女友沒有答應。

問題是他覺得對不起前女友，也覺得對不起現在跟他在一起的這個人，兩邊都覺得愧疚，兩邊都不想面對，就會把自己縮起來。最後我覺得與

其讓他兩邊都痛苦，不如放他走比較好。畢竟一開始就不是我的，現在感覺好像是我的，心裡又其實不是我的。

小徐 所以其實他就不是妳的。

哭泣女孩 對，終究不是我的。

101

哭泣女孩 今年初得知他要結婚了，內心還滿震撼的，前陣子又看到他們公證然後去蜜月，突然覺得曾經很重要的人真的會一下子變得這輩子都不會再跟自己有任何瓜葛。

還記得我說要分手時他一直說我一定會後悔，我回答他說：「我知道。」當時我總以為沒放下就沒辦法繼續往前跑，後來才發現一切只是自己的藉口。我只是貪心的想要擁有更多。

這麼多的眼淚其實都是為他一個人而流，有感動、悲傷、歉疚，也有很多後悔，我真的很想對他說：「很對不起用這麼不成熟的方式傷害了你，我剛剛仔細一算距離我們第一次看電影已經七年了，過了這麼久不曉得你的傷疤是否可以不見？我真的是一個幸運的人了，是你讓我第一次戀愛就擁有這麼多的幸福，應該也是這輩子最真實的幸福了。那天看著你寫給二十歲的我的那封信，對我們未來有這麼多的美好想像，我好感動，是我沒把握住你，對不起，也祝你幸福。」

哭泣女孩　我給他發了很多訊息問：為什麼你要這樣？我們的關係到底是怎樣？他一個字都沒有回我，到他回去英國都沒有找我。後來他跟那個女生分手了，他又跟我說他怎樣愛那個女生，我就想說：那你之前跟我說你喜歡我是怎麼回事？現在又跟我說你很喜歡那個女生，你很愛她、你放不下她，那你一開始就不要說嘛！保持那個奇奇怪怪的關係就好了，為什麼你要跟我說呢？我覺得好像被背叛了，我一直當他是好朋友啊、或者是進一步的，但是我沒有想到他會這樣對我。

我這麼真心的對你，為什麼你要這樣對我？

我有恨過他，但是想起來我真的很喜歡他。我不知道怎麼辦。現在看著他找也不找我，女朋友也一直換，好像不是我當初認識的他了。

哭泣女孩　我高中是讀設計，自己也很喜歡，但高中交了一個男朋友，他是讀餐飲。我覺得我是一個容易飄浮不定的人，所以那時候就想說以後我們的夢想就是開一家店，你去當廚師，我就去設計整個店，那就好了。但後來就是……我真是一個很不會想的人，我就為了他轉科系去讀觀光，那時候就想說高中讀設計很累，每天都要熬夜做作業什麼的，覺得好痛苦喔。另一方面因為

前男友的關係，我就想說這樣也好，就轉了科系，結果沒多久，在考試之前我就跟他分手了。可是沒辦法，我都已經報了，只能一直讀下去，就只能將錯就錯到現在。

但其實我一直都知道自己很喜歡設計，從高中就沒有變過，中間是一度被愛沖昏頭，所以就告訴自己：好，沒關係，那就繼續下去。因為我從小到大，就是一個很……很迎合別人的人，媽媽覺得這樣比較好，我就這樣做，爸爸覺得這樣好，我就這樣做，像我高中會讀那個系，其實是因為我爸的關係。他常說：唉呀，妳那麼不喜歡讀書，就讀設計好啦，畫畫嘛，反正妳那麼愛聽音樂，就可以一邊聽音樂，一邊做作業，就不用讀書啦。但是我一直不知道我到底自己真正喜歡的是什麼？我覺得我的生活其實是一直在迎合別人，迎合每一個人的期待，迎合每一個人，想把自己做得更好。

現在要畢業了覺得很困惑，到底什麼東西是我真的可以努力下去的？我已經浪費了，也不能說浪費……我已經花了四年的時間在讀觀光科，但讀完之後，我卻不想再繼續碰相關的東西因為覺得不是我想要的。現在在餐廳上班，也只是因為店長對我很好，我也需要一個工作所以繼續留在那邊，不然其實我很不想要做餐飲。有時候好無奈，我還蠻羨慕對自己有目標的人。我看我很多朋友，她們都自己出國過好幾次，不是因為她們的生活讓我很羨慕，而是她們知道自己要做什麼。她們出國的時候，說要打開她們的眼界，她們要怎樣怎樣……就很羨慕那種很獨立的女生，羨慕她們知道自己想要做什麼，我會很盲從的過

一天算一天，就覺得我現在有工作，家庭也都還OK，但是就少了那個很想要努力的方向，我覺得好像找不到。

104

哭泣女孩　國中的時候有交過一個男朋友，我們交往四年，一直都沒有辦法放下，因為是初戀。後來跟其他任在一起的時候，也是會一直回去找他。覺得自己這樣很不好，可是就沒辦法控制。我覺得自己真的是一個很爛的人，卻又很想得到一個很完美的愛情，但自己那麼爛，有什麼資格可以得到？

　　跟他在一起的時候，不小心懷孕過兩次，拿過兩次。自己雖然覺得……他都這樣不珍惜了，就又沒有辦法放下。現在想到那兩次還是會覺得很可怕，而且也不敢有懷孕的想法，覺得自己沒有資格得到任何一個小孩。

　　當初會分手是覺得好像淡了，感覺他沒有很珍惜我，不然也不會第一次之後又有第二次，自己就有點想分手，加上我覺得第一個就交了四年，都還沒有去外面的世界看過。只是很矛盾的是，後來跟其他人在一起之後又覺得他其實真的對我很好。撇開那兩次的事情不談的話，他真的對我滿好的。

　　那時候分手後，他又會開始講一些好聽的話。類似「如果可以跟妳結婚是我一輩子的夢想」，我就會被這種話騙。我也不知道他說的到底是真的還假的？到現在過那麼久了，還是沒有完全忘記這個

人，想起他還是會覺得有個遺憾，也不知道到底是恨他、還是還對他有感覺？

小徐　那時候兩次懷孕，都是他說不要用保險套的嗎？

哭泣女孩　嗯，可是我有跟他講「要」，然後他就是半哄半騙。那時候年紀又很小、才國中，就會被好聽的話騙，類似什麼「就算發生什麼事也有我在」這種話。

　　每個人都跟我說要放下，好好跟現在的男友在一起，可是就真的沒辦法勉強自己。

小徐　那就先不要勉強，但是妳要找個方式跟它和平共處。跟妳自己內心的矛盾和平共處，小心不要讓過去的那些毀掉妳現在已經有的幸福。

105

哭泣女孩　前男友大家都覺得他是一個爛人，可是我知道他不是，因為，其實在我之前他有一個認真交往的女生，跟她分手之後他很難過，他處理難過的方法就是亂交女朋友，因為他條件好，所以很多女生就算知道他心裡沒有她，還是想要在一起，直到遇到我。

　　當時他不能理解我高三很多壓力，我壓力已經很大了他還繼續給我煩躁感，所以才只好跟他分手。我們都很難過，一直哭，可是我知道統測只有一次，不可能為了男朋友去放棄我的未來吧？所以我還是狠下心，然後……跟我分手之後他交了七、八個女朋友吧，其實他有跟我講那也不算交往，雖然

牽手、親親、抱抱那些都做了，都是亂玩，就開始在亂玩，這是他消除痛苦的方式，所以他名聲是非常臭的，一直到現在。

現在沒有再亂交了，因為我跟他說我覺得這樣畢竟不好啊！

小徐　所以他現在是單身？妳是覺得跟他沒有未來、跟現在這個男友也沒有未來？

哭泣女孩　我不知道……

小徐　後來怎麼又跟現在這位復合的啊？

哭泣女孩　一開始分手是因為誤會，就是他說朋友比我重要，結果後來才知道原來他的意思是說：「如果朋友跟我一定要選一個的話，他會選朋友」，就是取捨問題。如果是我，我也是這樣子的。我原本以為他的意思是說朋友比我還重要。

後來想想就覺得……他不是這樣子的人，所以我又跟他回去談，談完就解開誤會了。其實解開之後也沒有立馬復合，他覺得可能單身比較自由，結果過了一、兩天他又回來找我，說這不是他要的，他還是想要繼續跟我走下去，所以還是復合了。

106

哭泣女孩　我只是想為他做一些事情，他說他很開心，但會有壓力覺得無法回報我。但我覺得真的喜歡應該不是這樣吧？他開始找很多藉口，一開始我只是開玩笑說我要哭囉，他就會很緊張說不要哭啦我很怕妳哭我會難過，但之後有一次我真的在他面前哭，他只說了一句：「妳真的很愛哭欸！」

我一開始是妹妹頭，他跟我說他從來沒有喜歡過妹妹頭的女生，但他希望我不要為他改變，結果之後卻開始嫌我妹妹頭，所以我才去留長。好煩喔我覺得我好像白痴。

小徐　那怎麼辦？妳要留回妹妹頭嗎？

哭泣女孩　我不知道欸，我最近一直在煩惱這件事！

小徐　所以現階段妳人生最大的煩惱就是「瀏海」了啊！

哭泣女孩　他開始會嫌一些小事情，像我的穿著什麼的，我就覺得明明才在一起沒有多久我又不是對你不好，幹嘛一直嫌東嫌西的？雖然他一直說我是他遇過最好的女生，如果不珍惜我他就是個白痴，但他的表現卻完全不是這樣。

像我之前一個也對我很壞啊。有一次因為他那陣子要加班，我就想說幫他做宵夜帶去他家給他，我煮了馬鈴薯燉肉，他吃幾口就把馬鈴薯統統挑掉然後有點生氣的跟我說：「妳不知道晚上吃澱粉會胖嗎？」之後就叫我帶回家，我也不敢怎麼樣，就說：「喔好。」

我不敢發脾氣或什麼的，因為我不喜歡跟男朋友吵架，我覺得這樣會消磨感情，但他們可能就是因為這樣才覺得我沒個性吧！

那個男朋友大概交往了三個禮拜，就開始不主動聯絡我，我問他為什麼，他竟然說：「我平常就不會想到妳，要我怎麼找妳？」之後分手他跟我說：「我喜歡妳，可是跟妳在一起沒有情人的感覺，但也不只是把妳當朋友。」

好煩喔，怎麼每次談戀愛都好像白痴！

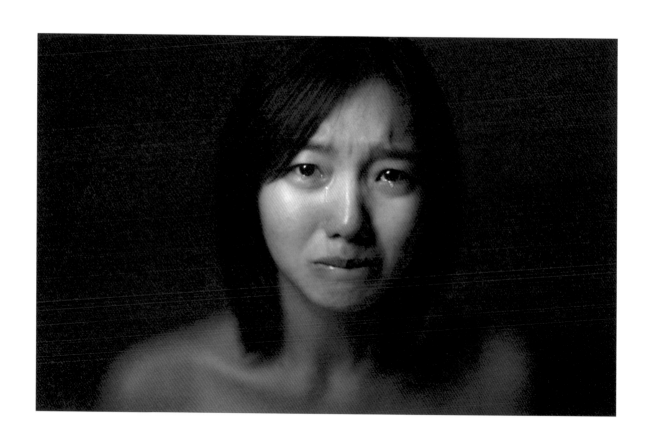

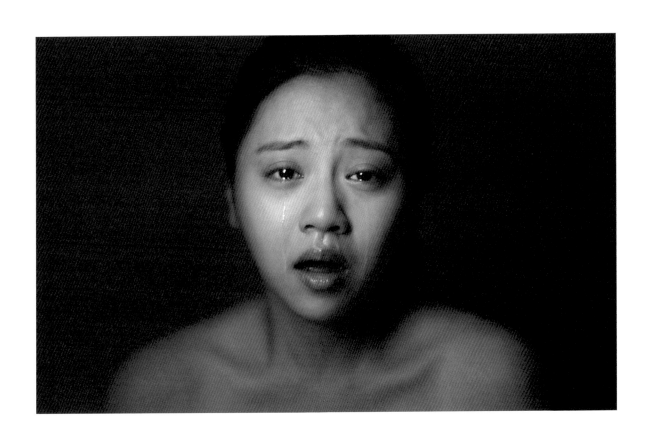

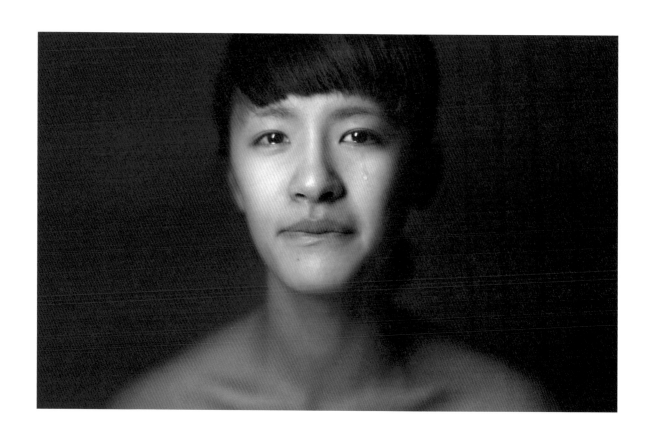

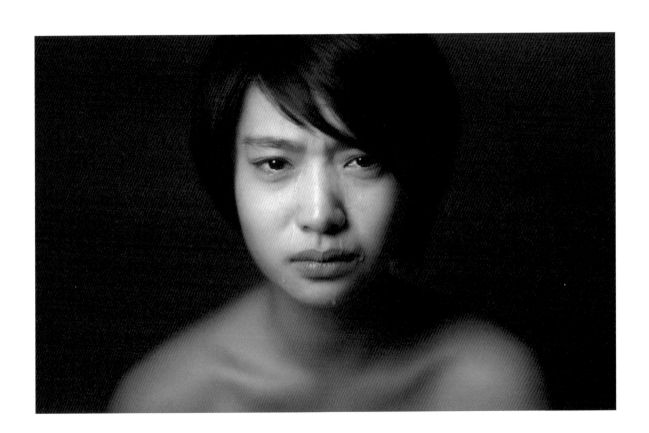

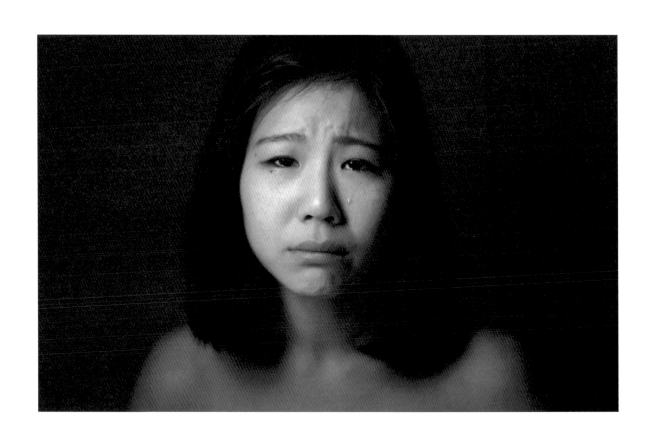

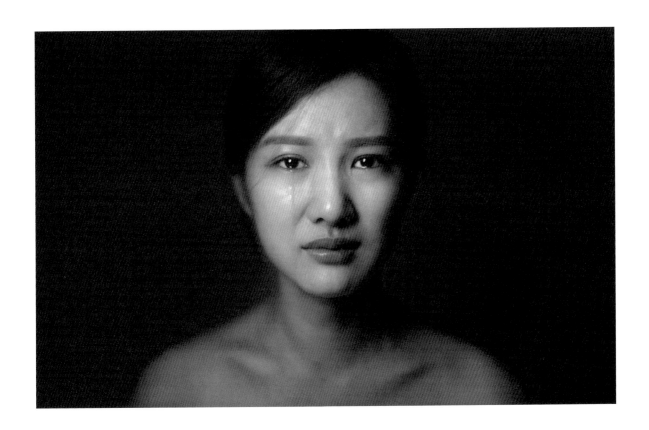

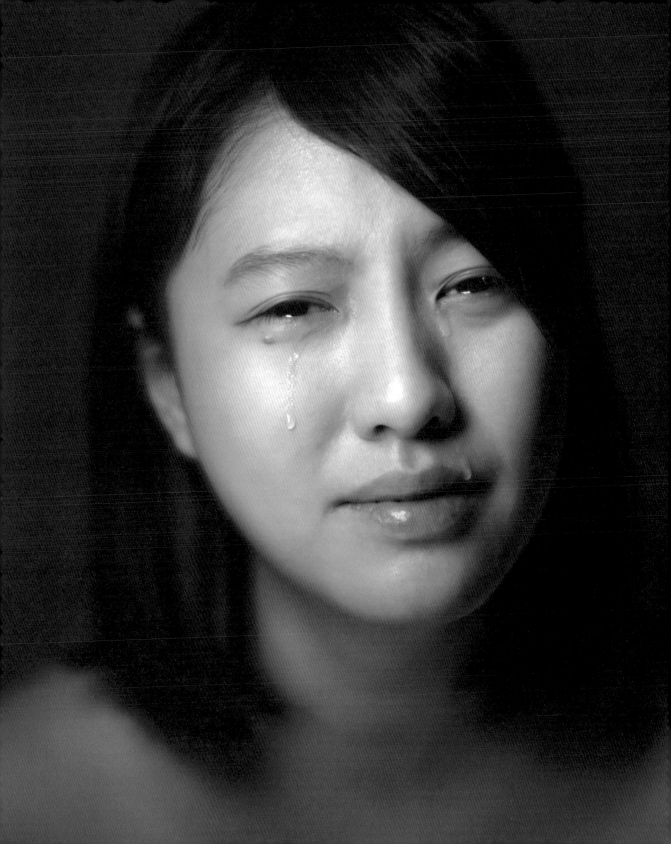

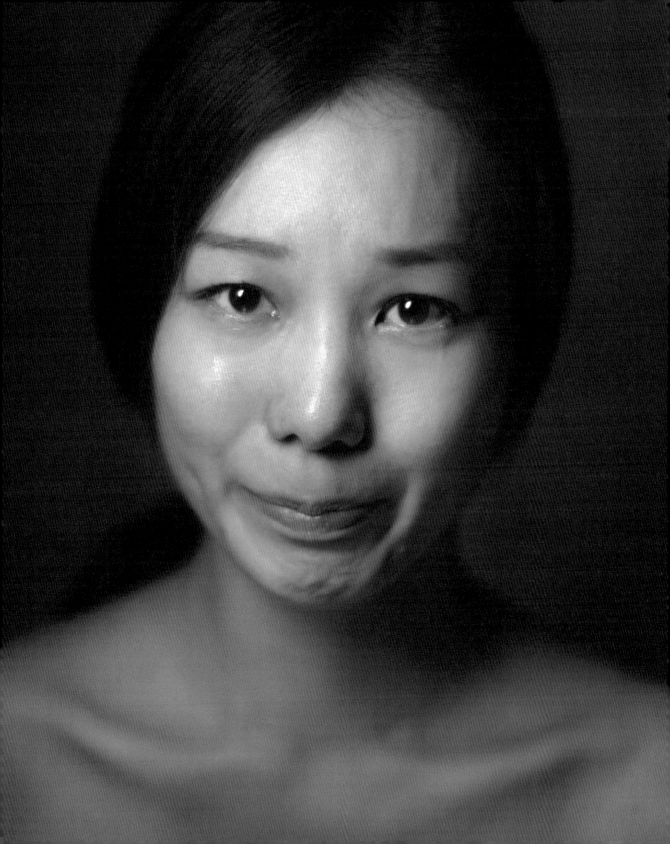

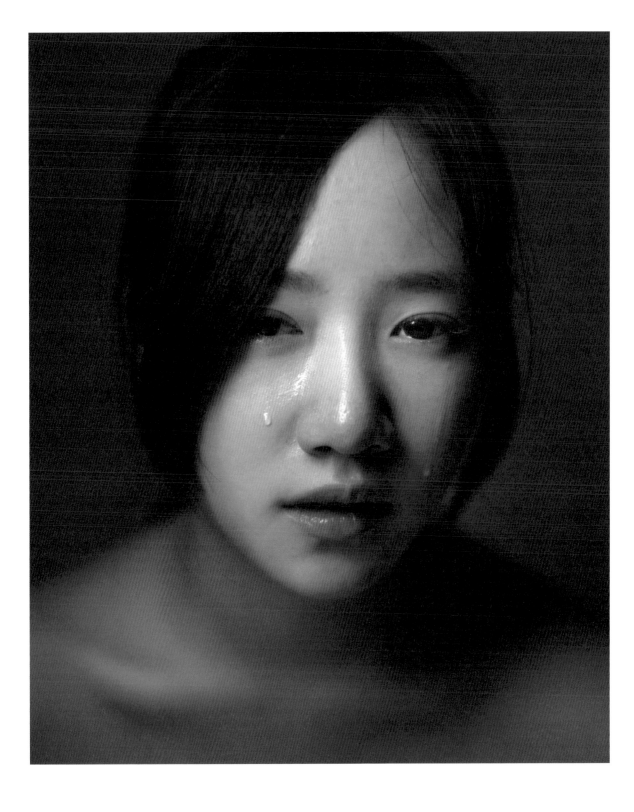

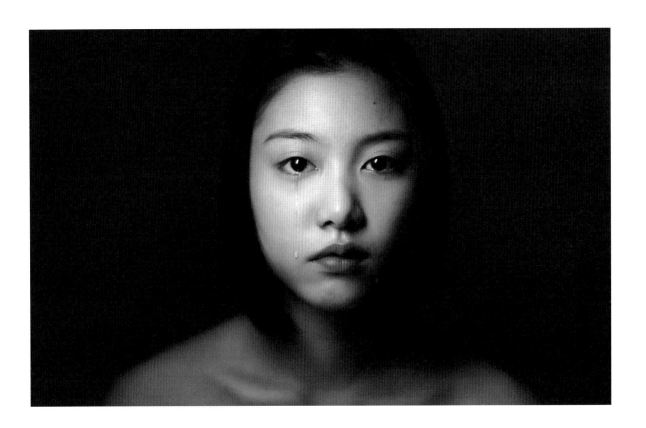

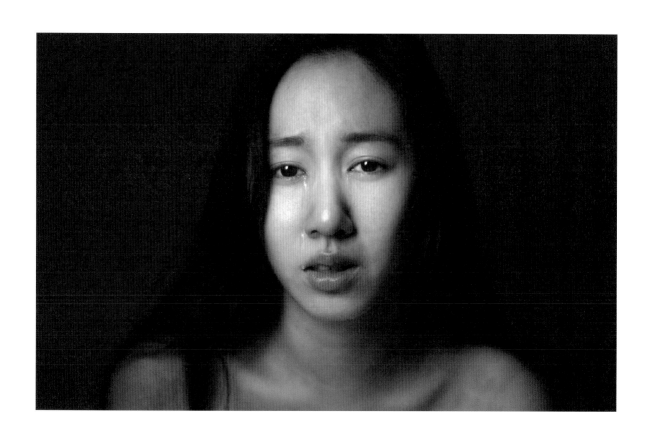

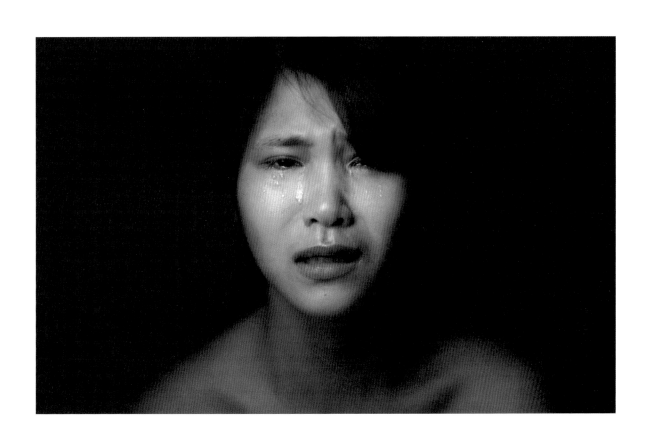

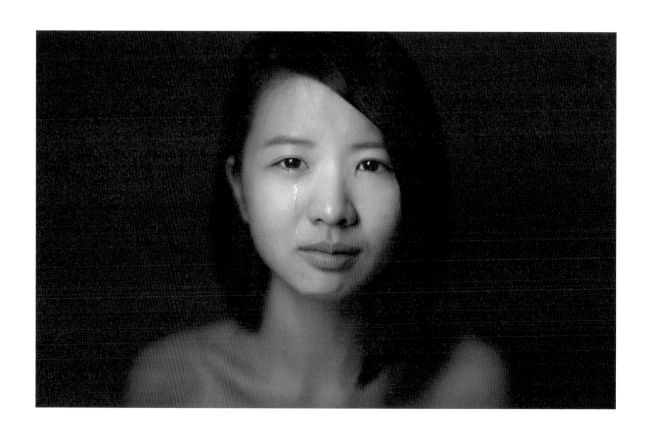

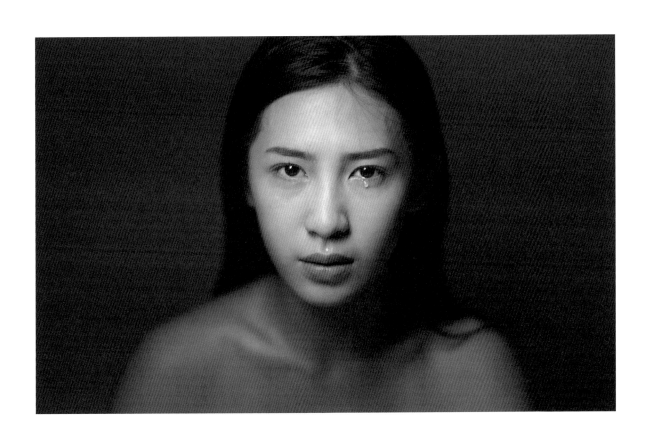

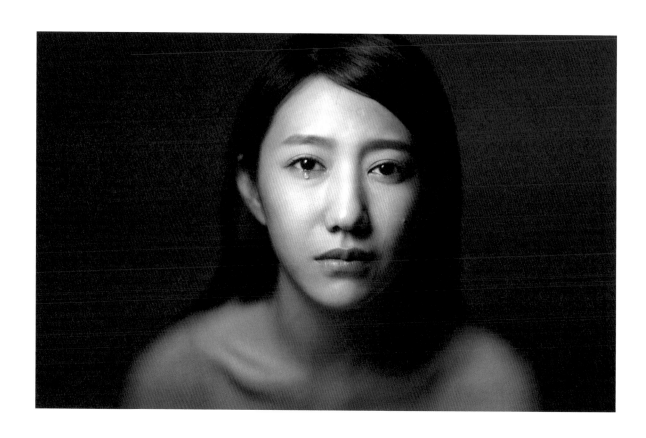

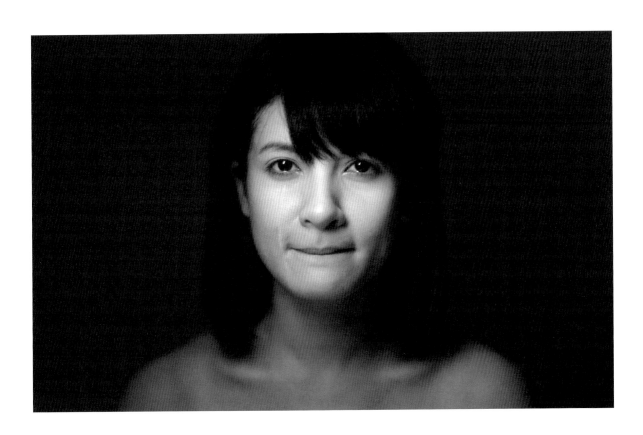

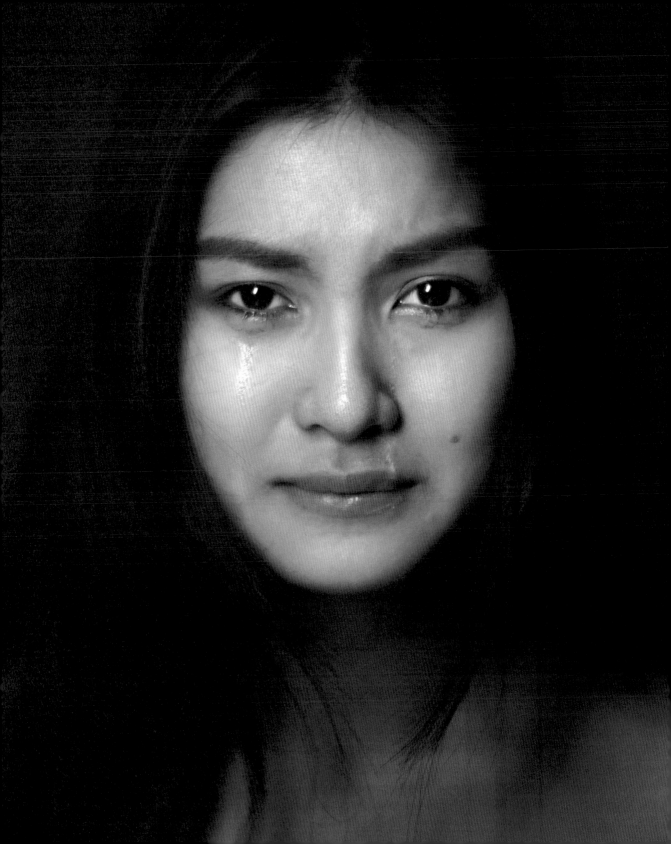

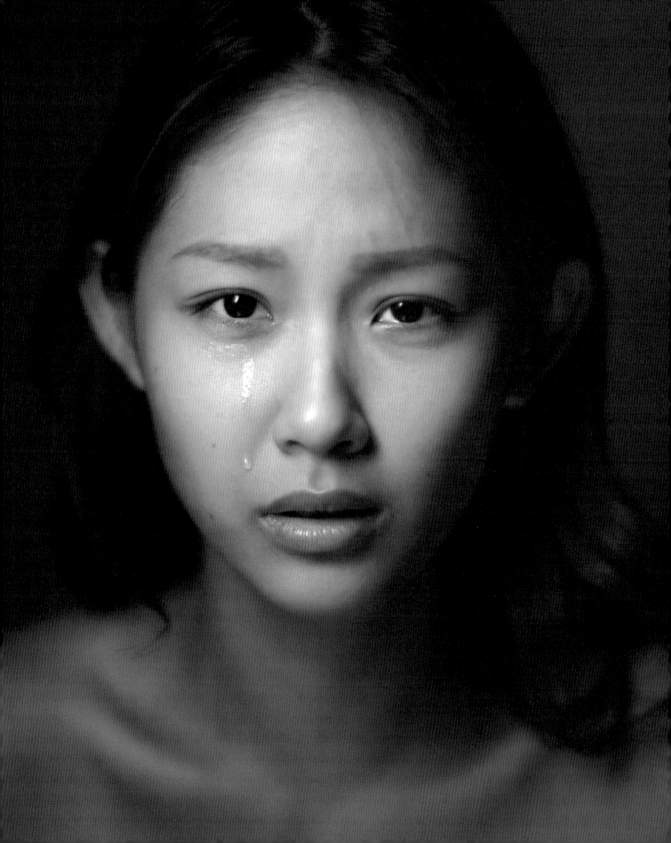

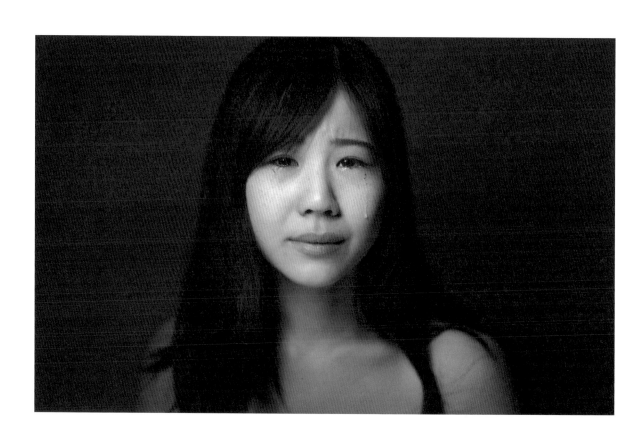

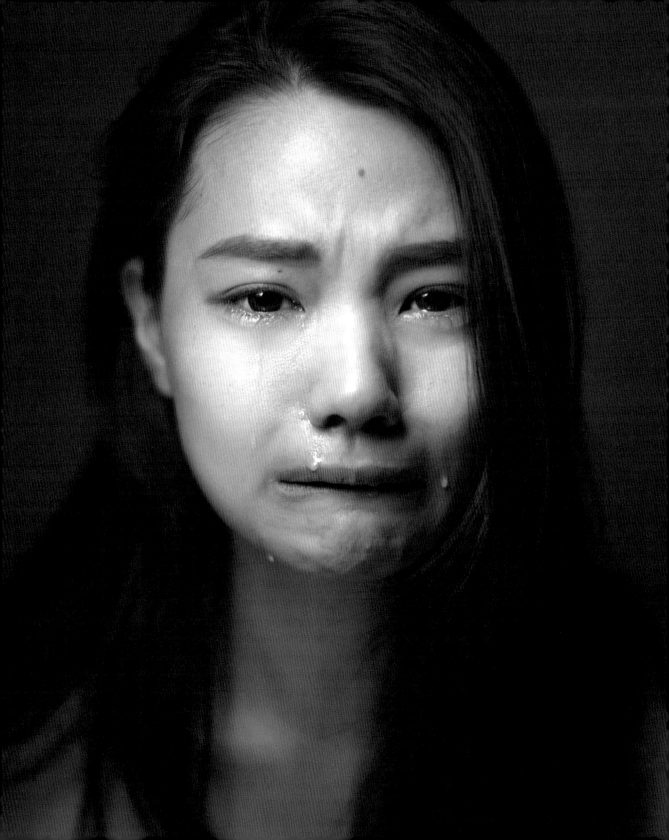

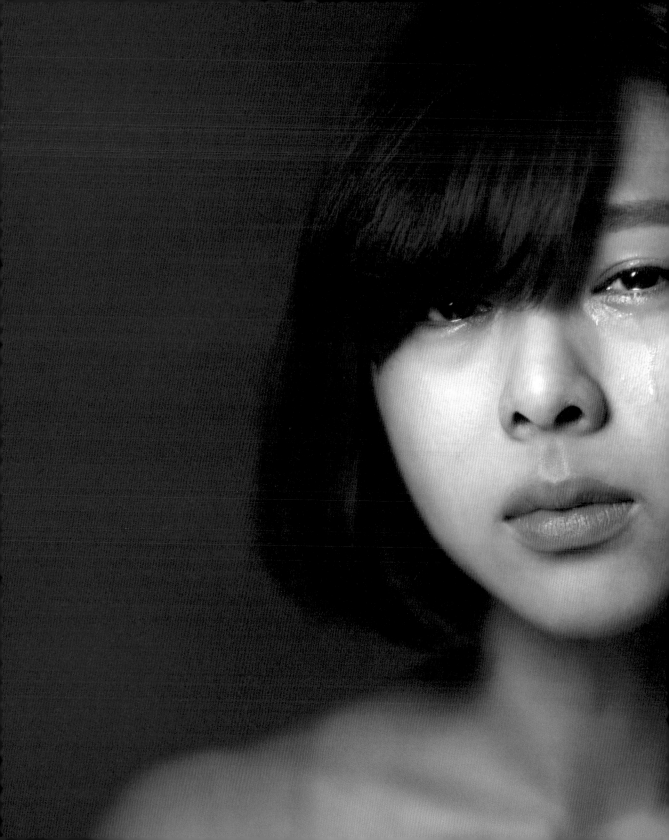

107

哭泣女孩　今天一個原來要取衣服的客人，約定時間到了卻沒來，電話來了。他說拍攝取消，因為跟未婚夫分手了。後一句是哭著說的，我很想安慰她，但也只能淡淡的說：「好的，我知道了。」

108

哭泣女孩　剛分手那個男朋友，從大一的時候就在一起，分分合合很多次，中間有為了別人吵架過，後來他也鼓勵我跟那個人在一起，但後來我發現我根本不喜歡那個人，可能只是新鮮感或者是什麼。分開了後我們又在一起，後來有一次他對我太失望了，就真的沒有想繼續在一起。因為我們分分合合不是一、兩次，大概有三、四次吧！他也說有女生在對他示好，我就說你就跟她出去啊！但是我那時也是單身，也有喜歡的人。

我們雙方都有共識覺得不可能在一起，但還是會出去，可是好像如果那女生同時約他，他還是會以我為主。後來我發現我喜歡的男生好像對我也沒什麼意思。

平常生活上有一些壓力我都會跟他講。我不太跟朋友講或家人講，都是跟他講而已，畢竟在一起這麼久，後來到今年年初的時候我們又在一起了，因為那時候不知道為什麼有種恢復熱戀期的感覺。我們還沒有說要在一起時相處起來都很好，後來他幫

我過生日時我們就決定要復合，但在一起之後又開始恢復以前很會吵、什麼都可以吵的生活，所以又覺得好像真的不太適合。

到後來好像我們那種不講話的模式已經變成一種慣性，我們就不太溝通了，即便有、也沒有講得很清楚，我就覺得很多問題好像都不會改變。前一陣子我們真的很好的時候有想過之後要結婚，但後來還是分開了。

分開的時候，他先打視訊電話給我，一開始他是好好的說，後來他說了一句「跟妳在一起受了很多委屈」後就開始哭，我看他一直哭就覺得好像是我真的很不好，所以才會一直吵架。看著他哭我覺得很難過，他說為什麼我那時要說我們繼續在一起，他覺得如果我沒有說的話，他就不會覺得自己多了一份責任要討我開心、任何事都要為我想。他會覺得比較沒有壓力。

可是他都不會講自己太多事情，我好像都不太了解他在想什麼，沒有真的很了解他，但他就是任何事情都會讓我。這次分開後就再也沒有聯絡了，我覺得他是很好的人，但我們好像真的沒有辦法當情人。

小徐　到底都吵些什麼事情啊？

哭泣女孩　他太縱慾了！

小徐　縱慾？哈哈，妳是說太常……？

哭泣女孩　太常想要。然後我拒絕他的時候他會覺得說為什麼女朋友都不給我？是不是在外面有別人？分手的那天他貼PTT上的一篇文，剛好有一個人問說女朋友都不跟我做愛是怎麼樣？然後下面的人都寫什麼「綠光罩頂」什麼的。

我就問說這是你Po的嗎？他說才不是咧，只是剛

好，因為他……我覺得他是有點誇張的地步……每天都想要！可是我覺得這是其中之一，然後還有……嗯……不知道怎麼講欸，我覺得就是溝通上問題吧。

小徐 不過像剛剛你講那個，太常要那個……妳覺得很困擾是不是？

哭泣女孩 我覺得有一點。而且我最近工作有點累，體力很不好，只要一工作下來、或是只要一晚睡，隔天就會沒有什麼體力，沒有什麼精神，不想做任何事情，然後他就會覺得是藉口。或者是早上本來都很有精神，我們出去幾個小時，我就開始累了，他就會覺得我怎麼出爾反爾這樣。

小徐 可是次數有少到讓他懷疑妳跟別人？

哭泣女孩 可是……我不知道欸……我不知道正常的頻率應該是怎樣啊？之前那個男朋友也是高中，就很少啊，然後到大學才是他，所以我也不知道那個頻率應該是怎樣？

還有一點就是因為之前發生那些事，而且他的家庭就是……不完整，所以他對感情更不信任、很常懷疑，就會問到我覺得很煩。我已經講說「我沒有」什麼什麼的，他還是會一直不斷重複的說，妳是不是怎樣怎樣怎樣……可是我就真的沒有，他就會講得很難聽讓我受不了。可是我覺得這好像沒有辦法……他已經失去信任，就沒有辦法再重建了。

※

109

哭泣女孩 三個月前經歷了很多很多事情，非常非

常多，可是他忽然發狠心跟我說他不能娶我，其實我很早就知道他沒有很喜歡我，女生的第六感很準，可是我就是喜歡你嘛！所以你要跟我當炮友或是其他的，或者你回國來找我也好，我覺得這無關緊要。我想要見到你這個人就好。

就連昨天傷我那個男生，如果我不自暴自棄我絕對不會認識他，我很討厭這樣子的男生。

他很喜歡看畫展或者影展，他爸爸很喜歡帶他去，我覺得也許某個偶然的機會他會看到我拍《哭泣女孩》很難受的哭，也許他不會在意。但我想要告訴他，我真的非常難受，很難受。

有時候真的很希望我男朋友家裡條件不要那麼好，他不要去英國，我們就不會分手了。我連看到別的女生跟他男朋友一起吃燒烤，就路邊那種很普通很普通的燒烤，我都覺得好羨慕。我覺得這是我無法實現的。我不需要你多有錢，我只要你能在我身邊很普通的過日子，這樣就好。

※

110

哭泣女孩 去年年底去英國之前一個禮拜，發現我男朋友劈腿，但因為我一個禮拜後就要出國，很希望可以在那之前解決這件事情，不然我出國也沒有辦法好好的玩。其實那時候我覺得很痛，要一個人承受這個過程是很痛苦的事，因為我沒有跟其他人講，很少人知道我們的事情。

這是我出國前寫給他的信，寄出後我就去英國了：

前幾天發現早在最初你身邊就有另外一位女孩，這一年下來的信任才徹底瓦解，也明白你忙碌背後的謊言，我並不想打擾現在的你們，或影響同事間對你的觀感，我想你一定很愛她，才會帶她去釣魚、認識你的朋友，希望你好好珍惜她，不要讓她受到和我一樣的傷害，你那麼幸運遇到帶給你快樂的女孩，真心祝福你們能幸福地走到最後，這些日子謝謝你，記得好好照顧身體，開一間很棒的餐廳，掛上你的畫。

哭泣女孩　他其實一直以來都是學藝術的，後來才對餐飲有興趣，但是他一直都沒有放棄畫畫，我很希望他有一天可以開自己的餐廳，而且一定要掛上自己的畫，因為他一直以來都是幫別人工作，自己的畫都掛在別人的餐廳。

小徐　妳是怎麼發現的？

哭泣女孩　其實我一直覺得兩個人相處應該要有信任，所以我也沒去看他手機。是有一天我在看他Facebook，看到他跟他朋友出去，別人 tag 他的照片，就看到那個女生，滿諷刺的吧？女生有一種第六感，我看到她的第一眼我就覺得說，這個女生好像我，並不是說長相，而是給人的感覺好像他剛認識我的時候的那個樣子，其實我沒有想太多，但就覺得「嗯？」又很剛好那個女生沒有人 tag 她，我意外的找到那個女生的 FB 後也沒有發現什麼，後來又找到那個女生的 Instagram，就發現他來找我的時間跟去找她的時間都剛好錯開，譬如他說要去找他媽媽，就發現說：喔原來他跟她去哪裡玩啦。

因為他大我很多，是要以結婚為前提交往，可

是我一直沒有答應畢業後要結婚這件事。另一方面我覺得我們年齡差這麼多的話，我一定要變得更成熟，所以在這一年當中我逼自己要站在跟他同年齡的角度去想事情，所以其實我變了很多，變得已經不是他剛認識我的時候的感覺了。覺得還滿諷刺的。

我身邊的人都很不能理解我今天為什麼我沒有去吵或去鬧，可是我覺得兩個人曾經都互相喜歡過，即使分手也應該好好感謝對方，因為這段過程當中你們都曾經付出過，在那個當下你們並沒有不愛對方，一直到前一陣子吧？小 S 和黃子佼在《康熙》大和解，小 S 就講一段話說其實分手很正常，可是她年輕的時候並沒有想過她隨便講的一些話會影響到一個人的人生。我看完的時候第一次覺得很確定我做這件事情沒有錯，可能在十年後我回頭看這件事情，會很感謝那時候的自己沒去大吵大鬧，可以很正式的和對方說謝謝，以及再見。

111

哭泣女孩　那時候我們會同居，我覺得他對我有一半是同情吧，因為那個時候我爸突然過世，我們在一起還沒超過三個月。當時跟他提分手，我說我沒辦法做一個女朋友該做的事情，你可以輕鬆一點，我也很明白跟他講，因為我爸突然過世，這份情感空掉不知道放到哪裡去，我可能會投射到你身上，所以你可能會覺得我很煩或是壓力很大。他也沒有說什麼，我那時候就覺得說這個男的好可靠。

我那時候情緒很不穩，常跟他說我沒有地方回去，去哪裡都不是我的家，也跟他說我很想要有一個家。然後他就會帶我去他家同居了。雖然是一個假象的家，可是其實當下我覺得很開心，覺得被當作家人。他爸媽也都很歡迎我，他的家人親戚朋友都認識我，也都很喜歡我，那段時間真的很開心。因為那個時候我媽人還在醫院，我就沒有後顧之憂這樣。

結果今年去北海道回來之後就變了，那時候還覺得好浪漫和男朋友去看下雪的地方，結果一回來就看到他跟別的女生約砲的對話，我就覺得：這是騙人的吧？我是二月過年時跟他去的，結果三月二號就看到他跟別的女生約砲的對話，我心裡就想說：我們去日本玩只是個幌子嗎？好像很恩愛很浪漫，人家不是說情侶出國不合會出現，很合就會一直下去？我們在那邊都很合喔，雖然可能有點小口角，可是後來還是很快就和好。我就想說這難道都是我的錯覺嗎？去北海道就像一場美夢一樣，回來就夢醒了。

發現他約砲之後我就搬走了，可是他很賤知道我的弱點在哪，他三月那時候來找我挽回，還說：「對，我沒有藉口我真的是約砲。」我聽完這句話就很難過就大哭，我對他講我看到訊息時的心情，我手都在發抖。我不相信這個是你，你在我面前是這麼穩重這麼可靠的男人，你怎麼可能會做這種事情？反正我就一直幫他找藉口，他當下就說他覺得好內疚喔妳到現在還在為我想我真的很不應該什麼的，然後他講了一句話：「寶貝我們回家好不好，那裡才是妳的家。」我就哭了，我就心軟了，就跟他回去了。

哭泣女孩　但是到後來他就會覺得妳每次都這樣，他也膩了就很累不想管妳。所以我到後面做什麼事他都沒感覺欸，他超狠的，講很多很狠的話在我們離婚之後。

我有一次回台北，他在睡覺然後我看他手機，我看他下載 BEETALK，欸沒有，他刪掉了，但是他 LINE 裡面有跟一個女生的對話。

小徐　離婚之後嗎？

哭泣女孩　剛離婚兩個月而已，我就直接問他說：「你找砲友嗎？」他說：「沒有啊。」因為凌晨兩、三點被我叫起來，他覺得很莫名其妙，我就說那你 LINE 裡面對話是什麼？

小徐　講得很露骨嗎？

哭泣女孩　還沒到那個階段，但是你一看就知道這是想要約砲，兩邊都在放線的感覺。他就一直否認，然後我就說，你今天把那對話給任何一個人看，一定不會有人覺得這不是約砲。然後他就不講話，從頭到尾都不講話，而且我哭超慘的，他也就是坐在旁邊都沒有動。

隔天我就走掉了，我帶著女兒去住我朋友家。

小徐　當下妳是什麼感覺？可是因為妳也知道……你們已經離婚了。

哭泣女孩　我知道離婚啦，但是因為他不是會做這種事情的人，你看到的當下才會覺得很衝擊，就是，他怎麼會去找一個新的女生聊一些這種東西，因為他以前從來不曾這樣過，他也不會主

動，所以當妳看到的時候才會更難相信：他怎麼會變成這樣子？

後來我問他說：「你為什麼要找砲友？」他就回我一句話：「我對妳沒有慾望，不代表我對其他女生也沒有。」

這句話也滿狠的，他用很理智的角度一直在跟妳講事情，我就覺得受不了他那個嘴臉欸。他就是旁觀者的感覺，坐好好跟妳說：「妳自己想想看我們都已經離婚了，而且我就是不保證我以後會不會像以前那樣對妳啊，妳說要復合妳覺得有可能嗎？妳不就是因為做好這種心理準備所以才回來的嗎？妳就是知道我已經回不去了啊。」

他就是一直一直講這些話來刺傷妳，還講很多很狠的話，但我其實只記得他說「沒有慾望」這件事。反正就算了。後來我遇到算是一個貴人吧有幫忙我，要不然我那時候真的超想跳樓欸，我那時候好想死喔，覺得我又回去到以前那種狀態。因為我覺得：為什麼你以前明明就是說要救我，然後你現在才做到一半就放棄自己先走掉了？他就說我很抱歉，以前跟妳講過要做的事情都沒有做到，我也很抱歉我對妳做那些承諾，但是我現在真的不保證會回到過去那樣子。他就是說他要走了，他再也不會理我在那邊過得多慘。

<div align="center">113</div>

哭泣女孩　大概上個禮拜才跟我交往快六年的男朋友真正分手，其實過程還滿曲折離奇的，雖然我們

現在彼此身邊都有另外一個人，可是我仍然相信，他最後說那句「我愛妳」是真的。

小徐　走不下去的原因是？

哭泣女孩　可能我變了吧！原本年輕的時候……以為那個說好的未來是我想要的未來，可是真的過了幾年之後，我覺得我沒有辦法，可是他卻還相信那個未來是屬於我們的。

小徐　是妳先說想要分手的嗎？

哭泣女孩　對，可是說完之後其實滿後悔的，然後，他也想要報復我，馬上交女朋友。其實我們中間就是……他交女朋友我交男朋友，彼此沒有聯絡一陣子，可是重新聯絡之後，就發現好像可以像朋友一樣的問候，滿好的。可是約見面後就一發不可收拾，所有一切的感覺都回來了，甚至還覺得，也許這些是我們必須經過的過程吧？要經過這些、重新來過才會更珍惜彼此。

後來快要復合時，我看到他跟他女友一起出去吃飯打卡，我就爆炸了。雖然那一陣子我們當了彼此的第三者才四、五天而已，我就已經受不了了，我沒有辦法忍受這樣的關係，因為他答應我會跟她分手。我就抓狂了，就罵啊！把他封鎖，說他是大騙子，不要再跟我說你愛我這種話，都是鬼扯！

那天看到照片之後，就覺得他好像只是說說而已，自己有被欺騙的感覺，不過後來冷靜了幾天，覺得還是要回到最初跟他提分手的那個點。因為他是軍校生，之後如果真的要一直在一起、就是結婚什麼的，雖然是週休二日，但是我平常沒辦法見到他。我覺得我需要一個能每天見面的人，我需要一個每天可以跟我說早安、晚安，至少能每天見面的

人。就算有很多的愛，因為在一起快六年來都是遠距離，其實真的很累，所以後來，我就希望能出來把話說開。我跟他講說，也不需要談什麼復合不復合的，因為除了我們現在彼此都有另外一個要牽絆的人之外，我們想要的未來就是不一樣，你希望我可以陪你一起去完成那個說好的以後，可是那個「以後」已經不是我現在想要的了。

我們開始交往時是高中，太天真了，覺得好像牽了手就要一輩子，而且其實他讀軍校是我叫他去讀的，我就自以為很現實的說，就算有再多的愛，沒有經濟能力，也沒有辦法走下去，誰知他真的讀軍校之後，反而導致我們現在這樣。所以我那時候提分手，自己也還滿糾結的。

小徐　所以妳那時候跟他講分手，他知道這個原因，應該很難過吧？

哭泣女孩　那時候我是講說「沒感覺」，想說講狠一點他比較放得了手，結果因為這個爛理由所以他馬上找一個女朋友來報復我。可是當時其實我不知道，因為我要出國了。甚至出國那一天早上他還來找我，給我擁抱叫我加油說等我三個月想清楚，然後一到馬德里就被我朋友通知說其實他早就交女朋友了，霹靂啪啦一大堆照片啊什麼的，就覺得自己好像被騙了，好像走那麼久的感情反而最後變成一場笑話。因為太多共同朋友了，大家都在看我們的事情。

其實現在講這些我也不會覺得是欺騙或什麼了，會覺得也許兩個人都走不過去了吧！我們要的未來不同了。如果現在有另外一個人可以給他那些我不能給的，好像應該要開心的。雖然我也不知道他到底怎麼想？

小徐　他有跟妳講說他是為了要報復才交新女友？

哭泣女孩　對啊！因為其實離我們分手才不到一個禮拜吧！他說我想讓妳知道被甩是甚麼感覺，當下我當然覺得他很恐怖啊，可是過了三個月，中間也發生蠻多事情，就覺得說他這樣做是因為他太愛我了，比起現在這個新男友，他愛自己比較多，不會顧慮到我的感覺，我覺得前男友的出發點是至少他很愛我，因為前男友是一個把我放在第一位，比家人、朋友、自己更前面的人，可是現在的男朋友，我是排在他自己、課業、朋友、家人之後吧！就覺得落差很大，跟現在這個人交往之後，就有很多委屈要自我調適，覺得我好像變成我前男友的角色，好像現世報！

<div align="center">114</div>

哭泣女孩　我覺得最讓我人生得到成長的，是前一段的戀情⋯⋯我們是在工作認識的，他也是表演者，我們要一起完成一個小呈現。在這過程中，他等於是我的前輩。他是本科系的，那時候相處在一起他可以帶著我。我覺得我們是可以一起有所成長的。

可是在一起之後開始風雲變色。我們成長背景很不一樣，他來自一個比較複雜的家庭，上班的地方也比較複雜，在酒吧。人長得好看，對於跟女生相處也很有一套，我心裡覺得很不踏實，一直說服自己去相信他，但是終究有一次還是無意間看到他的

手機，整個像打開潘朵拉的盒子一樣。這過程中有很多爭吵，我還是覺得：如果我夠好的話，他應該可以看到。

比較印象深刻的是有一次吵架，他帶著他的室友，他室友比較單純，來自宜蘭，他介紹他的室友到一家酒吧工作。男生剛開始接觸那個環境，就是當有女生貼上來的時候比較沒有克制力，我那天看到的簡訊是他幫他室友玩火，他讓別的女生來家裡然後自己離開，當下看到的真的很崩潰，感覺好像看到兩個我完全不認識的人。室友的女朋友也在旁邊，我跟她說，他們兩個根本不值得我們對他們這麼好。前男友聽到就知道我在說什麼，開始摔東西、摔杯子，因為他也喝酒了。其實我看到的時候，我是在一旁哭，室友的女朋友來安慰我，我才說了那句話，他（前男友）知道我看到了什麼，所以就開始摔東西，叫我閉嘴，摔完之後就破門而出離開了。我追了出去，可是他自己就一副不要命的樣子，說我這樣是在破壞他們兄弟的感情。他喝醉酒發酒瘋，我也就死命把他拖回來，拖回來冷靜下來後，他就開始說他自己的故事，因為他也被他前女友背叛，可是每次當他跟我講他前女友的故事時，我都覺得我只要比她們……變得無形中我會跟他的前女友比較。他就跟我說，每天晚上當他告訴自己要想我，他卻還是會想著他的前女友。

我也不知道為什麼當下竟然是心疼他，每次只要吵架或者怎樣，因為他知道我吃哪一套，我就會心軟原諒他。可是一直到最後一次，有一個女生出現，讓我……前面那麼多個女生我都選擇原諒，是因為我都覺得只要我夠好，他就會重視我。這個女生的出現就是義無反顧，她可能覺得她是最適合我前男友的人。在他讓我這麼沒安全感的情況下，他把我訓練成像是駭客一樣，我原本是完全很尊重另一半隱私的人，只是那一次，我發現他幫室友玩火那一次，我都變得討厭我自己了，好像一定要去發現一些事情，我很怕一直被蒙在鼓裡。這個女生一出現我就跟他說：她就是喜歡你，可是他很厲害就是可以一直騙。

我覺得最讓我受傷的是，去年五月他剛好生日，我幫他慶生，其實他幫我過生日的方式與我幫他過生日的方式完全不一樣，他幫我過生日一整天說在拍戲，一點問候也沒有，只要最後晚上出現在我家門，送我個東西，我就被收買了。

可是我幫他過生日的方式是，我知道他想要什麼東西、捨不得買，記在心裡，也自己親手做了一張卡片，是讓朋友都讚嘆的卡片。他也說他生日的時候想去南部環島，我也就請了假要一起，結果最後他跟我說感冒要回來台北。生日就是在照顧他，照顧到我都感冒了。幫他過完生日照顧完之後，我去上班，突然室友的女朋友傳訊息過來說：「妳知道毛毛是誰嗎？」我想說，室友女朋友怎麼知道毛毛是誰？她就說：「我不知道該不該告訴妳這件事情，可是他們兩個剛剛一起離開家裡了。」我當下就立馬——其實他不知道他換過的密碼我已經知道了——又把手機打開了，才發現即便我在旁邊的時候他都可以不管我。那個女生剛從捷克回來，我把他照顧到燒退了，他都可以跟女生說他病得很重，要不要來探病什麼的。

他有使出一個殺手鐧，我們有一次為了她吵架，

也是在他的店裡慶生，蛋糕啊什麼的都準備得好好的，突然一個訊息出來，就是那個女生傳她出去玩的照片給他。我就說：「現在到底怎麼回事？你要不要處理一下？」他就直接把手機給砸了，他說：「我手機都已經砸了，妳還要我怎麼處理？」

　　他把感冒這件事情告訴那個女生，原本那女生要陪爸爸吃飯，索性也不吃了，馬上出現在他家。我人還在上班，看到訊息寫：「你還記得在哪裡嗎？」所以表示那不是她第一次去我男友家。當下真的是感覺好像溺水一樣……一早四、五點我就殺去他店裡跟他理論。其實我也慶幸我是去酒吧跟他談，因為如果私底下談，我一定又會被收買了。在場所有人都是勸和不勸離，可是看我們這個情形那些人也說，他就是這個樣子，妳要嘛接受他這個樣子，要嘛就離開他。

小徐　那他有承認嗎？

哭泣女孩　他有承認，他說他們沒有做什麼，就抽三根菸，就這樣，要不要相信隨便我。我覺得真正讓我受傷的是，那天晚上那個女生就知道我知道了，她還是傳了訊息跟我男友說「好好照顧自己的身體，演員最重要的是有健康的身體，你要照顧媽媽、保護弟弟。」

　　我覺得受傷的是，這個女生對他而言也不是平常那種玩玩的感覺，他對這個女生真的很用心，還從家裡帶薄荷要調酒給她喝，我自己都還沒有喝過他自己種的薄荷調出來的酒。這個女生也因為這樣被感動，他們最近養的小狗叫××，我還知道，呵呵。

　　其實中間那女生也傳訊息給我過。他中間又做了很過分的事情，他那時候突然發了一個試鏡通告

給我，內容是一個汽車廣告，男女朋友外出求婚，我一開始以為他只是發給我要我去試鏡，後來才知道，我要跟他搭。而這中間我已經知道，我們分手沒兩、三天，他就已經把毛毛帶回家了。

　　我覺得受夠了，不想再玩這個遊戲了。我當下還覺得我很正義，告訴那個女生他做的好事，那個女生已經被帶回家了，結果他還這樣子回來找我。其實站在那個女生立場，她覺得我在挑撥他們。她說得很好聽：叫我不要自以為自己很正義，他在她眼裡是很好的。反正言下之意變成是我不知道他的好。最好笑的是，她還說，很抱歉在沒有搞清楚狀況下傷害了妳。

　　但我前男友還跟我說過，他直接問那個女生：「妳是不是喜歡我？」那女生說：「對啊我還蠻喜歡你的。」我前男友說：「可是我有女朋友了耶。」那女生說：「就算你有女朋友我還是可以喜歡你。」

小徐　把自己的責任撇得一乾二淨。

哭泣女孩　對，所以我覺得真的很受傷。

哭泣女孩　我覺得也是有陰影啦，因為最近認識一個男生，剛好湊巧也是演員，跟他的相處曖昧感覺都還蠻好的，可是到感覺有一點點，就是當我們牽了手之後他反而態度轉淡了。就是牽了手可是沒有在一起。我就跟他直接講清楚：我對你有好感。他給我的答覆是，他現在還不穩定，怕沒有辦法好好的在一起什麼之類的。當下我還天真的以為他壓力

真的很大，後來仔細想想，就說穿了，只是不想要負責任而已，可能他只是沒有這麼這麼的喜歡我，好像我又被一個男生給……嗯……就是被玩這樣子，我覺得我一直以來都很認真在對待這些人，可是好像他們都只是在跟我玩。所以我覺得……也不算……就是，前天他才傳訊息給我，其實前一個禮拜我才花很多時間在分心他的事情。我覺得心情是很不好的，就是覺得被玩了這樣，也花一些時間跟朋友相處，去分心了很多他的事情。

小徐　前天又收到他的訊息？

哭泣女孩　對，前天他又來擾亂我。

小徐　找妳一起吃飯？

哭泣女孩　他說他忙完看要不要約見面，可是昨天一整天都沒有消息，我整個心又掛在那上面，唉。就算他還在忙，也至少跟我講一下。

小徐　他聽到妳說對他有好感，那他的意思？

哭泣女孩　他自己也說他對我有好感，也是喜歡我的這樣。可是我又覺得，其實以我的經驗來看，男生就是……如果手裡有線的話，才不會去把它剪斷啊。

<center>116</center>

哭泣女孩　我現在有男朋友，我們很好，我們差大概七歲半有。可是我……應該說我有很喜歡過一個男生，就是某一任男朋友。然後，他還是我第一個帶回家的男生，但我爸媽沒有非常的喜歡他，這可能也是導致我們分手的一個原因。前幾天他生日……他每次交女朋友我都會很受傷，可是

我也不能怎麼樣，因為我們是沒有緣份在一起的兩個人……所以，他生日我也沒機會跟他說「生日快樂」。我總覺得交往過的前男友或前女友最後就不能是朋友了，不管你們以前曾經多美好，最後還是會分手……最後還是陌生人，我們現在的情況也是，永遠都是陌生人，我最近的一次生日他也沒有跟我說生日快樂，所以我就覺得，我好像永遠都沒有這個朋友了。

儘管現在我有一個看起來蠻穩定的男朋友，其實有時候，我還是會想起幾年前交往過的那個男生。

小徐　那時候是因為家人的關係分手的嗎？

哭泣女孩　其實不是，應該是說那個男生，他是大學時候的男朋友嘛，但是我們是同一所高中，他從高一就開始喜歡我，一直到我大學一年級，但中間我都有交男朋友幹嘛的，可是他還是很喜歡我。他喜歡我四年後我們又在一起一年多，總共是六年。後來會分手的點，是因為有一次我很生氣的說：「好！我們分手！」他就說：「好。」我就很錯愕。後來我回想，他喜歡我這麼久，六年，我才喜歡他大概一年多，這是沒有辦法拿來比較的，他曾經對我有那麼多的憧憬、那麼多熱愛，可是是六年的時間，我對他就只有一年多的時間，所以那當然，那個時間對他來講可能很容易久了、膩了、厭了、倦了，我自己也還沒有準備好就分手了。在一個很錯愕的情況下，我們之後也沒有機會再重新在一起，後悔也來不及了。

我覺得這個男朋友跟我現在的男朋友不同的是，那時候我們還是學生，都是拿爸媽一點點的零用錢，雖然一個在台中一個在高雄，都會為了見面省

吃儉用啊，想要一起過個週末，或是翹課但是又要努力不能被當，中間相處的回憶很珍貴，我們兩個很努力想要見到對方。

我們對未來很有憧憬，想要多一點時間相處，那個過程都會一起努力，現在真的已經很久沒有這種感覺了……。

小徐 沒有那個過程就不一樣了。

哭泣女孩 對，不一樣了，現在這個男朋友，他算是已經完成他的夢想，我就是在後面追著他跑，我……我就覺得非常難過，沒有人跟我一起努力，他只會在他的終點線看我，我也不一定追得到，這就是讓我很難過的地方……天啊我講了很多祕密。

小徐 所以現在這個感覺像是哥哥跟妹妹的愛情是不是？

哭泣女孩 有好有壞吧。他可以帶我向前，但我也不知道我可以向前到……什麼地方？我總是覺得他在遠遠的那一方看著我比較多。

117

哭泣女孩 我上一個男朋友，一開始我們是很好的朋友，我們這一群就是……有兩個女生，我跟一個女生還有其他三個男生非常好，我們一起會出去吃飯、拍短片這樣。然後……就其實也是莫名其妙，那個男生開始追我，然後我就覺得「欸？這個男生真的不錯，很有才華」，然後我也覺得我跟他的頻率很對，開始可能有了交集，出去吃飯啊、聊天、看電影。

可是在我們好之前，他跟我另外一個女生朋友，就是我們同一群那個女生非常好，我們有時候都會開玩笑說：「欸？你們是不是在一起還怎樣啊？」跟他有比較的密切聯絡之後，我就會想說：「欸，那你可不可以給我看你的手機，我想看你之前跟她聊什麼？」我那時候只是覺得好玩，沒有想那麼多。看著看著他就說：「那個…那個…好啦，其實我們之前是砲友。」

可是問題是我跟那女生非常好，變得說就是覺得「那我要繼續跟她聯絡嗎？」因為我跟她繼續聯絡的話，那之後出去看到不會覺得很奇怪嗎？如果我們兩個真的在一起了，他們以前是砲友，我們還要繼續當好朋友？我沒辦法接受。

後來我們真的在一起了之後，我發現其實他跟那個女生還是有聯絡，而且聯絡得很誇張的……可能有時候我去他家，女生就會打電話來說：「欸？你現在一個人嗎？」想現在他跟聊天，可是問題是那個女生當時也有男朋友，我就感覺很受傷。一開始我都裝大方，想說「沒差啦」，反正就是……算了。

可是有一次我很難過的是，聖誕節那天我去他家找他要去吃飯，他就說我們現在有兩個方案，第一個是我們去某一間義大利麵餐廳，氣氛很好；另外一個是，他說：「欸～那個女生打電話約我，要不要就是我們……我跟妳然後他跟她男朋友一起去Costco買東西在家煮？」我就想說「那女的也太賤了吧！」就是妳要跟妳之前發生過關係的人——我現在的男朋友，我們之間還是朋友，然後要約一起去吃東西?!那個場合……我的心情是要怎樣？我是要坐在那邊然後一副「喔，妳跟我男朋友上床，但是

妳男朋友什麼事情都不知道」，裝沒事這樣子嗎？

其實很多次他都沒有真正的切斷關係，都是要我真的非常難過、大哭的時候他才會說：「好，那我去處理。」不然他都是放任的狀態。他說他要處理這段關係嘛，但是有一次我在他家就翻到⋯⋯那個女生之前其實在輔大滿夯的，她有拍輔大年曆，然後我發現他⋯⋯他家有那本年曆，就代表說他們其實一直都有聯絡。然後⋯⋯她居然跟我說：「可不可以以後打電話過來，妳就給他豁免權，不要每次都在發脾氣啊，或者在那邊發神經？」「反正以後大家都是當朋友，妳就裝什麼都不知道。」她就要我妥協這樣，然後我就覺得⋯⋯還滿傷的。

一開始會想說「好像可以撐一下，沒關係」，都會跟朋友哭說「哎，怎麼辦？又來了，那女的又打電話來了」那女的也不自覺，還密我說：「我把妳當很好的妹妹，妳為什麼要那麼在意？」「而且我現在很喜歡我男朋友啊，我現在把妳男朋友其實也是當朋友啊，沒有要跟他幹嘛。」可是我就想說，是現在大家的價值觀都偏的？為什麼可以是一件理所當然的事情？

那女生一直覺得自己沒有錯，她覺得⋯⋯就只有那一次，也沒有很久，那時她可能只是沒有想清楚吧，我不懂，算了反正也沒有聯絡了。

118

哭泣女孩　當時，他把自己說得很高尚，他爸媽也覺得他是一個很專情的人，就連我在住院的時候，

我說要跟他分手，他媽媽就上來發短信跟我說：好，我贊成你們分手，你們一天到晚都吵架，沒有好的未來，完全沒有問我身體狀況或怎樣。就是跟我強調說我兒子有多傷心，他在那裡吃不下飯怎麼樣，可是她沒有想過我當時是拿掉小孩，是流產。在醫院住了一個星期，一直在流血，一直在痛。她覺得這沒有什麼大不了，反正妳不是我女兒。對啊，我不知道他們怎麼會那麼理直氣壯？

我前男友也是這樣子，到後來我打電話問他：你是不是喜歡別人了？他上來跟我說：「我在妳心裡就是這樣子一個人嗎？我沒有喜歡別人，我很重視我們的感情，妳怎麼可以這樣子看我？」我當下覺得說，你怎麼可以這麼敢做不敢當，而且我都看到了。他問我：誰告訴妳的，我去弄死他。我當下第一個反應：就你自己說的啊。然後我跟他說我翻你QQ了，他說：「我沒想到妳是那麼賤的人，妳怎麼可以偷窺我隱私，我們連朋友都不要做了！」我就覺得好過份喔，我也不想跟他當朋友了，但是，一想到就很難受。我記得他每次回英國，當我習慣他不在了，他快回來時又會對我超級無敵好。我就很沒辦法習慣他分手之後再也不聯繫。記得他剛走的時候，忘了一件衣服在我這裡，我就抱著他的衣服才能睡覺，就要聞那個味道，然後莫名其妙哭。感覺好變態。

我跟他認識七年，是很好的朋友，然後談了二年。我覺得緣份不容易，因為我以前喜歡過他，在初一的時候。但是當時他喜歡別人，後來分手的時候我卻有男朋友。最後二人終於說都單下來了，在一起了，我就覺得這個緣份很不容易，但是他一點

都不念舊。他現在就是，我討厭妳這個人，妳真的是賤到爆，我都這樣子跟妳說了，而且妳還翻我QQ，就是賤人。我就覺得明明他們做了不對的事情，最後責任都推到我身上，是我磁場不對還是什麼？我不知道，我覺得很難受，不知道怎麼說。

119

哭泣女孩　他們家的事後來影響很大，他開始會有一些很誇張的行徑，一點小事都可以激怒他，即使我們在山上他還是會把我丟在路邊。剛開始我不下車，他還會過來抓我把我丟下去。本來我很難接受，如果真的很愛另外一個人，怎麼會做出這種事情？可是愈來愈多次以後，我就一點感覺都沒有了，反正我知道他隔一陣子就會回來載我，所以他叫我下車我就下車。我也不知道為什麼到最後會變成這樣？有男友跟沒男友都一樣，反正他也不會關心我。

有一次我和他的家人、朋友一起過年的時候在信義區看電影，他好像為了什麼不太高興，看完後剩下我們時他就在路邊跟我說要分手，還說什麼我很噁心之類很難聽的話，講完他就走了。我一直在後面追，跌倒了他也沒有回頭看，我還是爬起來繼續追著說「我不要」，那時候已經半夜十二點多了，我就真的跪在路上求他，他還是沒有理我，後來他就把我丟進計程車裡走了。那時候在後座我真的痛苦到以為自己要死掉了，我真的沒有辦法想像他怎麼可以這樣一點反應都沒有？

隔天他還問我要不要跟他道歉？我要不要讓他自由？叫我什麼事都不能過問。我那時真的太笨了，還一直跟他說我會改會改只要他不要離開我就好。後來我就真的什麼都不問，連看他手機都不會，每天我都不知道他在哪裡，一直等他電話。

他之前在精神病院的時候，因為只有我知道這件事，所以他需要的東西都是我負責幫他送過去，有一次他打來，我跟他說我很不舒服、我發燒了，可不可以晚一點再過去？他就跟我說妳生病關我屁事，如果妳現在不來的話，以後就都別來了！我就還是去了。我覺得那個地方真的太可怕了，因為我不是他的親屬不能進去院內，只能隔著玻璃看著他，當下我真的覺得自己是某種奇怪電影的女主角，怎麼會有這麼瞎的事情發生在我身上？

小徐　那你們分開後現在還有聯絡嗎？

哭泣女孩　還有，斷斷續續的，可是前幾天我決定：不要再跟他聯絡了。覺得這樣對他比較好，因為他要處理家裡的事，沒有時間花在我身上，我也不要再讓他覺得我們之間還有可能，因為我也不想再跟他在一起了。我是第一次了解到原來真的有人可以很愛對方，可是不能在一起。我以前都覺得屁啦只是不夠愛而已好不好，後來才發現這是有可能的。

小徐　妳剛剛說為什麼想拍《哭泣女孩》？

哭泣女孩　因為我想要記得我那麼用力愛一個人的樣子，我想要記得我曾經為了一個人哭得那麼傷心。如果有一天我已經不是現在這個樣子，看到這張照片才不會忘記：愛對我來說是那麼重要的事情。

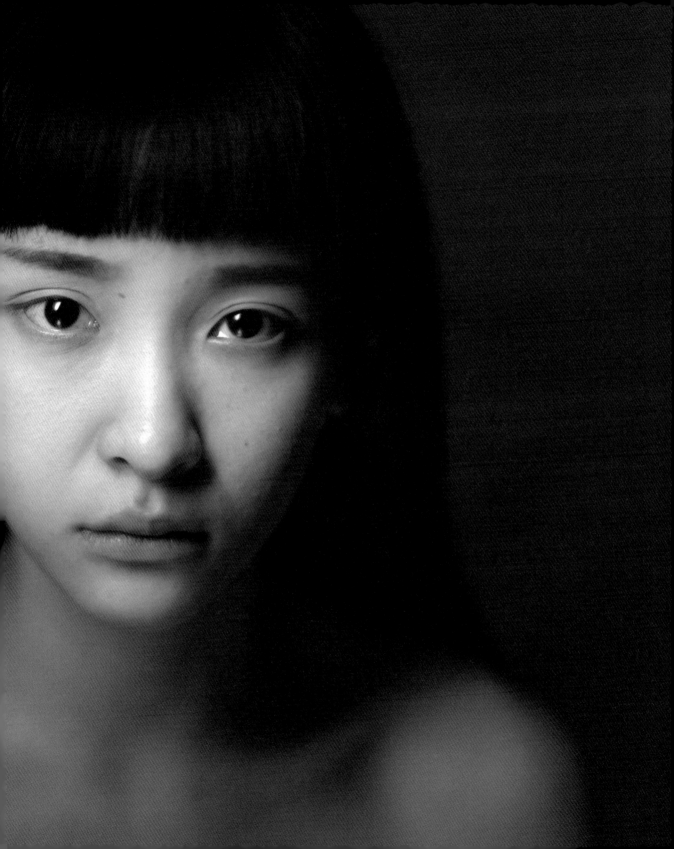

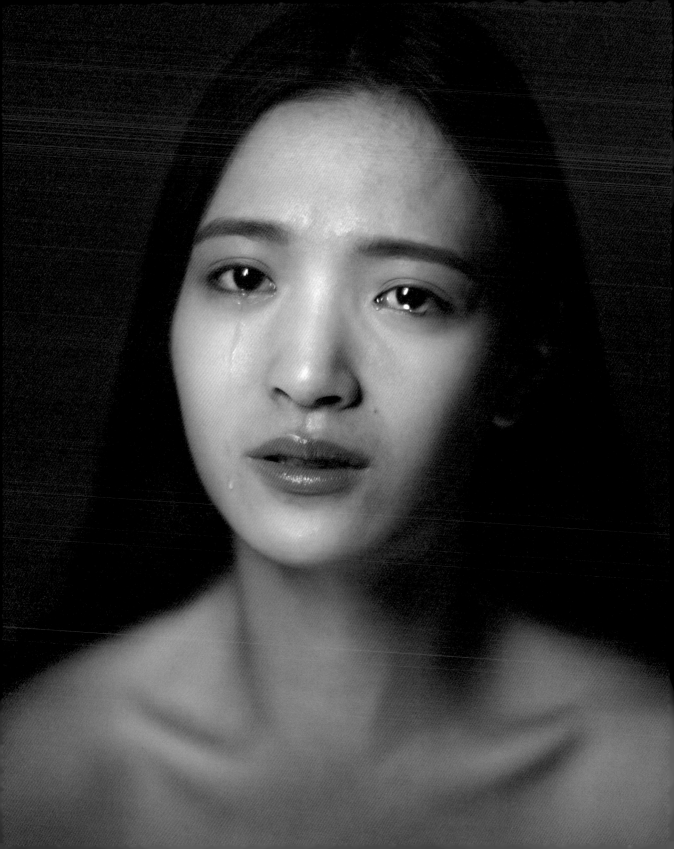

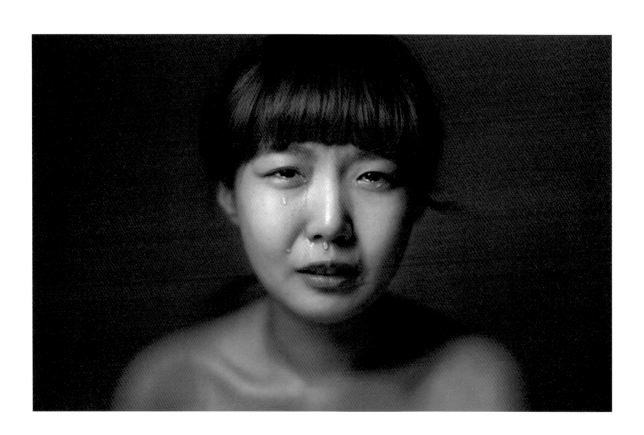

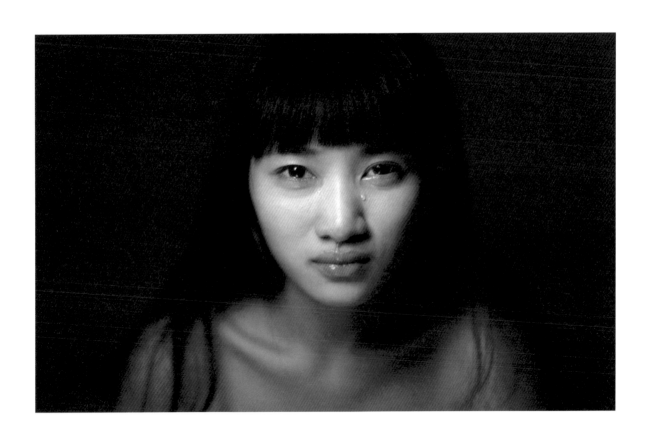

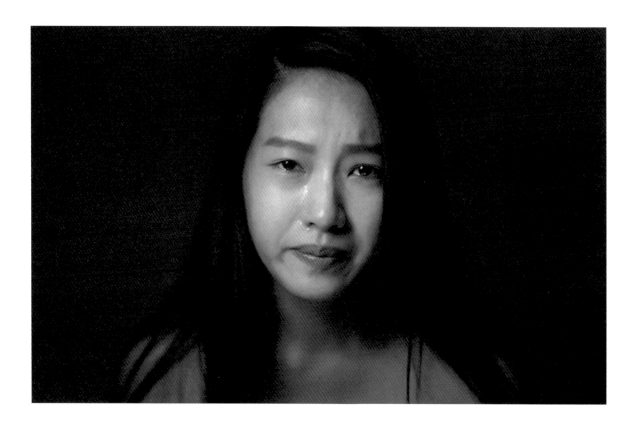

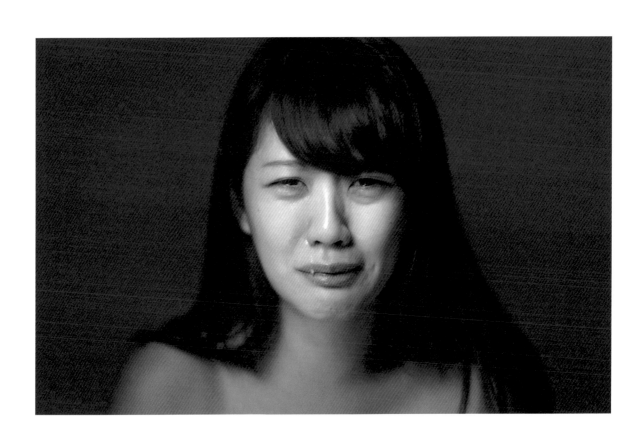

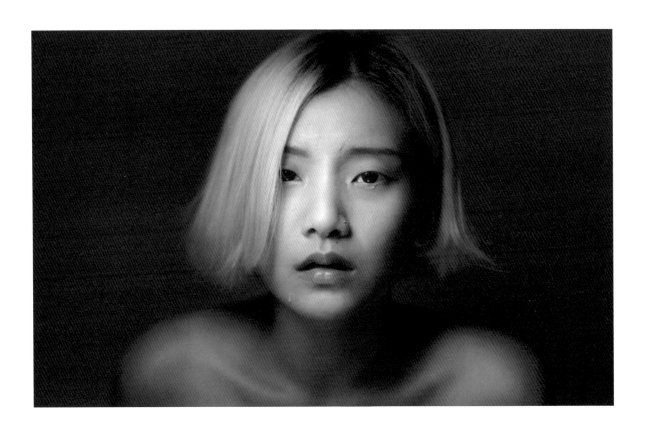

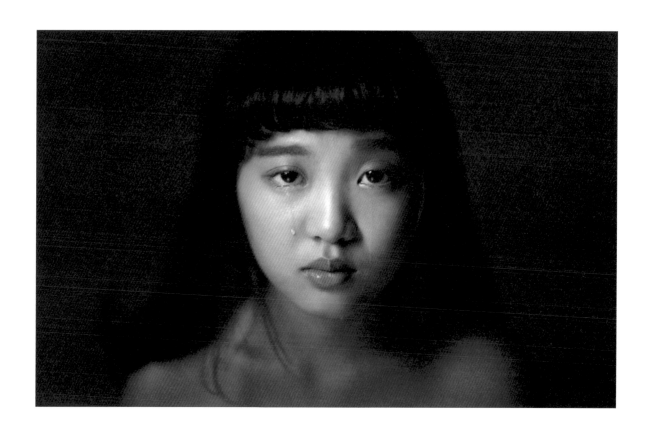

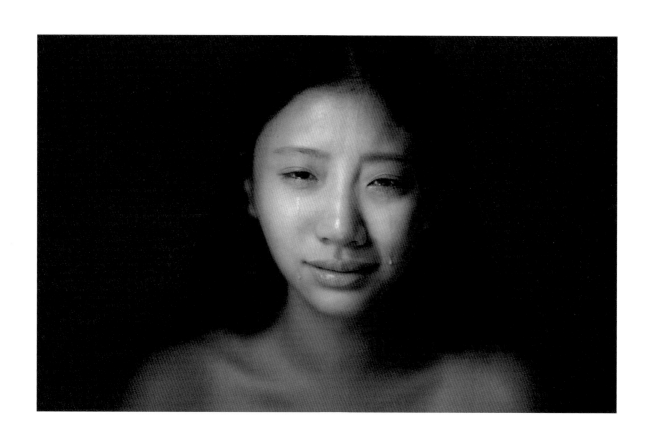

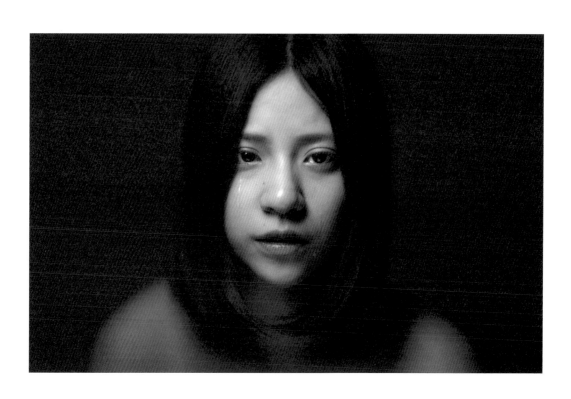

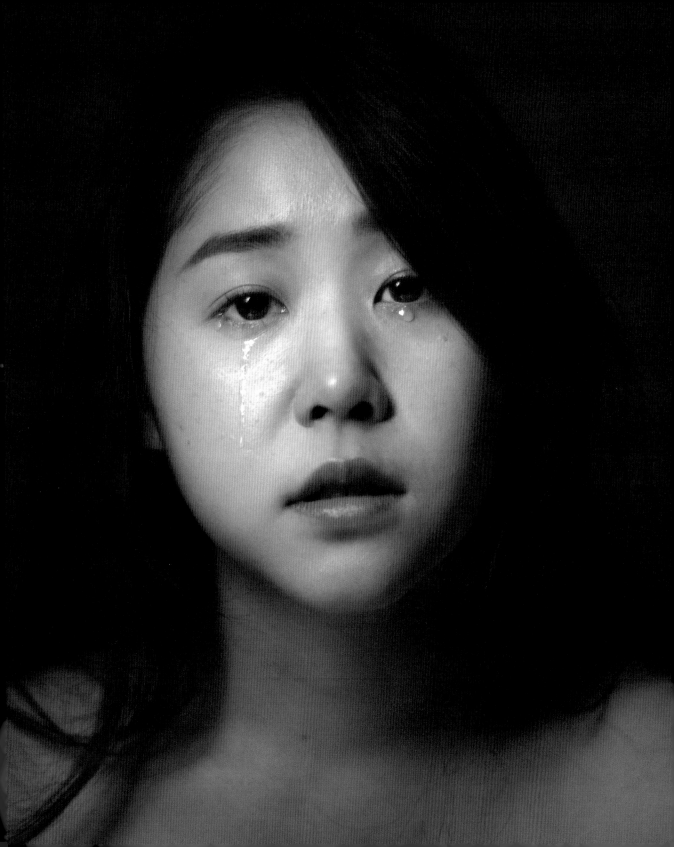

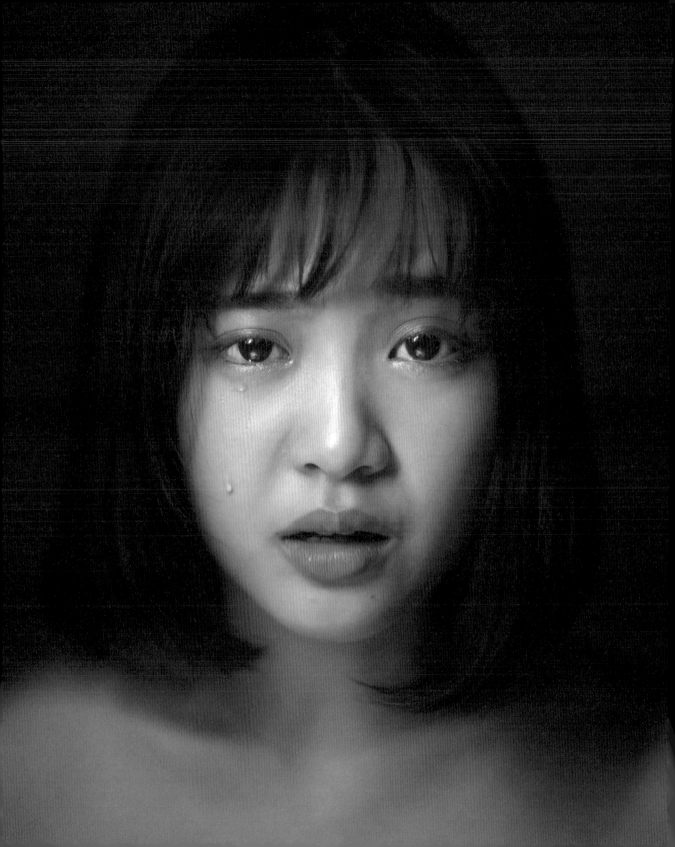

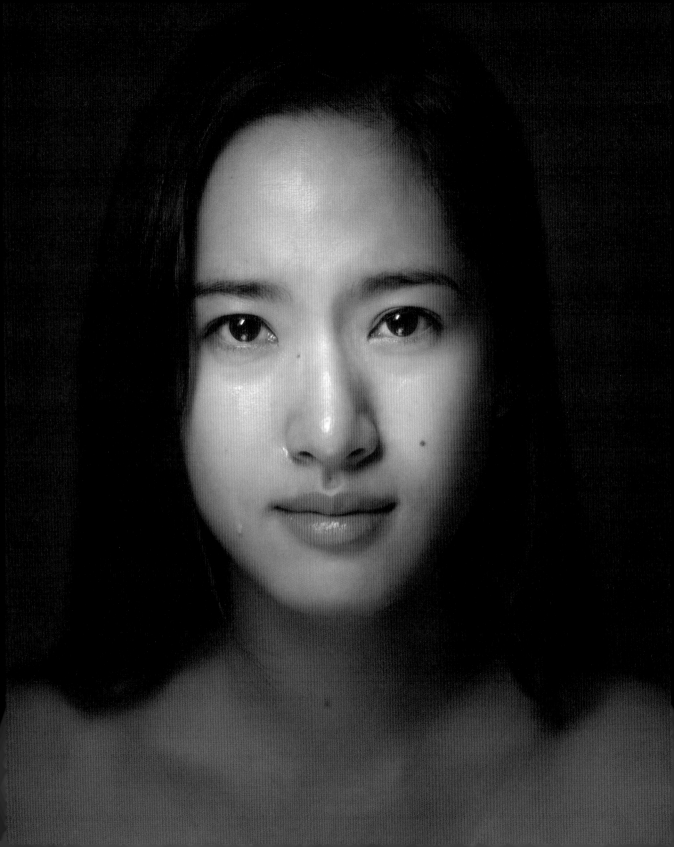

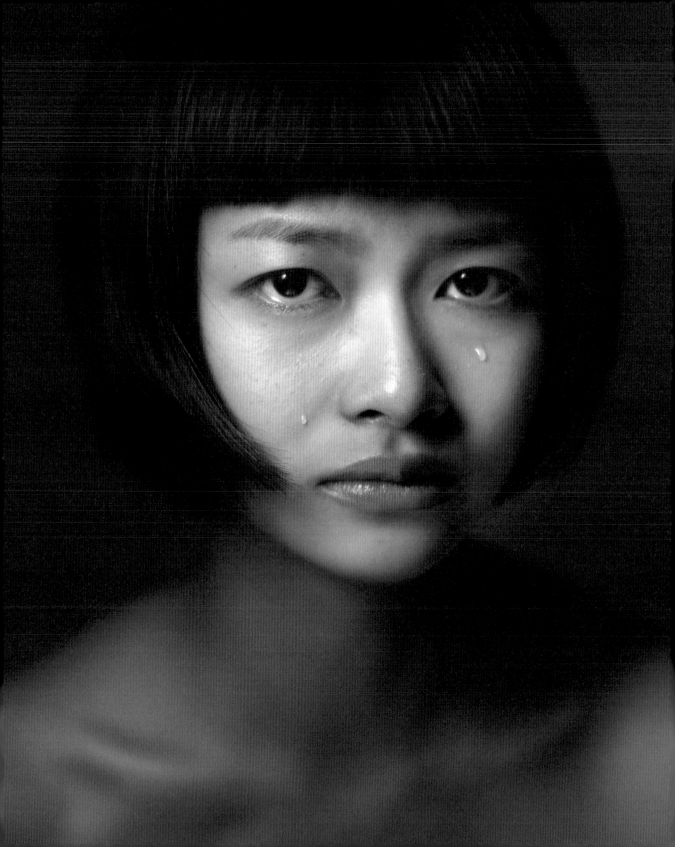

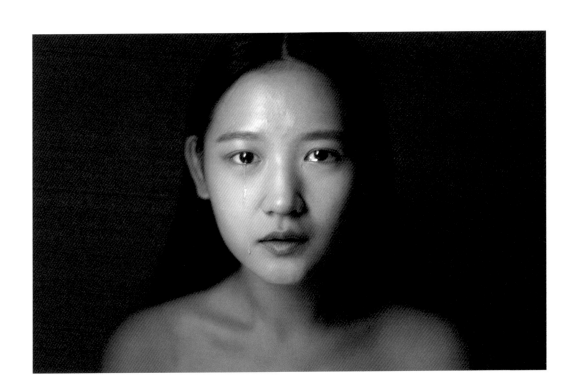

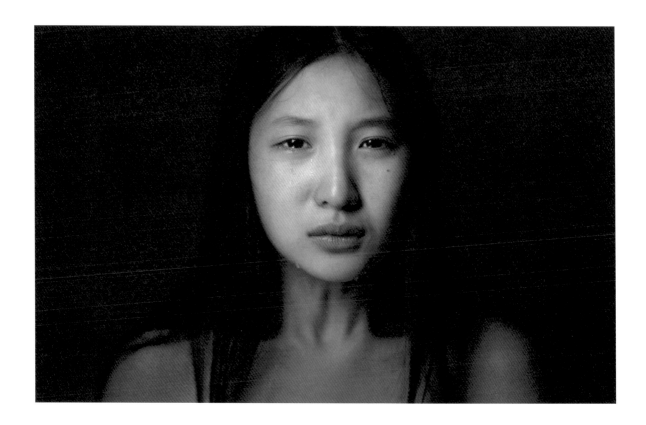

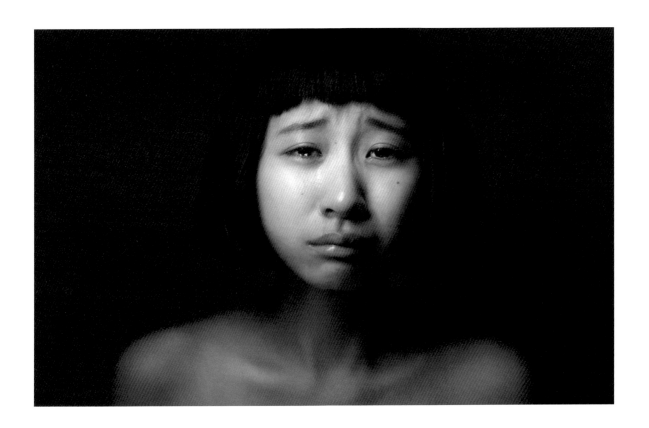

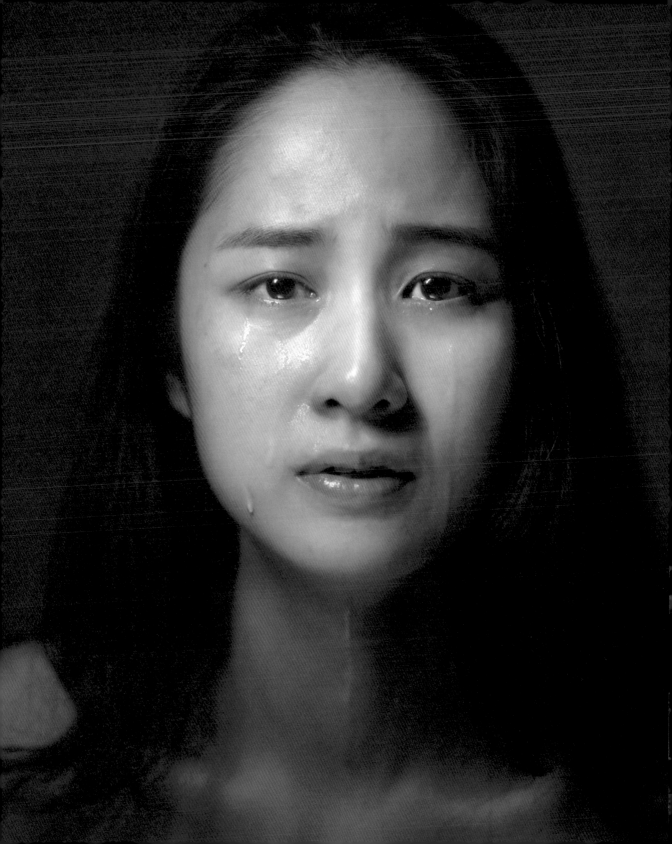

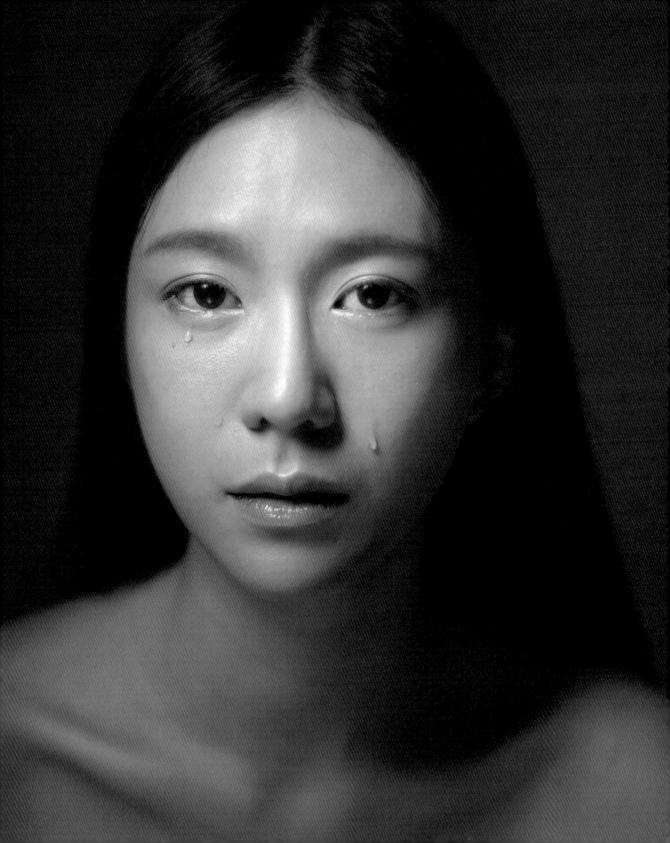

120

哭泣女孩　那個男生……他讀完大學然後去美國念研究所……我是自尊心非常高的人，就算我們隨時可以聯絡，可是我也不會想要主動密他，像去年我去美國兩個多月，經過他的學校也沒有打給他，只是在外面晃，就是覺得「老娘來看你了，可是我不屑讓你遇到」，那種內心的掙扎很痛苦，因為我不希望去高攀一個我真的愛的人，我不喜歡有這種感覺，我希望我靠近他是可以跟他一起成長、一起往上走，可是我覺得他已經超越我……他做設計師，有業界的經驗，又去美國，所以我就是……對，其實很多很多女生就會覺得長得漂亮就該找個小開、富二代什麼的，可是我真的覺得如果要感情很好、很穩的話，兩個人應該是要差不多，可以互相給對方很多東西，我覺得我現在的狀態是輸他的。

　　我之前一重開Facebook帳號他就在他的動態牆上留了一段話，那很明顯是給我的。雖然他現在狀態是「已婚」，也一直都有女朋友，我們都各自有各自的男女朋友，但我們就會在分手的時候在一起，就是一直都處於放不下彼此的狀態。

　　十六歲到現在，一直都無法放下。

小徐　他現在設「已婚」？

哭泣女孩　應該是還沒結婚。那一天我開Facebook過了兩、三個小時，他平常是一個很少發照片的人，但他就一直發一直發一直發我就知道他在慌了。他很內斂，平常不太發動態……因為我偶爾還是會在網路上借別人的帳號偷看他的東西，然後，

就彎開心的，覺得至少他還在意我，不會說在美國那邊就忘了我。他發了一個動態說什麼「不知道曾經陪伴過我的那個妳在哪裡？」就心裡感覺滿痛的，但我還是不想丟下自尊去密他。

小徐　所以你們是高中同學？

哭泣女孩　嗯，高一認識的。這十年之間我找的男朋友都是長得很像他的人。有時候我真的是因為工作很忙，男朋友就會以為我不愛他了，或者是我事情很忙可能他們會抱怨：「妳根本就不愛我。」我就回：「對啊，我本來愛的就是別人啊，一直都是！」

小徐　當下那些男生聽到不就很傻眼？

哭泣女孩　會很崩潰啊……可是我這樣講他們反而會很在意能不能比過他？我覺得這只是人性，並不是因為他們特別喜歡我，反正我也不是很在意。

　　那時候我當空姐，他一路書念得很好，去很好的公司上班、念很好的研究所……就覺得我跟他的距離越差越遠了……我不想要只有美貌，我想要有一份事業，可是對我來說很痛苦，因為我從大一之後就沒什麼在念書。

　　我一直覺得……不知道……一直覺得或許他沒有我想像中那麼愛我，可是我錯了，他在臉書動態上表達了他承受很多痛苦，只是我們這十年之間其實有過我不要他、或者他不要我的情況。

　　當年十六歲的時候他問我：「要不要在一起？」我就跟他講說……因為我比較早熟：「我跟你講，人十六歲在一起是不會到最後的。」他就問我要怎麼樣才可以到最後？我說我們這次交往，分手了以後各交各的，一輩子都不要斷絕聯絡，我們就還是

可以在一起。我說：「只有這樣才能撐一輩子。」然後他就答應我了。

我十六歲的時候覺得愛的層次是性、性衝動，然後愛戀再來是依戀，依戀是最容易分開的，我就一直很想要突破這個循環，因為我覺得我瞭解人、瞭解自己，很多的感覺要怎麼去控制？要怎樣才能讓這感覺一直延續下去？跟時間抗戰很累，因為怎麼算都沒辦法贏過「時間」。

121

哭泣女孩　小徐，今天的我有點難過！他的舅舅突然LINE我，問我我是誰。

阿咕（舅舅），我××。

他說：「誰？本名？我不認識妳。」

我說：「阿咕我××啊，××的前女友。」（我甚至傳了合照給他）

他說：「妳是誰？我不是妳阿咕，我們沒親戚關係。」

小徐　嗯。

哭泣女孩　當初我離開時，說好了當不了媳婦，也永遠是家人，別人的家人永遠不會把我當作自己人的，我還傻傻的覺得他們還是我家人。

122

哭泣女孩　當時懷孕了，我原來的那個丈夫是在結婚前跟結婚後變化特別大，也不太管我。我覺得可能有了孩子以後就會好一點，後來等孩子出生了，他還是那樣不太管家，我媽幫著我帶孩子也挺不容易的，矛盾就越來越激化。

有一次他晚上不回家，我就特生氣了，帶著孩子一塊回我媽家，他也不悔改。還有一次發現了他手機裡一個自己錄的視頻，就是跟別的女人在我們家裡。視頻裡，孩子的嬰兒床、全部的玩具，都拍得特別清楚。

我就覺得完全不想跟他在一起了，我實在受不了了，我覺得特別對不起我媽，特別對不起我的小孩。

小徐　嗯，小孩現在多大了？

哭泣女孩　孩子還小，才一歲半，等他慢慢大了慢慢懂了，我都不知道該怎麼跟他解釋。我說他爸爸的問題也不是，不說也不是，等他長大了要面對很多東西……這就是大人犯的錯誤，居然要讓小孩去承受。

我覺得我的婚姻毀了。但是這件事情我也有錯，是我之前沒有發現這些問題就嫁給他，但小孩和我媽是無辜的。

小徐　現在已經離婚了是不是？還有聯絡嗎？

哭泣女孩　有聯絡，因為他時常要看孩子。我覺得確實小孩跟他在一起時也挺開心的，他太小了不知道這件事，而且他特別期盼，因為他見爸爸的時間不多，有血親就是不一樣。可是我覺得因為我生的是男孩，所以特別不能跟這個男人在一起，如果生的是女孩也可能就忍了。我不希望這個小男孩有一個這樣的……父親，因為他會學得很快，我希望他

長大了是一個有責任感的男人，他要築建他的家庭。我不希望我的兒子結婚以後也跟他爸爸一樣做出這種不負責任的事，我希望他以後會幸福。

我原本想有個家，想找個頂樑柱，但我沒有想到這個頂樑柱是空心的，他撐不起這個家。所以我勉強自己盡量努力，有兩棵老梧桐陪著我，帶著這個小樹苗。我希望這顆小樹苗能長大成材，能撐起他的家。我不希望他也是空心的。

小徐　嗯，那現在別的男人追求，妳還願意讓他再有個新的父親嗎？

哭泣女孩　我希望，但是需要找。我已經做好心理準備這個人可能會相當相當難找。經過這件事我一定要慎重的選擇，也有可能我這一輩子會找不到，也有可能會找到一個非常好的，但是我現在能做到的就是盡量讓這孩子的人格、性格什麼的是好的。現在我已經沒有任何其他可說的了。

123

哭泣女孩　最後，醫生終於開口了。在她開口前突然的握住媽媽的手腕，思考著要如何措辭，然後說：「我很抱歉，胎兒已經沒有心跳了。」醫生說妳沒心跳大約兩個禮拜了，也就是說，妳在大約二十二週時就已經胎死腹中，難怪媽媽感覺不到胎動。她拿出超音波照片解釋：因為妳已經沒有心跳了，已經開始分化，所以頭部周圍有液體。起初另一個醫生以為妳的頭部形狀異常，所以這個醫生一開始時也一直在檢查頭部，最後才發現真正的問題

是妳沒心跳了。子宮本應是個百分之百安全的保壘，但妳卻死在媽媽的子宮內，死在媽媽的身體裡面。而媽媽卻什麼也無法做，甚至毫不知情。

124

哭泣女孩　小徐。

小徐　是。

哭泣女孩　我打算到台灣打工換宿。

小徐　Cool! Where? Taipei?

哭泣女孩　正在找，我的人生現在一塌糊塗，太痛，我想離開現在的環境。

小徐　Oh fuck!!! What happened? He did it again?

哭泣女孩　我懷孕了，後來大家都決定不要孩子，關係再維繫了幾個月之後還是分了。他跟我說我是他這輩子最愛的女人，我卻在他的電腦發現……在我懷孕的時候，痛苦地決定不要孩子的時候，他竟然又跟別的女人上床了，而且不只一次！

小徐　THIS IS SOOOOO FUCKED UP!!!!

哭泣女孩　我想，我這輩子不會再遇上比這更差的事情了。

小徐　是的，真的很差勁。

哭泣女孩　我知道我很難過，需要面對，但我不想用工作來麻醉自己，所以在香港的工作就先辭掉了。

小徐　嗯，如果長期憂鬱記得要去看醫生，換個環境是必須的，先到天氣好的地方吧！

哭泣女孩　嗯，我想要選台東或台南。

125

哭泣女孩　後面還遇到很多貴人，包含我現在到台北，其實是還滿順的，知道我是從台南上來自己打工念書，都很照顧我。

　　所以我覺得很謝謝老天爺，雖然沒有給我一個完整的家，但是在我人生目前的路上都很照顧我，包含自己現在交到的男朋友也是。他對我很好，真的覺得跟前男友分手是對的，畢竟我跟前男友在一起也滿久的，九年吧！

　　現在交到一個真的就是能讓我任性、也很體貼很照顧我的一個人，來台北之後真的很幸運可以遇到這個男生。

126

哭泣女孩　他就是很乖很乖很聽話的一隻狗，很會跟妳撒嬌，從此之後他就變成我生活中的夥伴。我常常會帶他出去玩去健身去爬山，我最喜歡帶他去跑步了，因為他很可愛，我每次都跑跑跑故意跑很快，他看不見我的時候也不會亂跑，就會在原地等我，就是妳知道，有一個「人」永遠在那個位置等妳，對妳不離不棄，或者是妳工作上遇到委屈有時候不想跟別人講，只想安安靜靜的，然後他就是會跑過來跟妳撒嬌陪著妳，就會覺得說好像所有事情都不重要了，因為他會陪妳。我覺得狗有一種很神奇的能力，就是他會讓妳知道他是愛妳的，他擁有

妳在人的這個環境裡面找不到的那種情感，妳跟他是密不可分的。

127

哭泣女孩　小徐……

　　五月三十號我姐姐自殺了，這段日子，時間怎麼過的我不是很清楚，今天恍一回神她已經離開我們四十天整……

小徐　I am sorry, what happened? Why??

哭泣女孩　憂鬱症，她很堅決，吃了安眠藥上吊。

小徐　妳在台灣嗎？

哭泣女孩　在香港，七月底回台。

小徐　嗯，很少人知道這件事吧？

哭泣女孩　幾乎沒有，只有我男友和四位姊妹淘知道，六月回台兩次，處理她的後事，五月三十號得知她走了，六月四號要拍婚紗，我不知道我怎麼拍得下去……

128

哭泣女孩　我終究還是從哥斯大黎加回來了嘛，開始工作賺錢什麼的。慢慢長大後我發現，我不太認識我的家人，我不太認識我以前的朋友，我跟以前生活圈有一個斷層，花了很多的時間跟修正，才慢慢能夠跟他們相處。我之前就像個野孩子，自己在外面過自己的生活。今年我就想到，我好像沒有真

正的跟我媽媽一起旅行過，所以母親節我就帶她去大陸玩，我在那幾天的相處時間裡面，發現到很多原來不了解他的東西。

你知道回程時在全部都是大陸人的飛機上面，聽到一個台灣媽媽在哄小孩的聲音是很感動的。讓我很感觸的點是，我們突然遇上亂流，小孩因為害怕就嚇哭了，那個媽媽就唱台灣的民謠哄小孩，然後，就在那個時候我媽就跟我說她很開心可以跟我一起出去玩，我想到我們很小的時候，她也是這樣用很溫柔的聲音哄著我們長大的。

我在座位上用手肘推一下身旁的老媽說：「欸，母親節快樂。」我媽笑了出來，我繼續問她：「這次有玩得開心嗎？」她突然沒來由的冒出一句：「我覺得自己好有福氣，比妳死去的大姨有福氣多了。」

我只好趕快假裝打哈欠，揩掉眼角的小水珠，佯裝漫不經心的聽她那重複一千零一次的古早故事。也突然想起：自己長大以後，真的已經好久沒有好好的聽她說故事了。

<div align="center">129</div>

小徐　有人問過嗎？問妳要不要跟他同居？

哭泣女孩　有啊。大學之後的這幾個男朋友都很想要同居，我覺得沒有辦法耶，我想跟朋友一起住，想要那種大學生活。但是我就是沒有辦法想像跟另外一半要同居，很……不舒服。

小徐　滿微妙耶，通常是會覺得很想要可以天天看到這個人啊什麼的。

哭泣女孩　對，但是我還沒有遇到這樣的人。

就……我真的很討厭……性愛這方面的事情。有一種……沒有辦法解釋的恐懼感，我之前看一部韓劇，才知道那個女主角也有跟我很像的障礙，因為她爸生病，所以從小她媽就要照顧她爸，然後沒有辦法……沒有辦法離開那個家但是又需要金錢，所以她就跟她爸的老闆發生關係，那女生就變得覺得連接吻都很噁心，這一點跟我有一點像。

小徐　是因為看到妳爸那樣的狀況嗎？

哭泣女孩　嗯，我當時才國中耶，看到爸爸的對話紀錄裡面竟然出現問對方說「可不可以不要戴套？」還不只一個，我就覺得好噁心喔，好不舒服，好想吐。我小時候成績還蠻好，因為被他要求要到某一個水平，但是從那之後我就開始不想念書，覺得我把你當成一個目標，可是你根本不是我想像中的那個樣子。

而且，自己的男朋友給自己的經驗也不好。

小徐　妳有被強迫或半強迫過？妳這樣不喜歡做愛應該每一次都是半強迫吧？

哭泣女孩　我小時候有發生一些事情沒跟家人講過。我們以前住在眷村，國小三年級搬走的，所以之前我都是跟奶奶一起住，每年過年大家會回來，然後我兩個表哥就會跟我半哄半騙的玩，會做一些就是……嗯，那些舉動。

我那時候不懂，不知道那是什麼意思，只是覺得這樣很奇怪，可是我不敢講，就也不知道怎麼講吧，很害怕。

小徐　那時候妳幾歲？

哭泣女孩　第一次就是幼稚園，一直到國小三年級。

小徐　他們幾歲啊？

哭泣女孩　應該三到五歲以上有吧，滿大的。然後我不懂嘛，就這樣一直到後來我們搬走，然後奶奶還住在眷村，兩年吧，都還有發生過。後來到國中我懂了，就開始覺得那很……反正那是一個陰影，我覺得很可怕。

　　後來認識劈腿的那個男生我也覺得很噁心，會覺得男生是不是都是這個樣子？不然就是像初戀那樣，明明很愛，可是愛到最後還是跟別的女生走在一起。前一個學長更扯，他第一次來找我待在宿舍，然後就……就是有發生關係，發生關係之後直接東西拿了就走。我為了他吃過三次事後避孕藥，那時候不知道那東西有這麼不好，知道後我也覺得……我也真的是，覺得自己瘋了吧。

小徐　所以那學長完全不做保護措施就對了？

哭泣女孩　對啊，第一次有的樣子，之後還是……然後我反應不過來，也不是反應不過來，是不敢反抗的感覺。隔天他就拿藥過來叫我吃掉，我那時候還閃過一個念頭是：這也許是他保護女生的一種方式，後來才清醒覺得：那不是，也不應該是這樣。然後每次都是這樣做完拍拍屁股走人，就覺得真的是夠了。每次來高雄找我，只要講一講說要去哪裡，結果最後都是去開房間，我就覺得真的很不舒服，不想要踏進去，然後也不知道該怎麼辦。覺得他好像不是對我不好，可是那方面我就真的沒有辦法，覺得很痛苦，是一種障礙。

小徐　這好像有一點需要……

哭泣女孩　治療嗎？

小徐　對，心理輔導之類的。像一些電影裡面有什麼「性愛治療班」，需要看這個。沒辦法很投入、很喜歡或很想要做愛，等於是妳把自己的慾望都壓抑住。

哭泣女孩　所以我搞不好那時候願意跟女生在一起也是其中一個原因。但是她也是很可怕的人，用各種的毀謗貶低對方，然後來襯托自己的好。

小徐　從分手之後？

哭泣女孩　沒有，從在一起就這樣了。我也不知道自己為什麼可以忍……一年吧，一年那麼久。我到她房間的時候我嚇到，因為地板是沒辦法走路的，妳要墊腳避開很多東西才有辦法走進去，我就想說是不是要幫忙整理一下，結果她就說：「我要出去拿東西，我警告妳，最好不要動我東西！」我就想說那妳帶我來這裡幹嘛？

　　她會跟我說很羨慕我有一個很正常的家庭，至少外界看來是很幸福、美滿的。她從小就沒有，她爸也是跟別的女生結婚，所以她媽生下她後父親那邊就不承認，她又是女生不是男生，從小就自己一個人待在家裡，讓她養成這種個性。

　　我好像有種同情、憐憫的心情，再加上害怕——因為只要一談分手，她就會開始各種的瘋狂，想要傷害自己啊、罵我啊，還有幾次說出車禍鎖骨斷了或她們家要把房子賣了經濟很拮据什麼的，那時候也是……我生活費一個月才多少錢，還要負擔她的，也是瘋了吧。

小徐　是兩個人把麵包分一半吃？

哭泣女孩　沒有，是去吃飯我付錢、買東西我付錢，除了房租。像油錢什麼也是我付，什麼都是我付這樣，然後還要看我的電腦、用我的手機，限制

我的生活起居，只要一下課她就在教室門口要把我接走，不准我跟男生接觸，就是一個很誇張的人。找不到我就打電話給身邊的所有朋友硬要找我，我就說：「拜託不要說我在你們旁邊。」可是久了之後朋友會受不了啊，會覺得是妳自己的問題，是妳帶來的麻煩，我又不是真的這麼厚臉皮可以一直這樣下去。那時候班上同學還不知道我的狀況這麼糟，只有同寢的人知道，同學只覺得我怎麼這麼奇怪？除了上課以外都看不到我。

後來終於有機會參加班上活動之後，他們才知道說「喔原來是這樣子」，然後就幾個人一起幫我，讓我可以直接外出活動。

跟她講這件事情，結果她真的在宿舍樓下堵我，騎摩托車在那邊堵我，找了幾個看起來很可怕的男生，她朋友還打電話來說：「妳有本事就不要躲起來，為什麼敢講分手然後還要躲起來！」然後罵我三字經啊什麼，各種可怕的都罵了。我在另外一邊傻眼說：「罵完了嗎？那我可以掛電話了嗎？你們可以冷靜一點嗎？你們有沒有想過她有多誇張？」

後來又遇到那個劈腿男，我以為是真的可以好好談一次戀愛了，結果也沒有，然後又遇到學長，又以為……

小徐　他劈誰？

哭泣女孩　好多個啊，有他朋友的朋友、他的學妹、他的高中學妹、隔壁系的女生，我都不知道，只知道她們都是他的好朋友，但我不知道她們好到……喔，還有學姊。

小徐　好到床上去。

哭泣女孩　對。

小徐　怎麼這麼厲害啊？說真的。

哭泣女孩　不知道耶，我們就瘋了吧，可能我們都瘋了，都相信他的那些鬼話連篇啊，就是什麼多愛多愛之類的，然後還跟我學弟說他覺得這輩子最難忘的就是我，我聽到這個我就……「可以不要嗎，謝謝，真的。」

小徐　妳居然能忍他劈那麼多次，到底怎麼回事啊？

哭泣女孩　他是同時，是同時耶！

小徐　好強！

哭泣女孩　這些人就是在同一個時期啊，我就一下子知道他跟這個、那個很好，他最厲害的就是可以跟妳說他跟那個女生是怎麼認識的、平常都在幹嘛，讓妳放心覺得他們好像真的是朋友，可是真的不只是朋友。

因為我也不會去他住的地方，我不想要去，他就把那些人帶去，一個個帶去，我都不知道。我不會想要在很晚的時候出門，他就很晚的時候跟那些女生出門，然後莫名其妙的睡他那裡，我也不知道。他說「嘴巴是不小心親到的」，這個也可以講，不小心親到底是怎樣？嘴巴面積是有多大能不小心親到，我也覺得很厲害。

然後前一個男友，就感覺，他對妳的各種好都只是為了要……

小徐　跟妳上床。

哭泣女孩　對，滿足他的需求。但他也沒有很強迫我，只是妳可以感覺到他開始說某一些事情的時候，就是為了要讓我去做他想要做的事，我就開始覺得很不舒服了……這樣講一講覺得我應該要去看醫生耶！

小徐　我是覺得可以試看看啦。照理說正常的女生也是會有慾望的，但是妳的慾望基本上已經全部被消滅了，我不知道對妳的人生會什麼影響，只能說好像有種缺憾吧？因為這件事如果有享受的話，應該會感覺到樂趣。

哭泣女孩　我期待會遇到一個不要讓我有不開心的感覺的人。

130

哭泣女孩　還記得我嗎？我是×××，上個月要拍《哭泣女孩》時突然接到弟弟車禍過世而離開的女孩。弟弟的後事辦完了，我也搬到台北了，這段期間一直想著那天的一切，我不想忘記弟弟，想紀念著那一天，那一刻，十月二十號中午，在你家接到弟弟的噩耗。

　　如果可以，我想回到那個地方拍下未完成的照片，弟弟生前知道我要去拍攝《哭泣女孩》，一直期待著照片，我希望不僅是完成未完成的照片，也想讓自己永遠不要忘記我是在那時候失去弟弟的。

　　十二月四號是我二十五歲生日，我想在那時過去拍攝，可以嗎？

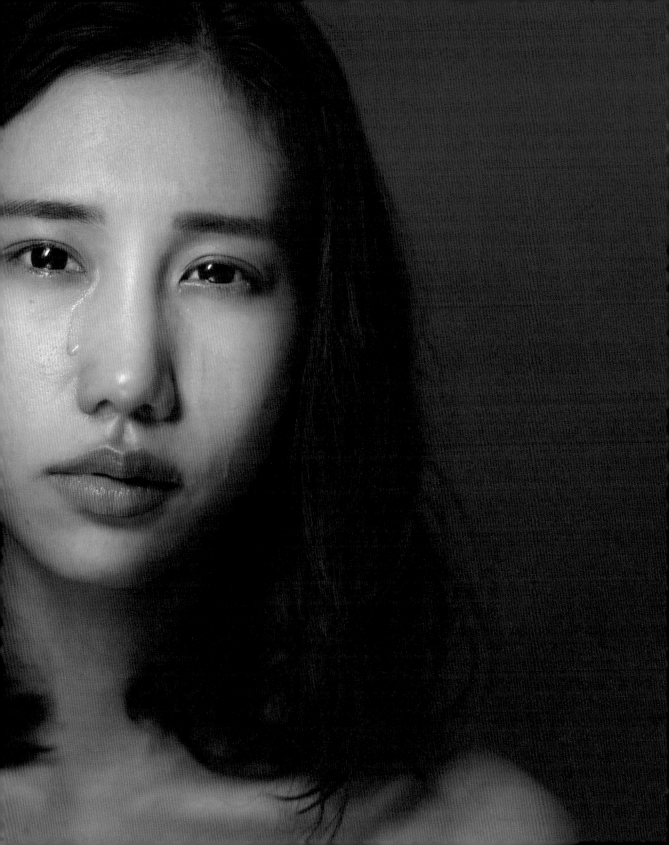

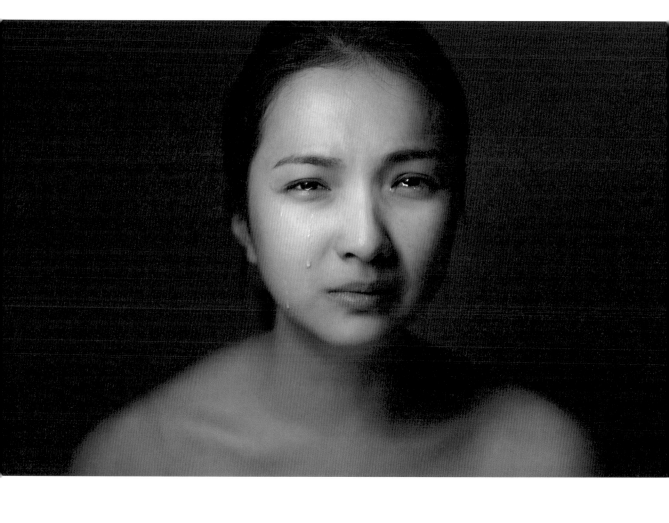

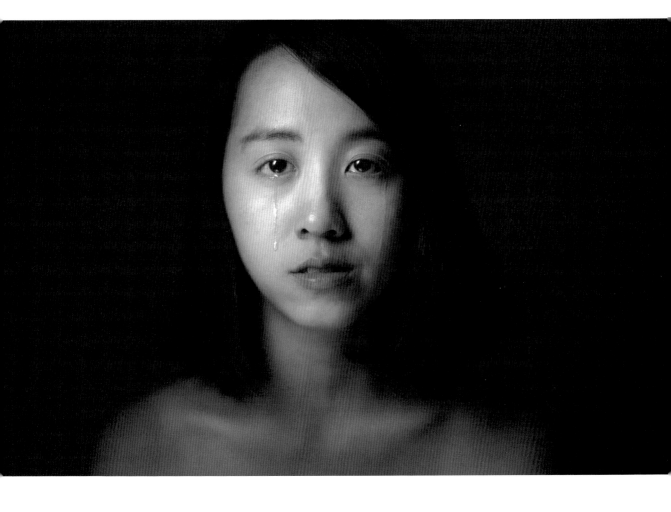

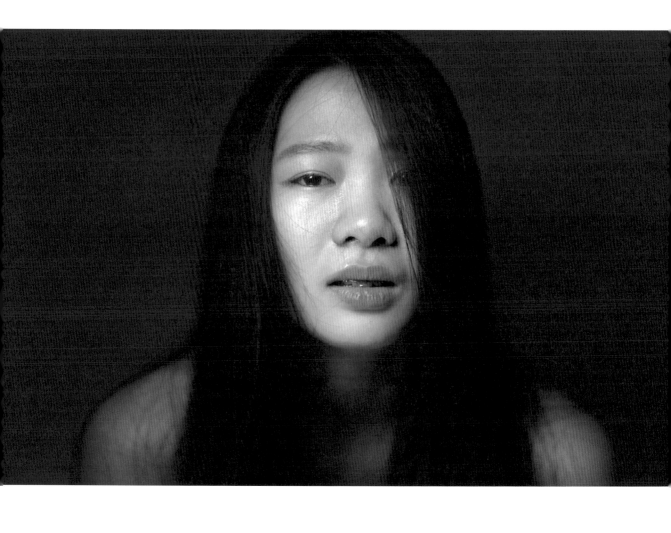

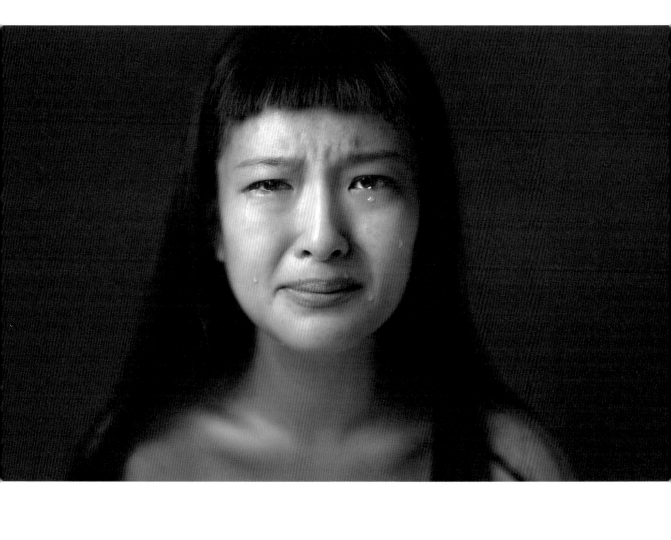

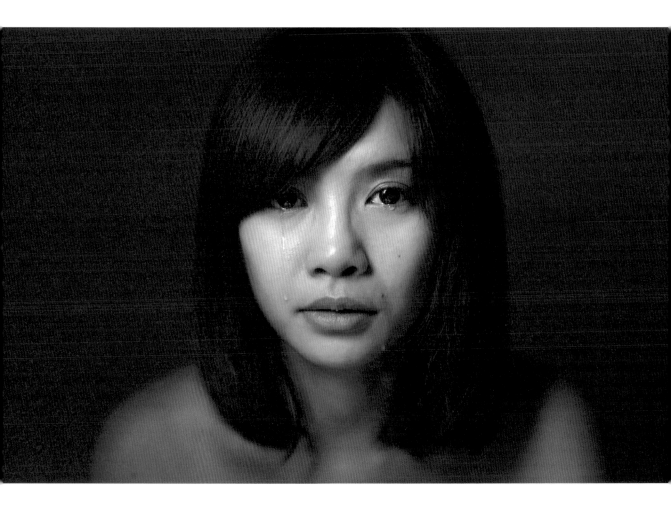

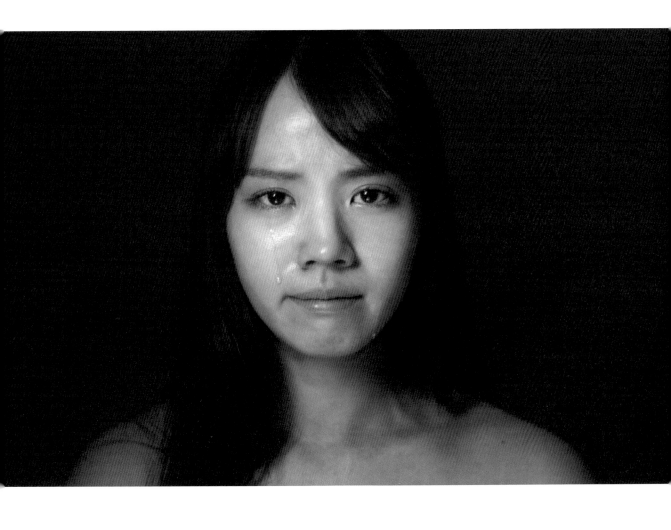

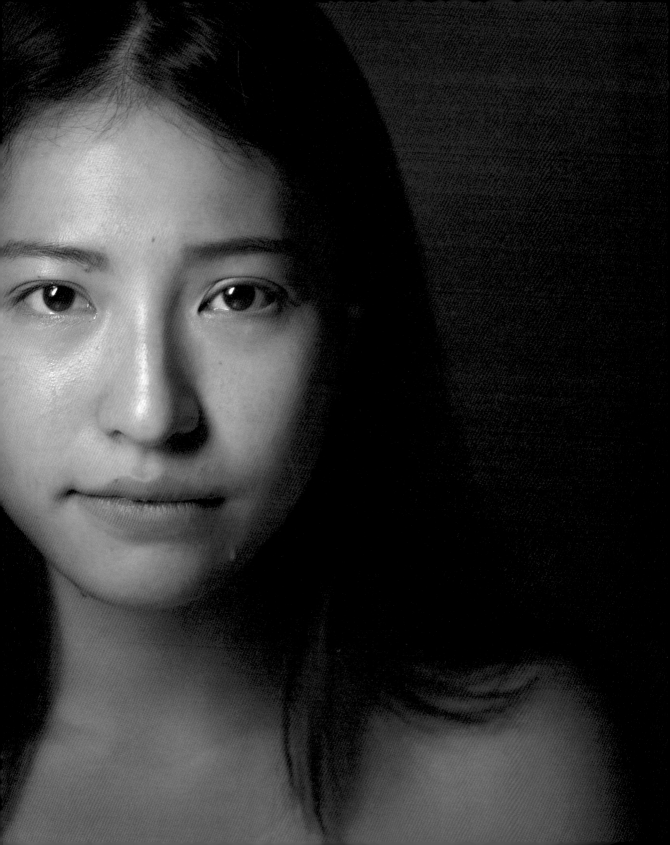

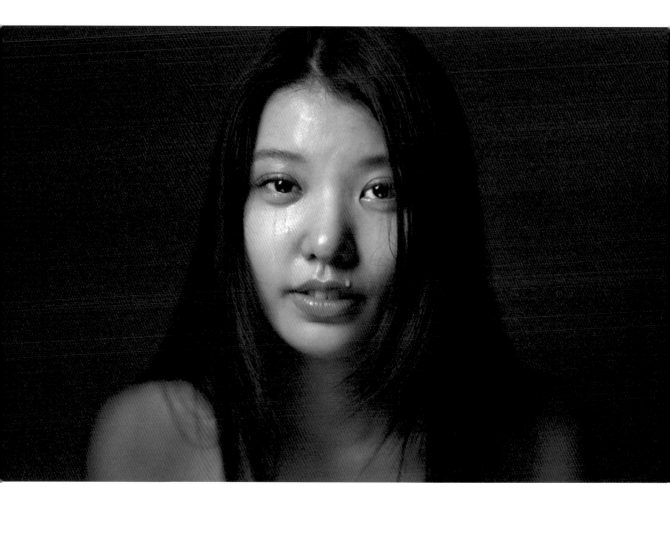

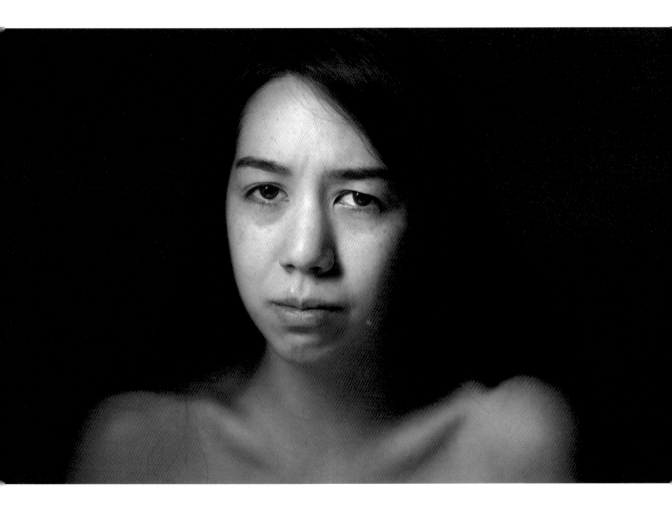

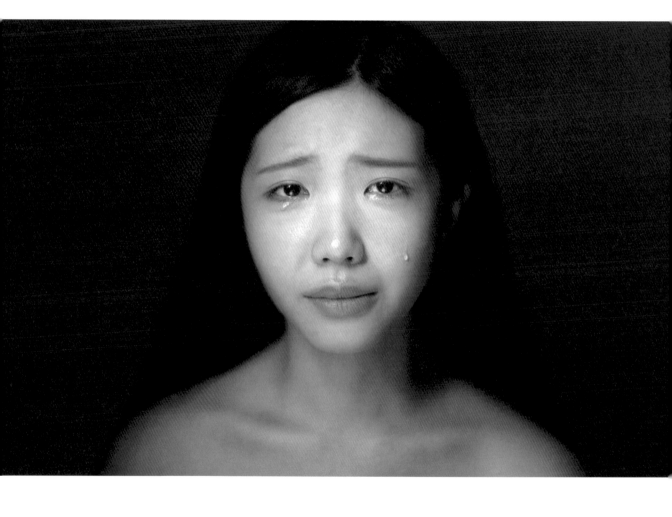

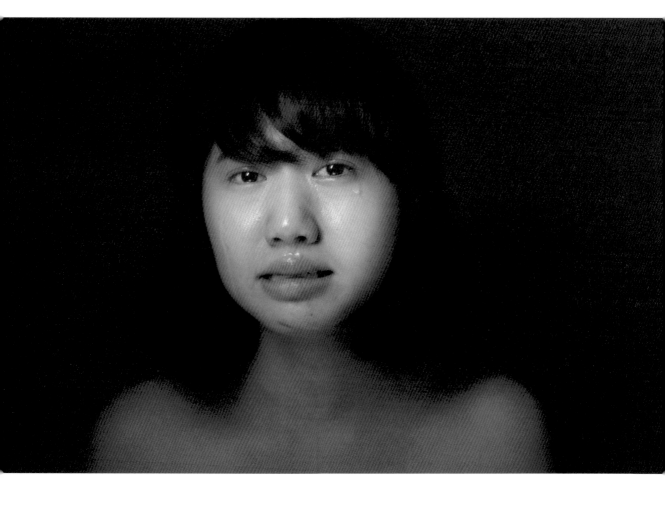

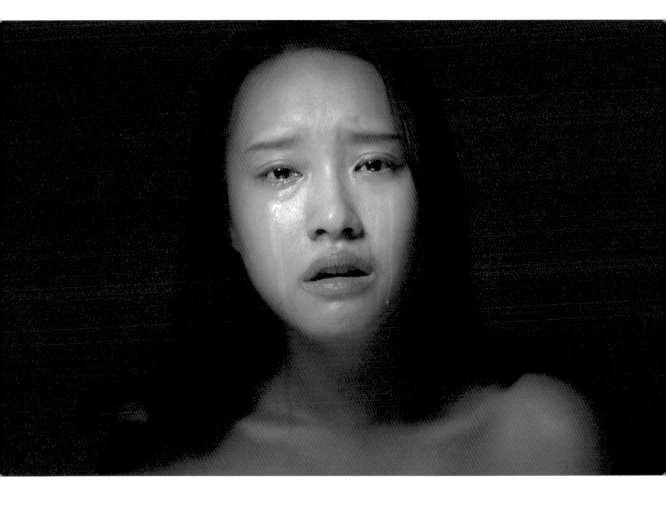

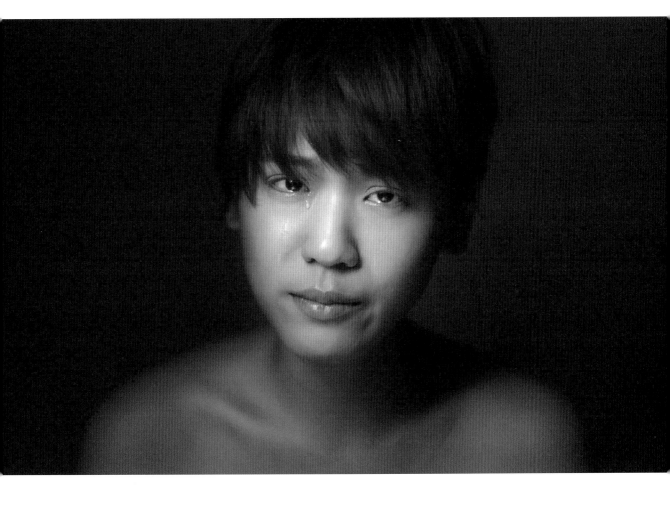

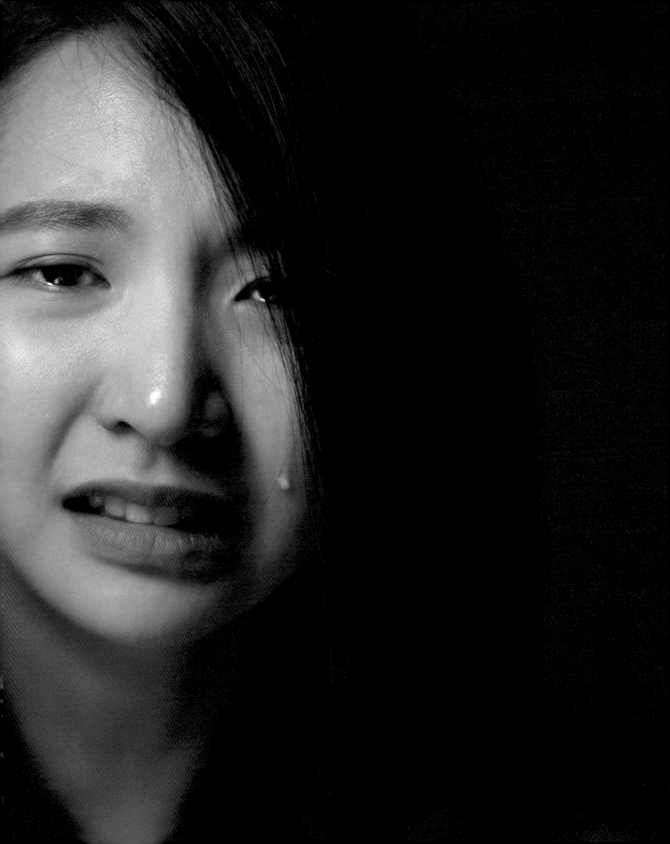

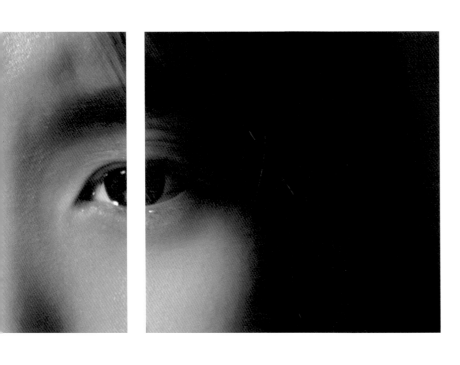

問與答——徐聖淵與他的《哭泣女孩》

Q　簡單介紹一下你自己。
A　尋找真愛的男人。

Q　你跟「攝影」的關係？
A　穩定交往中。

Q　何事讓你開始想要認真地攝影？
A　當我喜歡的女孩在我的觀景窗內對著我微笑的那一刻開始。

Q　攝影對你而言是？
A　對生活的學習，對生命的謙虛。

　　某種程度它也是一種社群網站，介於虛擬和真實之間的交友工具，也是一種言語之外的延伸。你可能不認識我，但是你看過我拍的照片，It speaks for me，很像是我設定顯示的personal profile.

　　其實我覺得很多人太著重於「攝影」這個名詞上了，「攝影對我而言是什麼」其實根本一點都不重要，這會容易陷入一種立刻把空格填滿的窘境而忘記前面的主詞是什麼，基本上我比較鼓勵「開放的媒介」，而最終無論何種形式，重點還是擺在「你自己本身」。

　　記住：把人生過得精彩永遠比你手上那台相機重要多了。

Q　什麼契機開始《哭泣女孩》的拍攝計畫？
A　在英國念攝影碩士時看過一位荷蘭觀念藝術家及實驗短片製作者Bas Jan Ader（1942-1975）的16毫米黑白膠片紀錄作品《I'm too sad to tell you》（1971），這是一部有關「無法言說」的電影：「藝術家在電影中不停地哭著，靜止的特寫鏡頭，沒有剪切和聲音。他不是歇斯底里的嚎啕大哭，而是看起來更像被深深的痛苦折磨。」看了這作品之後我有非常大的共鳴，因為在開朗的外表之下我其實是一個極度極度悲傷的人，but I am too sad to tell you.

　　另外一個原因是我想做一件沒有人做過的事情，用這件作品讓人記得這個世界上曾經有「徐聖淵」這個男人讓「超過」兩百位女孩落淚（但又不關他的事，哭）。在拍攝過程中我漸漸發現：似乎真的只有我可以做得到「讓人輕易地卸下心防在我面前落淚」這件事情，可能跟我的個性有關，也可能跟我的長相有關，很多女孩看到我都說覺得有

信賴感，又或是有喜感，看到我會一直想笑。不論如何，《哭泣女孩》就是我以一個藝術家的自覺，自發性的一個挑戰及新的嘗試。

我的第一本攝影集《STRANGERS》裡面記錄了很多女孩的笑容，《哭泣女孩》可以視作它的第二章節。和《STRANGERS》比起來，《哭泣女孩》又更高了一級，因為更加私密。一個人願意在另一個人面前哭，在某一個層面上表示這兩個人很親密，但事實上又不一定是如此。所以這也是攝影的一種特質、一種魅力。

我之所以在第一階段會以一百人為目標，就是因為十幾二十幾個的力度不夠，它一定要達到一個量以後，力度才會出來。而且它不只是這些人在哭，也是我在哭，如同之前說的，表面上我是一個非常開朗的人，其實我內心很悲傷。

Q　為什麼拍攝的都是亞洲女孩？
A　《哭泣女孩》這系列包括來自日本、馬來西亞、中國大陸、台灣的女孩們，我主要拍攝亞洲女孩，也是因為想要跟大家說：雖然我們長得那麼相似，都是黑頭髮黃皮膚，但又是來自不同的國家，不論妳身

份為何，剝開那表皮之外的形式，其實都只是普普通通的「人類」罷了。我們都有共同的經驗共同的感受，我們都會受傷，都會難過，都會哭泣，沒有「人類」的眼淚不是鹹的，帶著一點推廣「世界大同」的意味。有點類似 Andy Warhol 曾經説的：「美國這個國家唯一的好處就是開創了一個傳統，有錢人跟窮人都能買到一樣的可口可樂，不管有錢沒錢都能喝到一樣好喝的可樂，不會因為沒錢只能喝差一點的可樂，有錢就喝好一點的可樂。」當然指涉的事物不太一樣，但是這句話讓我印象非常深刻。

　　我也觀察到一個現象，在亞洲地區大部份以女性為拍攝對象的攝影作品都比較偏形式上的表現，通常都是表皮上的價值佔據了一個重要的位置／功能，又或是探討的內心都是很私人甚至有點大同小異的呻吟。有沒有別的可能呢？有沒有什麼作品是可以提供新的一個面向？讓人對於「攝影」這個媒介有更多思考的空間？

　　所以我就想要去挑戰這個難度很高的任務，用攝影去探討人與人之間的關係，去呈現我們身為人類的本質是什麼？對我來説，《哭泣女孩》這件作品（甚至是一種「行為」）是提出一個問題，而我自己也沒有確切的答案。

Q　一開始遇到的阻力是什麼？
A　找人真的好難！！初期剛開始在找女孩的時候最常面臨的狀況是臨時被放鴿子，就已經説好隔天要拍，前一天才跟我説有事要改期，通常人也就消失了！曾經印象深刻的是一個禮拜內連續被三位女生放我鴿子，我都自嘲我大概是被女生放鴿子最多次的男人，堪稱「台灣鴿王」也不為過！！一直到近期人數的累積加上作品的傳閱就變得比較容易了，甚至開始有人主動來找我哭！！重點是「找人」這件事情真的要歸功於社群網站的成立，所有「你可能認識的人」或者我拍的哭泣女孩的朋友、包括觀眾都可能是下一位拍攝對象。

　　《哭泣女孩》這個 project 就是跟時代背景緊密結合下的產物，再早個五年恐怕都無法順利完成。

Q　你對女孩的外型或年紀有沒有什麼要求？
A　其實還是比較講究緣份的，外表並不是唯一標準，不過倒是加分項，自己偏愛的女生類型是比較瘦削的，而且我會有一個不變的標

準，就是素顏或者淡妝。不戴假睫毛、不戴瞳孔放大片、不戴變色片依然質感出色的女孩最容易吸引我。

Q 為什麼不選擇拍影片而是照片？
A 因為照片是一個凝結的時光，她的眼淚是一直停在那裡，這更能表現我要說的「哭泣」這件事情，那一刻被我抓到了、強調了，照片更能夠把重點放在這個情緒上。拍攝影片，重點比較容易被轉移到故事或者其他事物上。

Q 拿起相機時，你會和女孩說話嗎？都說些什麼？
A 我最標準的台詞是：「妳可以先看別的地方想事情培養情緒，但是妳快要哭的時候要記得要看我的鏡頭。」「這不是拍戲所以我不會喊卡，請不要覺得好像掉一滴淚就收工，盡量讓自己哭得愈放開愈好，當作只有自己在這個房間。」

Q 怎麼讓她們流下眼淚呢？
A 首先，你不能長得太帥。（笑）
　　我通常不會和她們先聊過，都是第一次碰面的時候才開始聊，或者直接邊拍邊聊，所以拍攝難度真的蠻大的。因為這不是說硬逼就逼得出來的，我也有過一些失敗的例子，她們就是哭不出來，畢竟突然到了一個陌生的場合，面對一個陌生的人和一台機器，哭不出來也是可以理解的。
　　其實基本上她們願意來拍就一定是有想哭的理由，都是有什麼事情發生過。她們來之前我都會說：妳們不是來玩的，是來放縱的大哭的。我提供的就是一個機會讓女孩可以光明正大、理直氣壯、合情合理合法的好好哭一場（並拿到一張讓她作紀念的照片）。我當然希望哭完之後可以幫助她們釋懷，只是「走出來」還是要靠自己的想法以及時間的沉澱。當然我也很歡迎女孩隨時都可以跟我聊聊，不管怎樣總是有一個人願意傾聽妳的。
　　我覺得關鍵點應該還是我呈現出來的一種「態度」吧？我相信跟我有接觸、參與過的女孩們都可以感受到我對這件作品的認真，你必須讓她們相信你會好好的珍惜她們的眼淚。
　　這很抽象，但我是真的這樣想的。

Q　最早的作品，哭泣女孩都穿著衣服，後來是裸肩出鏡（當然也是虛化的），為什麼會有這樣的改變？

A　最主要的原因是因為，我發現女孩穿的衣服很常出現太多搶眼的顏色，或者衣服本身有很多層次，臉上的注意力會被搶走。在我的考量之中，除了讓你看到女孩在哭之外，並沒有希望你去看到別的東西，所以背景並不需要提供任何可思考的線索在裡面。

　　裸肩的原因也是因為我在探討的是「人與人之間模糊曖昧的關係」，所以如果畫面中女孩身上「沒有任何人工覆蓋物」會更單純一些，另外，女孩的鎖骨也很美，我以前怎麼從來都沒發現過？

　　再來是我有點故意要誤導觀眾讓他們以為女孩沒穿衣服，先抓取他們的注意力，然後讓他們議論（甚至怒罵）：「這攝影師怎麼這麼賤都扒光女孩衣服逼她們哭？!」然後才發現其實不是自己想的那麼一回事，人類就是這麼可愛呢，呵呵。

Q　看照片的感覺似乎是分成幾個階段，才逐漸發展成現在這個樣子的？

A　我從2010年底開始拍攝這個專題，一開始最原始的想法是跟在女孩旁邊一整天，等待她想哭的時候我才拍攝，我的第一位哭泣女孩就是這樣子去她家拍攝的，還分兩次拍，一天是素顏，一天有上妝。我的記憶還很清晰，從六張犁捷運站出來後還要走一段路才到她家，她的房間是地下室的一間套房，我跟她第一次見面，就要待在她的房間聊天，嘗試「逼出一滴眼淚」，這真的讓人緊張到手足無措。我還記得我們甚至嘗試角色扮演，我演她過世的好友跟她說話！現在想起來有點好笑，但當時兩人確實都很認真。後來雖然有成功拍到哭出來的照片，但因為房間的光源是來自於頭頂上的日光燈，色溫跟光質都不佳，加上我的構圖不夠精準，拍攝了直式的上半身照，包括衣服都拍進去了，導致畫面的張力不夠、主題不夠突出，所以就繼續修正我拍攝的方式。

　　第二階段是採取單純的灰背景（白牆即可），並且利用窗戶的自然光拍攝。因為光線的角度是從側邊來，對人臉來說比較有立體感也比較有感情，也比較方便在各地找到符合條件的拍攝場所，不用限制在同一個地點。但這階段遇到的問題是自然光會隨著天氣變化而有所不同，色溫不穩定，加上我家窗戶外有遮雨棚，光源還會染到顏色。最嚴重的問題是有拍攝時間的限制，只要一接近傍晚就不能拍了。我曾經在接近下午

五點多時，光圈都開到 1.2 了，iso 還是要拉到 6400 甚至更高才能拍。這對作品的品質有巨大的影響，也對專題原本預定的拍攝目標——一百位哭泣的女孩有極大的不便。這種效率，大概拍一百年也拍不完吧？所以就自然而然轉變到下一個階段：「用持續光拍攝」。

開始打燈的契機，是因為我人生中第一次為了拍《哭泣女孩》出國就是去日本，除了語言完全不通，拍攝時間的規劃也很重要！常常一天要拍攝三到四位女孩，難度真的增加許多，所以一定要有一個穩定的光源讓我可以不受限制，盡情的拍攝。當時是從台灣的器材出租公司「旋轉牧馬」租了一顆 ARRI，外加描圖紙扛去日本拍。我還記得有一天一位日本哭泣女孩 Ayumi 來拍兩次，結束時已經接近晚上十一點，我們一群人還一起到京都車站樓上吃拉麵聊天（當然是用英文），很特別的回憶！自此之後我回台灣就買了 Kinoflo Barfly 200 這一組燈來拍攝（為了最好的演色值）。此外，持續光也方便我錄影，一舉兩得。

這個階段大致上確定了我目前照片的模樣，也確定了我需要的拍攝條件。我只要有一個可以插電、遮住自然光、有白牆的房間就好（當然最好也有冷氣！呵呵）。另一個要特別注意的是，因為用閃光燈拍攝時會「擊發」，而我都是在眼淚流下的瞬間持續按著快門連拍，除了回電速度會跟不上之外，這種一閃一閃的燈光也一定會影響到女孩當下的情緒，所以使用持續光源是必要的。就像我一樣坐在對面，安安靜靜的傾聽女孩的眼淚。

Q　溝通過程中，手中的相機會成為阻礙嗎？
A　不會，我覺得相機有個微妙的地方就是，它不會讓人覺得是在面對一張臉，它只會是一個沒有生命的機器。很像是設了一層薄紗，讓人更有安全感。不過有時候還是會有一些威脅性，所以一開始我會憋氣當作自己消失了、或者是一塊石頭，後面會在溝通技巧上補足。

Q　哪一個女孩的故事最讓你感動呢？有試過被她們的眼淚感動到而哭嗎？
A　我常常跟著女孩一起落淚，甚至她們都還沒落淚之前，我從觀景窗看過去就已經先被她們臉部的微表情刺到而掉下眼淚。我覺得這些女孩跟我說的故事不是用來讓我或觀眾「被感動」的，故事本身沒有比較級、也不需要有，而是要提出一個讓人思考的問題：「你為何而哭？」

感動不感動對我來說都是太過於煽情的議題，我只是想讓你看到：

"A girl has cried."

"A girl is crying."

"A girl will be crying."

攝影是架構在時間之上的一種表現方式，一張照片同時存在著三種時態，其餘的思考空間都是開放的，這也是無聲照片跟有聲影片兩種媒介本質上不同的個性。

Q 很多人說哭就不美了，哭的時候會變醜。你在《哭泣女孩》中有考慮過這個問題嗎？

A 美醜已經是天生的了，跟哭不哭無關其實，就好像金城武就算挖鼻孔把鼻屎掏出來吃下去然後對著鏡頭說「I see you」都還是會有人說好帥一樣，這沒什麼好反駁的，事實就是如此。

我是這樣理解的：就好像你不會跟一個人說「你笑起來好醜」一樣，哭泣跟笑都是人類的一種本能上的情緒反應，用美醜去形容反而是一件矛盾的事情不是嗎？

《哭泣女孩》這件作品某種程度上也是讓人去思考這件事情，並且有趣的是，在這邊透露一下，每位來拍攝的哭泣女孩都指著別人的照片說「她們都哭得好美」然後指著自己的照片說「我哭得好醜」，呵呵呵呵呵呵呵呵這可是千真萬確的事情喲。

Q 在拍《哭泣女孩》前，你有關於女孩們哭泣的記憶嗎？

A 我最早的關於女孩們哭泣的模糊記憶是我的親表姊，當時因為她跟我的親堂哥交往，然後我好像是反對之類的什麼吧，然後講了些我自己都不記得的話，我只記得表姊她在廁所裡哭泣的聲音，但到了現在我都不敢確定這件事到底真發生過沒有。

好像更早以前，小學的時候，我記得我看著我喜歡的同學王懷萱因為班際杯的躲避球比賽輸掉而哭泣，但是這件事情的真假我也無法跟任何人確認了，那個畫面雖然好像還存在腦海裡，但是片段得太殘缺，當下的我到底是為何會清楚的記得那滴淚呢？

Q 你期望在拍攝《哭泣女孩》過程中得到什麼？和你預期的有所出入嗎？

A 我一直以來期望的都是一種「親密感」(intimacy)。

創作不是只是那張照片而已，包括過程以及作品出來後對自己和被攝者的影響都是很重要的部分。因為「攝影」這件事情的發生（我拍拍你呀你拍拍我呀嘻嘻），攝影者與被攝者彼此產生的效應或許可以一直往之後的人生延伸，也或許只停留在拍照的那一刻而已。其實，女孩的好或壞跟自己一點關係也沒有（根本是杯具啊），這是一種又靠近又疏離的關係，拍攝時彼此內心突然拉近，但離開房間後可能甚麼也沒發生，彼此恢復到網路上的陌生人。

這就是失落感油然而生的地方了。

Q 被你拍攝過的女孩們說《哭泣女孩》是一個療程，你認為呢？
A 我的確接受到很多拍完之後女孩正面的回饋，如果女孩哭過之後會覺得開心許多，那會是我莫大的榮幸。

Q 有了這麼多女孩在你面前哭並訴說她們曾經的傷心往事的經歷，你對「女生」的看法有什麼新認識嗎？
A 嗯，認真說起來我還真的是因為想多了解女孩才開始拍攝哭泣女孩的，因為我在之前完全沒交過女友，對女孩的認識大概只比對外星人的認識還多一點而已，結果經過拍攝實驗證明：其實女孩就是外星人啊 OH MY GOD！！！

聽過這麼多「真實的人生故事」，現在回過頭來看可以確定一件事：「人心是複雜並且矛盾的」。這跟是不是女性沒有絕對的關係，我從這麼多故事這麼多角色當中強烈感受到的就是——「我們人類從來不是完美的動物」，我們複雜，我們單純，我們善良，我們犯錯，我們傷害人而難過，也因被傷害而難過，而這自始至終都是人性而已，所以永遠有拍不完的哭泣女孩，也永遠有說不完的故事。

只是剛好我拍的是哭泣女孩，這是我選擇的一個表現形式，而我更有興趣知道的是「什麼是我們」？

Q 你有喜歡的藝術家或攝影師嗎？
A Cindy Shermen、Andy Warhol、Tracy Emin、Nan Goldin。他們每一個人對於創作（無論是何種形式）都是用自己的生命跟獨特的思考去影響了在他們之後無數的創作者。

Q 《哭泣女孩》終於成書，也算是在創作上告一個段落，現在心情如何？

A 《哭泣女孩》之所以能完成，的確要歸功於社群網路的成立（也是我本來就規劃在內的創作要素）。這些女孩大多都是從虛擬世界上結識，在真實世界中相遇，一起完成了這件作品，還因此認識了許多因為喜歡《哭泣女孩》而幫助過我的朋友。我覺得很像完成了整篇「眼淚背後的故事」，從開始到結束都是透過在網路上的人們，一點一滴累積起來的成果。

很難一一細數這一路上遇到各種靠北的事情到底有多少，但是現在回頭來看，我真的覺得：「堅持完成一件自己真心想做的事情」，最難。

放棄很簡單，尤其是當我自己還曾經因為一位哭泣女孩（前女友）離開我而傷透了心，覺得自己一無是處極度失敗時⋯⋯真的，連整理女孩的故事都一直掉眼淚，因為我還得要看著她留給我的故事，感覺到自身巨大的矛盾以及黑暗。

但是我走過來了，就跟所有的哭泣女孩一樣，我也學著要跟悲傷共存，繼續踏出下一步。

它絕對不是一件討喜的作品，但是絕對真實，有厚度，味道還鹹鹹的，讓我無論在各方面都學到很多，很多。謝謝每一位幫助過《哭泣女孩》的朋友。

附錄
2

《哭泣女孩》的旅程——時尚跨界

徐聖淵與服裝設計師JUBY CHIU
合作，將《哭泣女孩》轉化為服
裝作品，讓悲傷用另外一種方式
演繹。照片中的模特兒亞臻，也
是「哭泣女孩」的一員，她穿上
的是「自己的」眼淚。

邱娉勻 JUBY CHIU

實踐大學服裝設計系畢業，曾於法國MK巴黎工作室實習，並遊走歐洲各地吸收創作
養份，熱愛旅行，足跡從倫敦、荷蘭、柏林到丹麥，踏遍世界各地。2010年創立同
名品牌JUBY CHIU。目前是JUBY CHIU STUDIO的實踐者之一，結合美學、工業以
及跨領域的服裝設計師。

TAIPEI 2011 台灣新銳藝術家特展

時間 2011年12月16－18日

地點 台北神旺大飯店512房

本展覽獲得「2011 台灣新銳藝術家特展－攝影類獎」。徐聖淵將一幅幅的《哭泣女孩》攝影作品擺在床上，適度重現了拍攝時的場景（他新店家的床），也呼應部分女孩的故事。為了凸顯作品，他捨棄了飯店現成的白色床單，另外購置灰色床單作為背景（一度考慮直接拿家裡的床單來鋪）。床邊置放的面紙盒，也是特別從家中取來陳設的「道具」，起因於拍攝每一位哭泣女孩時，他都會貼心地在她們身邊放一盒面紙，以備不時之需。

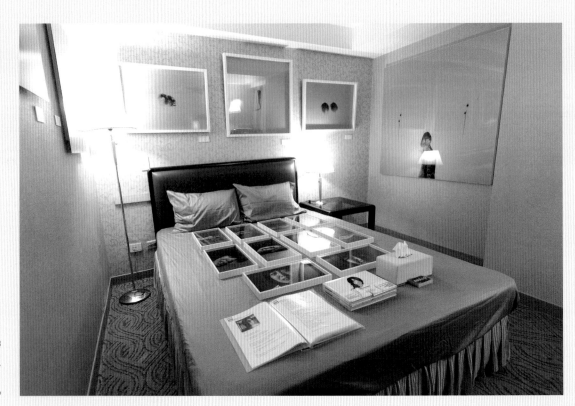

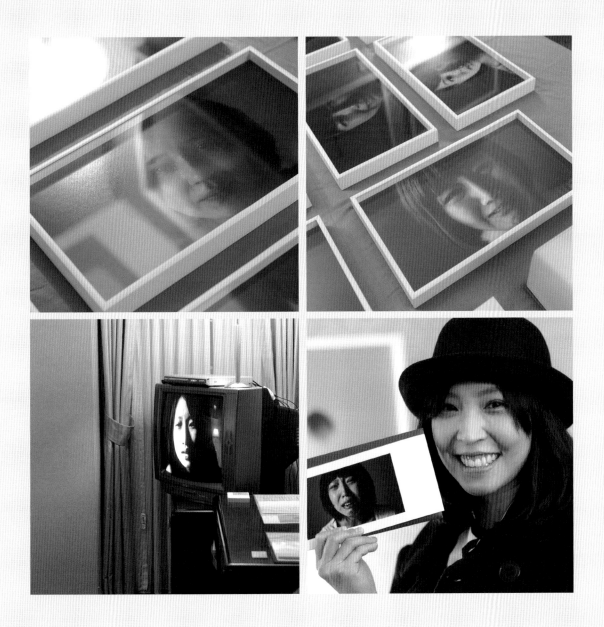

哭泣的女孩——徐聖淵 × 謝安琪 亞洲巡展北京首站
時間　2014年3月1－12日
地點　北京今日美術館

《哭泣女孩》與知名香港歌手謝安琪跨界合作，起因是謝安琪2013年
發行新專輯《謝一安琪》時，恰逢《哭泣女孩》系列作品開始受到關
注與討論，謝安琪當時發現新歌〈眼淚的名字〉與《哭泣女孩》之
間，有著時空上奇妙的聯繫，於是透過唱片公司牽線，兩人很快確定
合作。謝安琪也走進徐聖淵的鏡頭，成為被攝者之一，與其他的哭泣
女孩一樣，她講述了一段每每想到都情不自禁流淚的故事。

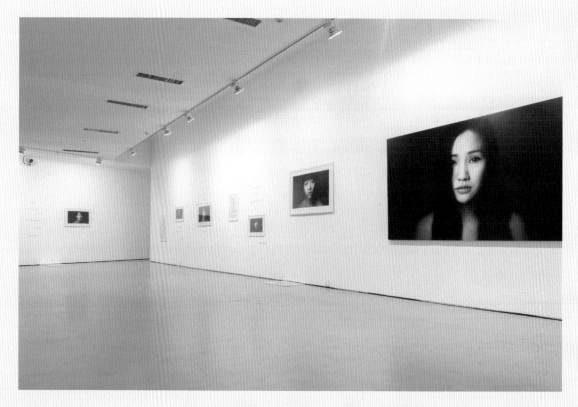

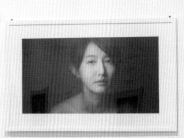

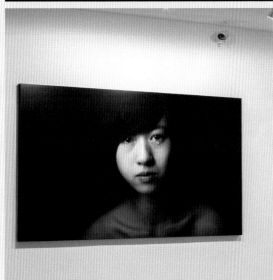

感謝我的家人無私的包容與付出，我愛你們。

特 別 感 謝

Avocado 光點台北 SPOT

男事繪系列　編號 F004

哭泣女孩　故事攝影集

徐聖淵　文字・攝影

責任編輯	邵祺邁
封面設計	賴佳韋
內文設計	呂瑋嘉 weichialu@gmail.com

企劃製作	基本書坊
社　　長	邵祺邁
編輯顧問	喀　飛
法律顧問	維虹法律事務所　鄧傑律師
業務副理	蔡立哲
首席智庫	游格雷

行銷宣傳	基本制作 GB Studio
媒體統籌	巫緒樑
藝術總監	張家偉

社　　址	100 台北市中正區南昌路二段 112 號 6 樓
電　　話	02-23684670
傳　　真	02-23684654
官　　網	gbookstaiwan.blogspot.com
E-mail	pr@gbookstw.com
劃撥帳號	50142942　戶名：基本書坊

總 經 銷	紅螞蟻圖書有限公司
地　　址	114 台北市內湖區舊宗路二段 121 巷 19 號
電　　話	02-27953656
傳　　真	02-27954100

初版一刷	2016 年 10 月 20 日
定　　價	新台幣 980 元
I S B N	978-986-6474-74-3

國家圖書館出版品預行編目 (CIP) 資料

哭泣女孩故事攝影集 / 徐聖淵攝影 . 文字 . -- 初版 .
-- 臺北市 : 基本書坊 , 2016.10
　面；　公分 . -- (男事繪系列；F004)
ISBN 978-986-6474-74-3(平裝)

1. 攝影集 2. 人像攝影

957.5　　　　　　　　　　　　　　105018141

我希望她們都過得很好，
因為她們把悲傷都留在這了。